# 文学经典与电影阐释

杜心源——著

华东师范大学出版社

·上海·

**图书在版编目（CIP）数据**

文学经典与电影阐释/杜心源著. —上海：华东师范大学出版社，2023

华东师大教材基金

ISBN 978-7-5760-4651-9

Ⅰ.①文… Ⅱ.①杜… Ⅲ.①电影评论－高等学校－教材 Ⅳ.①J905

中国国家版本馆CIP数据核字（2024）第 021035 号

# 文学经典与电影阐释

著　　者　杜心源
组稿编辑　孔繁荣
责任编辑　李贵莲
责任校对　张佳妮　时东明
装帧设计　郝　钰

出版发行　华东师范大学出版社
社　　址　上海市中山北路3663号 邮编 200062
网　　址　www.ecnupress.com.cn
电　　话　021-60821666　行政传真 021-62572105
客服电话　021-62865537　门市（邮购）电话 021-62869887
地　　址　上海市中山北路3663号华东师范大学校内先锋路口
网　　店　http://hdsdcbs.tmall.com

印 刷 者　上海昌鑫龙印务有限公司
开　　本　787毫米×1092毫米　1/16
印　　张　26.25
字　　数　302千字
版　　次　2024年7月第1版
印　　次　2024年7月第1次
书　　号　ISBN 978-7-5760-4651-9
定　　价　89.00元

出 版 人　王　焰

# 目　录

# 导　言

　　这门课的名称是"文学经典与影视阐释"，不过主要谈的是"影"，涉及"视"的较少。这并非是对电视有什么偏见，电视当然也有很多好作品，也有大量电视剧改编自文学作品。但电影因其观看方式的氛围感、仪式性，而且诞生虽只有百余年，却积淀了相对深厚的传统，与电视相比，在艺术性方面的追求更高、更完整，所以电影文本是我们重点研读的对象。总体来说，这门课要欣赏和讨论十几部要么改编自文学作品，要么和文学现象关联密切的电影和电视电影。在具体的讲法上不会展开讲述整个电影史，而是以点带面，侧重选择几位有代表性的导演的作品。大体上说，这门课会将电影、文学和理论熔为一炉。为什么要提"理论"呢？因为我的目的不仅仅是让大家更好地欣赏影视或者文学作品，而是通过影视、文学的文本，深入地思考我们现实生活中以及想象世界中的现象，对那些我们习以为常、不以为意的概念或"常识"进行反思，提出疑问。比如：什么是"时间"？什么是"命运"？影视和文学一定要讲"故事"吗？"现实"和"想象"有严格的区分吗？今天的社会还需要"信仰"吗？女性要获得主体性是否一定要依附于"主义"？就像乔纳森·卡勒（Jonathan Culler）在谈"理论"的作用时说的："它总是力图证明那些我们认为理应如此的'常识'实际上

只是一种历史的建构，是一种看来似乎已经很自然的理论，自然到我们甚至不认为它是理论的程度了。理论既批评常识，又探讨可供选择的概念。它对文学研究中最基本的前提或假设提出质疑，对任何没有结论却可能一直被认为是理所当然的事情提出质疑。"[1] 总的来说，就是想通过这门课，打破一点大家头脑里面既有的框框，培养一点所谓的"复杂化思维"。

我选择了12部电影，每部我都尽量讲得细一些。基本上来说，我选择这些作品是因为它们本身的杰出性，但是还有其他的理由。这是一门讲述文学和影视关系的课程，但就像美国学者罗伯特·斯塔姆（Robert Stam）说的："神圣的文字，亵渎的影像。"在创作上，文字的灵活度更高，我们和文字接触并不是在接触现实，而是在接触符号，符号和现实有关系，但并不等于现实，能指和所指是有一定的距离的，所以符号究其本身而言是蕴涵性的、想象性的，是可以有多种解释的。影像则不同，影像的语言是一种"短路"的语言，能指约等于所指，影视和文字相比不可避免的一个特点就是它的客观性，它的语言是影像，这就意味着它必须再现现实。这给很多以创新为己任的导演带来了巨大的困扰，法国电影批评家安德烈·巴赞（André Bazin）在描述导演的这一困境时说："瓦勒里指责小说，因为小说非要一字不漏地说'侯爵夫人在五点钟喝过茶'。就此而言，小说家也许会可怜电影导演，因为，导演还非得让侯爵夫人在桌旁露面。"[2] 在文学作品里只要含糊地提到或者暗示、一笔

1 乔纳森·卡勒：《文学理论入门》，李平译，南京：译林出版社，2008，第5页。
2 安德烈·巴赞：《电影是什么？》，崔君衍译，北京：中国电影出版社，1987，第111页。

带过的东西到了影视里面就得变为非常具体的视觉形象，影视因为和客观现实的这种接近受到了诟病。这也使得影视很难表现纯粹的主观性。20世纪40年代美国有一部电影叫作《湖上艳尸》，讲的是一个侦探受命去侦破一起谋杀案，导演试图为这起案件做一个纯主观的记录。所以，所有的镜头表现的都是那个侦探的视角。"摄影机即眼睛"，我们从头到尾都没有见过这名侦探，只听到他说的话，随着他的视线移动而移动。这不能不说是一次创新之举，但是这部电影失败了，尽管摄影机模仿了人对外在世界的观察，但是它自身的机械冰冷使得我们还是没办法忽视它反映的世界的客观存在。当人有不同的情绪和思虑的时候，外部世界就会对人呈现出完全不同的意义，这是摄影机事实上无法模仿的。影视叙事永远是双重视点的：人物"看"的主观视点和摄影机"看"的非主观视点。从这方面看，文字的自由度要高得多，文字可以完全不描绘任何具体的东西，比如说"曲终人不见，江上数青峰"，影像就很难表现。

一直以来，影像由于在想象力方面次于文字，更多地依赖诸多的成规和惯例，所以被认为不适于表现深入和细致的主题。一个典型就是好莱坞的电影，好莱坞电影所呈现的基本上是对社会常识的强化，再加上视觉奇观的营造，情节和类型都难免成套刻板。当这种成规和惯例成为行业准则的时候，就变成了电影工业。到这个阶段，拍言情片应该有哪些元素，拍武侠片时摄影机的机位应该怎么摆，都有固定的要求。一个美国导演开玩笑说，当导演其实非常简单，只需说声"劳驾，请把摄影机摆在这里"就可以了。所以很多导演是片场出身，靠不断地耳濡目染以及实践了解这些成规和惯例。

然而，影像语言恰恰因为和我们使用的日常语言不同，具备

了另外的特点。日常语言是一种约定俗成的语言系统，其中的每一个符号因为和其他符号的差异而获得意义（白色就是红、黑、黄以外的另一种颜色），也就是说日常语言符号总是要存在于体系之中，遵守特定的语法或规则。但是影像不同，影像语言由形象构成，而形象是没有系统的。世界上没有一部形象词典，这使得影视本质上是个人化的。意大利导演帕索里尼（Pier Paolo Pasolini）说："导演要为自己创造词汇。"电影理论家麦茨（Christian Metz）也说，并非由于电影是一种精彩的语言，它才讲述了如此精彩的故事，而是由于它讲述了如此精彩的故事，才使自己成了一种语言。既然影视是靠导演创造词汇的，那么这就要求导演始终保持着新锐和创造性。

　　这里我们看到，影像语言有两个特点：1. 影像语言的能指约等于所指，不是约定俗成的语言符号；2. 影像语言只有具体的语言，而没有语言系统。第一个特点使影视受困于现实的时空和客观性，变得工业化，商品化，在某种程度上缺乏创新。但是第二个特点又让导演的独创性变得十分重要。所以，影视语言的运用始终处在巨大的张力之中，包括创新和成规之间的张力。对于优秀的导演来说，影视的成规和惯例正如同田径中跨栏的栏杆，了解它正是为了超越它。

　　巴赞认为，电影艺术的独特在于它本质的客观性，艺术大多都是以人的参与为基础的，只有在影视和摄影中，我们有了不让人参与的特权。这和绘画还不一样，绘画总是画家本人的印记，影像则可以独特地再现事物的原貌。但是，这并不意味着影像就一定是单调和没有生气的东西，他认为电影的伟大之处在于将观众直接带到现实的本体之前。但是现实自身也是含混、多义和不确定的，意

义的单调性是思维的问题，而不是现实的问题。影像要向诠释的多义性打开，影像是现实性的，但是这个现实是新的现实，就是电影导演制作过的现实，其中有导演独特的、主观的对世界的解释。同时，导演不应该给现实赋予某种既定的、陈腐的、刻板的、社会常识性的定义，而要让其镜头呈现出世界的完整性，给观众自由想象的空间。所以他特别强调用纵深镜头和长镜头。

这就意味着电影艺术不仅是一种工业制作，它仍然有达到更加丰富的意义空间和耐人寻味的创造力的可能性，而并不是次于文学的附带性产品。当我们说到由小说改编成的电影时，我们往往会想到这部电影有没有尊重原作，比如说《战争与和平》《傲慢与偏见》《细雪》《印度之旅》，等等。这种说法其实就将电影贬低成了文字的附庸，如果用"忠实"于原作品与否来衡量电影的价值的话，电影是永远不可能和文学比肩的。就像前面举的例子，文字的玄妙和虚幻变成影像的话，难免变得笨拙和举步维艰。影像好像成了文字的现实化翻版。但是正如巴赞看到的，影像自有其生命力。20世纪60年代在法国，兴起了"作者电影"，这意味着导演成为影片的中心和灵魂。他们是以摄影机为笔的作者，书写自己充满原创性和想象力的电影诗篇，其中著名的有戈达尔（Jean-Luc Godard）、特吕弗（François Truffaut）、阿兰·雷乃（Alain Resnais）等人。这些导演尤其痛恨的正是原先电影中过重的传统文学味道，包括对剧情过分的注意和长段的对白，忽略了电影本质上可以用声光赋予现实不同的含义这一特色。当时有一个说法是，"这些人连发现莎士比亚也是通过奥逊·威尔斯（Orson Welles）"，也就是说，他们要用电影本身的经验取代文学的经验，创造一个自给自足的电影世界。

所以我选择的这些电影，虽然来自不同的国家和时代，但是都有三个共同的特点：1. 它们都和文学关系密切；2. 它们都无意忠于原著，而是展现一个自给自足的影像世界；3. 这些导演都堪称作者。这意味着什么呢？将原著改编得面目全非并不是他们的目的，我们还可以说《满城尽带黄金甲》把《雷雨》改编得面目全非，或《夜宴》把《哈姆雷特》改编得面目全非呢！区别在哪里？我所讲述的这些具有"作者"特色的电影是在让电影回归电影本质的呼声下的个人创作，是极富艺术家气质的再创造；我们在这里看到的是艺术家个性鲜明的个人精神空间，有强烈的自我意识。你也许会说它们过于晦涩难辨，但决不能否认其精神上的独立自主。我们从中看到了充分的个人视野的展示：黑泽明的《蜘蛛巢城》将莎士比亚的悲剧转换为人类陷于内心混乱的欲望中无力自拔的悲剧；阿兰·雷乃和杜拉斯（Marguerite Duras）将第二次世界大战的宏大主题转换为个人的心理幻觉，抗议社会的狭隘对人性的抹杀；罗贝尔·布列松（Robert Bresson）的《扒手》用不带一丝情绪的冷静影像升华了《罪与罚》的主题；基耶斯洛夫斯基（Krzysztof Kieślowski）将莎士比亚的《暴风雨》转化为一个探讨现代人的爱、命运和自由的故事；侯孝贤用图像和声音还原了沈从文小说中的"天眼"视角……这些杰作为"电影是艺术"这个命题做了最好的注脚。

在接下来的课程中，我将和大家一起探讨文字与影像的互动关系，展现成功的影视创作对文学作品原有内涵的挪用、拓展甚至逆反，对影视这一媒体本身的特性加以展示。

# 第一编

# 命运之惑

# 本编导语
# 必然与自由

　　"命运"是古今中外文学的重要母题。只要想想索福克勒斯（Sophocles）的《俄狄浦斯王》，莎士比亚的《麦克白》，《荷马史诗》中阿喀琉斯与赫克托尔的决斗，或者《三国演义》中"星落五丈原"的段落，就会意识到："命运"多半描述的是"人定胜天"之虚妄，功亏一篑之遗恨。"时来天地皆同力，运去英雄不自由"，至少在古典文学中，"命运"是一种英雄人物才配享有的东西，道理很简单，这个词指向了天意，而不是每个人都能领受天意之眷顾的。哪怕像麦克白那样身死国灭，也只是因为他站得够高。这方面，加拿大文论家诺思罗普·弗莱（Northrop Frye）说得好："悲剧主人公是处在命运之轮顶端的典型代表，即位于地面上人类社会与天堂中更美好的事物的中央。普罗米修斯、亚当和基督都是悬于天地之间，即自由的极乐世界与受束缚的自然世界之间。悲剧主人公处于人类境界的最高部位，因此他们似乎成了周围电能的必然的导体，大树比之于草丛更容易受到雷电的袭击。"[1]哪怕是俄狄浦斯、诸

---

1　诺思罗普·弗莱：《批评的剖析》，陈慧等译，天津：百花文艺出版社，1998，第254页。

葛亮这样的英雄豪杰都无法掌握自己的命运,这会让我们产生"哀吾生之须臾,羡长江之无穷"的感慨,深感存在的微渺、功名的虚妄。

虽然"命运"的概念往往同"宿命"相混淆而令人气沮——外在自然力量的过于强大使人类的努力显得不值一提。然而,"命运"并非是全然消极的,它至少为人类的行为划出了界限,规定了起止。从这个层面看,在18世纪启蒙之后甚嚣尘上的"人类中心主义"大潮中,从古典文学延续下来的对命运威力的敬畏,反倒有了几分和"后人类"差相仿佛的"前人类"的"新潮"意味。无论如何,"命运"反复述说的是:自然秩序不受人力左右,而且与牵涉其中的人的道德品质无关。谁也无法否认特洛伊主将赫克托尔个人品质的伟大,但当宙斯的天平上载着他性命的那一端沉下去的时候,他的结局也就注定了。正因为命运显现为自然的"定规"或"法则",所以人类的"自由"成为了相对化的。或者说,"自由"不可能是一个绝对化的抽象概念,而是语境化的、受限的。正如一个人完全可以"自由"地决定用跳楼结束自己的生命,但当他从窗户跃出的那一刹那,他就必须接受地球引力这一"必然"的法则。此外,虽然"命运"看上去是毫无道理的外在强力,但其实包含了深刻的伦理意义。它暗示了生活的一种内在平衡的状态,或者说,是自然精神的守恒和有序的状态。当这一状态被人类的恶行打破后——如俄狄浦斯弑父、麦克白弑君、克劳狄斯弑兄——平衡就会强力反弹,进行自我修正,形成所谓的"报应",这当然是伦理性的。而这一过程的残酷性,体现在其良莠不分、泥沙俱下,无数无辜者会因之丧命。

电影作为一种新生的现代艺术形式，在其早期的发展中，和文学、戏剧的区分并不是十分明显的。比如说中国第一部电影就是录制的谭鑫培表演的《定军山》，其实就是把现场表现拍摄下来而已。我读小学的时候电影院常常会上映一些"戏曲电影"，比如说《天仙配》《铁弓缘》等，还有点当年《定军山》那种味道。我最早看的外国电影是劳伦斯·奥列佛（Laurence Olivier）主演的《哈姆雷特》（当时译为《王子复仇记》），里面大段大段地背诵莎士比亚的台词，真是把我看晕了。这些形式，以今天的眼光看，就会让人感觉"电影感"不足。但反过来也说明，作为一种新兴艺术形式的电影，有时候必须"附着"乃至"寄生"在其他艺术形式上，借他山之石攻玉，也为自己获得某种合法性及观众的认可。在这个意义上，文学中的"命运"母题，自然也会成为电影的母题。

在表现"命运"方面，被称为"电影界的莎士比亚"的日本导演黑泽明，有着突出的功绩。他的《蜘蛛巢城》和《乱》迄今为止仍是最优秀的改编自莎士比亚戏剧的电影。黑泽明的改编，突出了莎剧中的"宿命"意味。另一位日本导演宫崎骏，在他宏大的动画电影《幽灵公主》中，通过森林之神"山兽神"被弑之后的震怒，让我们看到了自然秩序被破坏之后可怕的"报应"。当然，"报应"的反面就是"运气"，就像伍迪·艾伦（Woody Allen）的影片《赛末点》的第一句台词，"人生是需要运气的，这比天赋、努力来得更加重要"。片中犯下谋杀罪的男主人公，也就是靠这一点"运气"逃过了法律的制裁。不过，也有那种不信邪的主人公，不愿被这机械的"必然"拘束住，想要"逆天改命"，如俄狄浦斯，以个人的自由意志挑战强大的"预设"，于是我们看到了德国导演汤

姆·提克威（Tom Tykwer）的《罗拉快跑》，那个疯狂奔跑想要挽救男友生命的女孩会给所有观众留下深刻印象。而波兰导演基耶斯洛夫斯基的影片，则开发出了"命运"的另一面相，即在我们"只能活一次"的人生中，思考人生的"可能性"问题：要是当时没有赶上这趟火车，要是当时遇见的是"她"，要是能够再快一点，此刻的错过是否意味着会有一个新的相遇？世上是否存在另一个"我"？……在他的《红》《白》《蓝》《机遇之歌》《薇洛妮卡的双重生活》等影片中，主人公的人生轨迹如同在台球桌上滚动的台球，一次偶然的碰撞就会走向完全不同的结局。

　　在本编中，我挑选了两部影视作品——黑泽明的电影《蜘蛛巢城》和基耶斯洛夫斯基的电影《红》，请同学们和我一起欣赏两位艺术家对"命运"这一古老母题在哲学上的重思，以及在影像上的重现。

# 第一章

## 《蜘蛛巢城》中的宿命循环
## ——兼谈影像语言的独立性

黑泽明的电影《蜘蛛巢城》有着一种令人难以抵挡的魅力，在所有搬上银幕的莎士比亚戏剧当中，这部影片透射出一份独特而深刻的意蕴。可以说这是黑泽明基于莎剧一次极为成功的再创造，把中世纪欧洲的故事移植到同样混乱的日本16世纪战国时代，去其形式，却紧紧地抓住了莎剧中最为深刻的悲剧内涵。陷于欲望之中无法自拔，是人性之悲，也可以说是人类的共性。悲剧《麦克白》吸引黑泽明的原因之一是，作品中出现的战争、背叛和自相残杀与日本战国时期有很多相似性。那是一个人心叵测的时代，将领们因为利益关系反复横跳是很常见的事。此外，他也被剧中人物的强烈个人意志所吸引。对此，他说："凡在弱肉强食的时代里得以保全首领地位的人，其形象都是高度鲜明的。人们以浓烈的笔触来描写这类人。从这个意义来说，我认为《麦克白》中有某些东西是我的所有

其他作品都共有的。"[1]

对于莎士比亚戏剧的改编，在电影界素有传统，但成功的改编却不多，电影和戏剧艺术形式间的差异，让两者很难做到和谐的统一：改编后的作品或者没有了莎士比亚原剧的意味，或者是没能将原剧与电影技巧充分结合导致电影感很弱。黑泽明创造性地在《蜘蛛巢城》的创作中找出了一个平衡戏剧与电影的桥梁，使其成为了一部具有独立价值的电影杰作。而这部影片的成功，恰恰在于他在改编莎士比亚的剧本时没有拘泥于原文。在劳伦斯·奥列佛之类的戏剧大师的改编影片里，或者即便在奥逊·威尔斯的戏剧化的影片里，也会偶尔出现某些虽然美但不够电影化的东西，但正如布鲁门塔尔（J. Blumenthal）指出的，这些"电影化的华丽藻饰都是硬加上去的，引人注目的摄影结构或富于戏剧性的剪接像一层糖衣，完全无助于深化莎士比亚戏剧的感染力，因为它们并不能真实地和电影化地表现原作"[2]。相反，黑泽明对《麦克白》的变形是彻底的，他仰赖于莎士比亚的，是把他当作一位在想象力上符合他的要求的电影编剧。他认识到，将文学作品改编成电影的过程不是简单的移植，而是性质上的彻底转换。《蜘蛛巢城》是对《麦克白》的主题的一种提炼、一次变形，而不是一次改编。它是一部真正的电影导演的作品。

---

1　罗·曼威尔：《黑泽明的〈麦克佩斯〉——〈蛛网宫堡〉》，管蠡译，《世界电影》1981年第1期，第46—47页，译文有小的改动。
2　J. Blumenthal, "Macbeth into Throne of Blood", *Sight and Sound*, 34:4, Fall, 1965, p.190.

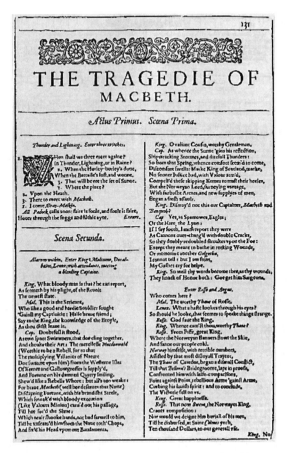

图1-1：《第一对开本》中的《麦克白》首页

## 一、命运的循环

在莎士比亚的《麦克白》中，女巫的预言更像是麦克白个人野心的外化，另一方面，也反讽了麦克白承受不住自己野心的后果。但在《蜘蛛巢城》中，这些预言个人的成分较少，更多地强调了命运的既定程序和因果律对人类自由的碾压。正如唐纳德·里奇（Donald Richie）所指出的，在黑泽明的电影世界里，"因果律是唯

一的法则，自由并不存在。那些抱怨影片太冷酷的人只对了一半，它冷得像冰"[1]。虽然《麦克白》同样是一部严酷的剧本，但在麦克德夫和马尔康这样的"忠臣"身上，莎士比亚还是设计了一些替代邪恶的道德方案。黑泽明的《蜘蛛巢城》则是一个封闭的世界，正邪的相对性已从中消失，如同但丁笔下的地狱。

我们看到，影片在结构上是循环的，以相同的意象开始和结束，即雾气弥漫的荒凉风景中的一个墓碑。影片中的标志性事件——鹫津武时的杀人夺权之路以及最后被他自己的手下杀害夺权——形成了《百年孤独》式的绝望的无限循环。较之莎剧，电影在情节上有两个根本性的改变：一是鹫津被自己的手下所杀，而非死于敌人手中；二是与莎士比亚笔下的仁慈的国王邓肯不同，鹫津谋杀的主公都筑本人就是通过谋杀自己的主公而获得权力的，因此鹫津的行为是对这一行为的复制。这一系列的循环如同祭祀典礼的反复上演，讲述了人类无法挣脱的僭主欲望：一心肯定自己、蔑视他人性命的集体无意识，以及疯狂、过度、冲破一切道德规范的原始欲望。在这里，黑泽明消除了莎剧中的英雄主义，《麦克白》的结尾——麦克德夫、马尔康等人终于将苏格兰从暴政中解救出来——给我们带来的心理上的释然荡然无存。我们目睹的，是暴力的无限延续——背叛者复又被背叛。电影中的隐喻，如鹫津迷失于其中的迷宫般的森林，士兵们漫无目的地骑马穿过的雾，在鹫津身后盘旋的马，体现了这些关于时间和暴力循环的宿命的运动模式。

为了让这一模式体现得更为突出，影片采取了一种高度"主题

---

1　唐纳德·里奇：《黑泽明的电影》，万传法译，海口：海南出版社，2010，第171页。

化"的方式，即删除一切陈述性、背景性的东西，这一点明确地体现在对配角的表现方式上。在莎剧里，麦克德夫和马尔康是两个重要的配角，麦克德夫是苏格兰的贵族，被麦克白视为夺取王权路上的障碍，杀死了他的妻儿，马尔康是邓肯王的儿子。他们建立了政治联盟，组织了军队对抗麦克白，而麦克白最后就是被麦克德夫杀死并取下首级的。但在《蜘蛛巢城》中，反映麦克白和麦克德夫、马尔康之间政治斗争的戏份被大幅地删去了。影片里和麦克德夫对应的角色小田仓则保所起的作用非常微弱，他甚至算不上是一个复仇者，也没有丧妻失子这样的血海深仇，在指出了三木义明是弑主行为的帮凶后，这个人就再没在电影里出现。可以说，黑泽明完全舍弃了原著里那些政治上的合纵连横、勾心斗角等复杂戏份，将戏剧冲突大大地浓缩了。

较之莎剧以人格为中心的写法，黑泽明发展了一种取代人格作为行动中心的手段。在《蜘蛛巢城》中，情感并非仅仅属于人类的范畴，也不是人特有的表达方式，而是在环境中被物化，通过物的世界而被披露出来。影片的情感大部分并不体现在人物身上，而是转移到了物体和环境上。人与自然在形式上不可分割地连在了一起。森林、大雾，这些非凡的景观被一种疯狂、徒劳和暴力的气氛所充斥。而这一点，意味着我们不能仅仅从心理学的视角看这部影片。这些情感不再从属于个体心理，而是成为宇宙间的绝对形式。鹫津的弑君行为使整个大自然变得荒凉，变成了一个由雾、风、骷髅和雷雨组成的死地。换言之，大自然不再是物质性的，而是精神性的、道德化的，当人作恶时，马匹会发疯，乌鸦会整夜聒噪，火灾和风暴会袭来。因此，我们不能简单地认为，森林、大雾就是鹫津的思想或精神的反映。黑泽明的关注点和莎士比亚是迥然不同的，他没

有像原剧中一样，把贪婪和野心当作麦克白和他妻子的个人想法。他们当然"代表"了贪婪和野心，但这些想法绝对不仅属于他们二人。比如，当鹫津武时被封为北城之主时，他手下的士兵获得了好处，每个人都赞扬他。但发现鹫津被鬼魂缠身后，他们开始躁动不安，当鹫津告知他们除非蜘蛛林会走路，否则他永远不会被击败时，士兵们似乎又获得了无穷的力量，然而当他们在晨雾中看见敌军以树为掩饰朝城堡进攻而来时，他们就用箭射杀了鹫津。影片向观众指出：世世代代，人类就是受制于这种想法，他们根本不可能从历史中汲取教训；由此形成了一种普遍性的命运循环——暴力的无限重复。

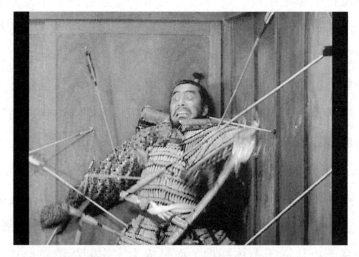

图1-2：　弑主的鹫津最终自己被弑

## 二、灵魂的客观对应物

黑泽明被莎士比亚《麦克白》的故事所打动。这出戏剧中的麦克白是一个富于尊严感然而野心勃勃的武士，他头脑灵活，想象力

丰富，但想象力中有太多邪恶的成分，在幻景之中他成为了国王，为了证明自己，他要将这个幻景付诸实践，不管灵魂有多么邪恶，他都决心服从它的驱使。自我控制和自我毁灭在这个野心家身上合为一体，导向了最后的悲剧。这出戏最吸引我们的就是麦克白灵魂的升腾和毁灭，这个灵魂蕴含巨大的力量，一旦被激发就不可遏制，使他完全忘记身外之物。因此电影改编成功的关键就在于如何将麦克白灵魂的力量外化成可见的客观化影像。这就意味着这个客观化的影像不能是僵死的，而必须是充满活力的。

唐纳德·里奇认为这部电影"是如此简约：雾，风，树，烟霭，城堡和森林。简直从来没有一部影片具有比它更纯粹的黑、白、灰的精彩影像"[1]。当我们比较《麦克白》和《蜘蛛巢城》这两个文本时，会发现：文字和影像的符号不仅仅是同一事物的两种表达方式，莎剧中的语言质地被彻底转化为画面和声音的质地。《蜘蛛巢城》摒弃了莎士比亚式的对话，而是将其演绎成意象。黑泽明并不满足于仅仅让我们看到莎士比亚剧中人物所描述的事物和还原戏剧所发生的空间场景。他总是灵活地处理外在的物质现实，比如说，森林在莎剧中只是一笔带过的地点，但在电影里却成为核心的意象，有力地表达了影片复杂的主题。可以说，正是森林这一意象，使《蜘蛛巢城》成为完全独立于戏剧的艺术作品。麦克白违反了自然法则，弑主和杀害无辜以后，伯南森林也逆天而行，居然发生了移动，使麦克白意识到自己最后命运的无可避免。然而，影片中的蜘蛛手森林却并不是电影主题的客观对应物，它既是影片中冲

---

1 唐纳德·里奇：《黑泽明的电影》，万传法译，海口：海南出版社，2010，第175页。

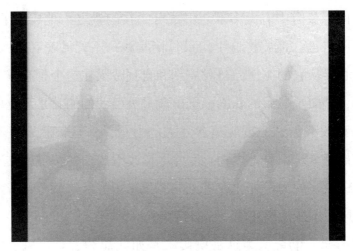

图1-3：　影片从始至终笼罩在雾气之中

突发生的背景，也直接导致了冲突，是整部作品的内涵所系。

影片一开始时，鹫津武时和三木义明风驰电掣地穿过蜘蛛手森林，林中遍布迷雾，战马和骑士都惊恐万状。蜘蛛手森林是个真正的迷宫，人在其中极难找到出路。鹫津疯狂地想找到出路，因为他不能忍受看不到前路的恐惧感和无力感，那些难辨来源的嚣叫声、呻吟声、雷、电、雾都让他疯狂。此时他觉得自己看到了一个恶灵，于是拔出宝剑、歇斯底里地大叫着冲入黑暗之中。在这个场面中，森林的存在是压倒一切的，它似乎在呼吸、颤动，在用一种谁都听不懂的语言说话。我们看到了鹫津武时强盛的个人意志，而与之同样强盛的则是森林的意志。在某种程度上，鹫津和森林的邂逅其实质是和他本人黑暗灵魂的邂逅，他在林中遇到的是他自己。

鹫津和三木赶往蜘蛛巢城，主公正在那里等着封赏他们。然而从叛军那里夺回城堡这件事在鹫津的思想里变成了一个寓言性的事情，既然能控制这邪恶的森林和森林里的城堡，这就意味着自己

是无敌的。突然他的马受惊狂奔，穿过一片闪着诡异光芒的林中空地，到处都是尸首和骨骸，一个面色苍白、形容可憎的巫女预言了鹫津的命运，激发了他的野心。他说："我要用血描画这座森林。"森林是鹫津的灵魂，正如森林原先是由主公控制的，鹫津武时自己的灵魂也是服从于主公的。但是现在，一切都不一样了，主公既然无力控制森林，也就控制不了他鹫津的野心。

黑泽明将森林这个地点灌满了如此深刻的道德意义，以致这个地点似乎完全掌握叙事，甚至可说是形成了自己的叙事。也就是说，它不再是所谓的背景，而是整个电影的骨架，并使电影气韵生动。设想一下，要是这个地点不能激发冲突，或者说不能将自己的存在渗透到电影角色的性格之中的话，那么地点就只是无意义的背景，如果背景是没有意义的，那么影片也就是毫无意义的。《蜘蛛巢城》里，地点绝非恒定不变的道具，不是死物，相反，它进入到生成的过程之中，成为情节运动的组织中心，也是电影创作上最重要的活力。我们看到，战马飞奔着穿过树林，镜头紧紧跟随在后，镜头前面布满了造型奇异的树干和树枝。我们看到的一切——人、马、场面布局、叙事方式和主题——都笼罩在凄迷的气氛之中。不仅外景如此，内景同样如此，鹫津武时居住的城堡处在险恶的森林之中，宛如惊涛骇浪中漂荡的一叶扁舟，住在里面的人只能躲在墙后，暂时逃过残酷无情的大自然的戕害，这个地方暂时的安全和静谧一直受到来自内外的巨大力量的撕扯，最终土崩瓦解。在影片临近结尾时，鹫津武时和他的手下将领开会研讨战争对策，一群聒叫的乌鸦突然不期而至，闯入了大厅。只有鹫津武时本人知道这意味着什么。命运如此残酷和无法预料，你所得到的一定是你最少想到

的，正如他在森林里迷路一样，他现在成为命运的玩物了。于是他大叫一声，策马冲入树林，去找巫女索要自己命运最后的解答。森林既是鹫津灵魂的外化，同时又是神秘莫测的天意力量的象征，无论怎样，它都包容和掌控着电影里的行动。

图1-4：　蜘蛛手森林既是灵魂的外化，又是天意的象征

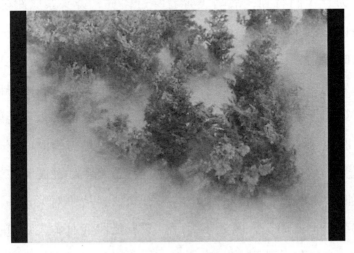

图1-5：　森林的移动预示着鹫津武时的灭亡

除了森林这一意象，我们再来看看影片中"马"的形象承担的隐喻性。在《麦克白》中有这样一段对话，邓肯王被杀害以后，苏格兰贵族洛斯和一个老翁谈起了近来发生的怪事：

> 洛斯：……邓肯有几匹躯干俊美、举步如飞的骏马，的确是不可多得的良种，忽然野性大发，撞破了马棚，冲了出来，倔强得不受羁勒，好像要向人类挑战似的。
> 老翁：据说它们还彼此相食。[1]

这段对话在整个剧本中很容易被忽略，但是黑泽明显然注意到了这个意象。有人认为《蜘蛛巢城》虽是佳作，但骑马和表现马的镜头过于冗长而令人难耐。对此我们只能说，黑泽明并不是不懂得删减，实在是自有用心。在电影的一个长镜头里，鹫津和浅茅刚刚从谋杀带来的混乱局面中恢复过来，正准备喘口气，镜头突然摇到了第二天凌晨，我们看到都筑主公的马变得狂暴，"倔强得不受羁勒"，它们似乎在逃避什么可怕的罪恶，惊恐地飞奔入森林。整个城堡刚刚和缓的气氛被这些马挑动得再度紧张起来。接下来是几个快速剪切的镜头：飞驰的骏马，惊呆的、无助的人。

这一阵短暂的混乱绝非只是修饰性的场面，黑泽明在这里塑造了一个不同于莎士比亚的全新的世界。在这个世界里，当正常的道德秩序受到破坏时，整个大自然都对这种道德创伤作出反应，也可以反过来说，这个道德创伤是如此地醒目，以致搅乱了整个自然。黑泽明的高明之处就在于他的电影语言让我们真切地洞见了这个世界的本质，也就是说，他不是让我们看人对世界的混乱无序的反

---

1　威廉·莎士比亚：《莎士比亚悲剧喜剧全集：悲剧1》，朱生豪译，青岛：青岛出版社，2020，第231页。

应，而是将世界的混乱无序直接呈现给我们。很显然，这是电影相较于文学更擅长的事情。

我们可以看另一个例子。由于听信了巫女的预言，三木义明决定支持鹫津武时，尽管他完全了解鹫津的罪行。于是他决定到蜘蛛巢城去赴鹫津的宴会。接下来我们看到鹫津武时和浅茅一起坐在室内，浅茅很显然在挑动新的罪恶。她不相信三木的忠心，而且她知道鹫津也不相信，只不过鹫津没有她那么敢想敢做，于是她提出刺杀三木。这时镜头迅速从鹫津武时哑口无言的呆滞脸庞上移开，切换到庭院之中，三木平时温驯的白马突然仿佛发了疯，绕着场院狂奔，拒绝马夫给它戴上辔头。三木的儿子视之为凶兆，力劝父亲暂时不要去，静观其变，但三木认为这不过是孩子气的想法，决定亲自去套马。紧接着镜头又移到一群围坐在一起的三木的手下身上，他们在以急促的语调谈论最近几天发生的一系列怪事。突然他们缄口不言，听到远处传来奇怪的声音。这声音越来越大，我们可以听出是一匹飞奔的马的声音。镜头在此停留了很长时间，长到我们可以看到原来是三木义明的那匹美丽的白马不戴任何鞍辔地闯了进来。最后我们看到的是宴会上的鹫津武时，惘然若失，全然不理会别人的欢腾，只是注视着大厅中那个空的，为三木预留的座椅。这一连串的镜头，在影片中大约持续了三四分钟，但是起到了极强的叙事作用。黑泽明把每个动作最高潮的时刻剪切在一起，使之产生共振，推动了整个叙事的发展。在莎士比亚那里戏剧化的东西，在黑泽明这里获得了叙事性的重生，它揭示了电影叙事是多么依赖它所描绘出的世界的物质组成部分。

图1-6： 马对于谋杀的反应十分激烈

黑泽明将镜头专注于三木的马对世界的激烈反应，实际上，马在整个叙事里的确举足轻重，它们承担了重要的叙事功能，使叙事变得简洁而且富于内涵。黑泽明不需要详细描述鹫津武时和浅茅密谋的全过程，这两个人的险恶达到了什么程度，甚至谋杀本身的场面全都被舍弃了，因为马的表现已经说明了一切。确实，由于黑泽明创造的世界已经有足够的叙事潜力，所以谋杀的场景反倒无足轻重了。这个世界充满了对道德创伤空前敏感的事物，黑泽明通过对物质现实的巧妙处理来表情达意，森林和马就像鹫津的脸和身体一样对一些超自然的恐怖现象立即作出反应，它们都成为了表现影片主题的主要形象。这些事物仿佛拥有自己的生命和逻辑。任何虚构的、空洞的、浪漫的修辞和思想，全都让位于我们以肉眼观察到的世界，它完全如实地涌现到我们面前。思想和道德观念不再是抽象的，而是成为了一定时间和一定空间中的必然性，一个栩栩如生的世界。

## 三、本能化的身体

黑泽明被《麦克白》中强烈的人物个性所吸引。然而，在表现这些人物时，黑泽明却并不侧重于反映他们的内心世界，他们痛苦、矛盾和忏悔的时刻并未表现在银幕上，尽管我们一般认为《麦克白》的伟大源于这些时刻。相反，鹫津和浅茅以更加纯粹和符号化的方式体现了残酷、欲望和野心。《蜘蛛巢城》较之《麦克白》一个最大的改变或许就是几乎完全舍弃了莎士比亚那些长段的、激情洋溢的对白。主角们大都沉默，只有在迫不得已的时候才会说几句，只有一些配角话还算多。莎剧那些美丽的诗句完全没有被翻译过来，而是被抛弃了。这是一种非常有效的方法，避免了我们把精力浪费在华丽但是无用的修辞上——这些修辞在文学剧本中或许可以加强人物的性格，但在影像之中，我们只能被看到的东西吸引，不大可能静下心去欣赏文字——而是把注意力集中在鹫津武时所面临的最为根本的问题上。

以浅茅这一角色为例，和莎剧里不生育的麦克白夫人相比，浅茅怀有身孕，这也是她敦促鹫津弑主的重要原因，这样一来他们的小孩就可以践登王位。鹫津武时掌握了蛛网城堡后，浅茅兴奋得在主公被杀的屋中翩翩起舞，但是由于弑主带来的巨大压力，孩子流产了，成了阴谋的一个牺牲品，这直接导致了浅茅的精神崩溃。在莎剧里，麦克白夫人的发疯是没有具体原因的，但是黑泽明做了高明的改动，让她怀孕并且流产，这也象征了鹫津整个阴谋最后的破灭。虽然莎剧中对麦克白夫人着墨不多，但她仍然是一个有着复杂内心的人。她一边为自己鼓劲："来，注视着人类恶念的魔鬼们！解除我的女性的柔弱，用最凶恶的残忍自顶至踵贯注在我的全身，凝

结我的血液，不要让悔恨通过我的心头，不要让天性中的恻隐摇动我的狠毒的决意！"一边却无法掩饰自己的不忍："倘不是我看他睡着的样子活像我的父亲，我早就自己动手了。我的丈夫！"[1]与之相比，黑泽明镜头中的浅茅则是一个不折不扣的邪恶形象，缺乏莎士比亚剧中人物的人性层面。浅茅强迫性的洗手行为也是以高度风格化的哑剧形式进行的，我们感受到的更多的是恐怖而非同情，完全没有莎剧中主人公对自己内心痛苦的大段渲染。较之莎剧中能说会道的麦克白夫人，浅茅展现给我们的是一种纯粹物质的、肉体的力量。在精神出现问题和错乱之后，浅茅只是呆滞地坐在空屋之中，下意识地擦拭着自己的双手，发出悲鸣的声音，但我们根本听不清她在说什么。

图1-7： 精神错乱后的浅茅

---

1　威廉·莎士比亚：《莎士比亚悲剧喜剧全集：悲剧1》，朱生豪译，青岛：青岛出版社，2020，第213、222页。

　　鹫津武时，正如麦克白一样，是个极富于想象力的人，但是他的想象力，他的野心，从未表现在其言谈中。他活跃的、原始的肉体得到了极力的刻画，用来衬托他可怕的狂暴行为，他的精神状态被归结为几乎是纯粹的无理性。我们看到、听到的只是他的凝视、咕噜、叫喊和鼻息声，他紧张的动作如同一头落入陷阱但仍然充满力量的猛兽。这里要提到的是三船敏郎杰出的表演，这个演员的表演充满了内在的张力，我们可以感受到他内心力量的强大，被狂热的情绪和极度的桀骜不驯支配着，显得魅力十足。黑泽明曾描述，三船来应试演员的时候，就像刚刚被捕获的猛兽，暴跳如雷。在影片中，鹫津在弑主后见神见鬼，出现幻视，但这并不是通过他的语言传达的，我们只能从他的行动感受这一点。当鹫津举行宴会时，三木义明的幽灵出现了，鹫津顿时失去理智，他蹒跚着冲出大厅又返回，神经质地用脚敲击着地板，给人的感觉是薄薄的木地板都要碎掉了。从始至终，电影中人所居住的房

图1-8：　鹫津武时是一个"身体化"的麦克白

间的功效似乎就是一个回音壁，反映出人的狂怒。鹫津武时气喘如牛、怒目圆睁，不断敲击着墙壁。很快刺客来报告说三木的儿子逃走了，恼怒的鹫津一言不发地拔剑杀死了刺客。我们在这里看到的是室内短暂的祥和静谧的气氛被暴力撕得粉碎，而且这根本谈不上是真正的室内，毋宁说只是生活的一层面纱，徒劳地想抵御来自人性内部的狂暴和野蛮。虽然我们看不到鹫津用言辞表达这一切，但是我们可以从他肢体的每一个动作中体会出来。

影片中的鹫津武时展现了最原始、粗糙的身体力量，他在目睹了森林的移动后，浑身发抖，蹲在城墙的一个角落，无法相信自己看到的东西。花了很大的力气他才从震惊中恢复过来，鼓起勇气激励自己的手下。他在城墙上向士兵们大声吼叫，此时的摄影机采取了摇镜头的拍摄方式，动荡的镜头正好和鹫津武时神经质的动作合拍。最后的结局非常可怕，完全是通过鹫津武时的肢体语言来表现的，就像他当年背叛主公一样，他的士兵也背叛了他，他们向他射

图1-9： 鹫津终于倒下了

箭，鹫津就像受伤的狮子一样咆哮和翻滚，至少一打的箭都射入了他的脖颈。鹫津武时以慢动作摔倒在地，他看上去永远充满愤怒和力量的身体倒下时扬起了一大片雾尘。士兵们都惊恐地后退，似乎害怕这个魔君还没有死透。当他的身体停止颤动时，电影也行将结束了。整个镜头极其富于动感，充满了烦躁和紧张。

很显然，和莎士比亚的《麦克白》相比，《蜘蛛巢城》展示了更多的本能和兽性。古典悲剧是一种崇高的艺术，里面的人物虽然充满激情，但是仍然保持着沉思，常常用华丽的语言倾诉自己的内心。他们总是在自己的感受和行为之间做出调节，使之平衡，激动时也不让人觉得有火气，发怒也不流于粗俗。这在莎士比亚那里非常明显，麦克白知道自己的妻子死了以后，他并未大发雷霆，而是以一通富于哲理的话说出了对人生的终极思考："明天，明天，再一个明天，一天接着一天地蹑步前进，直到最后一秒钟的时间；我们所有的昨天，不过替傻子们照亮了到死亡的土壤中去的路。熄灭了吧，熄灭了吧，短促的烛光！人生不过是一个行走的影子，一个在舞台上指手画脚的拙劣的伶人，登场片刻，就在无声无臭中悄然退下；它是一个愚人所讲的故事，充满着喧哗和骚动，却找不到一点意义。"[1]

但在电影中，这段演说只剩下一个简短的场景，即鹫津痛苦地称自己为傻瓜。较之麦克白，鹫津显然没有那种精神性，没有那么丰富的心灵——即使有，黑泽明也不予表现。鹫津也有自己的道德观念和思考，但是这些思考绝对不会变成浪漫化的诗篇，他也完

---

1　威廉·莎士比亚：《莎士比亚悲剧喜剧全集：悲剧1》，朱生豪译，青岛：青岛出版社，2020，第278—279页。

全不像莎剧中的麦克白一样是个诗人和哲学家。即使是在鹫津武时得知孩子的死讯和目睹妻子的发疯以后，他的反应也仍然是生理性的、本能意义上的。在莎剧里，麦克白即使在死到临头时，也仍然保持着内心的崇高和优越感："……这种事情要是果然出现，那么逃走固然逃走不了，留在这儿也不过坐以待毙。我现在开始厌倦白昼的阳光，但愿这世界早一点崩溃。敲起警钟来！吹吧，狂风！来吧，灭亡！就是死我们也要捐命沙场。"[1]于是他全副铠甲地冲出去作战，最终阵亡。但鹫津显然没有这样雄辩的口才，他的行为也缺乏西方古典悲剧人物的崇高意味。反过来说，倘若鹫津武时也像麦克白一样深思熟虑，不断地平衡自己的感觉和行为，那我们也不可能在银幕上看到如此强有力的电影影像了。

可以说，黑泽明对鹫津武时的处理是完全符合电影这项艺术的，完全以视觉冲击力取胜，鹫津武时的手下之所以背叛他是因为他完全无法掩饰内心的崩溃和恐惧，所有的不安都写在他的脸上，体现在他的动作里。在最后一组镜头中，黑泽明高明地让鹫津武时站在城墙上，让他所有的手下都能看到他，这使我们不能不产生由衷的怜悯：多么可怜！这个人无法抑制自己的情绪，在大庭广众面前暴露了弱点。

当然，这并不意味着鹫津不思考，只是他思考的途径不同，黑泽明以影像的方式表现鹫津武时的思考。比如说，在浅茅死后，鹫津向他妻子的房间张望，在看到自己的蠢行带来的严重后果后，他

---

1 威廉·莎士比亚：《莎士比亚悲剧喜剧全集：悲剧1》，朱生豪译，青岛：青岛出版社，2020，第279页。

整个人仿佛矮了半截，步履沉重地回到自己的房间里。进了房间，他跌坐在地板上，叫喊着："傻瓜！傻瓜！"这是他唯一说的话。我们看到，此时的他有两种东西占据了我们的眼睛——他的剑和他的王座。黑泽明将这个意味深长的镜头在银幕上保留了很长时间。在这里难道我们不可以体味出鹫津复杂的内心世界吗？所以，鹫津武时仍然是麦克白，只不过是原著里精神化的东西得到了客观化和纯物质性的表现而已。

## 四、能剧

黑泽明对该剧的改编并不只是把它移到日本历史的一个类似时期，而是用日式的美学重构了《麦克白》的主题和情感世界。在这方面，黑泽明既被外国文学作品所吸引，也显示出了对日本文化的敏感性。影片的一大特色是吸收了"能剧"的表现形式。能乐是一种日本贵族艺术，发源于十四世纪，于十五、十六世纪达到高峰。它是一种高度风格化的歌舞剧，由演员戴面具演出，以爱情、妒忌、复仇、孝顺、武士道精神为基本内容，通过熟练的念词和歌唱，运用特殊的发音技术和音乐伴奏以及舞蹈动作，来达到剧情的高潮。黑泽明在影片中尤其是他的武士电影中融入能剧元素是不无道理的。能剧的产生和发展深受佛教教义的影响，富有教诲性，它能提供给观赏者明确的道德信条，其唱词往往会表达"人生苦短"和"宿命轮回"等人生命题。

《蜘蛛巢城》中展示的大胆风格在当时的日本电影界是闻所未闻的，它的成功，也印证了黑泽明对戏剧和动作的独到理解。能剧

在表演形式上和西方戏剧所表现的真实性完全相反，表演者戴着面具，在空无一物的舞台上表演，依靠程式化的动作和肢体语言表达情绪和感情。这种美学上的极简与极强的仪式感，让武士眼中的死亡产生一种超然的美感。能剧所表现出来的美学特质与哲学标准对武士阶层具有巨大的吸引力。在动荡的战国时代，混战、背叛、阴谋在整个日本弥漫，《蜘蛛巢城》中的故事每天都在发生。当黑泽明决定省去原剧中文学性过强的内心世界的描写时，便代之以能剧的传统来表现人物。唐纳德·基恩（Donald Keene）认为，《蜘蛛巢城》并不着力于刻画具体人物的情感特质，相反，影片创造了一种弥漫于天地间的情感氛围。[1] 这种氛围让观众感到命运力量的强大，仿佛所有的人——不管他们看起来有多么强大——都只是命运的玩偶。相应地，他们的性格也是被标签化地决定的，都是某种抽象品质——如野心、邪恶、忠诚——的代表。这一点明显借鉴了能剧的表现手法，能剧使用面具来表达一系列基本情绪，表演者所戴的面具体现了刻板化的情感，并根据类型（战士、老妇人、恶魔等）对角色进行分类。对此，黑泽明说：

> 西方戏剧是根据人的心理或环境条件来塑造人物的；能乐则不然。首先，能乐用面具，演员戴上面具，就成了面具所代表的那种人。表演也有严格的格式，演员一丝不苟地照着表演，他就会像着了魔似的。因此，我就给每个演员看一个同他的角色最相近的能乐面具的照片，我告诉他说，面具就代表他的角色。我给扮演鹫津武时的三船敏郎的面具叫做"海达"。这是一个武士的面具。在三船受到妻子怂恿

---

1 Donald Keene, ed., *20 Plays of the Nō Theatre*, New York: Columbia University Press, 1970, p.11.

去行弑的场面里，我觉得他那逼真的表情简直就同面具的表情毫无二致。我给扮演浅茅的山田五十铃的面具名叫"希柯米"，这是一个年华已逝的美人的面具，代表一个行将发疯的女人的形象。[1]

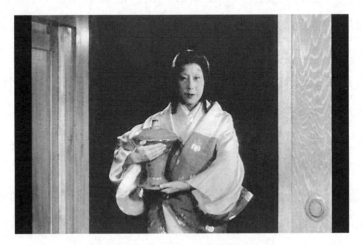

图1-10：　浅茅的脸部如同戴了面具

就像京剧一样，能剧是一种不强调演员个人意志的、程式化的表演，但在这里恰恰起到了很好的作用。《蜘蛛巢城》中，人物的表演是面具式的，动作是程式化的（这在浅茅身上尤其明显），以及不用言辞来表达内心，这些都很好地体现了外在宿命对人的管制。影片中的"长闭殿"只有地板和木板墙壁，空荡荡的，十分简单，原来的城主就是在这里被杀的。他身上飞溅的血喷到地板和墙壁上，怎么都磨不掉。微暗的板壁上沾着血迹，这给房间造成了一种神秘的美感。在古典的能剧舞台中，背景往往只画一棵松树，影

---

1　罗·曼威尔：《黑泽明的〈麦克佩斯〉——〈蛛网宫堡〉》，管蠡译，《世界电影》1981年第1期，第47—48页。

片里取代松树的是鲜血飞溅的痕迹。弑君那个场面是一个非常成功的哑剧。黑泽明的镜头始终控制在能使我们看到演员全身，类似能剧观众的视角，也是为了让观众能够通过演员的动作和肢体语言感知其中传递的情绪。浅茅脸部不带任何表情地劝说鹫津武时去刺杀主公，而刺杀主公这一事件本身黑泽明又惯常地让其发生在镜头之外，这也是能剧的常用表现手段。我们看到，浅茅和着能剧音乐的

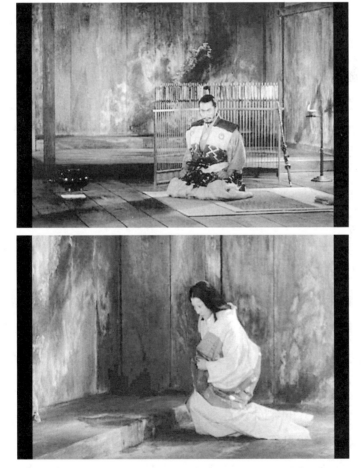

图1-11、1-12："长闭殿"中的戏份大量借鉴了能剧的布景和表演方式

伴奏，用能剧特有的"擦地板"的方式走路；鹫津杀了主公回到长闭殿时，平端着长矛，脚像击鼓一样把地板踩得踏踏作响倒退着进来。将地板作为乐器有节奏地使用，这是能剧常用的手法。而在这里，鹫津武时的脚步声以音乐性的节奏映衬出他内心的惊恐不安。在这场表演中，鹫津夫妇呆若木鸡的表情和完全机械的有节奏运动让人感到，他们都受到另一种更大的命运的操纵。两个人仿佛根本不是按照自己的意志行事，而是像被恶梦魇住一样，受制于超自然的意志。黑泽明完美地运用了能剧，让人感到人的主观意志如何受到行动程式的控制而无法自拔。黑泽明的作品往往是个人张扬的自我意志被外界严峻的现实所毁灭的悲剧，这在《蜘蛛巢城》里被表现为人在恐怖神秘的环境中的毁灭。这一幕不仅形式感强烈，而且所运用的能剧的特殊表演形式也使观众感觉人物似乎并非是在受个人意志的支配。

　　在传统印象中，能剧中的人物动作舒缓，似乎不太适合表现《麦克白》这种题材。黑泽明反驳了这一误解：能剧也可以表现类似于特技演员做出来的那种可怕的暴力动作。这些动作是如此地暴力，以至于我们怀疑一个人如何能够做得出来。有能力的演员恰恰会安静地做出动作，将动作隐藏起来。因此，安静和猛烈是并存的；能剧在表现形式上，即使出现戏剧性的高潮，也尽量不让观众看到演员兴奋的表情，而是尽量让观众看到远距离的全身像。因为能剧基本上是以全身的动作来表现感情的。影片的内景采用了能剧典型的一无所有的舞台设计和最简化的道具。当鹫津坐在一个空房间里，对自己的愚蠢行为表示绝望时，他的声音满含愤怒，但他的身体却不是激动的，而是僵硬和一动不动的，但恰恰是这种身体的

僵硬，让我们感到里面蕴蓄的悲哀是多么强烈。愤怒和冻结形成了动/不动的辩证关系。

## 五、构图

　　黑泽明在从影之前是一位画家，他的美丽的画面以及雾气和阳光下光影的变化都反复表明了这一点。影片里多处利用雾和雨——这是中国和日本的绘画艺术共有的传统手法，以风、雨和雾来象征隐私和神秘。大自然的肆虐是黑泽明在许多影片里使用过的主题，《蜘蛛巢城》也是一例。影片中有大量弥漫着风、雨和浓雾的外景场面，比如一开始时的蜘蛛巢城全景，雾气浓重到什么都看不清楚的地步。当鹫津武时在蜘蛛林中迷失时，下着倾盆大雨，雨停以后，地面上飘荡着像云一样的浓雾，紧接着摇纺车的巫女就出现了。在这些镜头中，雾气遮盖了大部分的画面，我们只看到模模糊糊的人影和方位。黑泽明运用中国和日本绘画的构图原则来探索这些景观，这种构图把空旷的空间视为画面不可或缺的组成成分。比如在画纸的一角只有一个捕鱼的渔夫的形象，而他身边几乎空无一物。黑泽明自己说："我在构图方面感觉到了日本传统画的影响。我搞过一个时期绘画，所以我特别熟悉日本的传统画。日本艺术所特有的构图方式是留出一大片空白，而把人和物画在很有限的一小块地方。这类画面对我们影响很深，所以在安排构图的时候就自然地冒了出来。"[1]

---

1　罗·曼威尔：《黑泽明的〈麦克佩斯〉——〈蛛网宫堡〉》，管蠡译，《世界电影》1981年第1期，第48页。

中国山水画和日本画中出现的人物的基本表情是仰视着空无一物的远方，能剧也是如此，角色对着什么都不存在的空间念台词。画面被有意留出大量空白，使得这些人物一看就不是现实中的人，而是显示出一种超凡脱俗的神秘感。这种"留白"在《蜘蛛巢城》开篇和结尾处广阔、空旷的风景中是显而易见的；在其他镜头中，比如由雾或白蒙蒙的天空产生的天地一体的效果中也是如此。

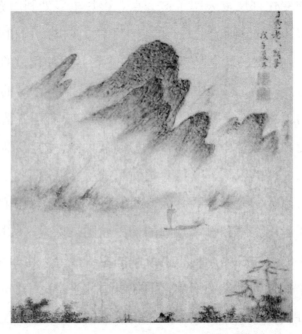

图1-13：（元）方从义：《风雨归舟图》

需要指出的是，这些空旷空间产生了非常特殊的审美价值。在东方的水墨画中，雾气和大雾弥漫的风景绝对不是一种自然的景观，而是一种宇宙性的精神化的存在。如清代范玑在《过云庐画论》中说："至烟云遮处谓之空白，极体会其浮空流行之气。"这是天地之心或天地之灵，是宇宙的基本秩序。在某种意义上，这种宇

宙秩序成为了一个至上的道德视角。我们看到，当鹫津败亡之后，天地间只余迷雾和荒芜的风景，此时画外音中响起了合唱的歌声："君不见，迷惘之城今仍在，魂魄依然在其中，执迷不悟修罗道，古往今来一般同。"这一宇宙秩序对人类渴求斗争和权力的愚蠢进行了沉思，谴责暴力的轮回，嘲笑鹫津的野心。在世俗的世界里，欲望、野心可能会占一时的上风，但被雾气笼罩的平原却诉说了更高的智慧。但这一智慧不再属于这个世界，它化身为迷雾、荒原和它们所代表的宇宙精神。

图1-14：《蜘蛛巢城》中的荒原也象征着神秘的宇宙秩序

# 本章课后练习

### 习题一

观看黑泽明的《乱》，看看这部源自莎士比亚《李尔王》的作品和《蜘蛛巢城》在改编风格上，有哪些地方是一脉相承的，又有哪些地方是完全不同的。你认为哪部作品的改编更成功？说说你的理由。

### 习题二

你还看过别的由莎剧改编的电影吗？如果看过的话，与《蜘蛛巢城》比较一下孰优孰劣。也说说你的理由。

### 习题三

在你读到的文学作品或观看过的电影中，还有哪部作品是让"自然"或"风景"从背景走向前景，参与到了叙事之中的？说说你的阅读或观看体验，最好再分析一下在这类作品中"自然"是如何和"人物"相结合的。

# 第二章

## 无常命运中爱的可能性
### ——谈《三色·红》

### 一、联系消失与重建联系

　　《三色·红》是一部关于沟通消失的电影。我们拥有越来越好的工具，彼此之间的交流却越来越少。我们仅仅交换信息而已。

　　　　　　　　　　——克日什托夫·基耶斯洛夫斯基

　　基耶斯洛夫斯基的《红》是以雨声开始的，这声音萦绕在开场的演职员名单和制作方信息上。我们将会看到，雨声其实是有预示性的。随后，我们看到一个男性的手拿起话筒，拨出一个号码；电话旁的办公桌上是一本奥尔德斯·赫胥黎（Aldous Huxley）的小说，一杯威士忌和一位女性的黑白照片（瓦伦丁）。在这个男人等待回复时，镜头慢慢向左移动，掠过桌上的细节：一份《泰晤士报》，一本邮票簿。我们意识到摄影机正沿着电话线移动，跟着电话线进入房间角落的黑暗中，然后沿着线路进入地下。镜头中先是出现一大堆红线，然后消失在屏幕中央的漩涡中。速度感和加速感

进一步增强，图像旋转着，伴随着类似电流的声音。镜头顺着电缆进入海中，水滴溅到了取景器上。我们听到了通过电缆传来的杂乱无章的对话。摄影机将我们的视点置于海底，镜头移动得非常快，观众有一种完全沉浸其中的错觉。水是浑浊、模糊的，摄影机似乎也失去了方向。也许正是在这里，我们第一次感受到了将成为影片高潮的海难事件。镜头再次跟随电缆离开水面，来到陆地上，穿过海滩上的一系列红色圆环（让人联想到影片后面保龄球馆的画面），进入一条幽暗的地下隧道。这时，电缆传来的对话的喧嚣声达到了高潮。随后，画面被一系列抽象化的旋转影像所占据，有点像万花筒。在下一个镜头里，红灯闪烁着，背景音中发出电话占线的嘟嘟声，电影标题在屏幕上出现。随后，镜头切回米歇尔的公寓，我们看到电话到达目的地，但是占线了，米歇尔放下了话筒。这一景象看起来让人不快，因为它阻断了米歇尔和瓦伦丁之间的交流，使影片一开始就处于一种失败和警报的状态。

对电话线中电流轨迹的模仿这一灵感明显来自法国导演特吕弗的《偷吻》。在《偷吻》中，男主人公安托万发了一封电报，要和女友法比耶娜断绝关系。当他走到一个标有"特别邮递"的邮箱前时，观众听到他借由旁白读出了这封信。镜头给了信封和地址一个特写。信被邮递员取走。信封被盖了两次邮戳，然后被装进筒里，迅速由巴黎寄往目的地。摄影机沿着电报管道的路径，先从外部拍摄（如《红》中一样），然后当视角潜入巴黎的地下通道时，突然获得了一种光学上的全知性，好像可以用腹腔镜观察城市的身体。镜头停顿在一系列蓝白相间的标识上，这些标识和城市街面上的路牌一样，清晰地在地下将城市编码出来。这个画面也模仿了安托

万的想象力，一封决定他和法比耶娜的关系的信不可避免地走向其终点。

在《红》中，打电话的场景随处可见。它在主要人物之间，既形成了听觉和情感上的联系，也形成了断裂和隔绝。人与人之间既被现代科技结合在一起，也被其隔绝。人们错过电话，被偷听对话，被应答机代替说话。另一个与之相关的情节要素是，片中的人往往透过窗户观看别人，窗户上隐现的人的面孔意味着过多的反射，过分地沉溺于自我，没有和外界形成正常的联系。与此同时，观众发现自己同样坐在一系列电缆的交汇点上，偷听着周围的对话，沉默（和非法）地见证着旁人的生活，代入式地、无动于衷地生活着。在这个意义上，《红》的主题已经呼之欲出了：人与人之间真实联系的消失，以及重建这种联系的可能性。

正因为这一主题，影片出现了真实联系消失后的补偿形式——联系的重建。值得一提的是，在基耶斯洛夫斯基这里，这种重建起来的联系具有高度的神秘性，往往和不可测的"命运"有关。比如说，片中的叙事会留下许多其他的谜团，尤其是影像流和背景音乐之间的错位。明明是不同时间发生的事，却在同一场景中出现。当然，出现的方式不是突兀的，而是隐性、含蓄的。比如，瓦伦丁撞到牧羊犬之前，她汽车的收音机中传来了电流的干扰声。而她第一次进入法官科恩的房间时，这一声音再度出现，但观众后来知道这是科恩在窃听邻居的生活。还有，当瓦伦丁在红色背景前拍照时，背景音中突然传来轮船在浓雾中发出的信号声。这些"错位"场景的出现，往往带有预示性，似乎预示着某种必然的命运的到来。收音机中的电流声预示着瓦伦丁和法官之间命定的羁绊；而船的信

号声在听觉上预告了在影片结尾处渡船的沉没。在这一点上,《红》的影像具有高度的神秘性,大量视觉、声音的元素,都具有某种"言外之意",神秘地与影片的其他元素发生着对应。除了前面举的两个例子之外,我们还可以看到,影片最后瓦伦丁在海难后从救援船上岸的定格画面,同样巧妙地呼应了之前摄影师给她拍摄的广告图片。

图2-1、2-2: 瓦伦丁的广告图片和她于海难中获救后的图片有巧妙的对应

　　这种由电影元素的各个关系形成的人物命运的交织是《红》的重要主题。在这个意义上，影片中电缆的交错，也表现了人与人之间命运线路的交错。除了上述视觉、声音的对位之外，还有一个手法是前景与后景的置换。在影片中，前景和背景的关系不是静止、固定的，而是灵活、可变的。一开始，摄影机会引导我们的目光，使之停留在前景（或后景）中，我们会注意到处在前景（或后景）中的人物，以及他们正在做的事；但隐而不显地，摄影机会看似不经意地把镜头转向一个后景（或前景）中的事物，在它身上逗留一会。起初，观众大概会以为这不过是导演的"闲笔"，但随着剧情的推进，会惊觉这后景（或前景）中的东西并不简单，在某个后来的场景中，它会突破自己的边缘地位，占据舞台的中心。但这个过程是难以预料的，我们无法确定这种置换是否会发生，何时或如何发生。比如，在一个镜头中，法学院毕业生奥古斯特回到家，这时镜头前景中老虎机手柄的画面突然变得清晰起来。此时的奥古斯特正遭遇了女友的出轨，处在悲伤之中，而老虎机的画面似乎暗示了天意难测，当下的不幸也许意味着重新开始的可能性。更巧的是，老虎机的三颗"樱桃"跳到了一起，表示幸运即将到来。奥古斯特虽然情路不顺，但就像老虎机弹出的中奖信号一样，他即将遇到一个"对"的交集。这种交集在另一个前后景置换场景中再次出现。在保龄球馆的那场戏中，镜头从处于前景的瓦伦丁身上向左移动，经过红色座椅后面，停在一张桌子上——它本来处于后景中——给了一个打破的啤酒杯和一包空的万宝路特写，这表明奥古斯特刚刚离开这里。当然，最明显的命运交织的隐喻是在影片的最后一个镜头中，奥古斯特出现在瓦伦丁身边。虽然这个画面和前面的广告画

面如出一辙，但因为奥古斯特的加入，我们可以预见到他们命运的交集。由于前后景别的不断置换，影片的色彩、构图都处于不稳定的状态。片中的人物仿佛具有双重生活，他们同时存在于现实和梦幻的层面上。一幅幅图像在前景、后景的双焦点中摇摆，产生了一种浮生若梦的虚幻感。

## 二、普洛斯彼罗与米兰达

在一次偶然的交通事故中，瓦伦丁撞伤了一只德国牧羊犬。她小心翼翼地把狗抱在怀里，放在自己的车里，然后查看它的身份标牌，好把它还给主人。瓦伦丁在法官科恩的门前停了一会儿。我们看到房子的窗户亮着，但周围一片黑暗。当瓦伦丁决定从大门进入，跨过门槛进入法官的房子时，我们从远处看着她走上小路，她的身影被窗户的反射光照亮了。我们听到她在敲门，画面切到她的脸部特写，被框在玻璃门上，沉思而略带焦虑。随后，瓦伦丁走过空荡荡的通道进入房子时，手持摄影机跟随她探索着房子的空间。我们的整个视角随着瓦伦丁的脚步声而倾斜。房子的门被打开，观众的注意力时而跟随着她的目光移动，探察这个神秘的空间，时而又被瓦伦丁自己的身影所吸引，感受到她的困惑。

瓦伦丁在进入房间前有一个停顿，这个停顿不仅是物理意义上的，更是心理意义上的，或者更明确地说是精神上和时间上的。我们注意到，尽管法官科恩看上去极为孤僻古怪，但他的家门却是不关的。房子的通透意味着内外关系的不稳定。敞开的门一方面突出了他的自我封闭性，另一方面意味着他寻求沟通的渴望。观众很快

就知道，她进入的是一个感知扭曲和充满幻觉与记忆的空间。这标志着瓦伦丁进入了法官的生活轨道。她以一个入侵者的身份进入，她的第一句话是道歉并解释说因为门没关所以直接进来了。法官似乎在睡觉，被乱七八糟的书籍和文件包围着。瓦伦丁的到来吵醒了他，在他看来，瓦伦丁看起来就像他梦境中的东西。她解释了一下发生的事故，他转身看着她，好像仍处于迷迷糊糊的状态中。在这里，一个正反打镜头将瓦伦丁和法官在空间上分开，并将各自的形象呈现给对方。法官的脸部轮廓被环形灯光勾勒出来，对于瓦伦丁说的话，他的反应极为淡漠，显示出一种职业性的谨慎和耽于思考。瓦伦丁对法官的态度感到震惊，问道："如果我撞了你的女儿，你会如此冷漠吗？"这句看上去平常的话实际上是影片的中心，因为里面出现了一个关键词"女儿"。我们下面将会看到，这个词有多么重要。法官的回应进一步证明了这一点，他粗鲁地说："我没有女儿，小姐。走吧！"还大叫着让她离开时不要关门。瓦伦丁从法官的房子里出来，这时摄影机给了一个前推镜头，让我们看到法官孤独地坐在他的大转椅上，然后镜头切到瓦伦丁从亮着灯的房子里走到黑暗中。这时，我们看到法官走到窗前，目送她悄然离开。瓦伦丁似乎也感觉到了他的存在，她转身关上院门时，注意到了窗帘附近有动静。

这场戏看似貌不惊人，实则出手不凡。基耶斯洛夫斯基的这部影片有明确的向莎士比亚的戏剧《暴风雨》致敬的意图。在《暴风雨》中，暴风雨中的荒岛融合了幻想和物质。而在《红》中，当瓦伦丁踏足老法官房子的一刹那，她就进入了一个被施了魔法的领域。法官，是一个现代的、忧郁的普洛斯彼罗。他坐

图2-3：　莎士比亚《暴风雨》书影

在他的书房里，就像坐在牢房里一样。他的房子就像普洛斯彼罗的岛屿一样，充满了灵魂的声音。在这里，我们可以回顾卡列班的话：

> 不要怕：这岛上尽是声音，音乐，很好听的，不伤害人。有时候有千种的乐器在我的耳畔铮铮地响；有时候，我恰从长睡醒来，有些声音能使我又瞌睡起来。随后，在梦中，我觉得天上的云彩裂开了，露出了富丽的东西，就要落在我的身上；以至于我醒了之后，哭着愿意再到梦中。[1]

《红》也扰乱了梦境与现实的界限。如果说法官是普洛斯彼罗，他在试探复仇，运用自己的超自然力量，并参透自己的死亡，那么瓦伦丁就是他的米兰达。然而，她永远只是一个虚拟的女儿。《暴风雨》中的普洛斯彼罗对米兰达的爱，正如剧中所见证的那样，似乎超越了父爱，变成了一种罗曼蒂克。比如说，他认为自己对米兰达的爱和腓迪南（米兰达男友）的爱是同等重要的，称米兰达为"他和我所爱的亲爱的"，表明了爱情和亲情纽带的等同性。与《暴风雨》的互文能帮我们厘清瓦伦丁与法官关系的性质，以及她在这

---

1　威廉·莎士比亚：《暴风雨》，梁实秋译，北京：中国广播电视出版社，2002，第115页。

一关系中所扮演的角色。其实，我们很难用"女儿"或者"情人"这样明确的词汇言明瓦伦丁在法官心中的位置。要是一定要说的话，那就是，她的出现让他意识到自己的"爱"的缺失状态。瓦伦丁是他本该爱的人，也是他未曾有过的女儿。她的出现让他孤独的处境发生了震动。换句话说，正因为她的出现，他才能确定对女儿的爱可能是什么。

在这个层面上，瓦伦丁进入法官的房子，上演的是回到父亲家的场景，这个场景其实衔接了基耶斯洛夫斯基的上一部影片《薇洛妮卡的双重生活》的结尾。瓦伦丁进入法官的房子，发现这是一个让人丧失现实感的地方：功放机中充斥着周围邻居的声音；一个如同普洛斯彼罗一般忧郁的退休法官，孤独地在这里回忆自己的前半生，脑海中只有过去。父子/父女之爱在基耶斯洛夫斯基的电影创作中占有特殊的地位。在《薇洛妮卡的双重生活》中，它是避风港，是安全之所。然而，在基耶斯洛夫斯基的其他电影作品中，这种爱似乎与对失去的恐惧有关。在《十诫》之一中，父亲不得不面对在一次滑冰事故中失去爱子的事实。在《十诫》之四中，情况更加复杂，女儿发现自己有成为父亲欲望对象的可能性，导致了对父女关系的怀疑。在《红》中，法官对瓦伦丁——他的虚拟女儿——的爱受到了考验。正如我前面说的，他对她的爱有一种超越道德界限的浪漫性，但作为一个成熟、冷静的退休法官和长辈，他一方面认识到了这种浪漫性，另一方面又放弃/克制了这一可能性，让这段关系"合法"地纳入虚拟的父/女关系的轨道上。但同时，他还要面对这种关系的失去。当他意识到瓦伦丁可能在海难中丧生，他的内心受到了极大的震撼。这里一

方面假设了父亲失去女儿的可能性反应；另一方面，那种被压抑的浪漫化的对失去"情人"（尽管只是虚拟的）的反应浮现了出来。

这一点，在法官的前女友与瓦伦丁这两个形象的"对位"中凸显了出来。法官告诉瓦伦丁，他的前女友在一次事故中丧生了。但这个女人在出事之前，就与另一个男人私奔了。他说："雨果·霍尔布林（与法官前女友私奔的男人的名字）……他能给她她想要的，他们走了，我跟随他们，穿越法国、英吉利海峡、苏格兰甚至更远……我被羞辱了。直到她因为意外去世了。"在这里，瓦伦丁和法官的前女友的命运发生了奇妙的交织。从某种意义上说，法官迫使其前女友无视即将到来的风暴去乘船，令她遭遇海难，影响了她的命运。瓦伦丁同样穿越了英吉利海峡，同样遇到了意外。或许法官是想回到过去的场景中，并且以不同的方式经历它？无论如何，法官冒着再次失去所爱之人的风险：要是瓦伦丁死去了，他将再一次经受当年的创伤。然而瓦伦丁活了下来，这反而使问题复杂化了。电影在这里产生了一系列的疑问：过去的创伤是否能在现在的生存中被消除？失去瓦伦丁的风险和她存活的现实能否使法官多年来在房间中的唯我主义得以纠正？爱与失去的重复是他生命中的又一次机会，还是只是在观看中制造秩序和认同的一种方式？这些问题是没有最终答案的，但却深深存在于他的生命体验中。可以看到，虽然无论"女儿"还是"情人"都不过是假设出来的，但瓦伦丁在法官的生活中却扮演着真实和至关重要的角色。在这一过程中，他所有的体验，都是明确、真实的。

## 三、作为符号的图像

本片的摄影师皮奥特·索伯辛斯基（Piotr Sobociński）谈到这部电影时，指出很有趣的一点是，整个构思是从影片的最后一个画面开始的。他说：

> 在我们开始主要镜头的拍摄之前的几个月，我们拍摄了影片的最后一幕，即渡船事故的新闻视频。拍摄完成后，有一天我在看录像带时，偶然按下了暂停键。有一个穿着红色夹克的消防员从伊莲娜·雅各布（Irène Jacob）身后穿过，她的轮廓显现出来。我对自己说："这是电影的一个关键点。"我们想到，也许影片中的事件并不是那么偶然，也许法官对事件有一定的控制能力。于是，我们把影片中的广告牌海报做得和我在录像带上找到的定格一模一样。整部电影就是以这种倒退的方式进行的。这就像一场台球游戏：我们已经知道球在桌子上的最终配置，我们必须研究出能让它们到达那里的模式。当你看到影片最后的定格画面中重现的广告牌海报时，你会觉得没有任何意外发生。[1]

我们看电影时，一定不会忘记那个片中最醒目的"红色"口香糖广告海报：瓦伦丁站在红色帷幔的背景中，脸上呈现出悲伤的表情。这个画面在影片中多次出现，当然最令人印象深刻的一次还是影片结尾时瓦伦丁的定格画面。影片中众多的红色物体将影片的叙事黏合在一起：瓦伦丁的红色毛衣和雨伞，白色交通灯前的红色海报，米歇尔睡觉时穿的外套，口香糖海报，大街上的红色汽车，丽塔的红色狗链，保龄球馆里红色的保龄球，剧院里的红色座椅，以

---

1　Stephen Pizello, "Piotr Sobocifiski: Red", *American Cinematographer 76*, No. 6, 1995, pp.71–72.

及红色的轮渡票，等等。在影片中，红色是一种散播性的颜色，它从来没有笼罩整个画面（我们可以对比一下张艺谋的《红高粱》中强势、猛烈的红色），而只是不经意地点缀在不同的物体上，仿佛是以数量来弥补压倒性质量的缺乏。大量的红色符号，有时只是场景的有机组成部分，有时却形成了一种情绪化的视角，让画面变得丰富、饱满。

图2-4：　在影片的大部分时候，红色都是背景性、点缀性的符号

红色是情感和情绪的符号。在有关他后期作品的采访中，基耶斯洛夫斯基把感情称为最重要的东西。纵观基耶斯洛夫斯基的电影创作，有一条从波兰时期的男性主角转向法国时期的女性主角的轨迹。基耶斯洛夫斯基的女性主角往往有双重的意味，既是《无休无止》《十诫》之九和《白》中导致男性权力丧失的威胁性存在，也是《薇洛妮卡的双重生活》《红》和《蓝》中对抗文明世界日益加深的冷酷的情感力量。我们注意到，《薇洛妮卡的双重生活》和《红》的主演都是伊莲娜·雅各布，而前者在《基耶斯洛夫斯基谈

基耶斯洛夫斯基》一书中的章节题目是"纯粹的情感"。从这个意义上说，红色是情感的强化，是热情，是对控制的抵抗。

在电影结尾的序列镜头中，法官观看了报道海难的新闻。在这里，基耶斯洛夫斯基独特地将动态的影像流和静止的图像结合在一起。法官在早上打开报纸时看到一张失事轮船的照片，于是他马上打开了电视，画面中出现了关于灾难的报道。一架盘旋的直升机拍下了全景：倾覆的客轮，正在搜救的救援人员，一具具尸体被抬了出来。接着开始报道幸存者的情况，摄影记者拥向了画面中央。幸存者一个个出现，我们看到了一些熟悉的面孔。第一个是《蓝》中的朱莉，然后是《白》中的卡罗尔和多米尼克，接着我们看到了《蓝》中的奥利维尔，以及《红》中的奥古斯特。基耶斯洛夫斯基完全漠视了时间的流动性，让摄影机停留在他们身上并人为地使画面暂时定格。轮到瓦伦丁时，画面似乎永恒地凝固了，随后全片结束。这个画面被处理得十分自然。瓦伦丁像其他幸存者一样，裹着灰色的毯子，脸色苍白、忧心忡忡。她离奥古斯特很近，但把脸转向一边——这是我们第一次在瓦伦丁的旁边看到奥古斯特。当一位救援人员经过她身后时，她的面部轮廓和他雨衣刺眼的红色形成了鲜明的对比。这个以红色为背景的轮廓对于法官和观众来说，作为一个静止图像被捕获了。渐渐地，镜头聚焦在她的脸上，我们看到的是前面的瓦伦丁的广告画面的变奏版本。在演职员表出现之前，瓦伦丁作为静止的图像，带着对死亡的恐惧和生还后的惊疑在静默中停滞了一段时间。

在这一序列镜头中，人物似乎从逻辑性的时间顺序中被剥离出来了。瞬间的巨大重要性中断了画面，它的痕迹在脑海中难以

磨灭，这一效果对观影的我们也是难忘的。歌德（Johann Wolfgang von Goethe）认为，红色是最高贵的颜色，因为它包含了其他所有的颜色。因此，在基耶斯洛夫斯基的三部曲结束时，红色把它们全都包括了——所有的主要人物都出现在最后的场景中。然而，在这个最后的镜头中，红色的高贵在于其赋予生命的能力。少女的侧脸熠熠生辉，似乎生命从她身上开始。围绕着瓦伦丁的红色将她渲染成了生命的标志，并显示出法官在凝视——凝视生命本身。

这里涉及影片的另一个主题：图像对人们内心的建构作用。无论是法官，还是观众，都痴迷于广告画面和最后新闻报道的定格画面中显现的瓦伦丁的形象——我反复说过，这两个画面有惊人的对应性。然而，不要忘了，这里瓦伦丁的形象都是由像素构成的，换言之，是虚拟的。这方面，还要提到另一个被虚拟图像所迷惑的人——广告摄影师雅克。我们后来看到的瓦伦丁的形象实际上是雅克制造的。拍摄时，他让瓦伦丁吐掉口香糖，把灰色毛衣披在肩上，并引导她："悲伤点，再悲伤一点，想一想伤心事。"基耶斯洛夫斯基让我们意识到图像本身是被人为生产出来的，呈现在我们视网膜中的东西是由相机/摄影机构建的。和法官一样，雅克痴迷于自己制造的幻象，他向她表白并邀请她去打保龄球。在这里，基耶斯洛夫斯基将影像作为现实生活的补偿和增强的作用凸显了出来。

回到我们对电影最后一个画面的解读。有趣的是，在这个场景中，法官的位置，如同我们一样，是旁观者。我们观影的时候也在无意中代入了法官的心情——感受到恐惧，并希望瓦伦丁能够幸存。这就解释了为什么瓦伦丁的画面完全定格了，因为这不是客观的画面，而是法官心理上的画面。总的来说，凝视的形式展现了法

官和我们投诸对象的意义，但这种意义对主体是不一样的。而对作为观众的我们来说，画面的停留是给我们一个反思的时刻，确保我们能尽量截断时间之流，去静静地体味法官、瓦伦丁和奥古斯特之间的关系的意义。但对法官来说，这一凝视的形式就复杂得多。从某些方面来说，基耶斯洛夫斯基电影中的图像代表了我们观察世界的透镜。这些透镜一方面代表了主人公对现实的时间性的、主观性的过滤；另一方面，又是他们自己对过去、现在和未来的反思和想象的汇聚之地。所以，当法官凝视着瓦伦丁呈现在电视屏幕中的图像，而这一图像在他眼中变得静止时，导演展现了法官对过去的回忆和对未来的愿望；与此同时，这个画面成为他开始自我审视的一个起点。一言以蔽之，在这个时刻，电影的主题似乎在对往昔的悼念和对未来的想象之间徘徊不定。基耶斯洛夫斯基探索了电影作为一种媒介的最大可能性，它可以在静止状态中产生运动，这使得本片具有一种不可思议的非凡能力，即从静止之中创造出一种运动的幻象，从凝固之中创造出一种生命的愿景。

## 四、父之法

影片中法官这一形象的塑造是意味深长的。自从基耶斯洛夫斯基与克日什托夫·皮斯维茨（Krzysztof Piesiewicz）（《无休无止》《十诫》和《三色》三部曲的共同编剧，也是一名律师）合作以来，他的电影中就出现了大量实质性的和隐喻性的和"法"有关的形象，律师和法律判决反复出现。比如说，《三色》三部曲的中心建筑是巴黎的法院。他似乎一次又一次地试图解决关于责任、意志

和死亡的问题。在这些电影中，《杀人短片》是最有代表性的，也是在《红》中得到许多指涉的一部电影。它清楚地表明，对基耶斯洛夫斯基来说，法律制度的守护者本身和犯罪者一样，都要接受审判。正如齐泽克（Slavoj Žižek）对《杀人短片》的评论：

> 这种对法律机制的呈现是如此令人不安，因为它记录了"法的隐喻"的失败，也就是以惩罚代替犯罪的隐喻：惩罚并不被体验为消除犯罪所带来的伤害而进行的公正报应，而是作为其不可思议的重复——惩罚行为在某种程度上被一种额外的下流所玷污，使其成为一种滑稽的模仿，一种以法律为幌子的对原始犯罪的下流的重复。[1]

在这些方面，法律制度在基耶斯洛夫斯基的电影中的地位和严肃性是不确定的。在《杀人短片》中，年轻的律师皮奥特成为了道德焦虑的核心，我认为，这种焦虑不仅在1980年代，而且在1990年代也渗透到了基耶斯洛夫斯基的作品中。皮奥特和雅泽克（《杀人短片》中最后被处决的罪犯）一样，在《杀人短片》中受到了审判。他的命运与影片中他将为之辩护的人的命运相似，他自己评论说，他与雅泽克在同一个酒吧里，而雅泽克在他的手上缠绕上成为他杀人武器的绳子。皮奥特质问自己是否可以做一些事情，他的质问一方面涉及过去，即他的任何行动是否能够改变已经不可避免的命运，另一方面也与当下在法庭上的行动有关，他试图在这里徒劳地为雅泽克做免除死刑的辩护。审判结束后，皮奥特去找主持审判的法官，询问是否换一位律师或不同的辩护人会有不同的结果。法

---

1　Slavoj Žižek, "No Sexual Relationship", *Gaze and Voice as Love Objects*, Renata Saleci and Slavoj Žižek, eds., Durham: Duke University Press, 1996, p.238.

官对皮奥特说，他的辩护是他多年来听到的最好的——"无论作为一个律师还是作为一个人，你都是无懈可击的"——但判决结果并不会因为他的辩护而有任何改变。这给皮奥特造成了巨大的心理负担，他对雅泽克的悔恨之情弥漫在影片的后半部分。

"法"的主题在《红》中的逐渐显现，体现在"红色"的变化上。一开始片中的红色多为鲜红，但当镜头集中在法官家中时，主导色就逐渐蜕变为棕红色。对此索伯辛斯基说，"我把棕红色（红色的衍生物）想象成主导色"，把它与"影片大部分的和法律有关的环境联系起来"。如果棕红暗示着法律的沉重的话，那么作为基耶斯洛夫斯基的最后一部电影的《红》，也可被视为对他最后的审判。在这个终点面前，人要面对生命，也要面对内心的欲望，同时也宽恕一切，谅解一切。本来，在文学作品中，如《复活》和《卡拉马佐夫兄弟》，庭审就是我们追究真相，拷问自我良心的永久舞台。在《红》中点缀的许多音乐重奏中，有一个来自《十诫》之九的主题的音乐重奏，在法官独自一人时播放了两次。在第一次播放后不久，法官评论那些被他判定有罪的人说，要是在他们的位置上，他也会杀人和说谎。在法官监听电话的事情败露后，瓦伦丁来到他家告诉他，法庭上已经给他定了罪。之后两人一起喝白兰地，法官突然向瓦伦丁敞开了心扉，忏悔了自己的过去。他回忆了他作为法官的一段经历。大约35年前，他宣判了一个水手无罪。他说，这是他最初处理的几个重大案件之一，他当时正处于生活中的一个困难时期。一段时间后，他发现自己犯了一个错误，那个人其实是有罪的。他在叙述的时候，停了一下，房间变得越来越黑，他试图开灯，但灯泡炸了。几分钟后，他又换了一个新灯泡，起初让

瓦伦丁睁不开眼，但随后照亮了她的脸。非常生动地，我们在视觉上获得了一个富于启示的意象。叙述的中断让瓦伦丁的位置发生了变化：她现在被安排为审判法官行动的法官，她对他的回忆做出了判决。她问那个被无罪释放的人发生了什么事，法官解释说，他自己进行了调查，发现这个人已经结婚了，有三个孩子，最后"安然无恙"。这个消息让瓦伦丁的脸上洋溢着光芒，她对法官说："你做得很对。"她继续说："即使这样也很好。"她对他的做法予以肯定，说："你救了他。"在这里，"赎罪"这一主题（其本身在影片中不断受到审视）在《红》中得到了明确的体现。

图2-5：　当光照在瓦伦丁脸上时，她成为了法官的审判者

法官问了她一个几乎是反问句的问句："我能无罪释放多少有罪的人，并像这样拯救他们？"他说："唯有让感觉决定什么是真，什么是假……我觉得这是一种谦虚。"基耶斯洛夫斯基描述的是作为一种权力的"法"的失败。影片中的法官是一个类似"父亲"的形象，他的严厉、冷静和对权力的掌握都在确证这一形象。然而，尽

管他努力追求全知，但他最终承认了自己的失败，承认了自己的有限性。《红》让一个貌似成熟、强大的人面对自己的无能，显示他无法掌控周边的事情。

如果进一步延伸的话，作为判断、裁决性权力的法律的自我消解，其实也代表着基耶斯洛夫斯基身上的一种自反性。作为一个电影导演，他也在自己编织的故事中决定着人的命运。电影营造的幻觉世界中，一个人的生与死，他和另一个人的关系，似乎都是被预定的。然而，《红》中却出现了那么多说不清道不明的东西，那么多的随机性和偶然性，以致看完电影后我们好像根本无法准确表达里面感情的实质，人物关系的实质。这是因为，就像对作为权力机器的"法"的质疑一样，基耶斯洛夫斯基对所有具有掌控性、操弄性的东西都抱有足够的警惕。他试图向我们指出，大部分电影中的那种自以为是的对镜头的控制、对场面的调度和对个人命运的掌控，都是一种"法"权。而《红》恰恰告诉我们，一切都是无法预料、不可控制的。我们既不知道自己会在哪个节点上和另一个人产生交集，也不知道交集之后的走向；既不知道一份感情因何而起，也不知道这种感情的实质。总之，人的存在是无法预定的，基耶斯洛夫斯基一方面在电影中提出了存在论的问题，一方面又强调了电影作为一种人为的媒介是无法对该问题给出正确答案的。

## 五、自我与"非自我"

在某种意义上，《红》是一部关于结局的电影，它讲述的是一个人（法官）回看他的一生，并重新考虑人生的各种可能性和其他

选择。这种对于平行命运和其他可能选择的回溯式的反思，既是基耶斯洛夫斯基电影创作的核心创新性，也解释了为什么我们观影时总有一股隐隐的不安感。因为这种对为何"我"在此而不在彼的忧思，可能会严重扰乱我们对自我身份的正常理解。基耶斯洛夫斯基让我们重新思考身份同一性问题，向我们展示出电影媒介是如何通过意象和个人化叙述揭示我们在自我感知中的时间和心理上的不连续性的。

这方面，我打算引用一下美国理论家戴安娜·富斯（Diana Fuss）对主体身份的差异、断裂和不连续性的论述。当然，为了节省时间，我会省去论证过程，直接使用她的结论。希望这一略显学术化的解说对我们解读基耶斯洛夫斯基的电影有所启发。在论述身份的不连续问题时，富斯首先谈道，身份认同作为一种机制，在心理构成中具有中心地位。为了挑战这一机制，富斯使用了"非自我身份"这一概念。她借用拉康（Jacques Lacan）的身份理论指出，身份是异化的和虚构的，"身份不能和自身等同，而是有着多重，有时甚至是矛盾的意思"[1]。她在最新的关于身份认同的论文中延续了这一观点，并追溯到弗洛伊德（Sigmund Freud）来论证"身份认同栖息于身份之中，它组成身份并使其具现化，它是自我差异，开放的标志，它为自我提供了一个空间，可以将自身与一个自我联系在一起，这是一个永不间断的自我"[2]。富斯认为，过往的研究都集中于对"自我"的理解，如自我的情感，自我的认知，等等，而对"非

---

1 Diana Fuss, *Essentially Speaking: Feminism, Nature & Difference*, London: Routledge, 1989, p.98.
2 Diana Fuss, *Identification Papers*, London: Routledge, 1995, p.2.

自我"避而不谈。但她指出,"非自我"同样有感情维度,时间和记忆的问题同样可以出现在差异性的、不连续的"非自我"身上。

很多论者都会注意到基耶斯洛夫斯基影片中的多重自我问题,从波兰时期的《机遇之歌》,到法国时期的《薇洛妮卡的双重生活》和《红》。这些影片强调了自我与其形象之间的空间,这在他的主人公的自我和他们的虚拟镜像之间的距离和裂缝中得到了体现。在《薇洛妮卡的双重生活》和《红》中,主人公的另一个自我在地理上和时间上都与他/她分离。基耶斯洛夫斯基的电影中包含了另一种奇妙的"反讽"的差异性。自我并不总是与自身同一,而是会产生分离。我们来看看《红》中的这一奇特效果。在影片中,基耶斯洛夫斯基不仅引导我们以不同的方式去想象"非自我"的身份,而且引导我们去想象自我如何不仅仅在自身中建立一个对他者的记忆,同时也建立一个对作为"他者"而存在的自我的记忆。基耶斯洛夫斯基说:"《红》的主题是条件语气——如果法官在40年后出生,会发生什么呢?"他早期电影的"假设"(what-if)结构在《红》中得到了巧妙的重述,它提供了一个联想的游戏,一个关于偶然相遇、双重机会、神秘巧合和命运的故事。《红》探索了一种复杂的亲密关系,其中潜在的过去的自我以及过去失去的对象成为了构成自我的方式。

通过叙事中的偶遇、巧合和天意,影片展现了人类的一种近乎于自大的愿望——突破生命的"非如此不可"的一次性;除了现有的生活,还有一种补充性的生活。电影,作为一种人工制品,恰恰可以见证这一对全能的渴望,并使其得到虚幻的满足。就像《薇洛妮卡的双重生活》中的薇洛妮卡意识到她并不孤独,而是被她的

另一个自我所笼罩，同样，我们也意识到，《红》中的法官被他年轻的自我所笼罩。电影在表现法官反思自己的命运时，不仅让他对其重新审视，更给予了他修正的可能性。在这种电影制造的幻觉中，基耶斯洛夫斯基意识到了一种诱人的欲望，那就是想看到一个年轻的自我形象，想瞥见一个人曾经是谁，一个人可能会怎样。在现实中，这样的欲望只能通过照片、家庭录像和视频来得到一点满足。但对基耶斯洛夫斯基来说，正如我所言，电影叙事是有自己的"权"的，这个"权"在于它有可能将个体身份多元化，平行的命运视觉化，虚拟的存在客观化。比如说，片中的人物有时会出现在窗户边或镜子边，反射出自身的多重形象。这表明人物总是在不同的视角中变换着，他们永远不会待在固定的地方。另外一些镜头则表现了人物透过窗户向外看，玻璃的透明性本身就象征着内部/外部边界的脆弱和不可靠性。可以看出，在基耶斯洛夫斯基的作品中，日常生活中习以为常的边界往往是模糊化、问题化的。

图2-6：瓦伦丁与自己的镜像

在法官说出关于他的第一次判决的事情时，影片将他法律上的位置与奥古斯特的位置对应起来。奥古斯特的生活与瓦伦丁的生活有各种隐性的交集：他们是邻居，但在影片的大部分时间里彼此毫不了解；我们听到他恋爱失败的电话，与瓦伦丁的电话交错在一起，但一开始对他的身份一无所知。作为《红》的主人公之一，奥古斯特在某些意义上似乎是《杀人短片》中皮奥特的一个副本，也正处于法律生涯的起步阶段。他的身份是一名法律系学生，因为他在街上掉了几本法律书籍时，镜头拉近，我们看到了"刑法"的字样。有一本书打开了某一页，巧合的是，上面有奥古斯特在期末考试中被问到的一个问题的答案。在后面的场景中，法官应瓦伦丁之邀参加了一场时装表演，表演结束后他们在剧场里一起交谈。法官透露，他坐在他的老位子上，这个位子是他年轻时曾经坐过的，当时他是一个法律系学生，有一次在期末考试前，他的书本掉在地上，发现摊开的那页正是他后来的考试中考到的那一页。这种命运

图2-7：　奥古斯特掉下来的书正好落到了要考到的那一页

的重复性不言而喻。除了明确的命运上的巧合之外，我认为基耶斯洛夫斯基在这里寻求用一种电影的方式来思考身份的时间性。

在这个意义上，在法官的记忆被叙述之前我们就知道其内容是什么了。这个不可思议的认识过程在法官叙述自己爱情故事时得到了进一步的发展，他年轻时疯狂地爱上了一个金发女郎，但后来却透过窗户看到了她和另一个男人做爱。这一幕又是我们所熟悉的，因为我们已经在前面的剧情中看到奥古斯特通过一扇亮着的窗户观察他的女友时，也发现了同样痛苦的不忠。剩下的问题是如何理解奥古斯特和法官的命运的古怪的不可思议之处。基耶斯洛夫斯基提出了个人过去的经历中的一种特殊的交叉性。他对自己与过去和记忆的关系做了如下叙述：

> 我的生活中发生了许多事情，它们是我生活的一部分，但我有时真的不敢确定这些事是否真在我身上发生了。我觉得自己能很准确地记得这些事情，但也许这是因为别人提到过吧。换句话说，我从别人的生活中盗用了别人的事件。我盗用了这些事件并相信它们发生在我自己身上。[1]

基耶斯洛夫斯基强调了记忆的可能性，以及别人的叙事对一个人过去经历的真实性的入侵。然而，他在《红》中探讨的似乎还要更多。他说发生在奥古斯特身上的一切，都曾发生在法官身上，尽管也许会稍有不同，他引导观众提出以下问题："那么，奥古斯特到底是真的存在还是不存在？奥古斯特是否完全重复了法官的生活？一段时间后，某个人的生活到底有没有可能被重复？"[2]

---

1　达纽西亚·斯多克（编）：《基耶斯洛夫斯基谈基耶斯洛夫斯基》，施丽华、王立非译，上海：文汇出版社，2011，第7页。
2　同上书，第224页。

　　法官科恩与奥古斯特的关系在影片中主要通过瓦伦丁所扮演的"中间人"和"欲望对象"的角色来探讨。瓦伦丁闯入了法官的生活，她代表着他可能爱过的女人，以及可能失去的女儿。法官对瓦伦丁的欲望，在现实中总是在空间和时间上保持着一段距离。当法官对瓦伦丁说起他被前女友背叛后生活中的情感时，他说，他一直是孤独的，也许是因为他没有遇见她——瓦伦丁。她在他的生活中的缺席是不可能得到修复的，因为他们之间有四十岁的年龄差，所以不可能从字面意义上得到她。取而代之的是，法官寻求的是对瓦伦丁这个人的实际了解和对他欲望的幻想性、追溯性的满足。剧院中讲述的梦：在剧院那场戏中，法官讲述了他做的一个梦的细节。在这个梦中，他看到瓦伦丁已经50岁了，他看到她很幸福。她在梦中醒来，对着旁边的人微笑。在法官的叙述中，他告诉她，他并不知道她身边的人是谁。这个空白在影片中被双重填充：一方面被法官对瓦伦丁的渴望所填充，现在又被瓦伦丁在他可以爱她的年龄的形象所取代。然而，这个空白同时也被奥古斯特填满了，他是法官的另一个自我，不管这个人是真实的还是想象出来的，我们可以假设法官设计出了他对瓦伦丁的欲望。

　　法官科恩把瓦伦丁作为他的另一个自我的恋爱对象。这就是我们在影片最后看到的奥古斯特和瓦伦丁的相遇。但直到这个时候，他们仍然对彼此视而不见，尽管奥古斯特曾对她那悬挂在日内瓦街头的吹泡泡糖的广告形象表示喜爱。然而，他们的相遇已经被法官在剧院所讲述的梦中预示了。当法官观看电视新闻时，他看到双双从海难中逃生的奥古斯特和瓦伦丁在同一个画面中，并意识到他们未来相爱的可能性。在这里重要的是，法官被置于旁观者的地

位，从远处观看这一幕遇难和生还的大戏。奥古斯特和瓦伦丁的会面让法官看到了自己过去的潜在戏剧在眼前重演。他将自己的身份和奥古斯特的身份进行戏剧性的联系，让观众将他们彼此等同，并将与瓦伦丁的关系看作是一种愿望实现的行为。这件事本身似乎就是对我们看电影的心理的一种讽拟——我们总想将自己代入某个人物，在影像中过另一种人生；而且也是对视觉媒体将单一个体的生命重构为复数化的方式的一种说明。法官依靠影像这样的幻象来体会自己生命的另一种历史、另一种可能性；他通过它们观察和倾听外部世界，它们为他播放他自己内心生活的画面和声音，在那里，他的梦境与现实融为一体。

## 本章课后练习

### 习题一

观看基耶斯洛夫斯基的电影《薇洛妮卡的双重生活》，分析一下影片中的薇洛妮卡的"分身"和《红》中法官的"分身"有何异同。你对这种塑造人物的方式有些什么看法？

### 习题二

阅读莎士比亚的《暴风雨》，分析一下普洛斯彼罗这个形象。你认为他和《红》中的法官有更多的相似之处吗？如果你不觉得相似，也可以指出相异的点在哪里。你还看过哪些描写老年人感情世界的电影和小说？思考一下这类作品的共性。

### 习题三

观看基耶斯洛夫斯基的《机遇之歌》，写一篇五百字的短评，分析一下他的电影对"偶然"和"随机"的重视。其实中国也有"塞翁失马，焉知非福"这样的寓言。你认为这种想法在当代社会还有意义吗？说一下你的理由。

第二编

女性之眼

本编导语
反抗凝视

　　电影批评家劳拉·穆尔维（Laura Mulvey）认为，在很多商业电影——尤其是好莱坞商业电影——的叙事模式里，女性被先天地定位在被动和客体的位置上，等待男性要么把她们救出苦海，要么把她们奉为神明。换言之，女性形象往往成为男性的心理补偿机器，时而是诱发欲望（有时也意味着危险）的荡妇，时而是代表着纯粹无垢的天真少女。她借用了拉康的"看""凝视"的论述，认为这些电影诱导观众认同于男性主人公的视线，通过他的视线给予女主人公以凝视。在某种意义上，对于男性而言，女性是不存在的，因为男性只能感知自己想象中的女性。比如说在新西兰女导演简·坎皮恩（Jane Campion）的电影《钢琴课》中，拓荒者斯图尔特一直以为妻子艾达是个冷淡、乏味的女人，但他通过一个窥视孔看见妻子和别人通奸的场面后，他被眼前这个奔放、充满魅力的女人震撼到了，从而对她产生了强烈的爱欲，甚至企图在艾达去与情人幽会的路上截住她和她发生关系。在希区柯克（Alfred Hitchcock）的《后窗》中，男主人公与有钱的女友莉莎的关系一直不温不火，直到莉莎自告奋勇地帮他去对面犯罪嫌疑人的公寓采

集证据。当他透过望远镜看到女友出现在公寓窗户里的身姿时，他突然发现了她身上与众不同的一面。在我读大学的时候，最流行的外国电影是《罗马假日》，可以说，那个由奥黛丽·赫本（Audrey Hepburn）扮演的，把袖子卷到胳膊上端的，白衣短发的安妮公主，是一代中国男性大学生心中真正的女神。

与此相对应的，是文艺作品中对女性"主体性"的建立。这对我们中国的读者和观众来说应该不陌生，因为"女性解放"本来就是"五四"以来新文学的题中之义。我们记得，在现代中国文坛，造成冲击力最大的外国文学作品是易卜生的《玩偶之家》。鲁迅提出的"娜拉走后怎样？"更成为启蒙时代的标志性问题。对女性社会、经济地位，以及对其在压迫性社会中的精神状态的关注，催生了一大批重要的女性题材文学作品，如庐隐的《女人的心》、凌叔华的《绣枕》、陈衡哲的《洛绮思的问题》和冰心的《遗书》等。其中最优秀的，可能是丁玲那篇充满了自恋、自怨和自虐的矛盾表达的小说《莎菲女士日记》，以及萧红描述东北农村女性残酷身体体验（主要是生育、疾病和死亡）的杰作《生死场》。然而，最终获得最广大受众认可的中国式"女性主义"小说，还得算杨沫那部表现一个自我觉醒的女性如何从封建大家庭的反叛者蜕变为掌握了先进社会意识的革命者的"成长小说"——《青春之歌》。在电影领域，值得一提的是吴永刚反映一个"被侮辱与损害"的中国母亲的名作《神女》，以及把被幽囚在无望的日常生活中的中产女性的苦闷和欲望描写得淋漓尽致的费穆的《小城之春》。启蒙传统的这一支脉，在1980年代之后随着思想解禁，又出现了一批具有前瞻思想和强烈情怀的电影作品，如谢飞的《湘女萧萧》《香魂女》，周晓

文的《二嫫》，黄蜀芹的《人·鬼·情》等。不过，启蒙话语掌控下的"女性主义"小说、电影，或多或少都有点"控诉和批判"的意味，在一个精神苦闷或陷入自我认同危机的女性形象的背后，往往会浮现出如同"三座大山"一般的社会重压。这也就意味着，女性的自我意识，往往和更大的社会网络联系起来，当我们求诸这种意识的蜕变和革新时，实际的目标指向的是更广阔的文化、政治和社会的变革。这种有点功利性的考虑在文艺实践上，容易形成强力的同一化叙事要求，在某种程度上有将女性的身体、精神重新符号化的危险。正如戴锦华所言："解放的中国妇女，在一个以男性为唯一规范的社会/话语结构中，承受着新的无名、无语的重负，承受着分裂的生活与分裂的自我：一边是作为和男人一样的'人'，服务并献身于社会，全力地，在某些时候是力不胜任地支撑着她们的'半边天'；另一边则是不言而喻地承担着女性的传统角色。"[1]这么说的话，某些树立女性"主体性"的作品，其实也形成了对女性的另一重"凝视"。

由是观之，要创造出好的关于女性的文艺作品，可能要在某种程度上"告别启蒙"，即摆脱"feminism"中的那个"ism"。否则，女性的身体、精神世界，恐怕难免被收编进文化、阶级、社会、国族的同一化叙事之中。更进一步说，甚至也不要刻意贴上"女性"这个标签。因为如果太过强调某种感情、欲望和思想是女性所"独有"的，因此也是难以分享的，恐怕会形成新的符号化。比如坎皮恩的《钢琴课》将女性的"欲与爱"熔为一炉，堪称惊世之作；但

---

1 戴锦华：《镜城突围——女性·电影·文学》，北京：作家出版社，1995，第68页。

她在其后的多部作品中重复这一模式，仿佛"欲与爱"是不论哪个时代、哪个种族的女性都有的共通的抽象品质，就让人觉得有点审美疲劳了。在我的认知里，优秀（如果说"伟大"这个词有点过分的话）的"女性"文艺作品应具备两个因素：1. 审美化；2. 复杂化。前一点，说的是创作者应该自觉地将美学价值放置在社会、政治价值之上，在作品中追求一种纯粹的美学超越；后一点，倒并不是说一定要创造出什么内心世界复杂的人物——这也会成为一种脸谱化，而是说，文本中的人物应该和其时代、环境、处境发生有效的、多重的互动，在这种复杂的联系网络中产生动态、变化的人性化反应。这样，才能创造出差异化、个体化的女性形象。其实这两点是密切关联的，因为创作者只有离现实社会、政治价值远一些，产生一种反讽性的距离，才能创造出复杂化的作品。为什么张爱玲的《金锁记》是一部优秀现代女性题材小说——虽然它显然不是"女性主义"小说，那是因为书中的曹七巧的心境和行为动机是随着她的处境改变的。她自己戴着"黄金的枷"，也用"那沉重的枷角劈杀了几个人"；她的所作所为既无法被读者预期，也不会变成作家实现自己的某个理念的工具。在电影领域，我要推荐的是日本导演成濑巳喜男和德国导演赖纳·法斯宾德（Rainer Fassbinder）的作品。成濑导演最杰出的作品，如《浮云》《女人步上楼梯时》《放浪记》和《饭》，将女性置于一个变化的、无法把握的环境中，探讨她们心理上细微的变化；而法斯宾德的"情节剧"（melodrama）则在一个更广阔的社会政治领域探讨女性的个体心理与家庭环境、习俗教养、社会成规和历史变迁之间复杂的互动。他的"女性三部曲"——《玛丽娅·布劳恩的婚姻》《劳拉》和《薇罗尼卡·佛

丝的欲望》，是当之无愧的"女性电影"的巅峰之作，非常值得一看。

在本编中，我挑选的是两部改编自文学名著的电影：坎皮恩的《淑女本色》和法斯宾德的《寂寞芳心》。请同学们不仅要用眼睛"看"，还要用头脑"思"，用感官"体验"影片中呈现的——包含了欲望、情感和社会观念的——丰富的女性精神世界。

# 第三章

## 《淑女本色》
## ——女性自我意识的困境

美国小说家亨利·詹姆斯（Henry James）在文学史上享有极高的位置，但简·坎皮恩——这位在新西兰出生、在澳大利亚受教育的女导演——能否把他最伟大的小说之一搬上银幕？在坎皮恩的创作中，我们不难发现，她致力于探讨父权制社会中女性的情感与精神世界，尤其是从女性的角度探讨爱欲的作用。那么，她如何转化詹姆斯的小说以达到这个目的呢？

改编《一位女士的画像》这样的名著有一些天然的好处，比如说经典文学作品预先存在的读者市场。然而，"经典"也会形成一些固定的期待，尤其是这样一部高度伦理化的作品。大体上说，这是一部"忠实"的改编作品，但对原作的"偏离"也同样醒目。除了改变原著的结局，电影中还有几个简短但完全偏离小说的超现实段落。可以说，它是"通过改编来诠释"的典范，通过引入新兴的思想观念——尤其是女性主义的观念——来探讨家庭内部和男女之间的权力斗争，并与詹姆斯的原作形成了隐性的对话。不妨说，《淑女

本色》是一部作者电影，在主题、叙事和视听风格方面展现了特殊的艺术个性。这种作者性使坎皮恩的电影成为了原创性的艺术品，而不是詹姆斯原作的复制品。

## 一、寻求"自我"

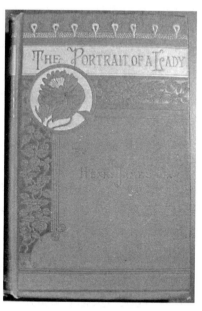

图3-1：《一位女士的画像》初版书影

《一位女士的画像》是一部关于女性的自我理解的小说，如詹姆斯在序言中所说："这一个向命运挑战的少女的形象，起先是《一位女士的画像》这幢大建筑物的全部材料。"小说的出发点不是某个场面或一组动作，而是人物，是"一个特定的、迷人的年轻女子的性格和形象"。一个站在生活的大门口的女性，她的"自我"是尚未确定的、不明确的，开始寻找适合自己的伴侣和环境。在这一点上，不妨说坎皮恩抓住了小说的精髓，即一颗敏感而又善于思考的心灵对"自我"的寻找。哈斯克尔（Molly Haskell）认为："在杰出的女性电影中，导演和主角的组合与小说家的复杂视角具有同样的功能。他们将女性从失败和被动中解放出来……带入孤独灵魂的激进冒险；从对清规戒律的顾虑中解放出来，带入明智的自我发现。"[1]

---

1　Molly Haskell, *From Reverence to Rape: The Treatment of Women in the Movies*, Chicago: University of Chicago Press, 1987, p.155.

然而，在对女主人公的塑造上，小说和电影又有两点根本性的不同：1. 电影中的伊莎贝尔对威胁自己女性的独立地位的东西有更深的恐惧。也就是说，爱情（尤其是其中包含的爱欲）既是浪漫的，又带有致命的威胁。在随之而来的婚姻中，女性更面临着失去自主权，被迫在家庭关系中处于从属地位的命运。2. 在小说中，詹姆斯设置了一些复杂的二元对立，如旧世界和新世界、欧洲和殖民地、幼稚和教养、天真和知性，等等。读者很容易将伊莎贝尔看作是一个来自殖民地的、没什么文化的小女生，冒冒失失地闯入精致、复杂的欧洲社会。但电影中的伊莎贝尔是一个更有活力的角色，观众看她的眼光也会带有更多的赞许。从视觉上说，电影中的伊莎贝尔的动作轻快、灵活，她的所作所为都自发地出于本心，而非精明的算计。她出场时那头乱糟糟的红发在塔切特家黑暗、压抑的室内环境中显得那么显眼，那么格格不入。她的姨夫和拉尔夫对她喜爱有加，证明她的出现确实给这个暮气沉沉的家庭注入了新鲜活力；而其他人对她的敌意同样证明了这一点。

在小说《一位女士的画像》中，有大量对情节以及人物的思想、动机的评论，这些介入性的评论无疑给电影改编带来了困难。例如，亨利·詹姆斯告诉我们应该怎样看女主角：

> 然而，我得再说一遍，不要笑这位来自奥尔巴尼的单纯的少女，说她在一个英国贵族向她求婚之前，已在考虑该不该接受的问题，说她很自负，认为她还可以有更好的前途。她是有坚定而正直的信念的人，如果说她的头脑中也有许多愚蠢的想法，那么那些严厉批评她的人可以不必着忙，他们以后会看到，她正是为这些愚蠢的想法付出重大代价之后，才变得完全聪明起来，因此几乎可以说，这些想法是应该获

得我们充分同情的。[1]

虽然小说情节集中在情感纠葛上，但《一位女士的画像》的关注点其实是在人物的思想方面。小说考察的是道德问题：人的正确或错误的行为，以及特定情势下表现出的明智或愚蠢。伊莎贝尔的目标是成为充满热情的独立女性，为此，她的生活有坚定不移的准则，哪怕因为自己的判断错误而遭受痛苦，她也在所不惜。

和詹姆斯一样，坎皮恩对人的道德抉择非常感兴趣，她说："对我来说，《一位女士的画像》讲述了一个人在生活中必须做出的选择，并告诉我们，如果我们带着爱、带着诚实，带着自我发现的意愿来对待生活，我们就能理解我们的命运——尽管它可能是灾难性的，就像伊莎贝尔的命运一样。"[2] 但与詹姆斯不同，坎皮恩的影片更多地从心理和生理上，而不是从哲学上对此进行探讨。电影中的伊莎贝尔更身体化，更感性，因此在情感上的波动也更为剧烈。例如，小说中格米尼伯爵夫人透露帕茜身世的那段冗长的对话，在电影中被大幅删减了。这种删减使故事更好理解，但同时也改变了整个故事的走向，放大了感性因素，增强了场景的戏剧性。在小说中，伊莎贝尔的反应非常克制，她问了伯爵夫人一些问题，只有当她想到帕茜居然无意识地讨厌自己的亲生母亲时才感到难过，但很快就恢复了原状。但电影镜头中的伊莎贝尔却痛苦不堪，泣不成声，话都说不出来。这种简单化的处理方式使伊莎贝尔的反应更容

---

1　亨利·詹姆斯：《一位女士的画像》，项星耀译，北京：人民文学出版社，1984，第118页。

2　Michel Ciment, "A Voyage to Discover Herself", Virginia Wright Wexman, ed., *Jane Campion: Interviews*, Jackson: University Press of Mississippi, 1999, p.185.

易被现代观众接受。通过这种方式，坎皮恩为作品建立了自己的艺术个性。

## 二、浪漫与爱欲

在谈到小说时，坎皮恩认为，不能仅仅在伊莎贝尔的世界里理解这个人物，而要把她放在"任何时代"去理解。我们要把伊莎贝尔理解为我们自己的"意识中心"。较之原作，影片第一个也是最明显的变化是增加了一个序幕，伴着黑暗的屏幕，观众听到用澳洲口音说话的女孩在讨论她们的恋爱经历。随后是一群不同种族的年轻妇女围成一圈躺在草地上，然后坐在树下，最后跳起了舞。在这段序列镜头的结尾，一只女孩的手上出现了片名"淑女本色"。这些年轻女人所说的话展示了坎皮恩的关注点。这些镜头表明了影片所表现的事情是具有普遍性的。提醒我们，每个追寻爱情而最终失望的年轻女性身上都有伊莎贝尔的影子。其中一位女孩在说她如何"陷入卿卿我我中无法自拔"，这呼应了坎皮恩在采访中说自己在年轻时"沉迷于浪漫"的陈述，也说明她的改编大大增强了原作中的爱欲力量。在1993年的一次采访中，坎皮恩说：

> 我一直对浪漫冲动的力量感到好奇。我是一个经常坠入爱河的人，每次我都很喜欢这种感觉。每当这种情况发生在自己身上的时候，我都有一种满血复活的感觉。我感觉不仅是爱上了一个人，也爱上了生命本身。这是一种非常、非常强大的感觉，简直把我征服了。[1]

---

1　Christophe d'Yvoire, "Vertige de 'amour'", *Studio Magazine,* May 1993, p.82.

图3-2： 影片的序幕表明了所讲故事的普遍性

序幕中的这些年轻女孩正演绎着这种在"非常、非常强大的感觉"的影响下坠入爱河的经历。与此同时，她们又期待着在恋爱中能够找到更完整的自己。就像其中的一个女孩说的，坠入爱河"意味着找到一面镜子，最清晰的镜子，最忠诚的镜子，如果我和人相爱，我知道他们一定会有同样的东西返照回来"。换句话说，这些女孩处于天真烂漫阶段，对爱充满期待。这组镜头的最后是一个树影中的女孩好奇地凝视着镜头的脸。紧接着，从这张脸切到同样在树影中的伊莎贝尔的脸。伴随着这一视觉上的过渡，出现在镜头前的伊莎贝尔的眼中充满泪水，这暗示了她已经尝到了浪漫的苦果。

坎皮恩坦言了自己对亨利·詹姆斯笔下的伊莎贝尔·阿切尔的高度认同，她说："我就是伊莎贝尔，你知道的，我想参与这部影片的每一位女性都有同样的想法，这个故事触动了我们所有人。"[1]这种

---

1  Peter Long and Kate Ellis, dir., *Portrait: Jane Campion and The Portrait of a Lady* (Filmography), Polygram, 1996.

强烈的个人认同导致她将伊莎贝尔重构为一个与小说中的伊莎贝尔有些不同的角色。小说中的伊莎贝尔对广阔的世界充满了好奇，渴望看到和体验它。她充满活力，思维活跃。而且，"我们可以毫不迟疑地说，伊莎贝尔常犯的错误，也许就是自负。她往往带着沾沾自喜的目光，衡量自己性格中的一切。她习惯于不凭充分证据，便认为自己当然正确。她觉得她应该受到尊敬。她对自己的错误和谬见，正如传记作者要竭力保护女主人公的尊严一样，往往避而不谈"[1]。对詹姆斯来说，伊莎贝尔代表了"一个现代女性，她的命运不一定取决于婚姻和性，而是取决于她的选择自由"[2]。正是这一点，让伊莎贝尔做出了不谨慎的选择。小说展示了她如何因为这一选择而招致不幸，但又因为她最终决定坦然接受一切后果，并承认自己的责任，而获得了内在的高贵性。

　　在小说的描写中，伊莎贝尔的父亲阿切尔先生是个不负责的家长，对孩子的成长不闻不问——"他把一份殷实的家私挥霍光了，过着令人惋惜的吃喝玩乐的生活，据说还大手大脚地赌博。有的人甚至毫不客气地指责他，说他不关心自己的几个女儿。她们没有受到正规的教育，也没有一个固定的家；他对她们既溺爱又关心不够；她们只是跟保姆和家庭女教师（这往往是一些伤风败俗的女人）一起过活，或者给送进法国人办的一些肤浅的学校去"[3]。由于失去了父爱，詹姆斯笔下的伊莎贝尔对父女之间的任何感情表现都异

---

1　亨利·詹姆斯：《一位女士的画像》，项星耀译，北京：人民文学出版社，1984，第56页。
2　Leon Edel, *Henry James: A Life*, New York: Harper and Row, 1985, p.262.
3　亨利·詹姆斯：《一位女士的画像》，项星耀译，北京：人民文学出版社，1984，第36页。

常敏感，比如当她第一次见到奥斯蒙德时，她敏锐地注意到奥斯蒙德和他女儿帕茜的关系，"他在他的女儿的另一边坐下，当时她正用自己的手指怯生生地抚摩着伊莎贝尔的手。但最后他把她拉出了坐位，让她站在他的膝盖中间，靠着他的身子，同时用一条胳臂围在她细小的腰上"[1]。伊莎贝尔在这一幕中隐含的羡慕之情不仅反映了她对父亲的关注的类似渴望，甚至隐隐带有一丝乱伦幻想。这也表现在帕茜那天真的话语中："如果他（奥斯蒙德）不是我的爸爸，我就嫁给他。"[2]在奥斯蒙德这一方，当他意识到伊莎贝尔对自己的感情后，他坦言："如果我的妻子不喜欢我，至少我的孩子喜欢我。我可以从帕茜那里得到补偿。"[3]这表明，奥斯蒙德对伊莎贝尔的吸引力，不仅在于正常的男性魅力，还出于因父爱缺失产生的情感补偿的需要。

图3-3： 伊莎贝尔被奥斯蒙德的手搂着女儿的腰的画面所困扰

与坎皮恩一样，詹姆斯对年轻女性面临决定其命运的选择时的心理意识感兴趣，但他们给出的答案却完全不同。对詹姆斯来说，

---

1 亨利·詹姆斯：《一位女士的画像》，项星耀译，北京：人民文学出版社，1984，第305页。
2 同上书，第379页。
3 同上书，第634页。

伊莎贝尔是一个确定性的角色，小说以她为媒介，来推动其他人物的发展以及对情境进行探索。但对坎皮恩来说，拍摄电影也是一种自我心理的探寻。她曾谈道，自己喜欢詹姆斯书中那些微妙的心理分析，但很多东西无法以影像直接表现。她的方法是将那些在书中被暗示的性心理元素以女主人公的性幻想的形式表现出来。

　　这一性幻想最大胆的表现是伊莎贝尔想象自己与她的三个追求者同时耳鬓厮磨——卡斯帕亲吻她的脸颊，沃伯顿亲她的膝盖，而拉尔夫在一旁告诉她他爱她。突然她惊醒过来，这些幻影立时无影无踪了。伊莎贝尔惊愕地认识到自己在欲望诱惑下的软弱性。她发现自己不认识自己了，她的好奇心和欲望在她体内产生了一些说不清道不明的东西。这个场景表明伊莎贝尔被催眠般地吸进了一个身体欲望的世界，一个她既害怕又渴望的、游移在道德边缘的世界。伊莎贝尔虽然有时表现得很自信，其实在感情上很胆怯；她的手势、面部表情和肢体语言都表现出她对爱欲的恐惧。在她最初的假小子形象下，潜藏着一种野性的欲望，但其力量使她感到害怕而被压抑。在这段性幻想中，她的欲望和自我压抑都被表现得很明显，

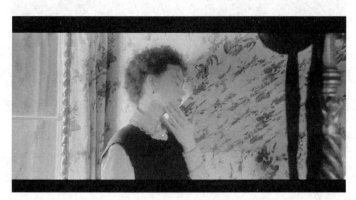

图3-4：　电影大大加强了对伊莎贝尔狂乱的爱欲幻想的描写

而在影片的其他部分，她在别人的求爱面前显示出的退缩、犹豫和自我麻痹的姿态表明她把这一切都视为威胁。

影片最初的结局是让伊莎贝尔履行她的承诺，回到帕茜身边，以显示伊莎贝尔（如亨利·詹姆斯所描述的）在走她的"康庄大道"。这个结局其实已经被拍下来，并保留在影片的前几次剪辑中，但最后并未采用。我们可以理解坎皮恩为什么在最后一刻放弃了原作的结尾。她的整个改编逻辑是让伊莎贝尔接受自己对一个"合适"的男人（而不是像奥斯蒙德那样"不合适"的男人）的爱欲，作为像伊莎贝尔这样的年轻女性的浪漫愿望的理想化实现。古德伍德就是这样一个男人，他热情、体贴，具有阳刚之气，因此，如果坎皮恩镜头下的伊莎贝尔像詹姆斯笔下那样断然拒绝他的求爱，是无法令人信服的，因为坎皮恩在电影的前面部分就让伊莎贝尔流露出对爱情的渴望和易受外界影响的特点。一旦克服了最初的犹豫，她就能回应古德伍德的爱。尤其是影片的最后，伊莎贝尔面对古德伍德热烈的追求，虽然跑开了，但显得痛不欲生，她把手放在门把手上，迟疑不决。在亨利·詹姆斯的小说中，伊莎贝尔的反应几乎是相反的。尽管她把古德伍德的爱看作是"沙漠中吹来的热风"，但她又对此怀着深深的恐惧——"如果让他把她抱在怀里，就等于她死了"，过于强烈的道德顾虑桎梏了她。当古德伍德像一道"白色的闪电"一样把她抱住亲吻她时，他的男性身体的气息引发了她的反感：

> 在他吻她的时候，她仿佛感到了他那难以忍受的男性的一切特征，那一切她最厌恶的气质，她看到，他的脸、他的身材、他的外表中一切咄咄逼人的东西，都有着强烈的内容，

而现在它们都与他这疯狂的行动交织在一起了。她听说，在海上遇难的人就是这样，他们沉入海底之前，都会看到一系列的幻象。但是闪电过去之后，她立即挣脱了他。她什么也没有看，只是飞快地离开了这个地方。[1]

在亨利·詹姆斯笔下，古德伍德代表了"单调无聊的阳刚之气；如果伊莎贝尔被他纯粹的性力量所吸引，那也是可怕的。对她来说，激情或性不是自由"[2]。因此，小说中的伊莎贝尔尽管被古德伍德吸引，但她完全能够自控，并通过这种超越个人倾向的价值观最终实现了精神上的自由；恰恰是通过对低层次欲望的放弃，她反而能从激情冲动的无序中解脱出来，获得了伦理上的自由。在构建这个结局时，詹姆斯秉承了美国主流的清教主义价值观。正如约翰·弥尔顿（John Milton）在《失乐园》中说的，人类"有足够的能力站立，但也会自由地堕落"，这意味着真正的自由存在于自愿选择遵守上帝的法律。就算从世俗的角度看，伊莎贝尔对古德伍德的拒绝也至少显示了她能在某种程度上克服个人欲望，选择遵守世俗道德。但坎皮恩镜头下的伊莎贝尔，却更像一个生活在20世纪的女性主义者。这些变化使坎皮恩的《淑女本色》成为了一个与小说不同的文本，尽管影片中的具体事件和对话都忠实于原著，但整个基调、重点和主题都改变了。最醒目的转变是引入了强烈的爱欲的动机。这个动机在影片一开头就已经彰显出来了，并在随后的很多场景中不断出现。正如坎皮恩所说，她想把伊莎贝尔描绘成"一个有

---

1　亨利·詹姆斯：《一位女士的画像》，项星耀译，北京：人民文学出版社，1984，第715页。
2　Leon Edel, *Henry James: A Life*, New York: Harper and Row, 1985, p.259.

着非常强烈的欲望的女人，她希望被爱，并因此受挫"[1]。这种对女主角的重新定位和原著完全不同。如前所述，影片中有一个大胆且引发争议的场景：伊莎贝尔幻想她与三个求婚者在发生关系。在奥斯蒙德向她求爱成功的那场戏中，爱欲的成分也比原著明显得多。在小说中，奥斯蒙德显得理性而疏离，"以一种几乎没有人情味的淡漠语气"说出自己的求婚宣言，在伊莎贝尔的眼中，这让他显得"美丽而慷慨"。而在坎皮恩的版本中，奥斯蒙德却像一个经验丰富的情场高手一样，给伊莎贝尔一个感性的长吻，唤起了她的欲望。影片在叙述伊莎贝尔的旅行时插入了另一个幻想情节，更确切地表明了正是奥斯蒙德引发了她的性迷狂，我们在镜头中看到奥斯蒙德的手在她的腹部暧昧地滑动。这个动作让人想起我刚才提过的，伊莎贝尔第一次拜访他时，奥斯蒙德的手环绕着他女儿的腰的画面。

这种乱伦色彩的存在并不是偶然的。坎皮恩在创作剧本时，深受文学评论家阿尔弗雷德·哈贝格（Alfred Habegger）对詹姆斯的解读的影响。哈贝格认为，伊莎贝尔在寻找一个父亲的替代品。"连伊莎贝尔自己都没意识到，被父亲抛弃给她带来的伤害有多深，所以她才危险地痴迷于父女相依为命这幅深思熟虑的自画像。"[2]坎皮恩在不同的采访中多次提到这句话，她说："我喜欢这句话，一方面是自由，另一方面是失去父爱，这将女主人公的内心分成了两个互不相干的部分——一部分是一定要做自己命运的主人这一略显矫揉造作的决心，另一部分是对支配和服从的形象的阴郁迷恋……这种

1　Michel Ciment, "A Voyage to Discover Herself", Virginia Wright Wexman, ed., *Jane Campion: Interviews*, Jackson: University Press of Mississippi, 1999, p.180.
2　Alfred Habegger, *Henry James and the "Woman Business"*, Cambridge: Cambridge University Press, 2004, p.159.

迷恋，不是你想控制就能控制的。"[1]这表明，《淑女本色》中伊莎贝尔的爱欲与《钢琴课》中艾达的爱欲有着相同的根源，即由情感缺陷引发的不可遏制的冲动，其目的是获得内心的修复。

## 三、婚姻中的两性斗争

坎皮恩因其《钢琴课》一片获得了巨大的成功，这部作品被认为出色地表达了女性的敏锐和感性的力量。但坎皮恩自己却对此抱有疑虑，她意识到，《钢琴课》的成功来自女性欲望的实现，甚至可以说是构建了一个女性感性力量的乌托邦。后来她不惜说《钢琴课》是一个"骗局"。要是从文学角度说的话，不妨说该片具有维多利亚时期那种女性文学——以勃朗特姐妹为代表——的自我陶醉的倾向。因此，当她着手将亨利·詹姆斯的名作《一位女士的画像》改编为电影时，目的恰在于纠正《钢琴课》中的浪漫观点，为之提供一服解药。坎皮恩说，她被詹姆斯所吸引，是因为他"非常现代，因为他撕毁了童话。他说，'要真实。生活是艰难的……没有人会如愿以偿'"。[2]可以看出，她对《一位女士的画像》的改编体现了她试图背叛自己在前作中亲手创造的女性主义神话，在她所感知的实际经验的基础上获得"真实"。由于这种高度个人化的动机，坎皮恩对詹姆斯小说的改编显示了一种创造性的转换，这种转换形成了影片的作者个性。

---

1　Rachel Abramowitz, "Jane Campion", *Premiere Magazine*, 1996, p.187.
2　Lizzie Francke, "Jane Campion Is Called the Best Female Director in the World. What's Female Got to Do with It?" *The Guardian*, 21 February, 1997.

伊莎贝尔的核心气质是对浪漫的向往，而这种向往又源于长期被冷落和缺乏肯定而导致的情感创伤。坎皮恩认为，这种找寻修复性补偿的愿望，使这种类型的女性特别容易迷失在男性的攻势中，爱欲似乎为她们提供了存在价值的确认，同时作为一种安慰剂，缓解了她们内心世界缺失的东西所带来的痛苦。坎皮恩在其《一个女孩的故事》中曾写道，即使男人和女人之间的关系再不好，这种对自我关注的饥渴也会导致女人将自己的意志交给男人，因为她需要爱欲来提供自我确认——无论这种确认是如何短暂或虚假。在这方面，詹姆斯的《一位女士的画像》中有一个更极端的角色——梅尔夫人，一个因为屈服于自己的浪漫和爱欲冲动而毁掉自己生活的女人。梅尔夫人对爱欲的极致追求，不仅没有让她确立自我，反而剥夺了她真实的身份感，就像她对奥斯蒙德说的："你不仅使我的眼泪干了，你还使我的灵魂死了。"在剧本中，当梅尔与爱德华·罗西尔就他与帕茜的婚事进行面谈时，剧本写道："梅尔夫人抚摸着她的三只黑猫。"猫是坎皮恩的痴迷的意象，在她的电影中反复出现，通常象征着屈服于爱欲或激情冲动的危险。作为毁于这种激情的代表，梅尔夫人体现了坎皮恩对浪漫性痴迷及其后果的批判。与之相应的是，电影不断强调伊莎贝尔在面对奥斯蒙德的精神虐待时的巨大痛苦，这种痛苦甚至让人怀疑她有受虐倾向。

彼得·布鲁克斯（Peter Brooks）认为，詹姆斯的这部小说体现了19世纪小说的一种趋势，包括"过度""高度戏剧化"和"情节剧"。[1]

---

1　Peter Brooks, *The Melodramatic Imagination: Balzac, Henry James, Melodrama, and the Mode of Excess*, New Haven: Yale University Press, 1995, p. ix.

坎皮恩的电影延续了小说中的情节剧模式，"过度"和"高度戏剧化"也是其特点。无论是亨利·詹姆斯还是坎皮恩，《一位女士的画像》的核心是一个行之有效的情节剧，包括毫无戒心的受害者和对阴险计划的揭露等令人不寒而栗的要素。较之于小说，影片的一个重大改编发生在奥斯蒙德向伊莎贝尔表白的场景中。这一事件没有发生在他们下榻的罗马酒店，而是发生在罗马洞室墓的地下阴暗处——那是早期基督教徒埋葬死者的地方。这一地点的转变引入了小说中没有的象征意义，正如坎皮恩自己所透露的，在她的脑海中，《淑女本色》"是一个年轻女孩走向黑暗和地下区域的旅程"。奥斯蒙德诱惑伊莎贝尔的新环境将这一隐喻具象化了，显示伊莎贝尔陷入一种类似死亡的黑暗之中，象征着奥斯蒙德后来试图剥夺她的身份和窒息她的精神对她产生的影响。坎皮恩认为，奥斯蒙德非但没有像一面镜子一样返照同样的东西，反而是"伊莎贝尔精神追求的一个负面镜像"："她认为自己在寻找光明，其实却被阴影所吸引，被一场即将吞噬她的阴郁的冒险所吸引。奥斯蒙德发表爱的宣言是在一个仅有几束微光的陷于黑暗的地方。这个场景似乎有鬼魂出没。"[1] 从象征意义上讲，地下墓穴作为一个黑暗的地方，与坎皮恩的《钢琴课》中灌木丛的黑暗相对立。虽然同样是幽暗之地，但灌木丛象征着一个充满魔力、神秘性的地方，有各种不为人知的生命悸动，而地下墓穴则象征着一个无生命、幻灭和死亡的地方。如果说《钢琴课》建立了一个浪漫的神话，那《淑女本色》则颠覆了这个神话。

---

1　Michel Ciment, "A Voyage to Discover Herself", Virginia Wright Wexman, ed., *Jane Campion: Interviews*, Jackson: University Press of Mississippi, 1999, pp.180-181.

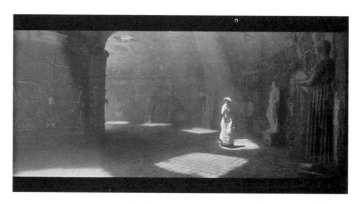

图3-5： 奥斯蒙德向伊莎贝尔表白的地点是在罗马的洞室墓中

影片中的奥斯蒙德极为阴险，善于操控人的心理以实施精神虐待。在这段表白的场景中，伊莎贝尔的声音、手势和圆睁的双眼都说明了她面对这个不明底细的男人的爱意时内心的恐惧。就像小说中描写的一样，此时的伊莎贝尔穿着一条有黑缎带的白色裙子，使她整个人带有纯真的气质。但当奥斯蒙德说出催眠般的爱的誓言——"我绝对爱你！"时，那个不断旋转的、黑白相间的阳伞形成了一片模糊的条纹，使洞室墓穴中明与暗的分界不再清晰。它也暗示了在催眠作用下的失控，对伊莎贝尔的纯真形成了一种威胁。此刻的背景音乐是让人头晕目眩的幻想曲，伴随着奥斯蒙德的爱的誓言——在某种程度上，奥斯蒙德的誓言更像是一种威胁或诅咒，类似于一种精神控制的咒语，使她意乱情迷。最后，他把阳伞递了过来，顺势抓住她拿阳伞的手，控制了她；而重要的是，伊莎贝尔似乎对奥斯蒙德的粗暴表现出了兴奋。镜头精细地刻画了这些细微的动作，引入了象征性的爱欲暗示。爱欲的潜流贯穿了对奥斯蒙德夫妇婚姻的描写。影片通过一些细微的动作向观众表明，奥斯蒙德的霸凌让伊莎贝尔一方面感到害怕，另一方面感到兴奋。一

个例子是，奥斯蒙德把伊莎贝尔放在一堆垫子上以恐吓她，又在她的拖裙上踩了一脚，这种身体上的攻击性在詹姆斯的小说中是完全不存在的。但坎皮恩似乎表明，正是奥斯蒙德的暴力倾向对伊莎贝尔产生了致命的吸引力。正如丽齐·弗朗基（Lizzie Francke）指出的，坎皮恩"挖掘了女性心灵中最隐秘的部分，不惮于描写那些毁灭自己的女性。她作品复杂而迷人的核心是探索女性的受虐心理"[1]。

图3-6、3-7： 奥斯蒙德手上不停旋转的阳伞象征着他带来的诱惑和迷狂

---

1 Lizzie Francke, "On the Brink", *Film/Literature/ Heritage: A Sight and Sound Reader*, Ginette Vincendeau, ed., London: BFI, 2001, p. 84.

另一个富于创造力的场面是对奥斯蒙德和伊莎贝尔的婚前旅行的表现。在小说中，这是一段至关重要的情节，凸显了伊莎贝尔作为一个天真无邪的美国少女在老欧洲的不适感。但电影并没有把笔墨花在这方面，而是用黑白色的类似旅行纪录片的形式加以表现，并且融入了超现实的元素，如盘子里那些令人作呕的会说话的豆子，它们看上去就像一些肿胀的嘴唇，正好和之前的性幻想形成了呼应。与此同时，画外音中回荡着奥斯蒙德"我绝对爱你"的誓言，这一催眠般的声音伴随着一个阳伞的意象，暗示着他对她生活的控制。最后阳伞变成了一个不断旋转的抽象图形，也意味着眩晕、意乱情迷和无法自拔。而在表面的事实中，我们看到伊莎贝尔在旅行中受困于穿得太多、燥热的天气和陌生的食物，最后晕倒在地。这隐喻了她受制于自己的爱欲，陷入困惑之中，并预示了她被奥斯蒙德玩弄于股掌之间，她的婚姻注定是不幸的。这些超现实主义元素证明了在这部电影中，性心理始终是个重要动机，但又一直被压抑着，只有在这些迷幻时刻，才能浮到意识表面。再联系另一个镜头中，年轻的女孩们因为过热晕倒在舞厅地板上，她们的妈妈

图3-8：　奥斯蒙德说出情话的嘴唇幻化成了餐盘中肿胀的豆子

为她们松开衣服并为她们扇风，可以看出坎皮恩沉迷于表现在正装和礼仪的束缚下身体现实的悸动。

## 四、文化身份的冲突

在《一位女士的画像》中，詹姆斯考察了19世纪美国人来到欧洲时形成的文化身份上的碰撞。通过伊莎贝尔这个人物，他让我们思考当一个人成长时，其美国身份带来的影响是什么，相对地，欧洲身份的影响又是什么。就像性别和阶级一样，文化身份带来的限制和可能性是詹姆斯非常感兴趣的话题。但坎皮恩在诠释这一点时明显带上了个人色彩。她说："来自澳大利亚或新西兰的人更像当年去欧洲的美国人，而不是现在去欧洲的美国人……我们对自己有一种殖民性的态度，一种一切皆可为、一切皆可能的态度。我觉得自己很像年轻时的伊莎贝尔，觉得自己身上有着无限的潜力，却不知道到底该怎么做。"[1] 在一些镜头中，导演让我们看到外部世界对伊莎贝尔的内心所形成的威胁。例如，在大英博物馆，女记者亨利埃塔告诉伊莎贝尔，古德伍德已经来了。当亨利埃塔向她走来时，伊莎贝尔不断向后退。此时的镜头被一个长长的水平槽（由前景中失焦的古物形成）定格，其效果是将两人包围在一个幽闭的空间里——当伊莎贝尔因亨利埃塔的前进恐惧地退却时，她的出口被堵死了。这意味着，让伊莎贝尔感到害怕的是陌生世界本身，而不单单是具体的人或事。

---

1　Mary Cantwell, "Jane Campion's Lunatic Women", Virginia Wright Wexman, ed., *Jane Campion: Interviews*, Jackson: University Press of Mississippi, 1999, p.162.

　　伊莎贝尔在欧洲的旅行，以及她在旅途中巨大的不适感，也让人想到简·坎皮恩自己的经历。像伊莎贝尔一样，坎皮恩年轻时到欧洲求学，先在英国生活了一段时间，后到意大利学习艺术。坎皮恩谈道，她当时住在威尼斯郊外，一个朋友因贩卖可卡因而被捕。"我不知道那是怎么回事。我就想，我会被逮捕，被关进监狱，没有人会听我的。我觉得自己失去了所有信心，当时真的快崩溃了。"[1] 从这番话中，我们不难读出她与伊莎贝尔命运的隐喻性关联：在贩毒事件中坎皮恩不知道到底发生了什么，这对应了小说中伊莎贝尔对她背后的阴谋一无所知；而她对自己会被"关进监狱"的恐惧与奥斯蒙德试图控制伊莎贝尔的想法、剥夺她的独立性的监禁感存在着联系。最后，坎皮恩的精神崩溃与电影后半段中伊莎贝尔的精神痛苦也可以发生对应。在某种程度上，仅仅出于坎皮恩对伊莎贝尔的强烈个人认同，就足以促使她改编《一位女士的画像》。

　　在影片中，坎皮恩用外表的变化来展示伊莎贝尔心理上的变化。和奥斯蒙德订婚后，伊莎贝尔的衣着、打扮和举止行为越来越精致优雅，但身体和情感欲望的压抑也越来越深。一开始她是一头蓬乱桀骜的卷发，订婚后逐渐平顺。当伊莎贝尔被困在意大利和婚姻的囚笼中时，衣着传达了她优雅和顺从的表面下的情感现实。这里，坎皮恩从原著小说那里汲取了灵感。小说中，当拉尔夫在罗马见到婚后的伊莎贝尔时，他大感震惊："可怜的温柔仁慈的伊莎贝尔，有什么不如意的事咬啮着她的心呢？她那轻快的脚步后面有了

---

1　Lizzie Francke, "Jane Campion Is Called the Best Female Director in the World. What's Female Got to Do with It?", *The Guardian*, 21 February, 1997.

长长的拖裙，她那智慧的头脑上面增加了豪华的首饰。那个无拘无束、机智灵活的少女，仿佛已成了另一个人，出现在他眼前的，只是一个代表着某种力量的华贵夫人。"[1]和小说一样，影片不仅向我们展示了结果，还有过程：她的婚姻就如同"一幢黑暗的房子，没有声音的房子，使人透不出气来的房子。奥斯蒙德那美好的头脑不能给它带来光和空气"[2]；她对欧洲的态度是"这个严峻的体系正在向她

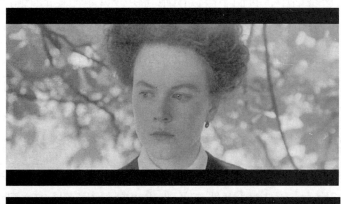

图3-9、3-10：　电影中伊莎贝尔发型的变化隐喻了她处境的变化

---

1　亨利·詹姆斯：《一位女士的画像》，项星耀译，北京：人民文学出版社，1984，第476页。
2　同上书，第520页。

围拢过来，尽管它显得花团锦簇，五彩缤纷，我讲到过的那种黑暗和窒息的感觉还是笼罩着她的心灵，她觉得自己仿佛给关在充满霉烂和腐臭气味的屋子里"[1]。

摄影机镜头强调了衣着对伊莎贝尔的限制，她姿态僵硬、步履维艰，与光线的明暗变化以及开着和关着的门的意象一起，暗示了她内心的高傲和被囚禁在锦绣牢笼中的悲惨境地。在表现她的婚姻生活时，镜头大量集中在拉尔夫所说的"长长的拖裙"上，当她着急赶路时，拖裙的褶皱拍打着她的脚踝，让她无法走快，表达了她被包裹在礼服之中的无处倾泻的感情。

当拉尔夫·图切特因伊莎贝尔打算嫁给奥斯蒙德而去质问她时，坎皮恩将他们之间的相遇从原作中的花园转移到马厩的内部。地点的转移让伊莎贝尔身处于一片栏杆的阴影下，这象征性地预示着伊莎贝尔在嫁给奥斯蒙德后将发现自己被囚禁在情感监狱中。在小说原作中，在花园球场的最后场景中，伊莎贝尔看到了临终前的拉尔夫，然后拒绝了古德伍德的求爱。这一场景发生在五月，而坎皮恩将时间转移到了冬天，将花园球场描绘成被冰雪覆盖。同样，这也是坎皮恩早期电影中熟悉的一个符号，在这些电影中，年轻女性——如《女孩的故事》中的帕姆——感到异常寒冷，象征着一种情感上的抑制，这种抑制产生于对亲密关系中的霸凌行为的恐惧。这一点与小说的氛围也是一致的，在小说中，当伊莎贝尔告诉奥斯蒙德她希望回到英国与她即将去世的表兄拉尔夫在一起时，奥斯蒙

1　亨利·詹姆斯：《一位女士的画像》，项星耀译，北京：人民文学出版社，1984，第522页。

德却不希望她去，理由在于他们是"不可分割的结合体"，有必要通过维护婚姻的外表来保持"事情的体面"。在詹姆斯笔下，尽管伊莎贝尔打心眼里对奥斯蒙德失望，但她意识到自己必须服从公共价值，和它们比起来，自己内心的真实想法显得无足轻重：

> 他最后那些话不是命令，它们像是一种呼吁。虽然她觉得，奥斯蒙德方面任何尊敬的表示，只是披上美丽外衣的利己主义，但它们还是代表了一种超越一切的、绝对正确的东西，就像十字架或国旗那样。他是以神圣的、美好的事物的名义在发言，遵循着优美动人的形式。[1]

尽管她还是以去英国的方式违抗了奥斯蒙德，但一旦古德伍德重新开始追求她，这种对"体面"价值的敬畏就使伊莎贝尔迫于内心压力回到罗马的奥斯蒙德和帕茜身边——"她一直不知道到哪里去，但是现在她知道了。一条康庄大道就在她的面前"[2]。与小说中伊莎贝尔回罗马的结局相比，电影设置了一个更开放的结尾，坎皮恩通过一个定格，让伊莎贝尔又一次处于人生的十字路口，她的最终选择变成了不确定的。这种开放性迫使观众去思考：伊莎贝尔会因为帕茜回去吗？会为维持"体面"回去吗？她是在害怕在古德伍德的诱惑下失去自我吗？难道奥斯蒙德那变态的掌控欲对她还有吸引力吗？她最终有可能选择不回罗马吗？坎皮恩总是想用艺术的方式来突出女性在生活中的选择；同时也希望把这个谜团留给观众，让我们自行判断。

---

1　亨利·詹姆斯：《一位女士的画像》，项星耀译，北京：人民文学出版社，1984，第649页。
2　同上书，第715页。

图3-11： 电影的结局是开放性的，将伊莎贝尔再一次置于选择人生的十字路口

## 五、电影文本之不足

在詹姆斯的小说中，语言的隐喻和视觉的隐喻往往交织在一起，比如说标题"一位女士的画像"本身就蕴含了对读者"看"的行为的邀请，而"看"又成为自我意识的延伸，总之，在这里形成了读者视角和女主人公主观心理之间的距离。更重要的是，在詹姆斯的小说中，读者对伊莎贝尔的看法是由詹姆斯的叙事者提供的心理、伦理上的评论所引导的。评论不仅让我们了解人物的想法，而且还充满了反讽性，因为读者与叙事者具备伊莎贝尔所不具备的对事件背景的了解。这种反讽的存在在读者和女主人公之间建立了一种修辞上的距离，限制了我们对她认同的程度。同时，小说具有一种幽默的张力，往往用诙谐的语言来描述严肃的事情。

无论是篇幅长度还是表现形式，电影都难以对这些特质进行还原。不过，坎皮恩仍然用一种独特、巧妙的方法在某种程度上呈现了它们。比如，从有距离感的"看"的层面上说，影片也设置了类似的可以进行理智的观察和分析的视角，那就是拉尔夫的视

角。拉尔夫因为生病，不得不克制自己的情感，成为伊莎贝尔生活的一个旁观者。当然，在更多的时候坎皮恩采取的是更中立的视角，通过一种有点疏离的写实性的影像表现，让观众获得足够的距离去审视人物的心理活动。从"反讽"的层面上说，那就是，片中人物的对话往往一字不易地照搬小说里面的措辞，这些片段性的对话脱离了原先的语境，显得十分荒诞，以致我们观影的时候往往不知道这些话是什么意思。例如，在拉尔夫弥留之际，伊莎贝尔对他说："我们有什么必要痛苦呢？那不是最有意义的，还有更有意义的事。"这些突兀的措辞形成了一种断裂的效果，以致人物的行为、动机和自我辩解都显得不那么可信，暗示着寻找"真实"自我之艰难。

但无论如何，相较于小说叙事，电影的整体形式发生了重大变化。在电影中，由于删除了叙事者的评论，小说中那种行动者和评论者之间微妙的对话和反讽不见了，那些饶有趣味、具有指导性的评论者的意见也随之消失了。此外，虽然影片逐字逐句地保留了小说中的大量对话，但人物的活动范围大大缩小，那些不以伊莎贝尔和其他主要人物为中心的情节（如涉及伊莎贝尔的姐妹们的情节）基本被剔除了。伊莎贝尔——而不是拉尔夫——的意识被置于了电影再现的中心。这种略显"老套"的做法使小说中那种多层叙事的密度和张力在电影中缺失了。这一点，再加上过度地强调了伊莎贝尔的感性特质，是削弱了影片的表现力的。

# 本章课后练习

## 习题一

观看简·坎皮恩的电影《钢琴课》，写一篇500字左右的短评，分析一下她的影片所体现的女性视角。这种视角能否打动你？无论能还是不能，都说说你的理由。

## 习题二

把视野放宽一些，我们来谈谈中外其他的"女性"电影，如雷德利·斯科特（Ridley Scott）的《最后的决斗》，以及王竞的《万箭穿心》。在这些文本的基础上，你认为"女性电影"是个真实的概念吗？如果你认为不是的话，请予以说明。如果你认为是，试着说明一下你认为的女性电影的特质，特别要思考一下为何这些特质是"女性电影"独有的。

## 习题三

尽可能地读一读詹姆斯的《一位女士的画像》。然后回答以下问题：

你觉得《淑女本色》是一次成功的改编吗？你认为这次改编中最出彩的地方是哪里？最失败的又是哪里？你认为小说中哪些最重要的东西在电影中没有传达出来？

# 第四章

# 《寂寞芳心》中的象征系统

在一篇名为《浅谈〈水手奎雷尔〉》的文章中，德国导演赖纳·法斯宾德认为，将文学作品拍成电影并不意味着实现"从一种媒介（文学）到另一种媒介（电影）的最'贴合'的翻译"。他说，导演的任务不是完成文学作品在读者心中唤起的形象的最大实现，因为读者对一本书的解释是千变万化的，"任何一个读者都带着他自己的现实感去阅读任何一本书，一本书有多少读者就能唤起多少不同的幻想和形象"。因此，"把文学变成电影"的正确方法是放弃仆从式的屈服性改编，通过仔细研究文学作品的实质"发展出一种独特的想象力"。[1]他1974年的影片《寂寞芳心》改编自特奥多尔·冯塔纳（Theodor Fontane）的小说《艾菲·布里斯特》，可以被视为法斯宾德对自己这一理论的实践。正如琳达·哈钦（Linda Hutcheon）所说，改编是"重释""（重新）创造"和"互文"，

---

1　Rainer Werner Fassbinder, "Preliminary Remarks on Querelle", *The Anarchy of the Imagination: Interviews, Essays, Notes*, Michael Töteberg and Leo A. Lensing, eds., Krishna Winston, trans., Baltimore, Maryland: John Hopkins University Press, 1992, pp.168–169.

"改编不会从源头吸取生命之血，使其奄奄一息或死亡；也不会变得比原作单薄无力。相反，改编可以让原作保持活力，赋予它若非如此永远不会有的转世生命"。[1]

作为小说，《艾菲·布里斯特》是德语文学不朽的经典，情节十分精练，其中艾菲与克拉姆巴斯少校的婚外情只是被暗示了一下，并没有直接加以表现。在他们俩的多次密会中，读者除了觉得他们关系较为密切之外，很难感到异样。直到多年后殷士台顿夫妇搬到柏林后，读者才通过他们之间的信件了解到这一事件。小说中的人物极为含蓄、内敛，彼此之间非常有礼貌，使用的语言也很仪式化。因此，《艾菲·布里斯特》似乎不适合拍成一部戏剧性的电影。法斯宾德之所以改编这部小说，一定程度上是受到美国导演道格拉斯·塞克（Douglas Sirk）的影响。在其《生活的模仿：论道格拉斯·塞克的电影》一文中，法斯宾德说，塞克的电影中"思索的女性"这一群像十分迷人，[2]而且，作为一名观众，他在塞克的电影中感受到"人类的绝望"。[3]法斯宾德的许多电影，就像塞克的好莱坞情节剧一样，都关注了女主角的困境。从这个意义上说，他挑中冯塔纳的小说进行改编，并非看重它的情节，而是通过它探寻女性在当时社会中的处境——一方面是展现女性幽微的心理世界，另一方面是对社会的批判。另外，冯塔纳的原作本身包含了大量的象征，这些象征有些是主导性的，有些是细节性的。影片的剧本完全

---

1　Linda Hutcheon, *A Theory of Adaptation*, New York: Routledge, 2006, p.176.

2　Rainer Werner Fassbinder, *The Anarchy of the Imagination: Interviews, Essays, Notes*, Michael Töteberg and Leo A. Lensing, eds., Krishna Winston, trans., Baltimore, Maryland: John Hopkins University Press, 1992, p.81.

3　Ibid., p.83.

来自小说的文本，它的意义和结构都努力趋近小说本身，小说中最重要的段落和引文、图像和场景，都在电影中得到了呈现。尽管影片是高度风格化的，但法斯宾德保留了小说的基本结构元素和情绪意境。正如法斯宾德自己所说的，阅读一部小说，就是从中读出自己的幻想。我们必须进一步深掘，以确定这种幻想的内容。

## 一、主题和主导性象征

电影的标题很有意思，要是我们忽略《寂寞芳心》这个充满哀怨色彩的中国式翻译的话，它的标题直译过来是一个非常冗长的句子——《冯塔纳的〈艾菲·布里斯特〉，或很多意识到自己能力和需求的人却在思想和行为上默认了现行的制度，从而确认和加强了它》。在小说和电影中，最能体现这一矛盾性的是格尔特·殷士台顿，他陷入了一个道德困境：在艾菲偷情之事过去如此久之后，他是否还应该与克拉姆巴斯决斗？他向朋友维勒斯多夫承认，他仍然爱着艾菲："我爱我的妻子，是的，说来奇怪，我现在仍然爱着她。我觉得已经发生的一切是那么可怕，但她的温文尔雅，雍容华贵，她的千娇百媚，仪态万方，完完全全把我迷住了，使我宁可违反自己的意愿，在我心灵的最后一个角落为她留下宽恕的余地。"[1] 然而，他还是选择与克拉姆巴斯决斗。这既不是出于对艾菲的爱，也不是出于对克拉姆巴斯的恨——事情已经过去太久了。他决斗是出于原则：社会希望罪责得到补偿，希望看到罪有应得。格尔特这样说：

---

1 台奥多尔·冯塔纳:《艾菲·布里斯特》，韩世钟译，上海：上海译文出版社，1980，第300页。

一个人生活在社会上不仅是单独的个人，他是属于一个整体的，我们得时时顾及这个整体的利益，我们根本不可能离开它而独立存在……一个人如果想要和人群共同生活，那就必须接受某种社会教育。到了这一步，大家就习惯于按照教育人的条文来评判一切，评判别人和自己。谁要想违反这些条文，那是绝对不允许的；违反了这些条文，社会就要看不起你，最后你自己也会看不起自己，直到完全受不了舆论的蔑视，用枪弹来结束自己的生命为止。[1]

维勒斯多夫把这种想法称为对集体观念的盲目崇拜，但最后他同意了殷士台顿的观点："咱们的名誉崇拜是一种偶像崇拜，但是只要这个偶像一天还起作用，咱们就得向它顶礼膜拜。"通过决斗，殷士台顿确认了社会秩序，尽管他自己并不觉得这样做对他有任何个人的好处。在这个意义上，《艾菲·布里斯特》中的沉思是永不过时的。在1974年的一个采访中，法斯宾德声称这是一部关于冯塔纳的电影，而不是关于某个女性的影片。他说："这不是一部讲故事的电影，而是一部描写态度的电影。这是一个人的态度，他看透了他的社会的失败和弱点，也批评了它们，但仍然承认这个社会对他来说是有效的。"[2]法斯宾德把自己的立场和冯塔纳的相提并论，因为他和冯塔纳一样，批评他所生活的社会，但同时又通过成为社会的一部分来确认和加强它。这些说法向我们充分显示了标题——这里指副标题中的"很多意识到自己能力和需求的人"——的多层含义：1."很多人"可以指小说中的人物。比如说格尔特，他虽然

---

1  台奥多尔·冯塔纳：《艾菲·布里斯特》，韩世钟译，上海：上海译文出版社，1980，第10页。
2  Rainer Werner Fassbinder, *The Anarchy of the Imagination: Interviews, Essays, Notes*, Michael Töteberg and Leo A. Lensing, eds., Krishna Winston, trans., Baltimore, Maryland: John Hopkins University Press, 1992, p.149.

认识到普鲁士贵族道德准则的虚伪无聊，但却通过与克拉姆巴斯决斗、与艾菲离婚（同时也剥夺了自己的幸福）来确认这种准则；艾菲也同样如此，她起初抵制强加给她的社会规范，但在临终前，她与所有以这些规范来压迫她的人"和解"了，完成了自己的妥协。

2."很多人"可以指小说作者冯塔纳。一方面，冯塔纳发现了社会的缺点，在作品中对此进行批判，但另一方面，他不否认自己就是社会结构的一部分，利用它提供的机会，寻求它的认可和肯定。

3."很多人"指的是导演法斯宾德本人，他察觉到德国社会的失败，他谴责它，但同时他接受这个事实：自己也不过是这个失败社会的一部分，并从它的结构和机构中受益，获得世俗意义上的成功。我们不妨再加一层："很多人"也是指观众，在观影时，我们参与到这一过程中，一边感叹艾菲的命运之悲惨，社会对她之不公，一边心安理得地努力让自己成为社会结构的一分子。在某种程度上，法斯宾德在《寂寞芳心》中开辟了一个反思性的空间，在这个空间中，作品中的人物、冯塔纳、法斯宾德乃至观众都既处在批判者又处在被批判者的位置。总之，这个冗长的标题强调了对社会的矛盾态度，无论是在小说人物的层面、作家的层面还是在导演的层面。仅从这一点，我们就可以看出《寂寞芳心》的特殊美学品格。

法斯宾德在影片中使用了好几种"陌生化"手段，以实现上述的批判目的。其中，最醒目的是影片不同寻常的"淡出"方式。在大多数电影中，"淡出"都是淡出到"黑"屏，但本片却是淡出到"白"屏。淡出到"黑"屏在电影中有利于表现从一个场景过渡到另一个场景，或者起到表现停顿或时间片段的作用。但法斯宾德将这种传统方法称为对"感情或时间的操纵"，他深受布莱希

特（Bertolt Brecht）"间离"理论的影响，称自己淡出到"白"屏的方法起到了类似于书中的白色空白页的效果，回避主流电影中的平滑过渡，以"中断"的形式打破观众的思维连贯性，目的是让观众注意到场景之间的不平衡。乍一看，这种方式让情节变得有些支离破碎，但法斯宾德意在使观众在"精神上保持警惕"，他认为自己给了观众"机会和自由，使这部电影成为他们自己的"，他希望他们不要"停止思考，而是要真正开始思考"。他说："根据克拉考尔（Siegfried Kracauer）的说法，当画面变黑时，观众开始幻想，开始做梦，而我希望通过白色达到相反的效果。我想让他们醒过来。它不应该像大多数电影那样通过潜意识发挥作用，而是通过意识发挥作用。"[1] 如果说在冯塔纳的小说中，情节是一个连续体的话，在《寂寞芳心》中，它必须由观众自行拼凑。

总体而言，电影对"黑白"颜色的使用是独具匠心的，不仅仅体现在淡出时黑白屏的转换上。比如说，艾菲主要是由白色代表的，而格尔特是由黑色代表的。如果说霍恩克莱门庄园总是与光明、阳光联系在一起，与艾菲的幸福和天真有关，那么凯辛就往往与黑暗和神秘关系密切。起初，艾菲对它很感兴趣，但格尔特警告她："瞧你对她的生活多么神往……其实这种生活通常是要拿幸福来作代价的。"[2] 在凯辛，艾菲发现了一个与霍恩克莱门截然不同的世界。艾菲从乡村到小城，也是从她的童年和纯真世界迈入一个充

---

1　Paul Thomas, "Fassbinder: The Poetry of the Inarticulate", *Film Quarterly*, Number. 30, Winter 1976, p. 14.
2　台奥多尔·冯塔纳：《艾菲·布里斯特》，韩世钟译，上海：上海译文出版社，1980，第105页。

满异国情调的新世界。冯塔纳的小说中还有许多哥特元素：艾菲读的旅行指南上的"白衣女人"，特里佩利在聚会上唱的里特·奥拉夫的民谣，它们共同构成了一种与凯辛，特别是与那幢县长公馆相关的神秘氛围。此外，我们看到，管家乔安娜总是穿着黑色的衣服出现，这表明她站在格尔特这一方。她和艾菲的复杂关系通过两人在一起时镜子的双重反射得到强调。她不得不对艾菲表示尊重和服从，但由于这不是她的真实感受，法斯宾德总是通过镜子拍摄她，以显示这种表象和潜在真相之间的不协调性。我们还可以注意到一个画面，乔安娜站在房里，她身后的墙上挂着一把切肉刀，这不仅强调了她冷酷的性格，而且预示了当她发现了艾菲的婚外情后，将扮演拆散殷士台顿夫妇的不光彩的角色。或许正是光明与黑暗的对比，促使法斯宾德用黑白两色来拍摄这部影片，以捕捉情绪、气氛和对立面的象征意义。

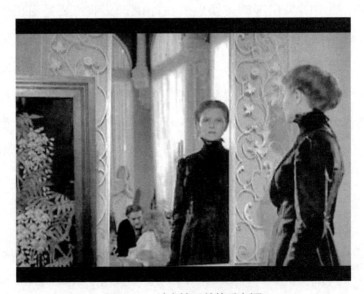

图4-1：　站在镜子前的乔安娜

## 二、细节的象征意义

法斯宾德的电影往往具有异常复杂的布景和密集的细节，本片也是如此。《寂寞芳心》中的场景就像一个紧密编织的布艺作品，其纹理和质地异常丰富，就如马格利塔（William R. Magretta）所说，影片的"每一个动作和风格特征都被赋予了数个层次的意义，没有丝毫的浪费"[1]。影片场景中的许多组成部分，如服装、颜色和道具，都具有额外的象征意义。如果我们仔细阅读这些部分，就会发现其背后的意义体系。

我们首先看开场的秋千场景，艾菲的"秋千"被视为电影中重要的关键意象，因为它很好地体现了法斯宾德在其电影语言中对视觉符号系统的独具匠心的建构。小说中艾菲的第一次出现是和母亲一起缝衣服，但法斯宾德首先让我们看到的是一个在荡秋千的少女，她的母亲在旁边双手合十地看着她。秋千反映了艾菲叛逆和冒险的天性，同时又象征着她时而逃出又时而进入一个充满清规戒律的社会中。我们还要注意到，秋千柱上覆盖着常春藤，指向小说第三章中的一段话，艾菲的父亲冯·布里斯特先生在他们的订婚招待会上说："格尔特（Geert）这个名字还有一层意思，可以是一种顾长、挺拔的树干，而艾菲呢，就是绕在这树干上的常春藤。"[2]通过复杂的视觉形象，法斯宾德不动声色地将艾菲的悲剧命运预示了出

---

1 William R. Magretta, "Reading the Writerly Film: Fassbinder's *Effi Briest* (1974)", *Modern European Filmmakers and the Art of Adaptation*, Andrew S. Horton and Joan Magretta, eds, New York: Ungar, 1981, p.249.
2 台奥多尔·冯塔纳：《艾菲·布里斯特》，韩世钟译，上海：上海译文出版社，1980，第17页。

来。艾菲的天性指向了自由的主题，她渴望自由，渴望飞翔。从某种程度上说，她只是想摆脱社会强加给她的限制。在小说的结尾，这种对自由的愿望变成了一种形而上学的渴望——对死亡和灵魂解放的渴望。在小说和电影的结尾，艾菲在尼迈尔牧师的陪伴下再次尝试荡秋千。他说她一点都没变，她说自己每次荡秋千时，都感觉自己好像飞到了天堂。她问牧师自己死后是否会去那里，牧师向她保证她会去的。

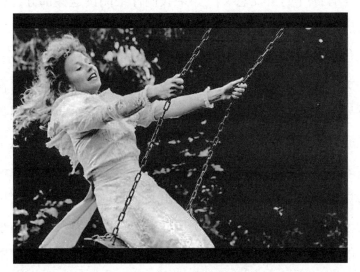

图4-2：荡秋千的艾菲

　　正如电影研究学者普拉特（Edward M.V. Plater）指出的，艾菲居室中的雕像与艾菲之间有一种非常含蓄的象征关系。比如说，一个长着翅膀的正在祈祷的卷发女子雕像象征着艾菲内心有着说不清道不明的渴望，不满足于现下的富足生活；一个丰满的裸体女子的雕像意味着艾菲年轻的生命活力；而那个戴着披肩、双手托住灯的女性雕像则表示艾菲婚后生活的僵死、无趣。那个裸体女子的雕像

抓着一根缠着葡萄藤的柱子，而就像我们前面说的，电影中的藤蔓代表着婚姻关系，不妨说，法斯宾德其实是用这个符号暗示艾菲在婚姻中的困境。相似的例子是结婚周年纪念日上的一个双面女人雕像，周围的人都在庆祝这个日子，但双面雕像却让我们看到艾菲表面上虽然努力保持平静，内心却被外遇的恐惧折磨着。凯辛住所客厅里一扇窗户的凹处立着一个天使的形象，它也许象征着来引导或保护她的守护天使。这正是艾菲寻求保护之时，她希望罗斯维塔坚定的天主教信仰能够战胜那个"幽灵"故事给她带来的恐惧；而在格尔特向艾菲宣布他的晋升，以及他们要离开凯辛的场景中，它又象征着艾菲的盼望，艾菲希望这一看似偶然的事件能够将她从通奸的丑事中拯救出来。另外，当艾菲躺在疗养院的床上，收到母亲的信，得知自己的婚外情已经完全败露，她对面的架子上有一个小白马的雕像，她绝望的心情和小白马所代表的自由飞腾形成了鲜明对比，让我们想到她母亲之前对她说的话："艾菲，你真应该成为一名马术表演者。你总是在空中翻腾，是天空的女儿啊！"与此相对的，是挂在艾菲床头的黑暗小天使。我们知道，电影中黑色的代表是格尔特，这个小道具被放置在艾菲头顶上，表明法斯宾德希望用它来象征格尔特对她感情的操纵以及她内心的深深恐惧。[1]

这些雕像中最重要的是那个带着狗的女孩的雕像。在小说中，小狗洛洛象征着忠诚和奉献（罗斯维塔也与这个主题相关）。如艾菲抵达凯辛的时候，格尔特告诉她："洛洛很识人。只要有它在你

---

1 Edward M. V. Plater, "Sets, Props and the 'Havanaise' in Fassbinder's *Fontane Effi Briest*", *German Life and Letters* 52, 1999, pp.30-32.

身边作伴，你就会平安无事，无论是活物还是死鬼，都无法跟你接近。"[1]克拉姆巴斯则将它与卡拉特拉瓦骑士的故事联系在一起，故事中的狗揭露了国王对它的主人的残酷谋杀。在影片中，只有两次提到洛洛，一次是罗斯维塔在写给格尔特的信中要求他把洛洛交给艾菲。另一次是影片结尾，洛洛躺在艾菲的墓旁，那是一个有日晷的圆形花坛。但现在日晷已搬走，原来的地方竖起了一块白色大理石墓碑，艾菲已经死去，彻底摆脱了时间的限制。此时，坟墓旁的洛洛已经完全不吃东西了，艾菲的父亲由此评论说："狗是有灵性的动物，这种灵性在咱们身上并不像意料中那么多。咱们一直谈什么本能，末了，还是狗的本能最强。"[2]这句话暗示着，如果人类有能力去感受和遵循他们的自然冲动，这场悲剧本是可以避免的。

画作在《寂寞芳心》中也被赋予了象征意义，为电影主题增添了更多微妙的层次。举例来说，格尔特向艾菲宣布自己获得晋升以及他们将要搬到柏林的消息，艾菲喜出望外，在格尔特面前跪了下来。格尔特不明白为什么艾菲在凯辛过得这么不愉快，询问她是不是对自己有什么不满。艾菲坐在椅子上，对此加以否认。她闭上眼睛，把头转向右边，在她身后有一幅绘有海浪和沙丘的画作。这让我们立刻联想到她和克拉姆巴斯在海边的幽会。通过这幅意味深长的小画，法斯宾德无需借助任何有声的语言，就成功地传达了艾菲在凯辛的生活是多么混乱和痛苦，观众意识到为什么艾菲把搬到柏林视为救命稻草；但对于艾菲作此反应的原因，格尔特本人却完全

---

1　台奥多尔·冯塔纳：《艾菲·布里斯特》，韩世钟译，上海：上海译文出版社，1980，第55页。
2　同上书，第380页。

懵懂无知（就像他黑色的衣服，不仅意味着一种令人恐惧的威胁，而且也代表着他对妻子心事的一无所知）。

艾菲和她的丈夫搬到柏林的新公寓时登上的螺旋楼梯也是个引人注目的画面。当镜头缓慢地、无休止地跟随他们向上攀登时，观众会有一种头晕目眩的高度感，楼梯看似无休止的旋转让人产生晕眩。这幅图像暗示了阶层跃迁的主题：不断的循环、重复。格尔特年轻时曾向艾菲的母亲求婚，但她嫁给了另一个更老也更有地位的男人——他已经是骑士顾问，有了霍恩克莱门这块封地。艾菲也拒绝嫁给她的表哥达戈贝尔，接受母亲的安排嫁给了格尔特。布里斯特夫人骄傲地宣称，艾菲在二十岁就达到了别的女人四十岁的水平，她比她的母亲更成功。当格尔特带着艾菲搬到柏林时，他已经做到了县长。楼梯长镜头产生的眩晕感也暗示着艾菲将面临的危险：当格尔特发现那些信件时，她将会从她现有的社会地位上跌落。

我再简要谈谈影片中蕾丝纱帘的重要性，以及我们应该如何"阅读"这种意象。蕾丝纱帘第一次出现是在一个早晨，当时的情况是头天晚上克拉姆巴斯让艾菲搭自己的车回家，而格尔特留在树林里，等待他的车夫来修理马车。虽然是格尔特自己提议克拉姆巴斯带艾菲回家的，但他对自己给他们机会单独相处的做法感到懊恼。另一方面，艾菲也被克拉姆巴斯的气质、谈吐所打动，虽然他们之间还没什么事情发生，但她已经心乱如麻。于是我们看到了这样的场景：格尔特向艾菲询问前一天晚上的情况，了解是否发生了什么事情，并向艾菲讲授应该如何保持美德，以此来控制她。在这个场景中，法斯宾德将夫妻二人都置于蕾丝纱帘之后，并巧妙地安排了人物之间的相对位置，使各个形象结合在一起，产生了丰富

的叙事性。格尔特居高临下地站在艾菲身后，他的位置和对妻子的注视，强调了他在婚姻生活中的强势地位。他担心自己会失去对妻子的控制，因此更加急迫地想了解艾菲头脑里到底在想些什么。然而，艾菲并不愿意和丈夫分享她在那一刻的心境。她被自己对克拉姆巴斯的强烈感情所困扰，试图隐藏这种感情；同时，她又在心理上抗拒格尔特对她的操纵，她为此感到极为苦恼。所以，她背对着格尔特，而蕾丝纱帘象征着她在那一刻的迷乱和欲盖弥彰的情绪状态。

图4-3：　在一幅蕾丝纱帘的后面，格尔特和艾菲在卧室里发生了争执

　　在之后的另一个场景中，蕾丝再次成为某种隐情的标志。当时艾菲在镜子前整理妆容，罗斯维塔在她身后收拾搬家的衣服——殷士台顿夫妇正准备搬到柏林去。罗斯维塔告诉艾菲，凯辛好是好，但没有什么好东西，只有沙丘和海浪。我们从前面知道，这两样东

西代表了艾菲与克拉姆巴斯的恋情。很自然地，艾菲立刻话中有话地提到了自己的生活，她说："是的，你是对的，罗斯维塔。它汹涌澎湃，但这不是生活。人们总是会生出各种愚蠢的念头。"随后她突然开始指责罗斯维塔，责备她不该和克鲁泽调情，因为克鲁泽已经结婚了。大家可以注意到这样一个细节，当罗斯维塔在谈论凯辛的沙丘和海浪时，艾菲花了很大的力气把蕾丝面纱正确地围在脸上。弄好之后，她就转过来指责罗斯维塔性格轻浮，但罗斯维塔实际上老实稳重，艾菲这番莫名其妙的指责更像是在说她自己。这样一来，蕾丝就成了艾菲掩盖其婚外情的人格面具的象征，因为整个对话虽然看上去不过是家常闲聊，其实都围绕着她的婚外情、她承受的煎熬，以及她为保守这个秘密所做的努力。除此之外，这段对话还有一个额外的叙事作用，通过让罗斯维塔谈论凯辛的沙丘和海浪，法斯宾德揭示了罗斯维塔其实是知道这段秘密恋情的，她虽然并没有明确谈论它，但对女主人能摆脱克拉姆巴斯的纠缠，她应该是很高兴的。附带提一句，在艾菲指责罗斯维塔的时候，法斯宾德不仅用了蕾丝面纱的意象，而且用了倒影的形象加强这一效果。艾菲坐在钢琴前对罗斯维塔说："要是你以为他老婆病了活不长，那你就打错了算盘。病恹恹的人可往往长寿。"当她这样说的时候，她的影子倒映在钢琴光滑的表面上，象征着她责怪罗斯维塔时的口是心非。除此之外，在殷士台顿夫妇第一次驾车驶入凯辛，格尔特讲述中国人的故事时，艾菲正戴着一顶带面纱的帽子；在决定让克拉姆巴斯做自己的情人之后，艾菲也在镜子前整理她的面纱。总之，在影片中，法斯宾德用面纱来暗示"隐藏"的主题，这正是艾菲生活的主题。

## 三、镜子

大家在看《寂寞芳心》的时候，一定会注意到影片中带镜子的场景数量之多。因此，这不可能是偶一为之，一定带有导演的明确意图。在冯塔纳的《艾菲·布里斯特》中，也有一个地方赋予了镜子特殊含义，那是在艾菲和克拉姆巴斯一起坐雪橇之后，艾菲内心产生了自责：

> 有一天将近深夜，她走到自己卧室的穿衣镜前，这时烛光和暗影交相掩映，洛洛在房外唁唁狂吠，就在这一刹那间，她仿佛感到有人在背后瞟她。可她立刻闪过一个念头。"我已经知道这是什么，这不是从前的那一个。"她用手指指楼上的鬼房。"那是另一种东西……是我的良心……艾菲，你完蛋了。"[1]

法斯宾德对镜子的使用同样受到道格拉斯·塞克的影响。在塞克的影片中，镜子产生的图像表面上好像代表了照镜子的人，但实际上他们看到的是与自己完全相反的东西。同样，《寂寞芳心》中镜子的使用有着多重目的，有时是幻觉和妄想的象征，有时象征人格的双重性，有时象征社会角色和个人愿望之间的冲突。所有的人物都在镜子旁边活动，要么在照镜子，要么隔着镜子互相交谈。马格利塔认为影片中的镜子是"既能拉开距离，又能吸引观众的装置"，通过展现"隔了一层"的图像，激发我们去探寻导演为什么这么做的好奇心。根据普拉特的统计，电影中有33个包含镜子的场景。他认为：

---

[1] 台奥多尔·冯塔纳：《艾菲·布里斯特》，韩世钟译，上海：上海译文出版社，1980，第214页。

　　在对法斯宾德《寂寞芳心》的这种"阅读"中，我们看到镜像被象征性地用于各种目的，镜框和镜子大小可以直观地说明对话的进展，就像殷士台顿和维勒斯多夫讨论决斗的问题时一样。镜子表面的大小和状态可以在视觉上对一个角色的困境做出评价，就像镜子磨损的表面和镜框包围的封闭区域展现了艾菲的经济地位和社会地位的降低一样。摄影和运镜也很重要，比如在最后一个例子中，摄影机的重新定位以及艾菲父母的动作和姿势表明，他们对鲁姆许特尔医生的迫切恳求的态度已经完全一致，一个正像与它的映像契合了。[1]

　法斯宾德特别喜欢用镜子创造出迷离虚幻的效果。在这类场景中，观众会看到一组人物站在一起进行交谈，过了一会儿，其中一个人走开了，观众突然意识到整个场景是一个镜像反射。比如说，电影的第一个室内场景——格尔特到霍恩克莱门庄园向艾菲求婚——就是一个欺骗了我们的视觉的镜像镜头。观众看到艾菲和她母亲站在楼梯的一半处，艾菲把头靠在母亲肩头。这时画外音开始朗读冯塔纳小说的片段："冯·布里斯特夫人平日也不讲究礼节，这时她突然把那个急急忙忙离去的艾菲叫住了，朝这个年轻而动人的姑娘周身上下打量一遍。此刻的艾菲由于刚才奔来奔去做游戏，兴奋得满脸绯红，这很像一幅生气勃勃的图画出现在她眼前。她差不多用十分亲昵的口气说：'临了，你最好还是就这副模样儿去见客人。嗯，就这副模样儿吧……'"然后，艾菲的父亲打开银幕右下方的一扇门迎接格尔特。艾菲转过头看了看站在下面的格尔

---

1　Edward M. V. Plater, "Reflected Images in Fassbinder's Effi Briest", *Literature/Film Quarterly,* Volume. 27, Number. 3, 1999, p.187.

特，然后向左走下楼梯，消失在我们的视线中。画外音继续："'你看来很不错，就算不怎么雅观，也表明你事前一无准备，根本没有好好打扮，问题是你现在就去。我不得不老实告诉你，我的心肝艾菲……'她攥着孩子的双手……'我不得不老实告诉你……''可是妈妈，你怎么啦？我心里真害怕呀。'"此时艾菲重新进入画框，通过画框边缘的镜子斜面，我们意识到自己一直在看的其实是反射的图像。艾菲走向格尔特，行屈膝礼。此时画外音出现："'我不得不老实告诉你，艾菲，殷士台顿男爵是来向你求婚的。''向我求婚？真的吗？'"当"真的吗（Im Ernst）"这个词说出来时，有一个拍摄人物本身（而不是其镜像）的镜头。摄影机在艾菲的身后，对准格尔特，他一半的脸被艾菲的后脑勺遮住了。画外音继续念道："这种事情怎么可以开玩笑？你前天见过他，我相信你也很喜欢他。当然，他年纪比你大，这实际上是一种福气，何况他这个人脾

图4-4：格尔特来霍恩克莱门庄园求婚这一场戏，镜头对准的是镜中的反射图像。此外，这一场景中人物的高低位置和颜色对位也十分耐人寻味

气好，地位高，品行又端正。要是你不反对——我想，我聪明的艾菲是不会反对的——那么，你二十，他四十。你远远地超过了你妈妈。"在这段画外音响起时，镜头再次重新定位，展现了一个完整的场景，但这次不是通过镜子，而是直接拍摄的。我们看到艾菲、父亲和格尔特在楼梯下面，而布里斯特夫人站在楼梯上赞许地看着他们。

让我们来分析这意味深长的一幕：1. 法斯宾德将心无旁骛、自由自在的艾菲置于镜像之中，很明显地将她的天真和镜子联系起来，一个合理的联想是：艾菲的婚前生活如同住在水晶宫中。2. 当格尔特来到霍恩克莱门庄园后，一切都颠倒了过来。这里，法斯宾德独具匠心地利用了镜子中一切成像物都是左右反转的特质：当布里斯特先生和格尔特进门时，由于拍的是镜像，所以楼梯是往左下方延伸的，而当那段布里斯特太太谈及年龄差异的好处的画外音响起时，艾菲已到了楼下，镜头拍摄的是实际场景，楼梯变得向右下方延伸了。这组画面的反转实际上是以影像的方式强调了艾菲的生活即将彻底改变。3. "真的吗？"是一个疑问句，暗示了艾菲对婚姻的恐惧和不信任。伴随着这句话的，是格尔特被遮住的脸，暗示了他性格中深不可测的一面。疑问句、半张脸，再加上格尔特脸上分外凝重的表情，都让我们对艾菲未来的婚姻生活充满疑虑。

下一个例子是艾菲在婚后到达凯辛的住所，观众看到艾菲躺在房间中间的床上，面对着在床的另一边的丈夫，她的身影倒映在一个高大的镜子里，乔安娜站在镜子的右边。艾菲对格尔特说："我是个可怜的小丫头，你可是那么宠我。"格尔特出去后，我们通过镜子看到艾菲转向乔安娜（也就是镜头），说她昨天晚上没睡好，因

为心里很害怕。于是乔安娜问道："您得跟我说，您干吗害怕呀，太太！您到底害怕什么？"艾菲下了床，走到乔安娜面前，面对着镜子坐下。在这个场景中，我们此时才第一次看到她本人，同时我们也能继续在镜子里看到她。艾菲解释说她听到楼上房间里有跳舞的声音，乔安娜根本不看她，而是转向了镜子，以一种不礼貌的语气答道："是啊，这声音是从上面楼厅里传来的。从前我们在厨房里也听到过。可是现在我们早就听不见了；我们已经习以为常了。"

在这个场景中，艾菲说的"我是个可怜的小丫头"准确地描述了视觉形象给人的印象，即她在新环境中的弱小无助。她的身形本就小巧，由于摄影机距离较远，她又采取了躺着的姿势，当管家站立在前景中时，她显得更小巧了。我们在镜子里看到的艾菲是一个孩子般的形象，喜欢被人宠着，会被异常的声响吓到。这些都表明她还不适应自己的新位置——区议员的妻子和凯辛庄园的女主人。我们也不能忽视这一场景对乔安娜的表现。我们既能看见镜中的她，也能看见真实的她。这表明，正如有两个艾菲一样，也有两个乔安娜，这不光是简单的印象，而是能在后面的情节中得到证实。乔安娜对艾菲的态度是矛盾的，有时她很关心人，比如艾菲第一次被丈夫独自留在家而感到害怕的时候，她主动提出在女主人的房间过夜。然而在平时，她就像她的外表一样严肃刻板，缺乏同情心。艾菲在凯辛感到孤独无聊，于是去厨房找她聊天，不料迎面碰上的是乔安娜沉默、冰冷的目光，就像她头附近的墙上挂着的致命的切肉刀一样令人厌恶。

随着克拉姆巴斯的出场，艾菲的镜像形象也呈现出不同的面貌。在一场与吉斯希布勒在室内的谈话中，我们看到如下画面：艾

菲背对着镜子坐着，面对镜头说话，吉斯希布勒站在她前面偏左一点，背对着镜头，镜子里可以看到两个反转的人影。他们在讨论排演戏剧《走错一步》（这个剧名当然包含了讽刺的意味）的事。艾菲问："想出这项计划来的是不是少校？"吉斯希布勒做出了肯定回答，并走出景框。然后在艾菲转过头看着镜中的自己时，镜头移向她，她一边把头发从眼旁拂去，一边问道："那么，他也参加演出啰？"她盯着镜子的目光和她手的姿势似乎意在让她的质问显得漫不经心，虽然她渴望知道答案，但又急于隐藏自己的关切。当吉斯希布勒回答说克拉姆巴斯不会演这部剧，只会担任导演时，艾菲转身对他说："那就更糟。"吉斯希布勒对这句话感到惊讶，回应道："更糟？"然后艾菲起身说："噢，这话您可别当真，这我只是顺口说说的，而意思恰好相反。当然另一方面，少校有点儿喜欢强迫命令，自作主张，一意孤行，要别人听他的。演员自己根本做不了主。"

在这场戏里，艾菲的语言、神情和身体形态都暴露了她的真实感受，她和克拉姆巴斯的暧昧关系体现在她外在形态的复杂性上。在这里，镜子不再是纯真心性的映射，而是暧昧和复杂性的证明。镜中的艾菲不再是霍恩克莱门庄园年轻天真的女孩，而是一个带着不可言说的秘密的已婚女人。同时，这个镜像世界又是艾菲复杂、含混的内心世界的反映。在她的渴望之中，到底哪些是现实？哪些是虚幻？恐怕连她自己都说不清。镜子相同的功用出现在格尔特给妻子念克拉姆巴斯因为自己不辞而别写来的道歉信时。艾菲听到信后故作镇定地说："这样倒也好。"她丈夫有些吃惊，问道："你的意思是指？"艾菲编的借口听上去十分拙劣："我指他离开这儿。他本

来说话翻来覆去总是老一套。这回他从外地回来，至少暂时可以讲点儿新闻了。"在这一幕中，我们不仅看到真实的她，她和丈夫之间的墙上挂着一面镜子，观众同时能看到镜中的她，她的反面映像再次强调了她的言不由衷。

我们再来看一下在柏林公寓里的一个精妙绝伦的场景。在这个场景中，格尔特以一番关于"幽灵"的谈话暴露了他阴暗的个性。我们看到格尔特站在前景中，面对着镜头，艾菲站在他身后。他正准备出去，但意外地挑起了关于"幽灵"的话题。需要说明的是，无论是在小说还是电影中，"幽灵"作为一个隐喻，恰如其分地承载起了艾菲潜意识中关于爱和激情的想象。在"幽灵"出现之前，艾菲已经痴迷于东方的幻境了。她提出嫁妆中要有"一套日本式的床前屏风，黑底金鹤，每一扇屏风上都有一个长长的鹤嘴巴，也许还可以在卧室里装一盏放红光的吊灯"。可以说，"幽灵"所包含的神秘、异域和暧昧的氛围非常符合艾菲的气质。但与此同时，格尔特也利用"幽灵"的形象来控制妻子。他向她讲述城郊那个墓地"非常美丽，也很可怕"，有意地将自己的形象和"幽灵"的形象合二为一，成为了艾菲恐惧的源泉。哪怕在搬到柏林后，他也让乔安娜把画片带来。我们回到电影中的场景，格尔特问妻子："乔安娜大概已经把她的那个人给你看了吧？"接下来是一个艾菲的特写镜头，她迟疑地问："哪一个？"镜头切回到格尔特，他转身面对妻子，此时我们看到的是他的背影和他身后的小镜子镜框，这才意识到我们方才看到的一直是镜像。格尔特解释道："喏，咱们家那一个。她在离开咱们那儿的老屋以前，把它从楼上椅子的靠背上撕了下来，放进了一只钱包。最近我跟她交换一个马克的时候，我看到了这张图

片。"他一边说，一边转向镜子，戴上了帽子。有趣的是，我们刚才从小镜子里看到艾菲的影像是面对格尔特的，但镜头切到远景后，我们才发现艾菲是背对他的，这才恍然大悟！原来艾菲面前也有一面（大）镜子，她透过镜面观察他。而我们刚才看的其实就是艾菲从这面镜中看到的映像！格尔特面对着出现在右边前景中的艾菲（是她本人而非镜像），继续说道："……她当着我的面也很尴尬地承认了这一点。"然后打开门走了出去。摄影机随之平移，将艾菲置于景框中心，给了她一个特写（此过程中没有镜子）。场景逐渐变黑，艾菲低头思索，转身离开了镜头。

在这看似平静如水，实则暗流涌动的场景中，内含的张力简直让人透不过气。透过镜面的多重折射，将殷士台顿夫妇在柏林小小的家，变成了一个令人目眩的迷宫，至少产生了三重效果：1. 首先，格尔特——这个看上去诚实稳重的男人——诡异地以"分身"的形态出现，或是实体，或是镜像，或是同时出现在两面镜子里。就像他在谈论的话题一样，格尔特成为了一个变幻莫测的"幽灵"。他在视觉上的多重性强调了这样一个事实，这几句话虽然看上去只是他出门前若无其事的闲谈，实际上句句暗藏机锋，是在心理上对妻子实施压迫，进行着狡猾的控制。2. 我们看到了他们之间讳莫如深的疏离态度，虽为夫妻但早已同床异梦，一场日常的对话也暗含着不信任和压抑。3. 这也是法斯宾德对观众耍的一个把戏。看似"现实"的镜头却是多重折射后形成的"幻境"，不由勾起了我们的好奇心，想一探其中的奥妙。通过这种手段，法斯宾德阻止了观众直接的感情投入，创造出了间离的效果，留下了思考的空间。同时也提醒我们，所看到的是精心制作的艺术品，而不是现实。

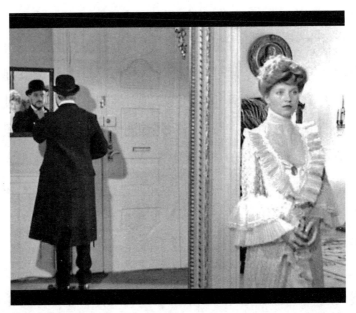

图4-5： 格尔特和艾菲在柏林的家中隔着镜子交谈，这里出现了两面镜子的交互映射

  艾菲的父母讨论鲁姆许特尔提出的把艾菲接回家的建议的系列镜头是电影中最后一个出现镜子的场景。我们从布里斯特先生所在房间对面的镜子里看到他坐在壁炉旁的椅子上，他在整个场景中一直保持这个姿态。与此同时，我们也从这面镜子中看到布里斯特夫人在她丈夫身旁来回踱步，尽管她爱艾菲，但对接艾菲回家的建议保留意见。她暂时离开了景框，但又出现在另一面镜子里，看着窗外继续说话。她说："你别责怪我了，布里斯特；我跟你一样疼爱她，也许比你更厉害，各人有自己疼爱她的方式。但是一个人生活在世界上，毕竟不只是为了依从别人，逆来顺受，不应当对一切违犯法律和禁律的事，对一切受人谴责的事——至少暂时是这样，而且人们也还有理由加以谴责——表示宽容、忍让。"布里斯特先生回答道："世界上有一点是最重要的。"布里斯特太太说："当然，有一

点最重要，但是哪一点呢？"此时，摄影机聚焦在布里斯特先生本人身上，不再包括他的镜像和布里斯特夫人。只听他说："父母对子女的爱。一个人只要有了这一点……"镜头切回艾菲的母亲，她一边踱步一边问："那么，什么教义问答，什么道德风尚，什么'社会'的要求，一概不去管它了？"她边说边走近一把椅子，面对她丈夫坐下，画面中出现她映在旁边镜子里的背影。面对妻子的质问，布里斯特先生报之以沉默。摄影机给了他一个特写，然后又给布里斯特夫人一个特写，但她在镜子中的映像不见了，代之以她丈夫的映像。她说："没有社会的支持，我看寸步难行。"我们看到镜中的布里斯特先生回答道："没有孩子，也是寸步难行的。"然后两人陷入了沉默。

这个场景中的镜子在视觉上强调了这样一个事实，即艾菲的父母，尤其是布里斯特夫人，对鲁姆许特尔的请求有两种想法：一方面，他们希望遵从社会的要求，遵从法律、习俗和教义；但另一方面，他们又想听从内心的意愿。尤其是布里斯特先生把社会的要求看得不那么重要，所以在影片中他的大部分镜头拍的是其本人而非镜像。相较于她的丈夫，布里斯特夫人更加游移、脆弱，易被社会舆论影响，所以在这一幕中她更多地和自己的镜像同时或交替出现。这反映了她被两种想法同时裹挟，难以抉择，既支持"现行制度"（参见法斯宾德的影片副标题），又不能割舍对孩子无条件的爱。但最终，她还是同意了丈夫的立场，她不再踱步而在他身边坐下。在这一幕的最后一个镜头中，我们看到她之前投在镜中的映像已经被她丈夫的映像所取代，这无疑表明他们的思想逐渐契合，她决定赞同丈夫的决定。于是，就出现了那张虽然措辞简短，但浓缩了亲情的电报——"艾菲，来！"（"Effi Komm！"）

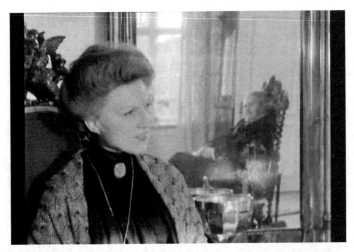

图4-6：　布里斯特夫人在镜中的映像被她丈夫的映像取代

　　与镜子相关联的，是《寂寞芳心》中框架和框中框的广泛使用。影片中的人物频繁地出现在门槛、窗玻璃、镜框和门洞中。这些框架往往标志着公共和私人、社会和个人之间的冲突所形成的困境。这方面的一个典型是克拉姆巴斯第一次拜访殷士台顿夫妇家的场景。克拉姆巴斯先是和这对夫妇在房间里坐了一会儿，然后和艾菲一起出现在花园里。他们俩在银幕的左侧，而在银幕右侧罗斯维塔在照顾摇篮里的安妮（左右以门框为分界）。他们一开始谈论的是克拉姆巴斯即将上演的戏剧，但接下来就变成了关于婚姻、幸福的话题，而且克拉姆巴斯明显地是以一种调情的语气在和艾菲说话。艾菲对这番对话感到有点不舒服，于是走到婴儿床前，抱起了安妮，显然是想提醒克拉姆巴斯她作为一个有孩子的已婚妇女的身份。克拉姆巴斯离开后，艾菲站在银幕左侧，脸上浮现出困惑、矛盾的神情。根据这个画面，我们不妨做出这样的推想：如果说画面右侧的区域代表着婚姻、家庭和秩序，那么，画面左侧就是禁

忌的区域，即对道德边界的试探和对社会成规的侵犯。调情的手势、诱人的眼神、暧昧的眼神和暗示性的微笑都发生在银幕的这一侧。艾菲试图抵抗诱惑，所以她来到画面右侧，抱起孩子——美满婚姻的符号——来表明自己的立场。然而，克拉姆巴斯走后，艾菲仍然走到了左侧的关着的门内，这意味着她最终还是屈服于少校的诱惑，她没有进入右侧婚姻和家庭的区域，而是被困在左边。在这里，法斯宾德巧妙地以门框的形式表达社会规范和个人内心的越轨渴望。

图4-7： 克拉姆巴斯离开后，艾菲站在银幕左侧的一扇门后，脸上浮现出困惑的神情

## 四、结论

通过对《寂寞芳心》中的秋千、纱帘、雕像、画作、旋梯、框架，尤其是镜子等一系列象征手法的分析，我想说的是，冯塔纳在小说中所使用的丰富的主题和象征，在影片中被成功地转化为了图

像。法斯宾德完全用影像的方式来传达人物复杂的内心和困难的处境，使影片的质地变得极为绵密、丰富。在艾菲那里，我们看到了充满爱的、天真的、温暖的、无忧无虑的青少年时期和枯燥的、绝望的婚姻生活的并置，情感丰富、喜欢游戏的儿童般的内心和有地位的、富有责任感的作为太太的内心的并置——她因为无法控制自己的欲望又想做一个忠诚的妻子而变得表里不一、自怨自艾。同样的二重性也体现在格尔特身上，他是爱艾菲的，但却拼命维持着理性、冷漠的外观，因为这是他的身份标识，这从他对社会荣誉准则公开和私下的态度之间的巨大差异可以看得出来。而且，格尔特表面上品质高尚，但暗中却有极强的控制欲，这成为造成他和艾菲的婚姻悲剧的直接原因。总之，这部影片的几乎每个场景都是风格化和精心设计过的，是一件地地道道的艺术品。通过这些分析，我们能看到这部电影的制作有多么一丝不苟，电影的质地有多么丰富、复杂，也让我们意识到"精读"一部经典电影的必要性。

# 本章课后练习

## 习题一

阅读冯塔纳的《艾菲·布里斯特》，你如何看待小说提出的个人需求和现行制度永不平衡这一问题？换言之，你认为格尔特的做法是"虚伪"吗？认为艾菲的做法是"轻浮"吗？如果都不是，也说说你的看法。

## 习题二

在你的观影经历中，有没有别的影片同样是使用大量的镜子或门框来映射人物的内心，暗示人物之间的关系的？如果有，请分析一下，并与《寂寞芳心》的同类意象进行比较。

## 习题三

请分析小说和电影中的罗斯维塔这一形象。你认为作者设置这一角色的用意是什么？她在艾菲的生活中起了什么作用？法斯宾德是否"忠实"地还原了小说的这一角色？

# 第三编

## 时间之维

# 本编导语
# 生命的绵延

　　在文学中，时间问题是最古老的，也是最重要的问题之一。苏联文艺批评家米哈伊尔·巴赫金（Mikhail Bakhtin）在其《小说的时间形式和时空体形式》中指出：早期传奇文学中的时间是抽象、空洞、可任意置换的，比如说主人公的奇遇并不会改变他的内心世界，而且奇遇甲、奇遇乙和奇遇丙完全可以互换而不影响读者的阅读。这一情况在罗马时期被打破，在阿普列尤乌斯（Lucius Apuleius）的《金驴记》这样的作品中，时间不再是传奇性的，而是具有了现实性，人的外在遭遇和内在反省，都要在他的一生中留下"深刻而不可抹灭"的痕迹——"时间在这里不只是个技术问题，这不是把可以转换倒置的、内在没有限制的日子、时辰、瞬息简单地排列起来。时间序列在这里，是一个重要而不可颠倒的整体。"[1]文学中的这一时间意识发展到德国文豪歌德那里，就成为了对万物的"生成"和"发展"的重视，"他（歌德）的眼睛不承认

---

1　巴赫金：《巴赫金全集·第三卷》，钱中文主编，白春仁、晓河译，石家庄：河北教育出版社，1998，第312页。

物体和现象只是简单地在空间中毗邻、单纯地共存。在任何静止不动、纷繁多样的事物背后，他都能看到不同的时间的存在，因为在他看来，不同的东西是按照不同的发展水平（时代）展现的，亦即各自具有时间的涵义。"[1]然而，时间在文学中取得完全的、决定性的意义，是20世纪之后的事了。在这一点上具有代表性的作品有福克纳（William Faulkner）的《喧哗与骚动》，乔伊斯（James Joyce）的《尤利西斯》，马尔克斯（García Márquez）的《百年孤独》，以及博尔赫斯（Jorge Luis Borges）的系列短篇小说等。尤其值得一提的，是伍尔夫（Virginia Woolf）的《达洛维夫人》和普鲁斯特（Marcel Proust）的《追忆似水年华》。在《达洛维夫人》中，一方面是以客观时间为标记的短暂叙事序列，一方面是对交叉繁复的个人回忆、意识等心理时间的描绘。而私密的心理时间后面总有客观时间流逝的声音，总有一个干扰在心头浮现着，从而产生一种压抑、焦虑和破碎之感。在《追忆似水年华》那里，我们习以为常的那种秩序化、组织化的时间仿佛在崩溃，就拿"现在"和"过去"的区分来说，因为时间永远在流逝，"现在"立即就变成了"过去"，所以二者是既有区分又联结在一起的。一个事物，一方面是我们眼前的现实，另一方面又不断成为记忆。因此，过去和现在，虚拟和现实既是有差异的，又是一体的。比如，在《女囚》这一卷中，当作者写到回忆自己在某一天清晨醒来时，他传达出的并非是他当时的感觉，而是他现在对过去这一清晨的感觉。

---

1　巴赫金：《巴赫金全集·第三卷》，钱中文主编，白春仁、晓河译，石家庄：河北教育出版社，1998，第238—239页。

文学层面的时间意识革命并没有同步地体现在电影这一新兴媒体上，按照巴赞的话说，"电影曾经比当代小说落后近二十年"[1]。法国哲学家柏格森（Henri Bergson）根据自己对早期电影的印象，提出"电影性幻觉"的说法，即电影中的时间是机械的、同质的、抽象的；对他来说，电影就是把静止的时间点连缀在一起造成运动的幻觉。[2]形成这一偏见的原因，和早期电影的摄影机位固定，拍摄对象多为一个完整的运动场景（如卢米埃尔兄弟的火车系列）这一特性有关。的确，早期电影大多会给观众呈现一段孤立的、给定的、已完成的时间段落。这在柏格森眼中肯定是非常陈旧的表现方式。虽然柏格森看不上电影，但他在《材料与记忆》《创造进化论》中提出的时间"绵延"（duration）理论对于我们今天理解电影中的"时间性"问题仍是极富启发意义的。按照德勒兹（Gilles Deleuze）的总结，"绵延"至少有两个重要特性：1. 整体性，即"每一次空间中部分的转换也是一个整体中的质变"（德勒兹语），比如说，我晚上在书房看书感到肚子饿，于是去厨房给自己煮了一碗方便面吃了。这时候获得改变的可不仅仅是我的肚子，而是包含书房、厨房以及它们之间的一切的整体状态。获得改变的是我本人（不言而喻）、书房（因为不饿了所以我在其中待到更晚）、厨房（出现了一些被我扔在桌上未洗的碗），以及我的家人（我在厨房的活动打搅了他们休息）。2. 绝对的时间性。柏格森举过一个有名的"糖水"的例子——"如果我想混合一杯糖和水，不管愿不愿意，我都要等

---

1　安德烈·巴赞：《电影是什么？》，崔君衍译，北京：中国电影出版社，1987，第301页。
2　昂利·柏格森：《创造进化论》，肖聿译，北京：华夏出版社，2000，第263—264页。

待糖溶化"。德勒兹认为："柏格森用这杯糖水想说的是，我的等待，不管是什么等待，都表达了一种作为心理性、精神性现实的绵延。"也就是说，不管我愿不愿意，我"等待"的时间都是"绝对"的，是无法任意拉长或缩短的。而且，这个时间绝不是"给定"的，因为我们根本无法预期它的进展，只能等待它"逐渐自我揭示"。在这个意义上，时间的"绵延"，"既不是给定的，也不是可给定的"。在这种充满变数和可能性的"绵延"中，"只要有任何东西生活着，就有某处开放着，时间在其中被写入"[1]。

　　这一哲学上的洞见对我们理解第二次世界大战后出现的新兴电影思潮非常有帮助。简言之，电影中的时间性从"固体力学"走向了"流体力学"。德勒兹举例说，在希区柯克的《狂凶记》中，摄影机跟着一男一女爬楼梯，到达一扇门后，男的打开了门，两人进去；然后摄影机离开他们，逐渐后退，来到人行道上，然后从外部上升，从外面看到公寓不透明的窗户。虽然我们看到的只是摄影机的单一运动，但它表达的却是"整体"的变化——在这条熙熙攘攘的大街上，那个女人正在被谋杀。作为观众，我们束手无策，只有焦躁地"等待"窗户里面发生可怕的事情。换言之，这里有绝对的时间。更富于启发性的是战后意大利"新现实主义"电影，在罗西里尼（Roberto Rossellini）等导演的镜头里，叙事不再是秩序化、组织化的，也不是目的性、必然性的，而是充满了延搁、迟疑和离题。按巴赞的话说，就是摒弃了情节剧的模式，转而采取一种"创

---

1　Gilles Deleuze, *Cinema 1: The Movement Image*, Hugh Tomlinson & Barbara Habberjam, trans., Minneapolis: University of Minnesota Press, 1986, pp.9–10.

造性的运动"——"叙事规律具有更多的生物学特点而不是戏剧性特点。故事的发生与发展具有生命般的真实与自由。"[1]比如,在罗西里尼的电影《游击队》中,一男一女穿过敌占区去寻找游击队,但在他们行进的过程中,他们遇到了一些别的事,和一些别的人交谈。也就是说,这些现实中的人和事变成了他们生命经历的一部分——而这完全是不可预期的,成为了绝对的时间的"绵延"。在罗西里尼的另一部影片《游览意大利》中,叙事并没有停留在游山玩水的男女主人公身上,而是展现了他们看到的火山、残骸、废墟、博物馆……当他们的目光停留在这些空洞的景观上时,我们作为观众并不会接收到某种指定的(导演的)意图,而只能让自己置身于剧中人物的"看与听"的情境中,自己去感受、思考,让生命的意义自己逐渐显现,当然,这种显现是因人而异的,是不可预知的。就像劳拉·穆尔维说的:"这种记录、观察和延迟的电影(即罗西里尼的战后电影)倾向于使用长镜头,使时间的在场出现在屏幕上。镜头的'绵延'使人们注意到时间在屏幕上的流逝,即电影的在场,但行动的缺乏使观众面对一种可体验的电影的时间感,这种时间感将从放映的时间导回到记录的时间——即过去。"[2]我们看到,从这个时期开始,电影——至少是艺术电影——中对时间的表现逐渐与文学"同步"了。电影中的"时间",不再仅仅是发生的事件的标记,更不仅仅是给定的、封闭的,而是记录了生命的"绵延",即生命向着无限的可能性"生成"的状态。于是我们看到,在日本

---

1 安德烈·巴赞:《电影是什么?》,崔君衍译,北京:中国电影出版社,1987,第291页。
2 Laura Mulvey, *Death 24x a Second: Stillness and the Moving Image*, London: Reaktion Books Ltd, 2006, p.129.

导演小津安二郎的《晚春》中，一个脱离了叙事的，放在格扇窗框下的花瓶指示了无比丰富可读的精神的维度；伊朗导演阿巴斯·基亚罗斯塔米（Abbas Kiarostami）的"科克三部曲"（《何处是我朋友的家》《生生长流》和《橄榄树下的情人》），通过行走中的主人公的眼睛，捕捉到了灾难（地震）发生前后各种各样的生命形态，对导演来说，这些生命的完整性和丰富性似乎比他正在做的工作重要得多；在匈牙利导演贝拉·塔尔（Béla Tarr）的《撒旦探戈》中，开场八分钟的牛群在微暗的清晨中穿过牧场的镜头让我们的"等待"变得如此有质感；在德国导演维姆·文德斯（Wim Wenders）的"旅途三部曲"（《爱丽丝漫游城市》《歧路》《公路之王》）中，飞机、汽车、船、自行车、步行、地铁……都成为了主体精神运动在不同时段中分别的体现；在法国导演阿兰·雷乃的《广岛之恋》和《去年在马里昂巴德》中，时间本身成为了唯一被表现的对象，我们惊讶地看到了它的生成、变化、碎裂、重构——一言以蔽之，绵延。这些大师之作告诉我们：真正优秀的电影靠的是镜头对生命的密度的展现，而不是故事情节。

在本编中，我挑选的是两部文学气息浓厚的"时间"电影：由法国"新小说派"作家玛格丽特·杜拉斯编剧、阿兰·雷乃导演的《广岛之恋》，以及美国导演史蒂芬·戴德利（Stephen Daldry）执导的，源自伍尔夫小说《达洛维夫人》的影片《时时刻刻》。让我们一起体会现代艺术电影对"时间"有多么强的自觉性。

# 第五章

## 《广岛之恋》中的时间、记忆与遗忘
### ——兼与《追忆似水年华》比较

阿兰·雷乃是法国电影"左岸派"的代表人物，1922年出生，是个药剂师的儿子。14岁时就用超八毫米摄影机拍了第一部短片。1948年拍摄的《梵高》获得威尼斯电影节最佳短片以及1949年的奥斯卡短片金像奖。他1950年拍摄的短片《格尔尼卡》和毕加索的其他作品及超现实主义诗人艾吕雅的解说拼合在一起，创造了独特的形式风格。1955年，他拍摄了成名作《夜与雾》，在这部电影里，雷乃不追求细节的重组，而强调观众主动想象和回忆，对于《夜与雾》来说更重要的一点是：记忆与遗忘成为了雷乃电影中的母题。1959年的《广岛之恋》和1961年的《去年在马里昂巴德》确定了他现代主义大师的地位，这两部影片都是关于回忆的，他的影片始终萦绕着记忆、想象、思维的运作以及人的道德这些关键词。

《广岛之恋》毫无疑问是雷乃最为知名的作品。这部电影的意义还在于，1959年至1960年，法国影坛同时诞生了《广岛之恋》、

《四百击》（特吕弗）和《筋疲力尽》（戈达尔）三部不朽的杰作，可以说是法国电影"新浪潮"的集体亮相。可想而知这在电影史上是一个多么伟大的年份。

由于《夜与雾》在美学和商业上的双重成功，以及阿兰·雷乃对犹太人种族命运的关注，他的制片人邀请他制作一部关于核爆悲剧的电影。但是雷乃并不想重复自己，他的设想是，将毁灭和重生这两个主题放置在一起，也就是说，将核爆这一仇恨的象征与其对立面的爱情放置到一起。于是他和法国作家玛格丽特·杜拉斯合作，制作了这部《广岛之恋》。

影片中作为广岛悲剧背景的爱情故事发生在法国小城纳韦尔，一个年轻的法国姑娘爱上了一个德国占领军士兵。战争结束后，她因为和敌人恋爱受到公开的侮辱和惩罚。离开纳韦尔来到巴黎后，这女孩成了一名女演员，并且到广岛拍片。在那里她邂逅了一名日本建筑师并与之产生爱情，她和他之间的感情虽然短暂，然而极为热烈。通过重建对广岛的记忆，她在想象之中完成了对自己过往经历的救赎。

## 一、叙事风格

我们知道在电影中最重要的是动作和物体，然后才是其他东西，而新小说派的代表人物，如阿兰·罗伯-格里耶（Alain Robbe-Grillet）宣称要取消故事情节和人物，转向外部的物质世界，即提倡一种所谓客观写物的写作方式，反对人将先验的意义注入到客观事物之中，主张以物本来在那里的方式来描绘物，放弃诸如比喻、拟

人等修辞手法，在小说中以一种白描的方式重塑最原始的视觉印象。但在实际操作中，物不可能是冰冷客观的，而常常是人物心理活动的素材。他说："我认为人所感知到的一切是时时刻刻被这个世界的物质形式所支持的。一个孩子对一辆自行车的渴望就是镀镍车轮和把手的形象。驾驶汽车的人碰上十字路口所感到的恐惧就是在急刹车的响声中猛然出现的黑色车头。"

这部电影的编剧是新小说派的代表人物杜拉斯，如同杜拉斯的其他作品一样，《广岛之恋》几乎没有什么富有戏剧性的故事发生，她总是靠暗示和想象来打动读者。一位法国女演员和一位日本建筑师在广岛相遇，他们相处了24小时，谈了几个小时，所说的话没头没尾，可所言之事都是在世界上存在过的。时间凝固了，剩下的只是遇见、等待和回忆。法国文学史家米歇尔·莱蒙（Michel Raimond）说杜拉斯写的是"先小说"，她划定了一个时间和空间，但在这个时空里什么都没有发生。我们觉得自己看到了故事，但其实只看到了幻觉、臆想和内心独白，也就是说只看到了故事的可能性。[1]杜拉斯提供给我们的仅仅是一些动作、物体和语言，这其中有些场面是真实的，有些只是心象，属于梦幻和想象。但是什么才是真实，什么是回忆和梦幻呢？我们听到了女子内心独白式的低语和男子的回应：

男："你在广岛什么也没有看见，什么也没有。"
女："我都看见了，都看见了。"
女："比方说医院，我看见了。我的确看见了。广岛有一家医

---

1　米歇尔·莱蒙：《法国现代小说史》，徐知免、杨剑译，上海：上海译文出版社，1995，第342—343页。

院，我怎么能看不见它呢？"

男："你没有看见广岛的医院，你在广岛什么也没有看见。"

女："我到纪念馆去过四次……"

男："广岛的什么纪念馆？"

女："我到广岛的纪念馆去过四次。看见人们在里面徘徊。他们若有所思地在照片和复制品之间徘徊，想要找到什么别的东西。在解说牌之间徘徊，想要找到什么别的东西。

"我到广岛纪念馆去过四次。我看着那些人们，我自己也心事重重地看着那些铁块、烧焦的、破碎的，像肌肉一样脆弱的铁块。我看见一大堆瓶盖子：谁能料到会看见这个？人类的皮肤在飘浮，生命在延续，还在痛苦中挣扎。石头。烧焦的石头。粉碎的石头。不知是谁的一缕缕头发……广岛妇女睡醒一觉，发现头发全脱发了。

"在和平广场我感到热极了。足足有一万度。我知道有一万度，和平广场上阳光的温度。你怎么能不知道呢？地上的草，就别提了……"

男："你在广岛什么也没有看见，没有看见。"[1]

这是典型的杜拉斯式的叙述，故事刚开头就煞了尾，就像日本男人反复提醒的那样，"你在广岛什么也没有看见，没有看见"。她着重写了一个故事可能的情况，但是一个有来龙去脉、情节饱满丰富、人物性格呼之欲出、有铺垫有高潮的传统意义上的"故事"永远都不会发生。这使得这部电影成为了一个谜，留待观众自己去排列、去理解。杜拉斯永远只讲述所发生的事情的很少的一部分，再

---

[1] Marguerite Duras, *Hiroshima Mon Amour*, Richard Seaver, trans., New York: Grove Press, 1994, pp.17–18.

加上人物心里所想的很少的一点点东西。但恰恰通过这一手段，她成功地创造了一种令人心碎的悲怆的气氛，这种气氛是和人存在的真实状况非常接近的。

《广岛之恋》中的物质形象所呈现的是精神世界，其所关注的也是人精神上发生的事件，可以说是一种主观现实主义的描写。

图5-1： 法国作家玛格丽特·杜拉斯

片中，伴随女主人公回忆的独白，镜头交替给出纳韦尔小镇/女孩和德国士兵约会/正在死去的德国士兵/被剃了光头的"女孩"/冰冷的地窖这一系列视觉形象。还有广岛一望无际的废墟、残臂断肢的躯体和烧焦的面孔、广场上正在拍摄的反战电影、手捧遗像的青少年，等等。我们看到，很多形象都是略带一些变动后又反复地呈现出来，无数纠缠不已的形象不断在意识中反复出现，这种手法使我们深深卷入当事人的情感之中，这些不断重复、催人入眠的镜头片段模仿了一种无意识活动的过程，为的是让观众参与到电影中人物混乱的思绪中去，可以说是一种心理催眠术，导演要求把这些心理意识变成观众自己的心理意识。电影并不追求逼真，而将叙事建立在不断的重复和暗示上，反复出现的形象使观影体验变成了一种心理暗示，但绝不是靠传统意义上的心理描写，而是将我们日常生活中正常的心理逻辑消解掉，调动自己的主动想象和回忆，投入到这个如梦如幻的无意识世界中。

还要看到，《广岛之恋》具有"元叙事"的特征。故事的开端

是女主人公——一位法国女演员，来到广岛拍一部关于和平的影片。这里就出现了"套娃"式的戏中戏，女主人公在一部关于广岛的影片中扮演角色，而雷乃则将摄影机对准她，拍了一部讲她在拍摄过程中发生的一些事情的电影。在现代文学艺术中，一个作者描述其创作的过程并不是罕见的事，我们可以想到斯泰恩（Lawrence Sterne）的《项狄传》和马塞尔·普鲁斯特的《追忆似水年华》，他们都在作品中虚构了一个讲述自己写作过程的叙事者。但雷乃的特色在于，他用这个时间游戏强调了广岛已经成为普遍记忆，在人类的关注中无处不在。同时，电影中的故事的前提是《广岛之恋》的女主人公来到广岛拍摄一部以广岛为主题的影片（片中片），可以看到，创作者和创作对象高度的混杂性导致了她在爱情/时间上产生了巨大的困惑。

影片的叙事完全是非线性的，从广岛到纳韦尔的场景转换也不按照正常的叙述次序。纳韦尔的影像经常毫无征兆地插入到广岛的影像之中，过去插入到现实之中，造成时空交错的感觉。这不仅仅是闪回或倒叙，而是雷乃常常故意让叙事停滞或者被打断，也让声音和画面的同步效果被刻意地破坏。

尽管没有传统的叙事风格，我们仍然可以读出电影是由五个清晰的部分组成的。第一部分是关于毁灭的篇章，讲述的是广岛。就像在《夜与雾》中那样，雷乃使用了大量的纪实影像资料，但在《广岛之恋》里，这些令人伤感的镜头和重建后的城市的镜头被放置在了一起。第二部分是关于法国女演员和日本建筑师的爱情的，这两个饱受战争摧残的人相互抚慰，他们的爱也勾起了对于纳韦尔的隐秘的、惨痛的回忆。第三部分描述了广岛的重建（重

生）。第四部分讲述了女主人公是如何从纳韦尔的精神创伤中恢复的，其中又有广岛和纳韦尔影像的相互渗透和重叠，可以视作悲剧之后对复苏的渴望。第五部分的渗透和交迭更加厉害，物理性的时空逻辑完全被打破，叙事完全成为了精神性的、内在于人的。雷乃将多种不同性质、完全不协调的镜头组合在一起，这些镜头的含义有些是完全对立的（如广岛灾难和男女主人公的情爱），有些是重复的（如对广岛重建的画面的反复播放），有些是平行的（如广岛的悲剧和纳韦尔的悲剧），最终则是完全的融合（在这一部分中，对纳韦尔的记忆完全融入到当下的广岛体验之中）。这五个部分的运动可以让我们看到毁灭和重生这两个叙述层次彼此交错递进的过程。而最后，对重生的渴念拯救了自己破碎和疯狂的精神世界。我们可以把这五个部分的叙述运动列在下面，就会看得更加清楚：

Ⅰ. 广岛的毁灭
Ⅱ. 在广岛与日本男子的爱情，由此激发了纳韦尔的伤痛回忆
Ⅲ. 广岛的重生
Ⅳ. 从纳韦尔的记忆中解脱
Ⅴ. 广岛的体验和纳韦尔体验的完全融合

可以说，女主人公的广岛之旅其实是一种移情作用的反映：当女子沉溺在狭隘的精神囚笼中无力自拔的时候，广岛，这座记忆与伤痛之城，通过日本建筑师这个暧昧不明的人物线索，反而呈现了巨大的治疗功能。在建筑师的身上我们看到了微妙的角色转换，从唯一的倾诉对象到实现终极拯救的精神容器，最后变成了一个形式符号，当广岛在记忆和遗忘的过程中逐渐复苏时，女主人公也在想

象中完成了自我的精神救赎。也可以说，她在广岛经历了意想不到的精神冒险，原来她和日本男子的关系也许只是出于绝望的精神迷狂，但在此关系发展的过程中，广岛灾难中所包蕴的人类集体命运的悲剧感征服了她，和广岛一样，她也"重生"了。从这个角度说，《广岛之恋》从片名上面看似乎讲述的是一段发生在广岛的恋情，如同《巴黎恋歌》指在巴黎的一次恋爱，其实不然。法文原片名 *Hiroshima, mon amour* 意为"广岛，我的爱"。"广岛"是死亡的记忆，而"我的爱"表达的是使生命永存的积极力量。换言之，在女主人公方面，当她身处广岛时，她同时承受了欢乐和痛苦，当她开始爱上那个日本建筑师时，她过去的一部分被埋葬了，她忘记了过去，而被埋葬的部分却在她身上诞生了新的事物。从这个意义上说，广岛不仅仅是广岛。1945年的广岛核爆炸，作为一个"基本事实"，不仅是故事的背景，更代表了不可动摇的历史进程，是某种有普遍意义的东西。

从影片的内涵来看，片名 *Hiroshima, mon amour* 中的"广岛"已超越了它的地理含义，"我的爱"也不是局限于在广岛的一次恋情，而是一份错综复杂而深沉广义的情思，包含着多种因素：原子弹的悲痛，过去恋情的哀婉，对身边恋人的难舍，与遗忘的斗争，以及自我的反省等，可以说是她的广岛之行所激发的万千思绪。法国女人对往日恋情的回忆分成若干段插入，但在回忆的过程中又不断地回到广岛他们所在的旅馆、咖啡馆和日本人的住所。镜头的时空交错使叙事节奏缓慢、松弛。观众的视觉在昨日法国小镇纳韦尔和今天的广岛间流动，我们看到的是法国二战期间的小镇，听到的却是眼下男女主人公在广岛的声音。女主人公的意识流动穿梭于两

个时间层面和两个空间地带，这一时空的跨度给观众提供了想象的空间。

可以说，雷乃不认为广岛核爆事件只是一个发生在遥远国度的偶然性事件，在这部电影中，广岛几乎具有了原型意义，它不仅是一场举世闻名的惨剧，更是一个人类共有命运的隐喻，是在历史中可能不断发生的。因此，广岛在影片里是一个没有中心的、弥散的意象，不是巨大的人员伤亡和财物损失带给人们的震惊这些浅表的东西，而是和人类每天都在发生的事情——毁灭、重生、绝望、希望、爱和恨——联系到了一起。拿影片开头那个著名的序列镜头举例：这里似乎暗示了宇宙中的物质运动本身，雷乃似乎在传递一种辩证性的看法。一方面，人只是更大进程中的一个微粒，其死活对该进程来说是无足轻重的；另一方面，人的欢欣和痛苦，欲望和挣扎，又都是重若千钧的。人类的脆弱性（烧伤的肌肤）和漠视这种脆弱性的巨大历史进程被联系在一起，对人性中所包含的一切的重视与将人类视为无足轻重的微尘两者悖论性地结合在一起。

看来雷乃并不想把我们的视野定格在1945年的广岛灾难上，纳韦尔的伤痛不仅是广岛悲剧的重复，在某种程度上也预示了广岛悲剧。影片中的人不断地在游走、移动，并非只是为了寻找过去的遗迹，更是暗喻了广岛的经验是可能会被不断复制的，广岛的记忆不只是广岛的。要是我们更深入地考察电影的心理时间的话，会发现一件有趣的事：电影的外部动作变得越来越慢。地点越来越保持不变，场景内容变化也很小。单个序列镜头的节奏变得非常迟缓。比如说，影片一开始出现的广岛还是比较"现实"的，拍摄

了一些具有明确符号意味的建筑和雕塑。但随着叙事的进展，影片越来越多地表现出了多义性的"空白结构"，呼唤着观众主动的理解。这时摄影机会更多地以长镜头展现缺乏明确意指的广岛街景。常常漫长到让我们失去注意力的地步，我们会感觉很难将视线集中在城市的某个具体的地点，反而会有一种迷失在街头的感觉。在具体的方位感丧失后，我们会发现自己并非在物质意义上的广岛行走，而是走进了内化的、精神层面的广岛。换句话说，这是一个超越了外在时空的广岛，它不指向具体的此时此地，也并不局限在1945年。雷乃要说的是，广岛虽然是和一个具体的历史灾难联系在一起的，但是在它作为一种象征衍生开来以后，它就有了超越时空的意义。一个证据是，片中的男人和女人没有真实的名字，他们是高度抽象了的人。演员表上，他们分别叫"他"和"她"，而在他们的对话中，她被象征性地叫作纳韦尔，而他叫广岛。

## 二、多主题并置

但是这又带来了一个新的问题，女主人公的精神创伤真的能被疗愈吗？如果真是这样的话，那么它就只是一部简单的心灵救赎电影了。对此，雷乃不愿给出简单的回答。多主题的并置，是雷乃电影重要的结构方式。当他被问及为何要将战争与爱情的主题拼接在一起时，雷乃说他这么做完全是无意识的，就像作曲家采用了两种和弦。其实，影片交错的主题不仅是仇恨和爱情，而是主题全方位地暧昧难解，难舍难分地纠缠在一起。毁灭和重建不是一个时间的

次序，而是随时随地相伴而生。雷乃将两个城市的记忆来回交错剪接。电影开始，两人在床上交缠的肉体交错着广岛的战争纪念馆、核爆后的断壁残垣和人残损的肢体，随后一个在废墟上重建的广岛又出现在了视野中，这时女主人公对纳韦尔的回忆也交织进来。可以看到，完全不同经验层次的毁灭和重生统统混合在了一起，在影片舒缓精致的叙事里，我们看到的不仅是毁灭中的重生，也是毁灭中的毁灭，重生中的重生。

图5-2： 核爆刚刚带来巨大的灾难，但荆棘立刻从地底长了出来

影片对生存经验的复杂性有着高度的忠实。雷乃认为，影片不能有什么明确的意义，因为现实中的事物本来就是复杂的。影片开头的序列镜头就是如此地层次丰富，寓意深远。我们看到，两人的身体缓缓移动，皮肤上面映出亮晶晶的颗粒，像汗水、露珠，也像核爆后散落的微尘。一开始这皮肤好像被烧灼过一样粗糙，随后逐渐变得光滑健康，一个肩膀被光照亮，另一个陷在黑暗中。这组镜头灵活地将愉悦和痛苦（既是性爱后的汗水，也是核爆后的尘

土），以及爱与战争这样有着完全不同的品质的东西组合成了新的
整体，导致了思想和感情的多样性，大量的含义蕴含在丰富的联
想之中。这也使得电影超越了简单的爱和恨，变得无所不包。首
先，这个序列镜头让人想起宇宙的创造过程：某种粗糙的、未成
形的物质的不断起伏。当图像变得清晰，话音变得可辨时，我们意
识到，这些运动中的物质不过是在做爱的一对男女的身体。雷乃通
过对人体平面的特写，创造了与生命的原始进程的联系。性行为
所代表的爱欲，代表着永恒的生命力量，这种力量也是对灾难的
救赎。无论人类的活动变得多么精致复杂，都必须围绕着这一基
本的生命事实展开。通过性行为与原始物质运动的联系，影片揭
示了现在即是永恒的存在。而另一方面，如果我们对这组序列镜
头做一个更加"切实"的解释的话，考虑到广岛核爆的事实及其
带来的伦理后果，它们可被视为生命重生的象征，即从广岛这样
一场毁灭后的空无一物中重生。一开始出现在画面中的痉挛、粗

图5-3：《广岛之恋》开头部分沾满了粉尘的人类肌肤

糙的身体很容易让我们联想到受到核爆伤害的身体，因为第一眼看上去它们确实有点像烧焦的肉体。于是这一画面立刻就和影片后面我们所看到的那些受害者的惨状联系在一起了。通过这种方式，雷乃揭示了生命的永恒存在这种宏大的宇宙观在一瞬间可能产生的具体后果——烧焦、萎缩的人体只是其中一小部分——这样，观众就能理解原子时代对自己造成的影响，并为此感到不寒而栗。

于是，整个城市的毁灭和悲痛与性爱的愉悦和活力并列在了一起，被烧灼过的粗糙的皮肤和情人光洁的肌肤并列在了一起，被毁损的、破碎的身体和情人交缠在一起的形成整体的身体也并列在了一起。这样一来，叙事的意图就不是简单粗暴的，而是充满了多样性和复杂性，这和整个作品低回婉转的精致风格是完全合拍的。在这部电影里，爱和恨、希望和绝望永远是共生的。尽管女主人公的回忆叙述中经常把日本男子和德国男子统一地称为"你"，但是他们的关系仍然显得冰冷、空洞和绝望，好像战争的创伤已经杜绝了他们发展更进一步关系的可能性，影片结尾处两人走过寂静的城市、空旷的广场、冷清肃杀的街头、乏味的现代化建筑，都透露出两人关系的空泛无望。在女主人公离开广岛之前，日本建筑师试图用各种办法去接近她，她也很喜欢他，但是却再三拒绝这个日本人。在伤痛之后，她的感情非常脆弱，承受力很弱，不能再接受任何冲击。她不愿意让以前所遭遇的悲剧重演。所以，雷乃处理的不仅是记忆，也是遗忘。在他那里，记忆永远不会是完整的，而是片段的、破碎的、省略的，甚至有遗忘的可能。分别前夕，两人在广岛街头徘徊，互相呼唤：

图5-4：男女主人公最后在广岛夜间冷清的街头漫步的场景让他们的感情看起来更加无望

> 女："我会忘了你！我已经开始忘记你了！看我是怎么忘掉你的！看着我！"
> 女："你是广岛，广岛，那是你的名字。"
> 男："你是纳韦尔，法国的纳韦尔。"[1]

也就是说，这不光是个爱情故事，也是一个关于爱情的不可能的故事。它是"非主题性"的作品，你想用一两句话去概括它完全是不可能的。《广岛之恋》实际上由好几个故事组成，每一个故事本身都可以成为一部电影。我们只要想想女主人公对德国士兵的爱和由此导致的灾难性后果，广岛本身的故事，女主人公和日本建筑师之间的爱情故事，社会准则以及违反这些准则的人的行动，等等。但是雷乃是如何设法把这些不同的故事叠加起来的呢？在这里，我

---

1　Marguerite Duras, *Hiroshima Mon Amour*, Richard Seaver, trans., New York: Grove Press, 1994, p.83.

们可以让英国作家劳伦斯·达雷尔（Lawrence Durrell）给我们一把钥匙。达雷尔说："我超越了时间线，得到了某种'地面'，就像我超越了不同的视觉或图像进行观看一样，例如，在各大报纸上，彩印是如何完成的……你先打印黄色，然后在黄色上覆盖红色，然后是第三或第四种颜色。这样你就得到了混合了三四个颜色的'地面'。"[1]电影的结构是开放的，回忆中也有遗忘，悲观中也有克服。片中的两个人物，男人在核爆中失去了整个家庭，女子在纳韦尔失去了自己的爱人，表面看起来，好像日本男人的损失更大一些。然而我们看到的是男的基本上已经从战争的心理创伤中恢复了过来，没什么不良情绪，而女的却沉溺在过往的悲哀中无力自拔。为什么会这样呢？我们看到，虽然广岛和纳韦尔同属二战悲剧，但是它们还是有很大的区别。那就是广岛的灾难是显性的，是一目了然而且有确定的证据的，是女孩子感受到的和平广场上的一万度，是在1945年8月6日被夺走的上万人的生命。这种在外表上有耸动效果的灾难性事情在历史上总是被标示得特别清楚，总是有人在提醒我们这个事件的存在，它成了广义的战争悲剧，是人类或者说一个民族集体记忆的一部分，我们对它的记忆总是在强化着。但是纳韦尔呢？这个小镇在二战时并没有大屠杀、万人坑之类显性的悲剧，和广岛相比，它实在是太不起眼了。所以，纳韦尔的悲剧是隐秘的，容易被遗忘的，它只深埋在法国女孩关于寒冷地窖中无法忍受的痛楚的私人体验中。由于纳韦尔故事过于强烈的私密性，所以它根本

---

1 qtd. in Wolfgang A. Luchting, "Hiroshima, Mon Amour, Time, and Proust", *The Journal of Aesthetics and Art Criticism*, Vol. 21, No. 3,1963, p.309.

没法对别人说，没法表述，最后在女孩那里也被掩埋掉，变成隐性的无意识的一部分。直到遇到了日本建筑师，沉没在遗忘深处的东西才被打捞出来。所以，在这个影片里，记忆和遗忘之间的滑动，就是我们从广岛集体性的显性灾难到被埋没的纳韦尔个体悲剧的移动。

## 三、时间，及记忆的两个层级

在《广岛之恋》中，为了具有联想的深度，雷乃诉诸越来越多的闪回。通过这些闪回，雷乃和杜拉斯使观众的思绪暂时脱离目下的现实，而进入到时间的广阔和无穷无尽的可能性中。实际上，《广岛之恋》中"时间"基本上都是非现实的，而且对情节的戏剧性发展也起不到什么作用。毋宁说，这些时间只是生命长河中的一些偶然性的片段，除了将"故事"安置于此之外，本身并没有什么重要性，它们更大的作用在于，通过突出时间的联想性和可变性，让我们窥见无形的时间"深渊"，让可见的影像产生无形的深度。突出这种联想性、可变性，是为了向观众展示人类生命的渺小和短暂，把我们置于因为窥见时间的深渊而产生的巨大悲伤之中。虽然这种"时间"及其对观众意识的影响看似与影片的主旨（萍水相逢的爱情故事）几乎无甚关联，但其本身反而成了影片所表现的对象，以致爱情故事这一表意对象反而被我们淡忘了。

影片中的时间总体上可分为两类：一是真实时间，即在广岛发生的事件的时间。换句话说，就是日本建筑师和法国女演员之间的爱情故事发展的时间。二是心理时间，这种心理时间包含了真实时

间加诸男女主人公的记忆和影响。这里，真实时间和心理时间是相互作用的。实际上，如果没有这种互动，就不会有《广岛之恋》这部电影。雷乃混合了真实时间和心理时间，使一个改变另一个的质地。我们可以看到，影片中代表了心理时间的闪回是如此有组织地被交织进真实时间的叙述中，从而取消了正常的时间视角，创造了一种共时性的效果。这让我们想起艺术上的立体主义，其宗旨也是拆开物体，摧毁它，以便让我们以一种新的、不同的视角看待物体，并根据新的法则重新组合它。

对男主人公来说，记忆首先是向心性的，即他对广岛这个城市的毁灭的记忆是围绕着它今日作为一个历史事实对他意味着什么；其次，记忆又是离心的，因为他的记忆已经不限于广岛，而是加入到了女主人公"她"的记忆之中。而对女主人公来说，心理时间的记忆首先是向心性地围绕着她在纳韦尔的经历；其次，她的记忆也是离心的，因为它们参与到了男主人公的广岛记忆之中。男女主人公之间这一平行的从"向心"到"离心"的运动，其动力是人的同理心和同情心。从女主人公方面说，仿佛她在自己的主导记忆之外形成了某种次级记忆，通过该次级记忆，她移情且悲悯地参与了男主人公对广岛的主导记忆，感受到了广岛记忆在公与私两方面对他产生的影响。而在她参与了他的记忆之后，仿佛是在精神上受到了感召，他也逐渐产生了自己的次级记忆，参与到她的主导记忆（即纳韦尔对她的影响）之中。我们可以说，真实时间中的爱情故事逐渐让男女主人公产生了精神上的共振，他们各自的主导记忆和次级记忆呈现出强度上不太均衡的交换。男主人公的主导记忆在电影开始时十分强烈，但随着她的主导记忆浮出水面并影响了他们之间的

关系而变得越来越弱。总体上来说，女主人公对这段爱情的反应远比男主人公复杂得多，这可能和杜拉斯女性写作者的身份有关。女主人公在电影开始时出于同情和移情参与了男主人公的主导记忆，从而发展出了她的次级记忆（参与性的），而在电影的第二部分，伴随着女主人公越来越活跃的主导记忆，男主人公发展出了他的次级记忆（同样出于同情和移情）。这个过程可被描述为：在她身上，次级记忆的形成让位于她的主导记忆的唤起；在他身上，原本稳固的主导记忆逐步让位于次级记忆的形成。这些对立的记忆运动中产生了影片中一个决定性的场景，即著名的餐馆场景。当他扇她耳光时，两种记忆运动相遇了。这个场面的意义在于，他们之间的爱既强化了先前的记忆所造成的痛苦，又抑制了这种痛苦。我们应该记得，在被扇耳光之前，情人间的谈话中潜入了一种精神错乱般的迷狂性。她一边讲述自己与德国士兵的恋情，一边跟日本情人说话，仿佛他就是那个德国人。她对他说，一开始"我们常在河边碰面"，然后又说"你以前一直在等我"等，把新情人和旧情人混为一谈。在我看来，这个极具诗意的技巧表明，雷乃和杜拉斯试图让男主人公加速形成他的次级记忆，因为女主人公的次级记忆遥遥领先于他——一则是由于杜拉斯在作品中更偏向于描写女主人公，二则是女主人公对广岛的了解比男主人公对德国士兵的了解要多得多。

## 四、瞬间与永恒

电影一个相当有趣的方面是两个主人公都已婚，因此他们的爱情其实是不合乎道德规范的。但观众几乎不会想到这一点，因为双

方的婚姻情况在片中几乎完全未得到表现——除了男主人公不经意
地谈到他和他妻子感情"很好"之外。雷乃为什么卸去这两个通奸
者的道德压力？仿佛这一在日常生活中足以让婚姻亮红灯的通奸事
实像喝水一样平淡无奇。这并不是因为杜拉斯或雷乃的疏忽大意，
而是他们有意为之。

比如说，为什么德国情人会如此强烈地影响女主人公当下的生
活，而在巴黎等待她的法国丈夫却毫无存在感呢？我认为答案是：
因为她丈夫是她日常生活中不可或缺的一部分，但她和日本建筑师
的偷情却是不同寻常的。通奸使男女主人公都变成了和平常完全不
一样的人。这种变化在普鲁斯特的《追忆似水年华》的人物中获得
了非常充分的表现，批评家安德烈·莫罗伊（Andre Maurois）认
为在这些人身上"爱的自我甚至无法想象非爱的自我是什么样
的"。爱，尤其是非理性的爱，明显地改变了人。莫罗伊说："事实
上，在（普鲁斯特的）小说中，自我的解体是一种持续的死亡，他
说：'我们向别人所宣称的大自然的稳定性就和我们自己的稳定性
一样是虚构的。'"[1] 这种改变也在《广岛之恋》的男女主人公身上呈
现了出来。比如，在影片结尾，当他们互相道别时，他叫她"纳韦
尔"，她叫他"广岛"。也就是说，两个人都得到了别的名字。爱改
变了他们，让他们的一部分死去，又让一部分新生。正因为这种爱
是在日常生活之外的，是非理性的，甚至是非法的，它反而形成了
一个异端的语境，一个"特权时刻"。正是在这一异端的语境中，
通往过去的大门被推开，尘封的往事重新栩栩如生，时间变得生机

---

1　Andre Maurois, *A la Recherche de Marcel Proust*, Paris: Hachette, 1949, pp.169-170.

勃勃，过去变成了现在，对未来的恐惧也消失了。换言之，真实时间中发生的事件也改变了心理时间。就像莫罗伊评论普鲁斯特时说的："在这些'特权时刻'中，他有着'作为绝对存在的直觉'。"[1] 同样，雷乃也拆开并重建了传统现实以创造一种新的时间观念，以那些强烈体验的极端时刻的爱情（纳韦尔和广岛）拆解日常生活状况。我们还要意识到，女主人公的两次恋爱——与德国士兵的初恋和与日本建筑师的偷情——都是违反道德规范的禁忌之爱，而核爆象征性地与这种爱的后果——灾难和疯狂——形成了微妙的一致性。

图5-5：普鲁斯特《追忆似水年华》书影

莫罗伊指出："他（普鲁斯特）有一种感到一切都随时会崩溃的焦虑，但同时又有一种主观能动性，即内心对于某些东西会永存的确定性。这种确定性，普鲁斯特会在一些短暂的瞬间体验到，或是他突然发现某些过去的瞬间是真实的，抑或是他发现那些瞬间可以再现。"[2] 出于对内心的确信和对一切都是昙花一现的恐惧，雷乃拍摄了这部电影。他和普鲁斯特的区别在于，后者在小说中更多地强调了短暂性（尽

---

1　Andre Maurois, *A la Recherche de Marcel Proust*, Paris: Hachette, 1949, pp.169-170.
2　Ibid., p.179.

管他也相信存在某种永恒的东西），而雷乃则更强调为了让连续性出现，短暂的东西也是必要的。在《广岛之恋》中，生活的常规与例外、普通与特殊是并置在一起的。

雷乃把主人公的身体和精神作为时间的容器：爱通过身体而被体验；又通过精神揭示和创造出其意义，这种意义的表现形式即为记忆。爱是激进的，而记忆是痛苦的、反抗爱的。两者斗争的结果就是：一方面，爱情故事的发展是在真实时间的维度上进行的，另一方面，杜拉斯和雷乃对男女主人公都结了婚这一事实的避而不谈，却让我们意识到某种超常情况——男女主人公的爱是非法而且脱离时间的，也可以说是非常态的。雷乃固然在影片中表现了"时间"的效应，但他又让他们的爱不受平庸的婚姻生活的困扰，产生了一种非时间性（永恒）的感觉。

如果我们仔细观察男女主人公的"非时间性"的话，就会注意到，有一种方式可以让他们的过去和未来（即日常生活）侵入其中：悖论性的是，入侵是通过体验的强度来完成的，也就是说，早期发生在真实时间中的强烈经验——如女主人公的初恋和男主人公经历的原子弹爆炸——凌驾于当下的经验之上。这种强烈经验一开始位于真实时间之中，但随后就进入了心理时间的领域。雷乃希望证明，极端情境会形成一种穿越日常生活的心理上的内聚力。这一点和普鲁斯特高度相似，因为后者也意在从时间的变迁中拯救一些强烈体验的时刻。他在《追忆似水年华》里写道：

> 我怀着刚才说的绵绵愁思，走进盖尔芒特公馆的大院，由于我心不在焉，竟没有看到迎面驶来的车辆，电车司机一声吼叫，我刚来得及急急让过一边，我连连后退，以致止不

住撞到那些凿得粗糙不平的铺路石板上，石板后面是一个车库。然而，就在我恢复平静的时候，我的脚踩在一块比前面那块略低的铺路石板上，我沮丧的心情溘然而逝，在那种至福的感觉前烟消云散，就像在我生命的各个不同阶段，当我乘着车环绕着巴尔贝克兜风，看到那些我以为认出了的树木、看到马丹维尔的幢幢钟楼的时候，当我尝到浸泡在茶汤里的小玛德莱娜点心的滋味的时候，我所感受到的那种至福以及出现我提到过的其他许许多多感觉，仿佛凡德伊在最近的作品中加以综合的那种感觉。如同我在品尝玛德莱娜点心的时候那样，对命运的惴惴不安，心头的疑云统统被驱散了。[1]

莫罗伊总结这种强烈体验时刻形成的力量是："在这些时刻，时间被重新找到也同时被征服，因为过去的一部分变成了现在的一部分。此外，这样的时刻给艺术家一种征服永恒的感觉。他永远不会忘记这种超越日常生活的全新的快乐。"[2]甚至可以从中找到电影这一艺术的合理性，因为它试图超越普通生活。在普鲁斯特看来，人类的记忆，通过一种内聚的倾向，把所有关于美的经验，所有的"超然"的瞬间，累积成一种冲动，最终使人类自身在艺术作品中永存，也就是说，艺术成为了该冲动的表现形式。在西方哲学中，这种强烈的自我表现形式往往被定义为在本质上属于绝对的一部分；因为在一定程度上，它们参与了绝对、永恒和神圣，并在其中实现自身的价值。正如普鲁斯特笔下的马塞尔在远处看到的教堂尖塔，就像无情流逝的时间之河中的巨石一样凸出，所以雷乃创造的男女主人公之间的爱也超越了他们自己的生活和他们日常的准则。但有

---

1　马塞尔·普鲁斯特：《追忆似水年华Ⅶ·重现的时光》，徐和瑾、周国强译，南京：译林出版社，1991，第175—176页。
2　Andre Maurois, *A la Recherche de Marcel Proust*, Paris: Hachette, 1949, p.172.

一个重要区别：《广岛之恋》中的禁忌之爱对身处爱河中的这对男女来说是非时间的、永恒的，而对杜拉斯及雷乃这对作者来说，则是一种艺术的永恒性——艺术对日常生活的超越。

## 五、作为"闪回"的无意识记忆

普鲁斯特对于记忆有精妙的观点，他把记忆分成两种：有意识记忆和无意识记忆。概括地说，传统的关于记忆的理解就是有意识记忆，即当你努力地去想一件事情的时候，在你的心中出现的视觉形象。比如说你的自行车找不到了，于是拼命地回想自己这两天干了什么，可能把车扔在哪里忘了骑回来，最后想到了也找到了车。这就是有意识记忆。还有一种无意识记忆，也叫作非自主记忆。不是你特意去想什么，而是一个偶然的契机触发了你一连串的联想。在普鲁斯特那里，一次非常细小的感觉触动能够引起你对过去整个的、重要的一段生活或者一些事情的回忆。就像你偶然拉了拉一根绳子，然后发现这根绳子后面拉出了一大群马。普鲁斯特通过"不由自主"的无意识记忆，在某种不期然的"偶合"中，使过去失而复现，存活于现在感觉到的事物之中。他的《追忆似水年华》，就是一本与遗忘作斗争的书。在他吃母亲为他准备的"玛德莱娜"小点心时，蓦地有一个感觉触动了他，记忆之海慢慢浮现。他想起很早一次与父亲在薄暮时分坐马车回家时看着乡村黄昏时的景色，特别是一座塔矗立在夕照下，转个弯儿，看不见了，不久又冲入眼帘，心中溢满狂喜。多年来，这一幕，那时的感觉全已忘却，而就在这时，它又跑了出来，如此鲜活，一如往昔。《追忆似水年华》

把这一体验描写得栩栩如生：

> 然而，回忆却突然出现了：那点心的滋味就是我在贡布雷时某一个星期天早晨吃到过的"小玛德莱娜"的滋味（因为那天我在做弥撒前没有出门），我到莱奥妮姨妈的房内去请安，她把一块"小玛德莱娜"放到不知是茶叶泡的还是椴花泡的茶水中去浸过之后送给我吃。见到那种点心，我还想不起这件往事，等我尝到味道，往事才浮上心头；也许因为那种点心我常在点心盘中见过，并没有拿来尝尝，它们的形象早已与贡布雷的日日夜夜脱离，倒是与眼下的日子更关系密切；也许因为贡布雷的往事被抛却在记忆之外太久，已经陈迹依稀，影消形散；凡形状，一旦消褪或者一旦黯然，便失去足以与意识会合的扩张能力，连扇贝形的小点心也不例外，虽然它的模样丰满肥腴、令人垂涎，虽然点心的四周还有那么规整、那么一丝不苟的绉褶。但是气味和滋味却会在形销之后长期存在，即使人亡物毁，久远的往事了无陈迹，唯独气味和滋味虽说更脆弱却更有生命力；虽说更虚幻却更经久不散，更忠贞不二，它们仍然对依稀往事寄托着回忆、期待和希望，它们以几乎无从辨认的蛛丝马迹，坚强不屈地支撑起整座回忆的巨厦。[1]

我们看到，在《广岛之恋》中，较之于男女主人公彼此记忆的互动，电影中过去与现在的互动更为重要。电影的主题是人类是如何面对和建构记忆的。更准确地说，是人类的记忆、引起记忆的特定时刻和创造记忆的事件三者之间的互动。过去和现在相互影响，使彼此成为可能。后者是由过去的事件引起的记忆，现在的事件，反过来，也受到过去事件记忆的影响、修改和定义。

---

1　马塞尔·普鲁斯特：《追忆似水年华Ⅰ·在斯万家这边》，李恒基、徐继曾译，南京：译林出版社，1989，第49页。

在这方面，我们可以谈谈影片中大量的闪回，这是让电影节奏放慢的一种手段，它们呈现了人的"内部时间"中真实时间戏剧化的一面。通常，闪回的主要功能是解释，即通过对主人公过去的一瞥向我们解释为什么他们在特定的情况下会做出这一举动。在这种情况下，戏剧行动与通过闪回对其的解释是相互独立的。也就是说，即使不使用闪回来解释一个戏剧人物的特定行动，人物也可以而且仍然会以某种方式行事。其实日常生活就是这样，我们经常看到人们做某件事，却不知道他们为什么做，也不知道他们为什么这样做而不是选择另一种方式。但在《广岛之恋》中，行动（在真实时间层面上）和闪回（在心理时间层面上）在本质上并不是相互独立的，而是相互渗透的。如果没有闪回，就不会有行动，因为后者导致前者，前者亦导致后者。这形成了文学和电影中所谓"永恒的现在"（perpetual present）的时间艺术。我们可以在劳伦斯·达雷尔、马塞尔·普鲁斯特、罗伯特·穆齐尔（Robert Musil）、米歇尔·布托（Michel Butor）、阿兰·罗伯-格里耶等人的作品中找到这种时间艺术。在这方面，雷乃可以说拍出了史无前例的最具文学性的电影。电影里大量地出现了无意识记忆，无意识记忆的开端，也就是纳韦尔的出现，是突如其来的，同任何偶合性的回忆一样，没有任何的征兆和主观上的努力。这个开端就是当法国女子站在窗台边，看着躺在床上的日本男人的一只手，这只手让她想起了她以前的情人，这时出现了一个闪回镜头——德国士兵临死时的手。就像我们刚才说的，一个非常细小的感觉在她的心里勾起了对过往的一整段生活的追忆。其要点在于，这个闪回镜头的出现是不期而至的，而且是没有任何合理解释的，它就是这样出现了，而且没头没

尾，很难被抓住，整个闪回镜头在银幕上持续的时间极为短暂，也不太清楚。所以观众会感到困惑，这是很自然的，因为女主人公也不知道这是怎么回事。

图5-6、5-7：因为看到男主人公躺在床上时摊开的手，女主人公对死去的情人的回忆突然复活了

　　然后她向日本男人讲述纳韦尔，就是沉入遗忘之中忽然又重新浮起的一段记忆。但是这一段回忆也不是有头有尾的，而是在时间

上非常混乱：镜头从在地窖里抓墙这一刹那开始，她的手在流血，因为疯狂地抓地窖墙壁的缘故。随后在第二个镜头里我们看到她在屋子里面喊叫，这在时间逻辑上应该在被关进地窖之前。第三个场景是她把手放在自己的头上，那里已经长出头发来了，这在时间上又应该是很久以后的事情了。再来看第四个场景，她在街上被人捉住，人们在给她剃头，时间上又蹦到前面去了。这个场景按逻辑应该在第二个镜头前面（她被当街羞辱，她妈妈赶来把她抓了回去）。第五个场景是，她站在一片田野里，等着她的德国情人来和她会面。到第六个镜头的时候，她又回到了地窖里面，一个小孩子玩的玻璃球滚到了地窖里，她把它捡起来，发现这个球是热的，是小孩子的手刚刚摸过的，于是她就把球含在嘴里。

图5-8： 女主人公回忆自己把玻璃球放在嘴里

这些闪回镜头和我们在一般影视剧里看到的交代事情起因或背景的闪回镜头完全不同。一般影视剧里的闪回就像小说里的倒叙

一样，是为了解释整个故事，使故事变得更合理。所以一定是按时间顺序来进行的。可是这里的闪回镜头并不是用来解释故事的，连起码的理路都找不到，我们对它的出现只能感到莫名其妙，只有电影看完了重新回味的时候，我们才大体明白它是怎么回事，也就是说，它自己反而是需要解释的。对此只能说，影片表现的不是理性的心理活动过程，而是纯粹的无意识流动的过程，之所以是无意识，恰恰是因为它不遵从任何强制性的命令，而是自由地寻找关联的事物，就像看到日本男人的手就想起了以前情人的手。两个原本并不重要的因素之间的联系，就改变了意识流动的方向。普鲁斯特曾说，这种无意识记忆不能靠人的有意识回想得到，只能等待一个偶然的机会，那时一切都纷至沓来。法国女人对过去的回忆是跳动的、散乱的，她说的话也是如此，有些事情她是能说清楚的，但是也有些事情她说不清，不知道怎么回事。电影剧本里常常有这样的话："后来我也不知道怎么回事了，后来我也记不得了。"为了加强记忆的这种模糊和暧昧的性质，雷乃在闪回镜头里面大量切入了现实的爱情故事和广岛的街景，这样就把闪回本身也打乱了，广岛的咖啡馆里响起日本音乐的时候，配合的画面却是十几年前纳韦尔的情景。这一手法有效地表达了影片无意识活动的主题，在法国女子回忆的过程中现在和过去完全一致地联系在了一起。影片中她的初恋情人早已死去，但当她向现在的情人叙述这段往事时，这位德国军官却在镜头中时隐时现，音容宛在，时光在回忆中倒转，过去回到了今天。逐渐地，日本男人和德国军官之间的界限变得模糊，乃至最终混为一谈。请看男女主人公之间的一段对白：

男："你在喊叫?"

女："起初没有，我没有喊叫。我轻轻地呼唤你。"

男："可是，我已经死了。"

女："我还是呼唤你。即使你已经死去。"

男："你喊些什么呢?"

女："你的德国名字。我只记得一件事，那就是你的名字。"[1]

死去的德国士兵和活着的日本男人被统称为"你"，死者似乎又重新开口说话。这个虚拟的"你"仿佛同时生活在今天和过去。两个完全不同国度和时间的人依靠某种细微感觉偶然的触发重合到了一起，同样在这瞬间，在广岛拍摄电影的法国女演员和纳韦尔乡间情窦初开的法国少女也融为了一体，一个完整的世界，靠着这无意识记忆的通感，一下子就展现出来了。男女主人公的注意力超越了现实生活的局限，随着记忆浮动波折的浪花，发现了过去的生活，也使得现在的生活具有了不同的意义。在这一刻，不管是彼时的少女或军官，还是此时的演员或建筑师，都在这意识四面八方的流溢中升华了自己，过去向现在开放，现在也向过去开放。而整个过程的发生都没有任何的理由，没有任何逻辑必然性上的论证，相同的只是超乎时空的共同的生命体验。当过去、现在、未来这三个时间维度的意义被重新审视和体味时，就体现了一种同时性，即过去的世界和现在的世界是一致的，并不存在断裂，因为我们的生命体验本身也并不存在断裂。既不是治好伤口继续上路，也不是沉溺以往无力自拔，而是回忆也回忆不清，遗忘也遗忘不了，总之是"百感交集"，竟不知如何去说的心境。

---

1　Marguerite Duras, *Hroshima Mon Amour*, Richard Seaver, trans., New York: Grove Press, 1994, p.57.

这也许才是我们生命体验的真实过程吧。

## 六、遗忘

我们可能会问，为什么男女主人公的婚姻生活——即日常的、普通的情况——很少得到表现呢？我认为，实际上，雷乃不仅关注了日常生活（即男女主人公的家庭生活）的特殊呈现（即他们的偷情），也同样关注了日常生活的一般表现，即遗忘——一个极为常见的生活元素。这就是我们认为影片的主旨是"爱"和"遗忘"的原因。对杜拉斯和雷乃来说，生活不是可分离的、可定义的；相反，所有既成的东西都会在别的事物和思想中重现，不断形成新的模式。在这一点上，这一思路与普鲁斯特在《追忆似水年华》中的想法很接近，那就是：无论人的体验有多强烈，它总是被时间所定位，因此也是容易被遗忘的，这种遗忘同时发生在历史层面和个人层面。《广岛之恋》的一个主题是：虽然生活似乎是由难以忘却的经验组成的，但遗忘也是同样必不可少的。

《广岛之恋》中的"遗忘"最明显地体现在对核爆主题的处理上。影片开始时，关于核爆的话题强烈地压迫着观众的神经。大量的关于核爆的纪录片镜头和纪念馆的展品，就如同突入到"现在"的冻结的闪回，炸入时间的岩石之中，就像在核爆中心附近的墙上的人的轮廓。然而，随着情节的发展，核爆话题却变得越来越弱，甚至作为视觉元素逐渐消隐，仿佛只是男女主人公之间有待克服的感情障碍，取而代之的是新广岛的长镜头。核爆这一心理印迹的消

失，巧妙地象征了时间的遗忘作用，这和女主人公在显性意识中遗忘德国士兵是一致的。

从这个意义上说，时间及其在人身上的表现——遗忘，是这部电影的一个重要主题（该主题将再次出现在雷乃的下一部影片《去年在马里昂巴德》中）。在《广岛之恋》中，雷乃始终把"遗忘"及其伦理内涵作为他首要的研究对象。这部电影既没有说"你不该忘记"，也没有说"你该忘记"，它只是想研究时间在遗忘中变得凝固、僵化这件事。就像普鲁斯特一样，影片展示了人类的经验——尽管每天都在汲取教训，但这些教训却随着遗忘而消失。这也可被视为雷乃对历史的态度：历史是从人类的经验中汲取的所有教训的记录，但这些教训对现在的用处已经被遗忘了。

著名的餐馆场景是最能体现这一点的。在过去和现在互相渗透的那一刻，当女主人公的记忆变得如此强烈，以至于她混淆了过去和现在的时候，她看上去像是要再次发疯了。这时候男主人公狠狠扇了她一巴掌！这是整部电影最重要的一个场景。在这个场景中，虽然通过现在的事件唤起了女主人公对过去的印象，但这一过程却被粗暴地打断了。从男主人公这方面说，虽然女主人公通过广岛纪念馆、她所演的电影以及她在广岛市的亲身经历，近距离地了解了男主人公的主导记忆，但他从未见过纳韦尔或她的初恋情人（德国士兵）。他扇她耳光的场景，一部分是出于嫉妒，另一部分是为了使她从战争的痛苦中惊醒。通过扇女主人公耳光这一行为，雷乃表达了他对时间和人的终极看法：过去属于过去，现在属于现在，这一经验事实颠扑不破。我们必须重建这一理性认知，否则就会变成疯子。对于这一经验事实，要么我们接受它，从而能够适应生活，

要么我们拒绝它然后发疯——就像女主人公在德国士兵死后那样。值得注意的是，这一记耳光之前，在闪回中出现的纳韦尔小镇总是有人在活动的。但在这记耳光之后，再出现纳韦尔时就没有任何人影了。这意味着，女主人公意识到沉溺于往事毫无意义，一切皆为徒劳。

图5-9：　对纳韦尔的回忆是充满痛苦的

因此，遗忘的必然性和悲剧性，就是这部电影所要讲的东西。雷乃和杜拉斯将之视为人类境况的一个方面。在《广岛之恋》中，他们将"遗忘"视为一种基本的人类现象，通过男女主人公展现了它的普遍存在。让我们看看在影片中，这一主题是如何展开的。

在一个发生了人类最可怕和最具象征意义的灾难的地方，男主人公和女主人公一起生活并且彼此相爱。这里既有最强的爱，又有最痛苦的死。人类本能地会从死亡的边缘退缩到爱之中。然而，他

们却同时身处两者之中，一面在肉体上欢愉，一面又谈论着广岛的死亡。雷乃巧妙地突出了他们内心的情感和精神状态——通过广岛纪念馆的展品的展示，女主人公参与的电影的场景，医院的场景，受害者的画面，城市的废墟和熔化的石块，而画外音让我们听到他们之间的对话。这是男女主人公相爱的舞台。与此相对应的是，他们的感情状态也在两种状态之间摇摆不定，一是因为没有人想直面痛苦，所以他们都回避它，二是为了给现在的爱以应有的位置。所以，他们只能通过"拒绝"来"肯定"："肯定"指的是对他们自己，对现下的这一刻，对他们的爱的肯定；"拒绝"指的是对所有让他们的爱无法达成的东西的拒绝。

如果女主人公重视的是现在的爱，而自己的初恋只活在她无力的记忆长廊中，那这是不是也意味着，她现在的爱情也没有那么值得珍视呢？因为，如果在她现在的爱面前，她要淡忘她先前的爱，这不就意味着爱的转瞬即逝吗？不管它一开始有多强烈的感觉。从更普遍的层面来说，如果电影中的女主人公能够忘记她的第一个恋人，那有一天一定会忘记她的第二个恋人，这难道不是证明了有一天人类会忘记曾降临在他们身上的灾难吗？不妨这样说：悲伤（女主人公内疚于自己忘了初恋情人）和欢乐（她接受了现在的情人）其实是有助于重建普遍的时间秩序和历史秩序的。女主人公的初恋是禁忌之爱，被她所处的社会所禁止。在法国，在纳韦尔，社会杀死德国士兵并把年轻女孩逼疯从而重建了自己的权力和秩序。只有时间能治愈她，即遗忘。同样，广岛人民也因为日本做了为国际社会所禁止的事：发动战争，而受到其他国家的惩罚。这种惩罚带来的创伤，也将随着时间的推移而被平复。

图5-10："遗忘"了核爆的新广岛

　　因此，虽然普鲁斯特和雷乃的主题都是时间，但他们又有着明显的区别。普鲁斯特把重点放在时间所造就的人的变化上。通过记忆，他从遗忘的深渊中记录和保存这种变化。普鲁斯特的两大主题是：1. 时间所带来的毁灭性；2. 记忆所带来的保存性。雷乃也处理这些主题，但却是完全反过来的：1. 对《广岛之恋》的主人公来说，记忆是毁灭性的；2. 时间会治愈人。简言之，普鲁斯特的重点是"记忆"，而雷乃更感兴趣的是"遗忘"。在普鲁斯特那里，回忆使人快乐——譬如"玛德莱娜"。在雷乃的电影中，回忆会引起悲伤甚至恐惧（譬如"手"所引发的回忆之链）。两位艺术家的作品的原材料是一样的：过去和现在之间的紧张关系。但普鲁斯特主要关注的是对被遗忘的东西的"钩沉"。雷乃则关注了两件事：被遗忘的东西和它们被遗忘的原因。此外，《广岛之恋》还展现了记忆的社会政治维度，《追忆似水年华》则缺少这一维度。普鲁斯特颂扬过去，寻找过去，把它变成现在，并活在其中。莫罗伊

对此说：“时间被发现了，也被击败了，因为过去不再完整，而成为了现在的一部分。”[1]对普鲁斯特来说，时间只有在记忆中才能复活，因此他喜欢记忆，并在记忆中找到了他自己的救赎。雷乃则不希望过去一直停留在现在，他把过去推回到它自己的领域。他相信一个人只有通过遗忘才能继续生活，不管我们经历过的事情有多重要。

1 Andre Maurois, *A la Recherche de Marcel Proust*, Paris: Hachette, 1949, p.173.

# 本章课后练习

## 习题一

观看阿兰·雷乃的电影《去年在马里昂巴德》，写一篇500字左右的短文，分析一下影片中的"记忆"和"时间"的观念，请注意与《广岛之恋》进行比较，阐述两部作品在主题和表现形式上的差异。

## 习题二

阅读玛格丽特·杜拉斯的小说《琴声如诉》，结合《广岛之恋》的剧本，分析杜拉斯的写作特色。

## 习题三

对雷乃和杜拉斯来说，历史只有呈现在个人的视角中才是有意义的，而且这种呈现包含了想象和梦幻的成分。你认可这种观点吗？在你的观影经历中，还有别的影片也是这样表现历史事件的吗？试分析一下。

# 第六章

# 向死而生
## ——《时时刻刻》与《达洛维夫人》

## 一、小说和电影

电影《时时刻刻》（*The Hours*）改编自麦克尔·坎宁汉（Michael Cunningham）1998年的同名小说，小说获得1999年普利策奖和福克纳奖。改编成电影时，其编剧除了坎宁汉本人外，还有英国剧作家大卫·黑尔（David Hare），这部小说又受到弗吉尼亚·伍尔夫1925年的小说《达洛维夫人》的启发——这部小说是现代意识流小说的代表作。这也就意味着，呈现在我们眼前的这部作品有着不止一个作者，当然也就不止一个声音。这种混杂性让我们可以称其为一部"互文"的电影。

小说《达洛维夫人》描述的是同名女主人公克拉丽莎·达洛维24小时的生活。达洛维是伦敦社交界的名媛，其丈夫是议会不记名的成员。当克拉丽莎准备搞一次丰盛的晚宴时，她表现出一种让人感到很不正常的快活和亢奋，以致我们没法不觉得她的快活都是装

图6-1、6-2：《达洛维夫人》与《时时刻刻》原著书影

出来的，只是为了掩饰外表下面的焦虑和不满。在这一天中，她的思绪不断地被对两个过往的爱人的记忆所困扰——一个是同性，一个是异性。克拉丽莎为生命意义的缺失和以前的错失机会而懊恼，但是虽然时刻感到刻骨的孤独，她仍然能够忍受一切，因为她必须把握现在，享受日常生活中的点滴快乐。这和伍尔夫本人十分相似，作为一个双性恋作家，灵魂的问题控制了她的写作，正如她自己所说："在花朵的中心，光彩耀目的花瓣之中，总有一条蝎子在问：'为什么活着？'"当精神上的困扰已无力解决，她选择了投河自尽。在《达洛维夫人》中对此有一个喻示性的描写，一个心力交瘁的一战老兵塞普蒂默斯同克拉丽莎一样对生活充满悲剧式的焦虑感，最后自杀身亡，虽然这个角色从未和克拉丽莎相逢，但无疑可以被视为克拉丽莎以及伍尔夫自杀情结的外化。

　　在坎宁汉的小说中，三个女主角实际上是伍尔夫小说中克拉丽莎的形象和伍尔夫本人的变相置换。坎宁汉把伍尔夫的生存意识放大，将她的精神历程放在整个20世纪中一个更为宽泛和长远的背景下来进

行考察。而他将这部小说命名为《时时刻刻》更是泄露了这一点，因为在《达洛维夫人》的初稿中，小说的原题名就是《时时刻刻》。

电影对坎宁汉小说的忠诚度非常高，均是以伍尔夫在1941年投河自杀的场面作为开场，然后闪回到1923年，伍尔夫在伏案写作她的第四部小说《达洛维夫人》，她的丈夫雷纳德关切又有点不安地注视着她。同样，小说和电影又都回到了开头那个场景，伍尔夫站在河边，往口袋里塞了几个石头。而和伍尔夫的故事相交替的，是不同时空中另外两个女人的一天，她们的命运似乎因为《达洛维夫人》这本小说而被联系在了一起。

这两个女人中的一个是劳拉·布朗，一个住在洛杉矶市郊的家庭主妇，一个有潜在同性恋倾向的人。这一段落的时间是1951年，劳拉正在读《达洛维夫人》，她的丈夫是个二战退伍老兵，有点傻乎乎的，很疼爱她，只有她的儿子注意到了妈妈的悲伤，想着帮助她为爸爸的生日做蛋糕，要是不做蛋糕的话，劳拉可能会随时情绪失控。另一个女人是克拉丽莎·法尔汗，一个很得体的纽约某出版社的编辑，她正在热火朝天，乃至有点病态地细致地准备一次聚会以庆祝她以前的情人理查德获得一个诗歌奖，这个理查德带点恶作剧地管克拉丽莎叫"达洛维夫人"。克拉丽莎是个公开的同性恋，与恋人同居已十年，并且通过人工授精生了一个女儿。理查德却因为同性恋感染了艾滋病毒，而且病入膏肓，正受着痛苦的煎熬。

坎宁汉的小说用多重视角和意识流技巧讲述伍尔夫、劳拉和克拉丽莎的故事。作为电影编剧之一的黑尔同样深谙这一技巧，他拒绝了突出溢出故事之外的全知全能的讲述者的做法，转而以每个

女主角的视点将叙事分为三个部分，这一做法虽然有时让人觉得有些含混，但总体效果无疑是非常好的。黑尔将三段叙事全部意识流化，变成女主人公内心瞬间意识的吉光片羽，这也使电影完全走向内向和精神化。

原小说中对同性恋问题和妇女性别政治的关切或多或少有一些社会政治吁求，实际上，小说里面的伍尔夫基本上是个同性恋符号，由于自己的性取向受到抑制产生了哀伤的心情，可以说是一部高扬同性恋意识的作品。但是在影片中这种社会政治层面的东西基本上被省略了，虽然影片中几乎所有主角都是同性恋，但它不是一部同性恋电影，同性之爱只是一种需要沟通、需要活力、需要打破孤独处境的女性精神的象征，本质上和异性之爱并无不同，只是这种需要因为同性恋者本身的边缘处境变得更为迫切。

既然同性恋故事只是电影的一个注脚，那么它的核心命题是什么呢？我以为，和伍尔夫的小说《达洛维夫人》一样，即在生活那些琐碎、平庸、孤立、短促的时时刻刻中寻求生存的关键时刻。可以说，"达洛维夫人"只是一个个体存在的符号代码，在时间维度上，生命之图景会在个体对自我存在产生顿悟的瞬间栩栩如生，而这种存在往往会被忽略，尤其被物质化的生活忽略；伍尔夫认为，只有抓住"生存的关键时刻"才能获得存在。这些关键时刻一定是对我们的在世生活尤其是精神生活产生持久和重要的影响的。

## 二、时间和意识流

电影中，理查德对克拉丽莎说："我死了，你就可以好好想想

你自己的生活了。"当克拉丽莎跟他说如果他不想去参加聚会那就不去好了的时候，理查德说："但是那些时刻仍然存在着，一个接一个，你必须一个个地去度过它们，上帝啊，永无休止。"这些句子蕴含的命题和伍尔夫的《达洛维夫人》里的命题是相通的：一个人怎样选择过一种生活而不是另一种？人为什么要活下去？为什么我们和一些人的生命发生联系而不是和另外一些人，而最终的死亡把这种联系分开又意味着什么？我们的生命都是极为有限的，我们的生活经验总是转瞬即逝，但是时间却是那么有力、无限和无情，我们如何面对这不堪忍受的巨大差距？

在小说《达洛维夫人》里，每一次钟声响起，都指向精确的钟表时间。比如"一刻钟的报时响了——差一刻十二点"；"时间是十二点整；根据大本钟是十二点，报时的钟声飘过伦敦城的北部"；"三点钟了，老天爷！已经三点了！因为大本钟这是以其压倒一切的力量直截了当地、极端威严地敲了三下"。世界中的一切都统摄在这个恪守原则的时间维度之下，一分不快、一分不慢地流逝着。人可以逃开一切，但是却逃不离时间。它对所有的人都是客观公正的。客观时间以强大、宏伟的钟声的面貌出现在小说中，同人物错杂的私人心理时间形成针锋相对的局面。这就在小说中营造了一种紧张的气氛。在一段段私密的心理时间后面总有一种客观时间流逝的声音，时断时续的钟表的嘀嗒声，从而产生一种压抑、焦虑和破碎之感。伍尔夫通过构建这样的客观时间虚构经验，将一种紧张、敏感、焦虑、对抗的生存状态记录了下来。而这样的生存状态源于对个体生命存在的关注和重视，所以在受到外部异质入侵时，才会形成防御对抗的壁垒，这也是一种现代性社会个人生命意识的真实

记录。

在电影里，为了从这个冰冷的客观时间里逃脱出来，理查德选择了自杀，这个角色显然和《达洛维夫人》中自杀的一战老兵塞普蒂默斯有强烈的对位关系。而伍尔夫本人的自杀对影片气氛所起到的重要作用甚至比她的小说还大，观众会对她把石块抖抖索索地塞进自己衣兜的动作印象深刻。伍尔夫的自杀可以说是这部电影的点睛之笔，仅仅因为这是弗吉尼亚·伍尔夫的自杀，就足以将另外两个故事涵盖其中。

可以说，影片成败的关键在于二战期间的英国、50年代的洛杉矶和新千年的纽约这三幅画面能否有机地融合在一起，形成对生命进行体悟的一体化图景。希利斯·米勒（J. Hillis Miller）认为，《达洛维夫人》中的叙事者很特殊，因为"（这部小说的）叙事者是存在于人物之外的心灵状态，而人物永远无法直接意识到这一状态。虽然他们意识不到它，但它却意识到了他们。这种'心灵状态'环绕着他们，包围着他们，浸泡着他们，从内部了解他们。它在他们生活的所有时间和地点都存在着。它将这些时间和地点在一瞬间聚合在一起。"[1]在文学理论上，我们会认为"意识流"是一种叙事技巧，实际上，它更是米勒意义上的"心灵状态"，其中包含了一种真正的时间感。既然时间不能用钟表、日历做机械的分割，也就意味着时间并不能被人工地区分为过去、现在和未来。人生在世的感觉是绵延的，不会断裂的。每一秒钟、每一分钟的流

---

1　J. Hillis Miller, "Mrs. Dalloway: Repetition as the Raising of the Dead", *The J. Hillis Miller Reader*, Julian Wolfreys, ed., Stanford: Stanford University Press, 2005, p.170.

逝，都把我们生存的时间缩短一些，你总会在某一个时刻感受到时间在你身上发生的变化。在存在主义的观念中，时间永远不会是空洞的钟表时间，比方给自己一天的活动列个时间表，几点做什么，或什么也不做的那个时间。而是"自主的时间"，不由我们来安排，而是悄悄降临到我们身上。一个人生命中的童年、青年、成年、老年和死亡就是这种"自主的时间"的典型例子。比如说："我老了！""我做爸爸了！"这些都是钟表时间不可能告诉你的。所以，时间在人之中，人的有限性是体现在时间上面的。在《达洛维夫人》里面，人的存在是彻头彻尾时间性的。当达洛维夫人上街买花行走在六月的伦敦大街上时，这天阳光明媚，她思绪飘动，想到三十多年前一个同样阳光明媚的早晨，她和彼得正在恋爱。但她最终没有嫁给喜欢冒险的彼得而是嫁给了稳重的达洛维先生。她想，要是当初嫁给了彼得，她的一生会怎样？伦敦街头上的声色光影不时触动她的联想，每一种声音、每一种景观都会在她敏锐的神经里激起阵阵涟漪。她所在意的是她所能掌控的眼前的生活："人们的目光，轻快的步履，沉重的脚步，跋涉的步态，轰鸣与喧嚣；川流不息的马车、汽车、公共汽车和运货车，胸前背上挂着广告牌的人们（时而蹒跚，时而大摇大摆）；铜管乐队、手摇风琴的乐声；一片喜洋洋的气氛，叮咚的铃声，头顶上飞机发出奇异的尖啸声——这一切便是她热爱的：生活、伦敦、此时此刻的六月。"[1] 那些被压抑的、忽略的欲望，不管是过去的还是现在的，都

---

1　弗吉尼亚·伍尔夫：《达洛卫夫人》，孙梁、苏美译，上海：上海译文出版社，2011，第2页。

以断想的形式栩栩如生地进入她的意识。电影则通过精致的衔接造就意识流的随意折返，用行云流水般的音乐反映人物内心的波动。在电影中的三个女性身上，我们会感到她们都在对外部世界敏感的反应，这个世界万花筒式的运动，改变着她们心灵世界的图景。这就是一种"我在活着""我在世中"的存在的感觉，一种内心的"觉悟"。

图6-3：　花的意象贯穿了全片的始终

在伍尔夫的一生中，时间的流逝及其与生活经历之间的关系问题，始终对她有极强的吸引力。《时时刻刻》非常突出的一点，就是时间感，这一点是非常吻合伍尔夫本人的创作的，在她的小说中，充满了对流水或者其他生命之流的描绘。对她来说意识流不仅是一种技巧，更是对生命形式的一种领悟：个性是从不断变化的片段之中产生的统一体，意识是由各种期望和回忆连续而成的混合物。也就是说，在伍尔夫这里，意识流变成了一种个人对生命流逝的惆怅和对当下瞬间的领悟。当她投身于河流中时，她的经验之流

和自然的流水融合成了一体。电影中不断用水流象征时间之流，用湍急的河水隐喻奔涌的光阴，处理得非常成功。弗吉尼亚·伍尔夫走进湍急的河水中自杀，劳拉在旅馆里试图自杀时眼前出现的"水"的幻景和小说《达洛维夫人》中塞普蒂默斯自杀前觉得自己被激流淹没的心象如出一辙：

> 室内传入潺潺的水声，在一阵阵涛声中响起了鸟儿的啁鸣。万物都在他眼前尽情发挥力量，他的手舒适地搁在沙发

图6-4、6-5： 伍尔夫走入河中自杀；劳拉在旅馆试图自杀时被"水"的幻景淹没

背上，正如他游泳时，看见自己的手在浪尖上漂浮。[1]

这里的流水既是时间，也是生命。作曲家菲力普·格拉斯（Philip Glass）的音乐有一种时而宁静、时而不祥的重复性，反复出现，尤其用于场景的过渡。加速前进的音符构成了对缓慢走向死亡的一种催促，充满阴郁然而决不停留，宛似永逝的时光，最容易让人联想到的具体形象便是水。

## 三、死亡

这部影片虽说和小说《达洛维夫人》有很重要的联系，但是相较于文本里的达洛维夫人的生活，影片的展开源于伍尔夫的死亡引发的一连串联想，那种死亡无处不在，生命随时会被突发事件所打断这一斩钉截铁的事实构成了整个故事最强的动机。

坎宁汉的小说《时时刻刻》之所以获得成功，很大程度上是因为他把死亡体验放在了小说的中心，并且将这一体验普泛化，一方面我们体味到的是伍尔夫的喃喃絮语，她生命最后时刻的挣扎，另一方面本属于她私己的生命体验又被放在了后续的历史时空中，形成了一个原型，在后人的生活旅程中，这一原型被不断地辨认出来。与小说分开讲述伍尔夫、劳拉和克拉丽莎不同，电影叙事自由地在时间的链条上滑动，在三条线索上穿梭来往，最后伍尔夫和她的后继者们的生存境遇就产生了跨时空的联系，变成了你中有我我中有

---

1　弗吉尼亚·伍尔夫：《达洛卫夫人》，孙梁、苏美译，上海：上海译文出版社，2011，第134—135页。

你的存在。譬如，钟声和把花插进花瓶的动作，在影片中频繁地作为不同场景之间进行切换的跳板。伍尔夫躺在地上看着死去的小鸟的黑眼睛，然后这只小鸟逐渐淡出，变成了恹恹欲死的劳拉。另一处大胆的超现实手法是想象劳拉躺在床上，突然被夺走伍尔夫生命的河水吞没。通过这种自由切换，我们可以窥视人物的精神空间。于是影片就不再只是某个人或某几个人的生活的拼图，而变成了一幅有广泛意义的女性如何面对愿望和现实之间的巨大差距的寓言性画面。

影片中，三个女主角都必须在时辰未到之际面对死亡。伍尔夫的姐姐带着孩子在花园里玩，孩子们发现一只垂死的小鸟，想要把它救活。母亲说，也许让它死去更好（接下来便是弗吉尼亚躺在死鸟旁边的沉思镜头）。片中即使是对生活的热望，也仍透过厚厚的死亡倾向照射出来。克拉丽莎是三位主角中最"积极向上"的，她对前任男友的照顾、对生活的细致安排，反映出她的人生观。当然，这种人生观遭到了反驳：人生在世难道就是为了应付这些琐碎

图6-6：　在花园发现的小鸟尸体让伍尔夫在生命的欢乐时刻突然遭遇死亡

的事件和芸芸众生吗？劳拉则是突然离家出走，把小孩留给邻居照看，带了装满药片和一本《达洛维夫人》的提包住进一家旅馆，躺在床上，满脑子都想着要不要服药。死亡阴影的出现，不是因为缺乏爱，而是一种连爱都不能弥补的空虚和孤独。这是一种非理性的绝望，也是女性主义根植的土壤，即女性不能以男人的爱作为自我价值的源泉。

伍尔夫认为，大部分的英国小说写的是不重要的东西，英国作家用了绝大的本领，却只会写一些琐碎的过眼云烟的东西。也就是说，英国作家太理性，不能想象人生中有什么超出常轨的东西。但是伍尔夫说："生命不是一溜整齐排列的街灯；生命是一个明亮的光轮，一个半透明体，它把我们包裹在里面，从我们有知觉之时起一直到知觉终止之时。小说家的工作难道不是传达这种变动不已的、未知的、不受拘束的精神……"[1]

1931年，在伍尔夫写作《海浪》最后高潮部分的几页时，对自我的体验产生的强烈的飞翔感使得理性完全被抛诸脑后，她觉得疯狂在逼近她，就在日记里记下了这种体验：

> 我在15分钟前写下了"啊！死亡"这几个字，当时我一直在最后10页上旋转，有时候是如此紧张和陶醉，以至于我仿佛只是跟在自己的思想后面蹒跚而行……我几乎害怕起来，想起了过去经常在我面前飞翔的那些声音。[2]

确定无疑的一点是，谁要是直面生活，也就必须直面死亡，因

---

1　王佐良（编）：《并非舞文弄墨——英国散文名篇新选》，北京：生活·读书·新知三联书店，1994，第184—185页。
2　瞿世镜（编选）：《伍尔夫研究》，上海：上海文艺出版社，1988，第145页。

为死亡是生活中无法逃脱的部分。伍尔夫专心于死亡并不是因为精神的疾病和苦闷，也不是因为悲观、心灰意懒，恰恰在于她强烈爱好生命的责任心。影片结尾处，雷纳德与伍尔夫对坐在壁炉边，雷纳德问："我的问题是不是很愚蠢？"伍尔夫马上否认："死是为了突出活的价值，要加以对比。"对死亡的重视源于只有在死亡这个终点面前，生命的价值，生命中的"关键时刻"才能够凸显出来。这方面，陀思妥耶夫斯基的个人体验有绝对的说明意义：

> 有一次，这个人同别人一起被押上了断头台，由于犯了政治罪，他被判处死刑。过了二十分钟又宣布了特赦令，判了另一种刑。但是在这两次判决之间，在这二十分钟内，或者至少是一刻钟内，他深信不疑地认为，再过几分钟他就会突然死去……神甫已经拿着十字架在大家面前走了一趟，这样我那个朋友最多也只能再活五分钟。他说，他觉得这五分钟是无尽的期限，是一笔巨大的财富；他觉得他将在这五分钟内度过好几辈子……此时此刻，最使他感到难过的莫过于这样一个从不中断的念头："要是我不死，那该有多好！倘若我能死而复生，那就会有无穷无尽的时间！一切都是我的！那时候我将使每一分钟成为整整一个世纪，一点都不糟蹋，每分钟都计算清楚，连一分钟都不浪费！"他说，他这个想法最后使他恨不得让别人赶快把他枪毙才好。[1]

在电影《时时刻刻》里，伍尔夫被丈夫一句牢骚话惹恼，她立刻退回到自己精神危机的孤独世界中。她对丈夫说："我没有义务为别人进食！""我有权利选择我生活的处所！""这是人性！""我在这鬼地方一天天死去！""我心如同沉入无尽的黑暗的泥潭！"她的姐

---

1　费奥多尔·陀思妥耶夫斯基：《白痴》，南江译，北京：人民文学出版社，2012，第73—74页。

姐觉得她精神崩溃需要治疗，她的佣人觉得她神智错乱，为了能让她过上别人眼里"正常"的生活，避免她精神再次崩溃，雷纳德带她来到里齐蒙德，为她买来印刷机，为她开办出版社。然而她不能忍受的恰恰是他所期望的那种"正常"的生活。她在快活的、中产阶级的，有家庭、财产和名誉的生活的表层下面，看到了花瓣中心的那只蝎子——"为什么活着？"好像脚下的大地突然裂开了万丈深渊。这种终极的生命体验使她冲破了理智生活的藩篱，她不再是平常人中的一分子，不是许多人中的一个，不是家族、社区、族群的许多成员中的一个，当"死亡"和"为什么活着？"这一类的问题侵入她的内心时，她就活在了自己的存在之中，她无可挽回地知道存在是只属于她自己的事情。

　　不管是作为一个小说家还是一个人，伍尔夫的目标是"不断直面生活"，人生存的真理就是直面生活，但是这种真理绝对不是靠理智得到的，我们不可能靠社会常规、概念和教训来理解生活，真理不是由理智获得的，而是用整个生命获得的。比起生活在2001年的克拉丽莎来，1951年的劳拉其实更接近伍尔夫笔下的达洛维夫人，而且如果不考虑社会经济地位的差距的话，在某种程度上她更像是伍尔夫本人的一个折射。尤其是劳拉强烈的自杀倾向，要是和伍尔夫以及理查德的自杀放在一起考虑的话，可以说为整个电影定下了基调。劳拉就是觉得现在的生活不对劲，要让她讲出怎么个不对劲法，她一下子也讲不出来。但是，就在她每天都在重复的劳作中，她感觉到了存在问题，也就是说，她不是一个母亲、一个妻子、一个职员，这些都是她的社会关系，别人眼里的她，但是那个"我"呢？那个不是抽象的妻子、母亲或者职员的，而是一个完全同其他

所有的人有区别的生灵到哪里去了？就像帕斯卡尔说的："我就极为恐惧而又惊异地看到，我自己竟然是在此处而不是在彼处，因为根本没有任何理由为什么是在此处而不是在彼处，为什么是在此时而不是在彼时。"[1]在劳拉阅读伍尔夫的《达洛维夫人》时，里面描述的死亡的现实迫使她回到自己，因为死亡就是把你的一切外在的东西全部剥光，不管是家产也好、名誉也好、成就也好，所有的一切都会在死亡面前变得不值一提。劳拉以女性的敏感和个人身体感觉穿透了物质生活的外壳，对存在的感觉使之宁愿要感情也不要纯粹的理性。正是死亡这一现实使得以前被遮蔽的真理显现了出来：人总是要面对自己的，而这个自己是不能被定义的。人是无根的，这一点只有自己才心知肚明。你能抓住的只有此时此地的自我。

　　《达洛维夫人》可以被视为一部从生到死的小说，这个主题表露得比较含蓄，几乎完全是通过象征的手法体现出来的。小说中大本钟有规律的敲响，除了起到将故事连贯起来的作用外，似乎还意味着达洛维夫人从生向死亡的迈进。我们第一次听到钟声是在早晨，我们马上进入到达洛维夫人的内心世界，进入到她对博尔顿少女时代生活的回忆。同时，小说开头大量使用象征着青春少年的词句：*早晨、新鲜、早、云雀、宁静、像海浪的翅膀、如同海水的亲吻*，等等。[2]几乎所有这些词语都强烈地展示着青春与活力。随着时间的推移，我们看到她的恋爱，她的婚姻，她的女儿，以及她全部的社交生活。

1　布莱士·帕斯卡尔：《思想录》，何兆武译，北京：商务印书馆，1985，第101页。
2　弗吉尼亚·伍尔夫：《达洛卫夫人》，孙梁、苏美译，上海：上海译文出版社，2011，第1页。

　　小说里的克拉丽莎热爱生活，同时渴望融入到她所热爱的一切当中。她反复地吟诵着莎士比亚的诗句"再不要害怕烈日炎炎，也不要怕隆冬的酷寒"。作为小说结尾的晚宴实际上就是生命的一种庆祝仪式。伍尔夫赋予晚宴一种积极的内涵，妇女们在平凡琐碎的生活中所创造的欢乐、美与意义。"哎，想起来真怪。就好比某人在南肯辛顿，某人在倍士沃特，另一个人在梅弗尔；她每时每刻感到他们各自孤独地生活，不由得怜悯他们，觉得这是无谓地消磨生命，因此心里想，要是能把他们聚拢来，那多好呵！她便这样做了。"[1]伍尔夫似乎在告诉读者：晚宴对于克拉丽莎而言不单是一种消遣，更是一种奉献，是她回报生命的一种方式。

　　克拉丽莎只关注生活中的琐事并且在这琐碎当中探寻生命的本质。无论是小说中还是电影中，控制了主要人物思绪的是对存在的焦虑，我们生活的世界是由男人创造的"正常"世界，有着完美的规则和条例，"科学"和实用主义的态度界定了一切。但是伍尔夫的人物却拒绝了把这些规则和概念等同于生活。在达洛维夫人那里，在一个六月的清晨，存在突然对她敞开了，就好像她的骨头里面有某些无声的、无法表达的领悟力。

　　在影片中，克拉丽莎的女儿以及弗吉尼亚的外甥们为影片带来了生机，他们的活力跟成年人世界的压抑形成比照。劳拉的邻居虽然虚荣，但她散发的光彩跟劳拉内心的抑郁也形成反差。"生"的迹象其实在弗吉尼亚身上也得到了体现：首先，写作就是一种创造；其次，她那种欲离开乡间、返回伦敦的急切，也是对"求生"

---

1　弗吉尼亚·伍尔夫：《达洛卫夫人》，孙梁、苏美译，上海：上海译文出版社，2011，第118页。

的渴望。她说:"一个人不能靠躲避生活来寻找宁静。"伦敦充满活力，她可以在人群中寻找生命的感觉。

然而，在小说中，"生"总是和"死"结伴而行。当大本钟最后一次敲响时，达洛维夫人觉得"内心深处有一种可怕的恐惧感"，觉得"此生"快要"活到头了"。此时，我们看到的是一组完全不同的词语：*害怕、寒冷、悲伤、炼狱、休息、伤感、孤独、针断了、黑暗、昏暗、黑夜、上床、睡觉*。[1] 这一类的词语还有很多。这些字眼可以说明，达洛维夫人觉得自己已经走到了生命的尽头。尤其当达洛维夫人看到对面房间的老太太准备上床睡觉时，她那狭窄的床，活像一副棺材，更加突出了生命走到尽头的象征。这种象征在故事结尾的最后表现得更为明显：

> 须臾，她拉下百叶窗。钟声响了。那青年自尽了，她并不怜惜他；大本钟报时了：一下、两下、三下……老太太熄灯了！整个屋子漆黑一团，而声浪不断流荡，她反复自言自语，脱口道：不要再怕火热的太阳。她必须回到宾客中间。这夜晚，多奇妙呵！不知怎的，她觉得自己和他像得很——那自杀了的年轻人。[2]

这就涉及存在问题——"我将要死"——这不是一个科学事实，也不是对我们的最后结局的一种确认。每天都有成千上万人死去，我们也可以把别人的死亡当作对象来做医学、社会学、伦理学的研究，但是这些都不是"死"。"死"不能是一种知识，只能是一种体验。也就是说，死是人的生存中最本质、最终极的东西，真正

---

1　弗吉尼亚·伍尔夫：《达洛卫夫人》，孙梁、苏美译，上海：上海译文出版社，2011，第180页。
2　同上。

的死非亲身体验不可。这里的关键在于，即使在生命最热烈的时候，也会有死亡的阴影，亦即那种想到现在所有的一切都将被突然截断时产生的忧虑。"死"绝不是一件外在于我们的事，而是内化在身体发肤之中的。事实上，不了解死，我们就无以为生。

## 四、理查德和塞普蒂默斯

对生命的感觉来自对死亡的感觉，这听上去是个悖论，但是，从存在论上说，"死"不是一个自然的现象，而是一个"人"的现象，精神的现象。任何事情都有开端和终结，但是我们一般不会说一幢房子死了、一块石头死了，最多只会说一只狗死了，一棵树死了，这也是和人比附得来的，也就是说，只有人才会"死亡"。这说明了死不是一个客观现象，而是一种体验。这种对人的有限性的体认对存在主义是非常重要的，海德格尔说，只有认识到自己的死，真正的存在才能成为可能。

在电影中，我们看到了理查德的死亡，这个自杀的诗人对应的是《达洛维夫人》中的塞普蒂默斯。塞普蒂默斯的精神感受在小说中形成和达洛维夫人交互切换的另一个意识视点。伍尔夫小说中的自杀者，最典型的就是《达洛维夫人》里面的塞普蒂默斯和《海浪》里面的罗达。伍尔夫通过这些人来传达自己了解的人类最深层、最可怕的体验。就像托尔斯泰说过的，只要一个人学会了思考，他必定会想到自己的死亡。尽管死亡是个让人不愉快的话题，但是这个话题的存在却可以揭示以前的、按照社会规范行事的那种生活方式本身的荒谬性。

塞普蒂默斯是英国第一批自愿入伍者，在战争中获得了十字勋章。但战争使他丧失了感觉的能力，为了英国的利益，数十万人抛尸沙场，他们的生死成为了冰冷的统计数据，变成了抽象的理论问题。在这个环境下，他养成了山崩于前也毫不动容的态度，当战友死在他面前时，他发现自己竟然完全无动于衷。战争时，个体灵魂被民族的超个体的观念支配了，让个体生命的感觉完全麻痹。他和其他人都失去了交流的可能性，沉入了和外界完全隔绝的自我之中，他觉得自己就像是"在天涯海角飘泊的最后一个厌世者，他回眸凝视红尘，仿佛溺水而死的水手，躺在世界的边缘"[1]。

对死亡的冷漠和麻木就是对生命的麻木，就是体验的丧失。我们以前所受的教育很多都是教你看淡死亡、漠视死亡、克服死亡。这种教育的秘诀在于把死亡放到历史的潮流之中，放到大的集体的背景中。比如说，你可以说"我是一家世界500强企业的CEO"；"我为老婆孩子留下了一亿元的家产"；"我是一个为政清廉的好官"；"我夺得过奥运金牌"；等等。这就是把死亡泛化成某种社会规则的认可，某种普遍认可的价值观念。这样，死亡就会变成苟且偷生的人类社会一个合法组成部分，人就会暂时忘掉自己的命运，保持内心的平静。我们会听到这样的话，"我死都不怕，还怕活！"实际的情况其实恰恰相反，一个人如果不怕死，他就不可能好好地活。要是把死亡与社会、集体价值画等号，就会麻痹我们感知生活的能力，使人的在世存在变得空洞冷漠。无论如何，死亡只可能是个人的事情，它是不可传达的最深层的体验，但绝不会是无足轻重的，

---

1　弗吉尼亚·伍尔夫：《达洛卫夫人》，孙梁、苏美译，上海：上海译文出版社，2011，第88页。

这是事关"生""死"的大问题。

小说中，塞普蒂默斯面临的问题是感受力的消失，是战争结束了，那些支持他的信念——"国家""民族""理想""荣誉"——统统褪去了鲜艳的颜色。避开了流行色，避开了一切时髦的理念，他赫然发现自己要凭着自己对生命的认知活下去，他必须凭着自己的直觉来生活。个体灵魂重新回到了自己的身体，肉身突然变得沉重，沉重到无法承载，塞普蒂默斯因此变得精神疯狂。唯一的出路就是寻找"生命"与"死亡"的新的答案，重续身体和灵魂的另一种关系。这时候，"死亡"的问题出现了。

"死亡"是生命最为紧迫的问题，因为对任何人来说，"死亡"都是无可摆脱的。只有当人意识到自己的有死性、时间性、有限性，才会把生命的每个刹那视为珍宝。这就意味着，人不是无限的、万能的，更不是生来为某种目标做奉献的，生命并不靠结果来确定，人在世间的存在是由一些生动而特殊的时刻组成的，所以人在一刹那的心灵中的停留和坚持，敏感和忧郁都是有价值的，而当这些刹那浸透了生命的体验，我们就开始达到一种对生命的忧思，对死亡的忧思，亦即"思存在"。

小说中，当塞普蒂默斯摒弃了"文明社会"对他的要求，摒弃了所有斩钉截铁的目的性，他反而能对自己的生命有所掌握。他看到了自己的妻子在编草帽，她的手就像一个画家的手那样灵巧，这时他体会到一种美感。当他的神经松弛下来时，世界突然向他敞开了，那些以前从来没有注意过的东西愉悦地填充了他：一片树叶在风中瑟瑟抖动，燕子在上下翻飞，嗡嗡叫的苍蝇，汽车的鸣笛声，"一切宁静而合理，均由平凡的事物所孕育，现在，这一切就是真

理,现在,美就是真理。到处都洋溢着美。"[1]更重要的是,他恢复了"死感",对死亡的思虑和忧惧,在幻觉中,他听到小鸟用希腊语对他歌唱:"两只鸟就在河对岸生命之乐园里,在树上啁鸣,那里死者在徘徊呢。"[2]这里有意思的是,塞普蒂默斯看到死亡,第一次承认死亡的时候,他也第一次看到了生。当个人——而不是国家、公司或者其他任何集体——开始返回内心,对自己的死亡问题做决断时,他也开始为自己的生存做决断。塞普蒂默斯在信封背面写下"不准砍树"这几个字,这和"不准砍伐生命"的内涵是等同的,因为树木的生长就是一种生命的过程。这表明他最终达到了对生活和变化的承认。小说中,"死感"和"生感"永远是一体双生的。

但是,塞普蒂默斯毕竟是一个精神上受到剧烈打击的人,面对生活的变化他最终还是崩溃了,因为"文明"和社会要再次把自己的规则强加给他,而抵御这些规则需要足够强健的心理机制。很显然,塞普蒂默斯不具备这种机制,所以当他的妻子盘算着孩子以后的前途时,塞普蒂默斯精神崩溃了。一个治疗战争创伤的专家布莱德肖用弗洛伊德的精神分析法为他诊治,布莱德肖让塞普蒂默斯不要去想那些没用的东西,否则会把"一切弄得乱七八糟的"。他告诉塞普蒂默斯的妻子要注意他的精神动向,别让他说疯话,最好把以前的事情全部忘掉。这种遗忘疗法实际上是要把塞普蒂默斯拉回到文明手中,拉回到那种眼巴巴等死的感觉贫乏状态里去。但是这个时候塞普蒂默斯终于行动了,与将他扭向"理性"和"文明"的

---

1　弗吉尼亚·伍尔夫:《达洛卫夫人》,孙梁、苏美译,上海:上海译文出版社,2011,第65页。
2　同上书,第22页。

力量做了决死的抗争，在接受另一次"治疗"前，从窗台上一跃而下。他的自杀与任何的悲观失望无关，恰恰是他积极主动地选择的结果，成为了他向往"生"的最卓越的努力。最终，塞普蒂默斯自由地选择了"死"，使得生活第一次成为了个人化的生活。认识到死亡虽然可怕，但是也是一种解放，它可以让我们摆脱日常生活中那些看上去必不可少的琐碎无聊，从而使我们能够抓住生命"关键的瞬间"。海德格尔把这称为"向死的自由"或"决断"。

　　一句话，人不可能让别人告诉你怎么活下去，人只能自己亲身体验死亡这一事实说明了人只能自己选择自己的生活。塞普蒂默斯这个形象的意义是非常深远的，他的生活微不足道，但是却在濒死前的时时刻刻中勾勒出了一条挣扎的痕迹，中间有很多意外和曲折，有的让他坚持，有的让他陨落。就像一只垂死的飞蛾，没有人会怜惜他，他却因为这个充满尊严感的挣扎传递出了生命的全部意义（参阅伍尔夫《飞蛾之死》）。小说要表现的，不是什么紧张的情节和耸人听闻的大道理，但恰恰因为伍尔夫对这种有限生命在每一刹那的存在的尊重使得小说充满了人性的光辉。

　　从这点上我们返观电影里理查德的死亡就很容易理解了，理查德就是小说中的塞普蒂默斯，这是没有疑问的。他们同样怀着内在的不安生存着：一个在战争中留下了炮弹恐惧症，一个患上了艾滋病，象征着不同时代在人们心中所造成的疾患。和塞普蒂默斯一样，理查德遇到的问题是感觉的贫乏，他是劳拉的儿子，童年时压抑的家庭气氛和母亲的离家出走使他和外界的交流出现了问题。患上艾滋病后，他被迫蜗居小屋，就像加缪笔下的莫尔索，他成了这个世界的局外人，被遗弃在世界边缘，既不能爱，也不能恨，和大

千世界失去了联系，那种创造性的、生气勃勃的生命体验变得不可能，生命对他毋宁说是无休止的煎熬。

更重要的是，他的生命现在是由克拉丽莎做主。克拉丽莎为了抵御对生活无能为力的感觉，选择了照顾理查德作为自己生活的基石。因为克拉丽莎能在照顾他的过程中得到满足，他只好苟延残喘，多活了十年。但是如果理查德活着只是为了回报克拉丽莎的话，那么克拉丽莎无疑成为了他精神的囚笼，这十年他不过是行尸走肉。对克拉丽莎而言同样如此，在照顾理查德的时候她忘记了自身生活的不幸，忘记了"死亡"的迫在眉睫，得到了一种问心无愧的宁静平和。这种宁静的代价就是把自己投身到某种绝对伟大正义的目标中去，用目标来替代自己对生活的感觉，拒绝看到生活最真实的一面。但是像塞普蒂默斯一样，理查德觉悟了，人不能依靠与他人互为牢笼来证明自身的存在，人只能自己做人生的"决断"，他对克拉丽莎说："你无法从逃避人生中窃取安宁！""达洛维夫人。你必须放我走，也放了你自己。"他最后的忠告是："我死了，你就

图6-7： 理查德准备跳窗自杀

可以好好想想你自己的生活了。"于是他从窗口跃下，他管不了别人了，在这个时候他至少要为自己的生命做个自由的决定。

在小说中，正在达洛维夫人参加晚宴的时候，布莱德肖医生的夫人谈到了塞普蒂默斯的自杀，当达洛维夫人听说塞普蒂默斯是因不愿意接受变为"正常"的精神治疗而跳楼自杀时，就在这一刻，达洛维夫人突然感到美好幸福的晚宴停顿了。"啊，克拉丽莎想到，就在我们的晚会中间，死亡闯了进来"：

> 以前有一回，她曾随意地把一枚先令扔到蛇河里，仅此而已，再没有掷掉别的东西。那青年却把生命抛掉了……无论如何，生命有一个至关紧要的中心，而在她的生命中，它却被无聊的闲谈磨损了，湮没了，每天都在腐败、谎言与闲聊中虚度。那青年却保持了生命的中心……那青年自尽了——他是怀着宝贵的中心而纵身一跃的吗？"如果现在就死去，正是最幸福的时刻。"有一次她曾自言自语，当时她穿着白衣服，正在下楼。……在某种意义上，这是她的灾难——她的耻辱，对她的惩罚——眼看这儿一个男子、那儿一个女人接连沉沦，消失在黑森森的深渊内，而她不得不穿上晚礼服，伫立着，在宴会上周旋。[1]

在电影里，因为理查德的自杀，克拉丽莎的晚宴没有举行，她现在必须面对自己一直回避的生活真相了。在她幸福欢快的生活节奏中，理查德的毅然决然的死亡像一根芒刺那样扰乱了这个节奏，死亡并不会按预定的时间到来，人随时都可能失足下坠。在死亡的虚无之中，克拉丽莎也许能看到自己自由的可能性吧。刘小枫曾

---

1　弗吉尼亚·伍尔夫：《达洛卫夫人》，孙梁、苏美译，上海：上海译文出版社，2011，第178—179页。

说："一个人的在世处身情绪，就包含着对自己的死的感知。"[1]达洛维夫人在生活最华丽的瞬间(晚宴)产生一种"对自己的死的感知"，这种"死感不是可以用智慧驱赶的幻觉，而是个体灵魂对自己身体的一种生命感觉——把自己的身体同自己的个体灵魂系在一起的那根细线稍不经意就会被不知何处来的一阵风吹断的感觉"[2]。本来是繁花似锦的晚宴，她却忽然意识到死亡的可能性了，好像脚底下一下子裂开了一个万丈深渊。不管是小说中的达洛维夫人还是电影中的克拉丽莎，考虑到她们旺盛的精力和美好的生活，这一启示就变得越发可怕。就像"一阵风吹断""那根细线"的感觉，关键是死随时随地都是可能的，因此"死亡"就是她现在的可能性，这暴露了个体存在的有限性，这种最极端的、最深层的体验占据了达洛维夫人和克拉丽莎的内心，使她超脱了生活表面的喧嚣，陷入到对死亡、生命的"忧思"中。

我们看到，当塞普蒂默斯决定死时，他第一次自由地掌握了自己的生命，那么，这是向死的生，是"死"中之"生"。而达洛维夫人在生活气息最为浓厚的晚宴上却被否定性的"死"的感觉所渗透。这就是说，人对存在的领悟来自生命的有限性，生总是和死纠结在一起，真理总是和虚无纠结在一起，人必须在对存在的有限性的领悟中生活和活动。就像在影片中，我们听到伍尔夫这样对丈夫说："亲爱的雷纳德，要直面人生，永远直面人生，了解它，永远地了解，爱它的本质，然后，放弃它。"

---

1　刘小枫：《沉重的肉身——现代性伦理的叙事纬语》，上海：上海人民出版社，1999，第120页。
2　同上书，第128页。

# 本章课后练习

## 习题一

阅读伍尔夫的小说《达洛维夫人》，写一篇500字左右的短评，根据具体的文本细节，分析其中"意识流"手法的运用，思考一下这种手法较之传统的心理描写有什么长处。

## 习题二

对影片中的三个女性主人公，你最有感触或者说最认同的是哪一个？说说你的理由。如果一个都不认同，也说说你的理由。

## 习题三

阅读托尔斯泰的小说《伊凡·伊里奇之死》，分析一下其中对"死亡"的思考，小说中的"死亡"和我们平时说的"死亡"是一样的吗？如果不一样，其特质是什么？如果把《伊凡·伊里奇之死》和《时时刻刻》结合起来看，对你有什么启示？

第四编

诗意之思

# 本编导语
## "活"的世界

在"时间之维"后面谈"诗意之思",是非常合适的,因为两者不是分离的问题,而是承接的、连续性的问题。简言之,"时间性"的影像一定会在某种程度上呈现出诗意,而"诗意化"的影像也必然会带有"绵延"的时间性。把它们分开说,只是我们讲述的侧重点有所不同罢了。

对于诗、思和时间的关系,德国哲学家海德格尔在其著作《在通向语言的路上》《荷尔德林诗的阐释》中有着深入的探究。正如威廉·巴雷特(William Barrett)指出的,在海德格尔那里,语言并不只是交流的工具,而是对彼此"心境"的一种"理解",是对"我"与"他"共处的生存环境的一种"领悟"。在这个意义上,"沉默"在特定场合中甚至可以成为真正的语言,因为交流的双方虽然一言不发,但他们可能"心心相印",在空气中飘荡着的某种微妙氛围中,他们情绪互相协调,听懂了对方,也就是所谓的"不着一字,尽得风流"。当语言不再仅仅是工具及事实时,"诗"的价值就凸显出来了。在海德格尔最推崇的诗人,荷尔德林(Friedrich Hölderlin)和特拉克尔(Georg Trakl)的作品

中，我们看到的，是去除了对世界的理性化、知识化、工具化的把握后留下来的对世界、对生命的"心得"或"领悟"，是无法用逻辑化、抽象化的语言传达的个体"知觉""体验"。这一"知觉""体验"的性质，如果要做一个形象化的说明的话，我觉得不妨借用王羲之在《兰亭集序》中说的话："仰观宇宙之大，俯察品类之盛，所以游目骋怀，足以极视听之娱，信可乐也。夫人之相与，俯仰一世。或取诸怀抱，悟言一室之内；或因寄所托，放浪形骸之外。虽趣舍万殊，静躁不同，当其欣于所遇，暂得于己，快然自足，不知老之将至。及其所之既倦，情随事迁，感慨系之矣。向之所欣，俯仰之间，已为陈迹，犹不能不以之兴怀。况修短随化，终期于尽。古人云：'死生亦大矣！'岂不痛哉！"换言之，"诗"抒发我们对"存在于世"（Dasein）这件事的"理解"。因为"存在于世"是一件正在"生成"的、持续性的"时间性"的事情，所以"诗"当然就是"活着"的东西。叶秀山说：

> 这里所谓的"语言"，是本源性的语言，是"话"，是"诗"，"诗言志"，人作为Dasein，在"说"中，在"唱"中，在"吟诵"中得到归宿，回到了"家"。诗人唱出自己的心声，"话"如鲠在喉，不得不"说"，不得不"唱"，而所"说"所"唱"，无非悲欢离合，发胸臆之邃思，而归根结蒂，"说"、"唱"的是Dasein的本质的意义——"时间性"、"有限性"，因而"诗"虽为家，但仍是"忧思"、"思虑"之呈现。抽象的公式、严格的推论，似乎说的是万古不变的永恒的事，但"诗"所"吟诵"的却是人生之短促，世态之炎凉，但只有"诗的语言"，即本源意义上的语言"说"的是真正的Dasein的时间性、历史性，因而说的是"活东西"，而不是

"死东西"。[1]

作为一种表现媒介，电影能不能传达出这个"活着"的"诗"的世界，端赖于它是否能重构我们对世界的原初体验。这个原初体验所形成的影像空间，应当是不受理性、逻辑的安排与控制，而呈现感性经验的自身表达与交互表达的"知觉空间"。比如，荷兰纪录片导演伊文思（Joris Ivens）执导的《雨》完全摒弃了逻辑化、组织化的叙事结构，而让物象没有阻滞地自由生发。片中没有任何称得上"人物"和"情节"的东西，呈现在观众眼前的，是让树枝摇曳、群鸟惊飞的风；街边被吹起的遮阳伞和阳台上翻飞摇摆的衣服；在街头慌忙赶路或避雨的人群；大雨来时马路上的积水、屋檐下的水管、河上的雨幕。正如法国哲学家朗西埃（Jacques Rancière）所言，这一方式是让"所有事物都发声"，他说："这意味着所有的感性形式或多或少都是一种模糊不清的符号的组织，是一种能够象征共同体的经验的在场物，可以让感性形式在场。同时也意味着每个形式都向另外的形式的撞击打开，以形成新的关系，生成新的象征排列方式。"[2]

中国电影人崔轶认为，电影的诗意化意味着"电影导演利用导演创作技巧，表现电影中的非叙述部分，表现影像的主观视角，从而创造出一种独特的影像气质，一种让人难以忘怀的状态，一种难以磨灭的印象穿透力"[3]。我们说到"诗意电影"的特质的时候，常

---

1　叶秀山：《思・史・诗：现象学和存在哲学研究》，北京：人民出版社，1988，第180—181页。
2　Jacques Rancière, *Film Fables*, Emiliano Battista, trans., Oxford: Berg Publishers, 2006, p.178.
3　崔轶：《电影导演的诗意调度》，北京：中国电影出版社，2010，第7页。

常会举出诸如"留白"（空镜头），意象化、隐喻化的叙事形式等特征。这些当然是没有错的，但"诗意"的要点并不在于技法，而在于其所传达的"活着"的生命感觉。更明确地说，摄影机镜头中的风、雨、云、雾、树、石、鱼、虫等无非都是"死物"，但作为"诗"的影像语言却要让这些死物变成活的东西，变为人存在于世的"时间"，让这些石头、草木说话、吟诵。因此"留白"也好，"意象化"叙事也罢，根本目的在于将附加于影像之上的抽象性解说和概括最大程度地消解掉，让一种不知从何处起，亦不知向何处去的切身"情绪"或"心境"贯注其中。而在这种"情绪"或"心境"中形成的"思"，也就不是概念性、抽象性、超时间的所谓对"永恒真理"的追索，而是人在自己的生命时间内的"忧思"和"感慨"。比如在希腊导演安哲罗普洛斯（Theo Angelopoulos）的影片《雾中风景》中，我们看到了一个没有食指的手的雕像在海面上空飘荡，既没有方向，也无路可走。这应该是军政府执政时期竖立的雕像的一部分，在民主化后被摧毁，当它孤零零地悬吊在那里时，一种莫名的个人、集体和历史的忧伤顿时充溢其间。在苏联导演塔可夫斯基（Andrei Tarkovsky）的《安德烈·卢布廖夫》中，被抓获的卖艺人被绑在骑兵的马背上，马队在冬日暗淡的阳光下从湖边走过，人、马和树的影子投射到湖面上，就在这一片静谧中，我们一边担心着卖艺人的命运，一边感叹这冬日午后的美好。尽管卖艺人也好，风景也好，都是一言不发的"留白"，但难道我们没有从中听到他们的"话"吗？但这不是意义明确的"话"，而是他们已经将自己的"存在"、自己的"时间性"刻入了世界之中，这就是"诗"的形式。在中国导演吴贻弓的《城南旧事》中，女主角

英子的父亲过世，保姆宋妈回乡，自己也要迁回台湾，在英子一家人的车驾消失在山路上后，银幕上只留下满山摇曳的红叶。而离别之憾、生死之悲、山河之丽，千头万绪、百感交集，全都蕴蓄在山中红叶的空镜之中了。我还来不及一一陈述的，还有捷克导演法兰提塞·维拉席（Frantisek Vlacil）的《乱世英豪》、西班牙导演维克多·艾里斯（Victor Erice）的《蜂巢幽灵》、匈牙利导演贝拉·塔尔的《都灵之马》，以及中国导演毕赣的《路边野餐》，等等。诗意电影呈现的是"意象"的世界，但只有通过这些凝聚而多义的"意象"，我们才能体验到我们存在于其中的"世界"，才能体会到生命的"绵延"。在某种意义上，这种充满知觉、体验的"思"才是本源性的。就像海德格尔发现的那样，"诗"和"思"本身就是在一起的，是你中有我我中有你地融汇着的，它们的分化是我们把"思"孤立化、抽象化的结果，并不是一件"自然"的事。

在本编中，我挑选的是阿巴斯·基亚罗斯塔米的《特写》和中国台湾导演侯孝贤的《恋恋风尘》，这两部是介于文学、摄影和电影之间的"诗意电影"的代表作。希望同学们在观影之后，和我一起讨论其中奇妙的视听语言，获得一些"诗"与"思"的愉悦。

# 第七章

## 诗与思的居所
### ——谈阿巴斯的《特写》

　　1989年的秋天，伊朗一家报社刊登了一则不同寻常的罪案：一个穷人因为冒充著名导演莫森·马克马尔巴夫（Mohsen Makhmalbaf）向住在德黑兰北部的一个姓阿汉卡的中产家庭行骗而被捕。这个穷人名叫侯赛因·萨巴奇安（Hossain Sabzian），虽然他收了阿汉卡一家给他的一些钱，但似乎他行骗的主要目的并不是钱。萨巴奇安与阿汉卡一家分享了对电影的热爱，撒谎说他准备让阿汉卡家的小儿子担任自己下一部电影的男主角，他甚至查看了每个房间以便取景，并与这家的二儿子进行了彩排。就在他与阿汉卡一家聚会的时候，阿汉卡家的小女儿拿着报纸来向萨巴奇安表示祝贺，因为马克马尔巴夫的作品《有福人的婚事》获了奖，但萨巴奇安对此毫不知情。这引起了阿汉卡一家的怀疑，于是通知了警方。《信使报》的记者海珊·法拉曼德（Hossain Farazmand）报道了萨巴奇安被捕的情况。伊朗导演阿巴斯·基亚罗斯塔米看到了这个报道并被深深吸引，决定把这个事件拍成一部电影。阿巴斯对犯罪者的动机最为好奇，他

与阿汉卡一家取得了联系，并通知了马克马尔巴夫本人。他得到了法官的帮助，获得了拍摄庭审的许可。在法庭上，阿巴斯设置了两台16毫米摄影机，一台拍摄萨巴奇安，一台拍摄法庭的现场情况。这就是1991年上映的《特写》。在拍摄法庭场面时，他对这些段落是否能出现在影片中完全没底，但是后来他认为这是自己最喜欢的电影。他说："这部电影的产生非常自然，是它自己制作了自己。我白天拍摄电影晚上写拍摄日记，完全没有时间去思考。经过剪辑合成之后片子就被送到德黑兰电影节放映了。我就像其他的普通观众一样走进电影院去看它，因为甚至对我来说它也是个全新的东西。我觉得它和我之前拍摄的所有影片都有很大的不同。"[1] 的确，《特写》在阿巴斯的电影中是极其独特的一部。下面我将主要围绕《特写》这部电影来就阿巴斯电影艺术的几个特点展开说明。

## 一、主题

阿巴斯说："对我来说，《特写》是关于爱的力量的。当有人如此强烈地爱着某样东西——在这个例子中，是电影——他就能勇敢得让人惊奇……萨巴奇安对阿汉卡一家人所说的东西也许是他幻想的一部分，但以某种方式而言他是对的，因为这家人最终还是在《特写》里扮演了某个版本的自己。电影拥有神奇的力量，实现我们成为他人的愿望。"[2] 萨巴奇安是一个小人物，试图逃离生活中的挫

---

1  阿巴斯·基亚罗斯塔米：《电影没有护照——阿巴斯谈〈随风而去〉》，单万里译，《当代电影》2000年第3期，第34页。译文据原文有改动。
2  阿巴斯·基阿鲁斯达米：《樱桃的滋味：阿巴斯谈电影》，btr译，北京：中信出版社，2017，第37页。

折和不幸，在片中他再三地强调了自己精神上的痛苦，自己承受的折磨。通过冒充导演，他得以进入一个之前拒绝他的社会。而阿汉卡一家其实也在利用萨巴奇安，他们希望通过认识一个导演摆脱自己沉闷平庸的生活。总之，电影里的人都对自己的现状不满，幻想着生活的另一种可能性。他们之间实际上互成镜像。

《特写》是一部展现人心灵之中的愿望的电影，萨巴奇安感觉到的痛楚、期待和忧伤，都不动声色地展示出来，通过伪装成导演，他自己长久以来被压抑和包裹的生命得以敞开。这个展示并没有套上任何道德审判的枷锁。萨巴奇安所谓行骗的行为，像一个梦想成为英雄的儿童一样单纯，当我们看萨巴奇安这个人时，你既不用费心思索，也不用费劲地观看，他的一切就在你眼前——他的紧张和敏感，通过阿巴斯，我们捕捉到一个人内心敏感的微动。

影片提出了一系列的问题：为什么一个人渴望有另外一种身份？为什么一个人希望能够成为另一个人？"看"是这部电影的关键词，影片的视角很复杂。在拍摄萨巴奇安被捕的场景时，摄影机一直待在屋外，除了我们上面说过的一些理由之外，这也是一种对人的尊重，不表现他被捕时的尴尬。而后面在室内拍摄同一场景时，是从萨巴奇安的视角来拍摄的，着重展示他内心的体验。整起事件是由导演选择并从自己的角度（以纪录片的形式）向观众讲述他所看到的一切，可算作讲述主体；而行骗始末是通过受骗者等人向法官和导演讲述，他们经历了故事本身，可算作体验主体。

这仅仅是从最粗略的叙事上来说的。从细处说，阿巴斯在影片里面提供了一种循环的"看"，每个人都因为冒充事件这个契机

得以了解和自己完全不一样的人的生活。萨巴奇安看阿汉卡一家的生活，萨巴奇安看导演的生活，阿汉卡一家看导演的生活，阿汉卡一家看萨巴奇安（被揭露了的），导演（阿巴斯）看萨巴奇安，导演（马克马尔巴夫）看崇拜自己的普通观众。通过不同视线的交织，不同层次的视角转换，阿巴斯给我们展示的就是一个有多层结构的、复数化的故事，增加了我们体验的复杂性，使我们不可能做出单一的道德判断。在这个故事里，每个人最终了解了对方心中的愿望，人从互相锁闭的，冷漠的状态中解脱出来，对对方的愿望给予了最大程度的尊重。

图7-1： 法庭庭审的场景在影片中的比重很大，阿巴斯意在让我们倾听萨巴奇安的完整的自我剖白，而不是以主观成见去判断他

## 二、在虚构与真实之间

戈达尔曾说"电影始于格里菲斯，而止于阿巴斯"。格里菲斯创造性的剪辑和结构技巧使电影本身脱离记录功能而成为一种独特的时空艺术形式，而阿巴斯则不断通过揭示电影的虚构特性以及

虚构情节背后的真相所在，让电影从艺术形式再次回到真实生活中去。

阿巴斯的《特写》拍了一个关于摹仿的故事——一个穷人冒充比他有地位的人，然后导演介入了这件事，让所有的当事人都摹仿自己当初的行为。阿巴斯的目的是通向真实，为了这个目的，他就要展现这种摹仿的行为，这是个奇妙的悖论，因为我们会想当然地认为，既然想要真实，那就叫这些人全都把自己的经历重演一遍就好了。但实际上我们知道这不过是伪客观，阿巴斯不假设自己是客观的，他明确地把拍摄的手法大白于天下，把导演的主观的看和事件本身捆绑到一起，让它们产生互动。

图7-2：影片打破了"第四堵墙"，坦然昭示拍摄的过程，前景中背对镜头者为导演阿巴斯

阿巴斯说，永远不要忘记我们观看的是一部电影，而不是现实。电影总是想摹仿生活，通常情况下，电影试图达到一种"似真"的效果，试图让我们相信银幕上的东西是对生活的模拟甚至就

是生活本身，造成真实的幻觉。这种幻觉就是一种欺骗，指望着观众产生廉价的反应。可是阿巴斯认为电影不应该只有一个层次，不应该只满足于讲一个完整的故事。不同于那些舒舒服服讲故事的导演，阿巴斯总是在挑战观众，让他们主动地参与到他的电影中，而不是被动地等着导演告诉你一切。他说："有时我认为，一张照片、一幅图画比一部电影更有价值。图画的神秘之处在于它是无声的，周围什么也没有。照片并不叙述故事，因此它在不断变化。最重要的是，照片比胶片持久。"[1]电影不光是制造虚幻的故事，更应该延伸至生活之中，引起我们更加复杂的思考和体验。

阿巴斯认为他的电影需要更加内行的观众，大多数的电影都用故事制造幻觉，制造预期的感受，但这是一种感情勒索，观众完全是被劫持的、被动的。摄影机不说谎，但说谎者使用了摄影机，阿巴斯说："我反对玩弄感情，反对将感情当人质。当观众不再忍受这种感情勒索的时候，他们就能成为自己的主人，就能以更加自觉的眼光看事物。当我们不再屈从于温情主义，我们就能把握自己，把握我们周围的世界。"[2]他在他的大多数电影里都凸显了导演和摄影机的身份，《随风而逝》和《橄榄树下的情人》都有对摄影师视角的展示，表示这些东西是被一个主观的视线发现的。有时他不惜让我们看到摄影机的存在，镜子和车的后视镜会映出摄影机。这种做法打破了戏剧中所谓的第四堵墙，将我们的感觉引导到一个更加丰富的空间中。

---

1　Jean-Luc Nancy, *Kiarostami Abbas: The Evidence of Film*, Brussels: Yves Gevaert, 2001, p.84.
2　阿巴斯·基亚罗斯塔米：《特写：阿巴斯和他的电影》，单万里等译，上海：上海人民出版社，2007，第44页。

场一镜号一法院 11月9日

图7-3、7-4：影片中不断出现的摄制行为打断了叙事的所谓"流畅性"，请注意下图
　　　　　中出现的电影收音设备

　　《特写》这部在虚构与记录之间的电影，质疑了现实与表现，
真实与伪装，生活和艺术之间的界限。《特写》的故事叙述完全不
是全知全能的，而且也没有一个固定的视角。一般的电影都会给
我们提供一个完整的故事，努力说服我们看到的东西是真实自然
的，我们只需要接受就可以了。但是阿巴斯刻意打碎了叙事的连贯

性，强调了观察者视角的不同会带来的完全不同的效果。在这一点上，阿巴斯的电影语言有很强的游戏性，频频让我们注意到电影语言本身的运用（元叙事）。比如，审讯这场戏看起来像是法庭实录，但我们逐渐意识到实际上是导演出来的，因为我们能在画面之外听到阿巴斯的声音在问萨巴奇安问题："你现在是在摄影机前表演吗？"萨巴奇安和阿汉卡夫人在巴士上的对话直到庭审的中间才以闪回的方式重现，而这个场景明显是排演出来的，带着不真实的感觉，而且我们也不知道他们的对话是不是原景重现，因为凭记忆来复述当时的场景毕竟是很靠不住的。哪些是阿巴斯导演出来的呢？哪些是真实的情况呢？我们其实永远不知道。

　　这里有意思的并不是摆拍和补拍，田壮壮的《德拉姆——茶马古道》也是后来摆拍的，那些我们以为是真实镜头的东西被揭露出来之后观众不免会有上当的感觉。可是《特写》并不会，因为阿巴斯根本就没打算欺骗我们说这就是客观事实真相，相反，他把自己拍摄的过程和手法都暴露在观众面前，他对自己的视角毫无隐瞒，摄影机坦然地昭示了自己的存在。这有效地打破了我们和银幕之间的间隔，不得不撤销那种满足于已看到的场景的想法，提醒我们，要获得对真实世界的认知，只有不停地变换自己观察世界的角度。阿巴斯让我们意识到投射在银幕上的东西只是生活的一小部分，只是摄影机的一个角度，一种"看"的方式创造出来的，这反而能让我们联想到更大的生活空间。阿巴斯说："我不信任那种只允许观众对现实进行一种阐释的电影，而是喜欢提供多种阐释的可能性，让观众自己去选择。"[1]

---

1　阿巴斯·基亚罗斯塔米：《电影没有护照——阿巴斯谈〈随风而去〉》，单万里译，《当代电影》2000年第3期，第33页。

　　对声音的处理也是如此，阿巴斯认为声音非常重要，画面只是一个平面的影像，而声音可以使画面有深度，可以说是画面的第三维度。但是他需要的是有深度的声音，通常情况下录音师只想录下质量最好的声音，可是阿巴斯认为这种声音是没有生命力的，他要展示现场完整而真实的声音。在《橄榄树下的情人》里，侯赛因和塔赫莉说话的时候，阿巴斯混进了现场工作人员说话的声音，因为他认为侯赛因是在其他人声音的掩护下和塔赫莉说话的。杂音的出现让电影冲破了银幕的限制，和我们自身的生活产生了内在的联系。在《特写》里面，萨巴奇安和马克马尔巴夫边骑摩托车边谈话时，声音突然断了，阿巴斯在这场戏之前就通过画外音说出了马克马尔巴夫的录音机坏了，这看似解释了音轨遗失的问题，但其实这完全是伪造的，阿巴斯在后期亲自剪掉了部分音轨，造成了对白断断续续的情况，因为他认为在那么嘈杂的环境下我们不可能听到他

图7-5：在"真正"的马克马尔巴夫接获释的萨巴奇安的场景中，为了不让场面通俗剧化，镜头刻意拉远了距离，而且将拍摄对象置于喧闹的街头

们全部的对话。这不仅仅是简单的同期声，而是声音的立体化。除此之外，阿巴斯也不希望两人的相逢段落看上去比较通俗剧化，而希望用减少对白的方式来减低观众的情绪，让观众和影像保持距离。

在《特写》的观影过程中，我们会产生困惑，到底哪些是现实，哪些是影像呢？所有这一切都表明了一种叙事上的自觉性，我们看到的可信吗？我们听到的可信吗？一切都变成了疑问。你越接近拍摄的对象，越不可能得到一个轮廓清晰的故事。镜头游走于两者之间，使电影产生了多个维度，变成了横跨现实生活和艺术的立方体，有了纵向的深度。"影像"和"现实"之间的张力关系形成了一种双向运动，激发了我们参与的积极性，只有当我们知道这些东西是拍摄出来的，我们才能从事件本身跳出来，走入自身真实的处境，去探寻真相、反思生活。

## 三、"看"的艺术

值得一提的是，阿巴斯不仅是个导演，也是个诗人、摄影家和画家。我们先来看他的两首诗：

> 穿黑衣的哀悼者中
> 一个小孩
> 盯着柿子。
> 在警卫室的黯淡灯光下
> 一个孩子
> 在画画。
> 父亲
> 在睡觉。
> 那条蛇

过街
也不望望左右。

工蜂们
停下来
围着蜂后
欢快地交谈。
那头宽大的母牛
走起路来
就像它背后那个提着
两个奶桶的村民。
蜘蛛
小心翼翼地
从一个老修女的帽上
撤退。

图7-6：　阿巴斯诗集《一只狼在放哨》书影

　　阿巴斯的诗，受日本俳句影响较深。其特色是不以主观的情绪或知性的逻辑介入和扰乱景物，而是让景物自然地发生与演出，描绘其内在生命的生长、变化的姿态。阿巴斯不会设立一个先验的精神实体作为中心，不在万物之中加入任何的解释或意图，而是天真烂漫地任由其自由生发，让读者自己去观照、去领悟。因此，产生了一种"信手拈来，头头是道"的效果，反而能够映射出人和自然较为完整的生存状态。这种态度，我将之归结为一种"看"的态度：凝神而观，静听天籁。阿巴斯说："人们应该懂得观看，懂得观察，一切都归结于观察事物的方式。秘密就存在于有关视觉的知识和观看事物的方式中……"[1] 他的杰出之处在于，不仅能够在诗歌层

1　阿巴斯·基亚罗斯塔米：《特写：阿巴斯和他的电影》，单万里等译，上海：上海人民出版社，2007，第48页。

面还原我们的感觉经验最初发生时的完整性，更重要的是，他在影像实践方面做了极有创造性的探索，形成了独特的"影像之诗"。这种"影像之诗"，其要诀在于对"看"的方式的革新，这为电影艺术开辟了一条新的道路。阿巴斯认为电影和绘画、照片、戏剧、电视以及其他任何形式的展现景观的艺术都不一样，电影更为复杂，需通过摄影和剪切，通过培养我们的观赏习惯来呈现一个"加工"之后的世界。在看电影的时候，我们置身于另外一个空间——银幕几乎占了整整一面墙，灯光全黑，我们几乎是处于一个巨大的窥视孔前。这里的"看"首先是一种整体的体验，人完全超脱了日常的生活，银幕上的东西在被辨识和思考之前就占据了你的全身心。

正由于电影具有这种创造整体体验的潜质，阿巴斯致力于空间的营造，激发观众的空间想象力。他的镜头语言非常开放，不仅仅是放在你眼前的东西，更是通向整体的体验。他的很多镜头都向空间敞开，比如一扇半开的门的特写，或者以一个打开的汽车车窗作为电影的开头。在《随风而逝》里，有个背着草的女人，她每次和电影的主角工程师打招呼的时候，镜头都没有转向她，只是看到近景中工程师在点头，然后，工程师的脸慢慢往右转，直到她慢慢出现在镜头后方，观众才看到她的身影。镜头很好地起到了"窗口"的作用，我们只能看到窗框里面的东西。当我们的视角不是全知全能的时候，它就产生了对未知事物的好奇，这样，"看"的主动性就被激发出来了。

阿巴斯很重视对我们的视线进行引导，让我们的视线和片中主人公的视线配合。《特写》开头，我们先看到一辆卡车充斥了画面，然后镜头折头向左，这时我们又看到街对面有两个穿军装的人在紧

紧尾随着一个人快步走到右边。无论是《随风而逝》还是《特写》，阿巴斯都强调了"看"的主动性，不是让观众被动地等着景物传送到他面前，而是模拟了主观视线的运动，让观众也变身为剧中人去"看"。《特写》的这个开篇镜头与剧情本身并无关系，它只是代表了一种在"看"的体验。这样，我们的视线就活起来了，阿巴斯的意思是，你不能懒洋洋地等在那里让我去告诉你一个道理或者给你看一些东西，而是给你一个身份，让你成为摄影师，让你主动地去看，用自己的眼睛去寻找。让"看"成为向世界敞开的、发现性的行为。

电影被认为是关于想象的艺术，也是一种符号的艺术。要是这么说的话，那如何将它与绘画和照片，以及戏剧和杂耍区别开来呢？"看"不是玩弄技巧，也不是要达到遥不可及的深度。阿巴斯的电影给人以具有坚实的生命密度的感觉，这种感觉来自他对影像的看法。在他看来，要是镜头表现的仅仅是不动声色的冷漠的"看"的话，那它并不是可取的，重要的是这种注视对对象的尊重，对真实生命的关怀，而抵制任何把对象抽象化和图解化的倾向。电影应该是一种适应真实生命，也被现实生命所需要的东西，他的电影总是在"呈现"（present）生活的实质而不是去"再现"（represent）。"present"是呈现、演示，偏重于对现实的形体化，相对而言更尊重真相，而"represent"更多地具有代表、象征的意涵，偏重于对现实精神上的抽象把握。所以，电影要"如其所是"地展现，要呈现那个抛去了一切外在的东西——文化、知识、欲望——的世界。英国电影理论家劳拉·穆尔维将阿巴斯的这一风格称为"观察的电影"（cinema of observation）。她说：

在基亚罗斯塔米的电影中，一种离题的美学导致了一种现实的美学，但并不是简单地采取与虚构对立的方式，而是用各种方式让我们认识到电影再现（representation）的局限性。在1987年至1994年拍摄的科克三部曲中，基亚罗斯塔米总会在后一部作品中回顾、重审之前的作品，并试图发展出一种观察的电影，这种电影会注意到再现过程中遗失的东西，这些遗失的东西通常是被具有外部决定性的秩序系统的需要——如叙事的连贯性——所取代的。[1]

在他看来，文化属性、性、暴力、商业和科技，都是生活中多余的成分，都是把生活的真相障蔽起来的东西。他的镜头下即使是伊朗山村一个与世隔绝的小村中的生活，都能引起我们的共鸣。既然电影要呈现最真实的东西，那么他就只呈现那些所有文化都可以通约的最基本的生活事实，最单纯朴实的人性。阿巴斯的镜头看似枝枝蔓蔓、随意任性，却能引领着你不由自主地跟着走进另一个世界。他的镜头下都是些最基本的生命事实：诞生、死亡、爱、看足球比赛，他的镜头非常简单，而且常常会停留在看似毫无意义的地方——在土坡上爬坡的汽车，远远的人群，原野上的一棵树，滚动的空罐子。可能有人会问，他的电影怎么就是些简简单单的小事（甚至算不上事）堆在一起，他的电影到底想说什么啊？主题是什么啊？为什么要我们那么长时间地看一辆汽车上坡？我们总觉得阿巴斯的影片有些模糊，又有些感慨，有一种说不清道不明的情绪。但是，这不就是人生吗？人生难道是可以事先用确定的主题规划和限制的吗？我在校园里走路，看到一只鸟从天上飞过，于是我抬头

---

1　Laura Mulvey, *Death 24x a Second: Stillness and the Moving Image*, London: Reaktion Books Ltd, 2006, p.125.

望它。请问这是什么主题呢？在阿巴斯那里，生命就是诞生、爱、看足球比赛、死亡的一系列延续，而不会通往任何确定的地方。生命出现了，然后流走了，这就是他的电影要表达的主题。出现在阳台的花盆、微风吹拂的树林，挤满了羊群的农舍，这些就是他想呈现的东西。他的影像极其单纯直接，但是却从不给人单薄的感受，那是因为他对生活的多样性的尊重，对生命的广阔的认识。他想要呈现的，无非是影像背后那最丰富又最简单的世界。正是因为他激发了"看"，法国评论家让-吕克·南希（Jean-Luc-Nancy）称他的电影为"打开眼睛之作"（eye openers）。

看阿巴斯的电影，不难感受到他对人性和真实的尊重。在英语里，凝视（regard）也有尊重（respect）的意思，对阿巴斯而言，凝视不是窥视，不是偷拍和揭示，而一定要体现出敬重和敬畏。摄影机应该呈现什么，应该从什么地方退隐，应该有什么样的分寸，这些对阿巴斯来说是非常重要的问题。

我们不光要揭示真实，更重要的是要尊重真实，让它有呈现自己和不呈现自己的权利。在阿巴斯的《随风而逝》里，一个人类学家要去拍摄丧礼的场面，被一个女人制止，因为她认为这是对死者的不敬。同时，真实也有选择自己的呈现方式的权利，在他的《橄榄树下的情人》中，一个导演在一大群女孩子里面挑选演员，这些女孩子都非常羞涩，不愿抛头露面，裹在很厚的大袍子里面，直到导演在里面挑中了一个，然后又都赶快散开了，她们既想展现自己，又犹抱琵琶半遮面，对此，摄影机给予了足够的尊重。那个被挑中的女孩子塔赫莉站在导演面前时，电影一方面表现了摄影机如何将自己的权力加诸于她（拒绝她带自己的衣服，强迫她起

床……），让我们去观看她、注视她；但在另一方面，她呈现的全然是她自己，而不是一个人为划定的角色，因为她根本不可能违反自己的本意去进行所谓的"表演"，没办法符合导演对她的要求，这导致她后来被解雇。这一职业上的失败反而让她真实的个性表露出来，也就是说，她无法去"摹仿"，制造一种"演什么就是什么"的幻象，但结果却是让真实涌现出来。

我们一般会认为镜头必须表现某个人的特定的注视，这个人可能是导演或者某个隐含的观察者，这也意味着被观察到的事物也一定会有某种特定的涵义，"他这样拍是为了表现什么？""这个镜头有什么意义？"要是拍一个小孩子笑，那潜台词就是他很可爱，他很漂亮，他的生活很幸福，等等。然而在阿巴斯的镜头中你看到的却是相反的情况，在镜头之中我们不能清晰地看到导演到底想表达什么，出现在镜头中的事物好像奇迹般地有了自己的生命力，导演没有把这些事物变成一种毫无生命的舞台式的布景或是道具，而是让我们看到它们自己存在的价值，它们生气勃勃地拒绝任何外在的意义说明。

当马克马尔巴夫和萨巴奇安乘摩托车离去时，摄像机跟在后面，由于萨巴奇安是罪犯，这种情况下镜头往往会有明确的目的性，带着严厉的、评判式的视角。但是阿巴斯的镜头却非常开放，将那种明确的目的性摒弃在外。声音变得时断时续，影像也在熙熙攘攘的车流以及挡风玻璃和后视镜的反射之中变得模糊不清，这种视觉的失焦和听觉上的失真让我们的感觉更加开放和复杂，远离了任何想从这个电影里读出道德教训的意图。

阿巴斯电影一个很大的长处就是其开放性，拒绝过度的美学

化和意义阐述，导演不让过于强烈的主观情绪或知性的逻辑介入现实，去扰乱现实事物的内在生命。阿巴斯在谈到自己如何拍摄一个角色时说："让摄影机运动起来对我来说总是非常困难，那时我的理由是：当我们长久等待的某个人从远处走来时，我们就会一直看着他……他对我们来说如此重要以至于我们目不转睛地看着他，我们不想让这个镜头中断……为了接近人物，不必非得将摄影机靠近他们。必须等待，肯花时间才能更好地观察和发现事物。"[1] 不让外力介入干扰角色和景物的内在生命，这是他的基本原则，在这一点上，阿巴斯受到了日本导演小津安二郎的影响，小津的摄影机就总是在等待。

　　在《特写》开始的序列镜头中，记者拦住了两个警察，请他们去抓萨巴奇安，但是这两个警察明显心不在焉，司机倒是对此饶有兴味。他们在路上停了几次打听去阿汉卡家的路。这种情况下大多

图7-7：　镜头完全回避了发生在院内的中心事件，而是让我们看院外司机的活动

---

1　阿巴斯·基亚罗斯塔米：《特写：阿巴斯和他的电影》，单万里等译，上海：上海人民出版社，2007，第37页。

数影片只会表现他们在车上看到的东西，但是阿巴斯显然有意地分神了，他对这些小插曲特别地注意。记者先是进去搞清那个冒充者的身份，但观众没跟他进去，而是被晾在一边，听其他人有一搭没一搭地聊天，一分钟后，记者出来带警察进去，我们只好跟司机一起在外面等他们。

观众会问，这是什么电影？我们都想看故事，看情节在往前走，那就应该看警察和记者在里面干什么。我们想接近舞台中央，想去看发生了什么。现在却身不由己地在外面傻等，外面静谧的气氛和这个时候原本紧张的气氛格格不入。我们看着司机做一些鸡毛蒜皮的小事——摘花，踢空的气罐，我们看着这个罐子滚过街道。为什么这个空罐子比戏剧场景还重要呢？

阿巴斯将毫不重要的人做的看似毫无意义的事和电影的主线并置，分散我们对情节和主人公的注意力。这里的电影就不是一种精心设计过的故事，而成为了一种不由导演安排、悄悄降临的东西。阿巴斯说："我在拍电影的时候，有时会碰到摄影机之后发生的某些事件，它们跟影片的主题没有什么关系，但比我们正在拍摄的影片的主题更吸引人更有意思，于是我就将摄影机转向这些事件。"因为我们的生命就是不可能安排的，不可能有什么情节。我们突然发现自己已不再是孩子，这个时刻是不可能预知的。阿巴斯强调电影是对世界的真实存在的展示，这个展示并不以人的活动为依据，它首先不是我们所做的某件事情，而是我们必须听其自然、任其发生的某件事情。他说："我经常寻找'什么都没发生'的场景。我想包括在我的影片中的正是这种'什么都没有'。影片中有的地方应该什么都没发生，就象在《特写》中，有个人（在街上）踢空罐子。

我需要这个。在那里我需要'什么都没发生'。"[1]

那个被踢了一脚就开始滚动的喷雾气罐，它在地上滚了相当长的时间，摄影机一直跟着它毫无规律的滚动。这个场景没有经过任何的设计，剧本里也并没有这一段。镜头集中于罐子的物理运动本身，也就是它的纯粹状态。这个罐子自由地漫无目的地翻滚，体现了一种懒洋洋的、悠闲的状态，好像运动所需的能量都是来自它的内部，它有着自己的生命——滚来滚去，最后停下来，一切都来得极为自然亲切。

图7-8：　被踢了一脚后在地上滚动的喷雾气罐是《特写》最有代表性的镜头

我们会嘀咕：是否真的需要这么长的时间？这些无关紧要的场景是否过于冗长？阿巴斯会说：是的，就需要这么长的时间。其他的导演关心的是情节，根本就不会拍这样的场景，或者很快就会

1　菲力普·罗帕特：《阿巴斯·加罗斯达米特写》，林茜译，《北京电影学院学报》1997年第1期，第52页。

剪切过去。但是小津安二郎就会等，他拍摄一个人在台上唱歌，就会等这首歌唱完，这是对唱歌这件事的尊重。阿巴斯也会等，等一个气罐慢慢地滚开，等一个人走进镜头又走出去。他在拍电影前一年就找那些非职业演员聊天，比如说聊一个买房子的话题，聊无数遍，一年后等那个人站到摄影机前时，就跟他说把你买房子那件事再说一遍吧，这时候，这些话已经印在他脑子里成为他自己的话了。阿巴斯就是这么耐心，他坚决不让演员背台词，那些台词一定要自己出现，一定要是他们内在的生活经验，就像从树上结出来的果实一样，如果错了那就错吧不要改。

传统的现实主义往往要图解式地说明某种道理，所以事物是没有什么具体直接性的，最后都逐渐因作者介入的调停和辩解而丧失其直接性。而阿巴斯的影像则是向真实的世界开放的，他的影像不是对现实的抽象化的概括和描述，而是对世界之存在的呈现。他镜头的奥秘是让那些看上去死的、不动的物体突然栩栩如生地涌现到你的面前。

## 四、"静"与"动"

再来看一首阿巴斯的诗：

> 一座断桥。
> 一个旅行者，脚步坚定
> 在路上。
> 灯笼光。
> 挑水者长长的影子
> 投在开满樱花的树枝上。

图7-9：　阿巴斯的摄影作品

　　阿巴斯曾说："从根本上说，我认为影像是万物之源。我经常是从一幅内心影像开始写作剧本的，也就是说，我是从存在于脑子里的一幅影像开始建构和完善剧本的。比如，在构思影片《结婚礼服》时，我脑子里起初出现了这样一幅影像：清晨，一个神情困惑的小伙子在阳台上给天竺葵浇水……这样的影像可以在我那个时期的绘画和摄影作品里找到。我的无意识被深山和孤树吸引，我们在影片中忠实重构的正是这样一幅影像，山、路、树是构成这部影片的主要因素。"[1]我们有时会奇怪为什么他的电影里会出现那么多静物的镜头，这些镜头既没有人在场，也没有特定的意义，形成了斩断情节的"空无"。然而实际上，"空无"的镜头并不是真正的一无所有，就像一张白纸如果真的什么都没有就不可能有所谓的"留白"，中国画用大片的留白激发观者的想象力是因为纸上的其余地方已经被画上了。沉默和空无是作品的一部分，它拓展其余部分的意义，使

1　阿巴斯·基亚罗斯塔米：《特写：阿巴斯和他的电影》，单万里等译，上海：上海人民出版社，2007，第46—47页。

之更有深度。同样在电影中，空无在动作完成后出现，赋予之前的
动作以意义。在这个意义上，我们一定会注意到《特写》里面那个
极端浪漫的花盆的长镜头和萨巴奇安手上拿着的花束，某个静物可
以成为我们情感的容器，因为这个静物是一种"空无"，但当我们
面对它时能瞬间理解人生是怎么一回事。之所以这样，是因为我们
通过前面的观看已经明白了故事是怎么回事，也清楚了人物的性格

图7-10、7-11： 影片快结尾处萨巴奇安手持的花束成为了观众情感的容器

和处境，这时，花盆（花束）的出现形成了一个空间，我们可以将情感注入其中。就像在长久谈话之后的沉默可以让我们明白之前谈话的意义。那个长镜头下的花盆使我们的情感纯化和普遍化，它唤起了我们的感情，但是这种情感又很不具体，而只是一种暧昧复杂的心绪的对应物，成为了一种永恒和牢固的东西。同样在《随风而逝》里，人类学家拍摄丧礼的请求被拒绝了之后，镜头转而呈现了沐浴在日光下的无言的村庄和稻浪翻滚的麦田，虽然我们不能目睹丧礼，但是这些丰饶和充满生气的画面却仿佛弥补了这一缺憾，死亡（丧礼）被更为广阔的生生不息的意象吸收和接纳了。阿巴斯正是用这种间接的方式，使我们体验到远比我们看到和感受到的情感更为广大的事物，使我们意识到所有感情具有的普遍性。"空无"的静物的出现可以给人一种具体的脱离时空限制的解放感和自由感——换言之，我们感受到了生活的质地和肌理。

　　从某种意义上，阿巴斯的电影处于电影和摄影这两门艺术的交界处。在电影里，阿巴斯经常使用固定机位拍摄镜头前面的事物，同时他的静态摄影却又包含了"时间"这个动态的电影要素。1978到2006年的28年中，阿巴斯都一直用摄影记录着树苗成长为树的过程，还有多年来重复拍摄同一地方的雪景：那些白色大地上的裸露和痕迹，以及"雪中的树木"。阿巴斯镜头下的风物都存在于他在那一刻的凝视中，通过凝视，景物被重新激活，被重新唤醒。他把自己的感情状态和对自然的感情合二为一，他的选择是那么完美，树林的图像就像被施了魔法一样，常常是凝练的，每一个细节都意味深长。可能你有过这样的经验，有时看到大自然的美景，心中升起的却是一股莫名的惆怅，阿巴斯的答案是："一个人孤独的时候，

凝视着魔幻光线下浓云的天空、密实的树木枝干，会非常难受。不能与另外一个人一同欣赏绮丽的风景、感受那种愉悦，是一种折磨。"[1]要是影像没有内在的生命，不能记录自己内心敏感和忧郁的一刻的话，那它就只能是一张枯燥的明信片。

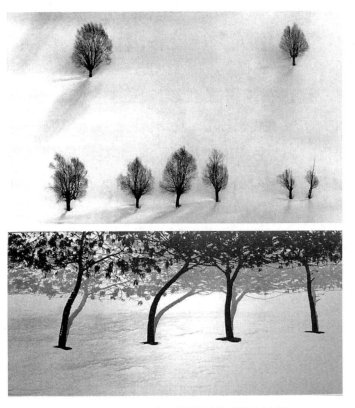

图7-12、7-13： 阿巴斯拍摄的"雪中树木"

在面对摄影和绘画时，观众的体验是有限的，但是在电影里，因为有时间的延续，所以我们可以达到无限的理解，但是这种理

---

1　转引自张啸涛《阿巴斯的摄影：意念中的单纯与深刻》，《中国摄影报》2007年第4期，第101页。

解是和观众的阅历和修养有关的。他的阅历和修养越高，他的理解程度也就越深。在面对看似不动的镜头时，你必须选择去体会这些空镜头的意义，而且你必须活跃起来，才能参透这种静止状态。"静"与"动"是相辅相成的。阿巴斯确实非常喜欢摄影，而且也常常让他的镜头保持不动，但这绝不是僵死的不动。在静态的表象之下，潜藏着真正的生命的悸动。以他制作的录像装置《睡眠者》和《10分钟年华老去》为例。在《睡眠者》里，地上放着一小块银幕，睡眠中的两个人在投影中以银幕作床，睡得正香，而早晨7点钟的城市正在慢慢苏醒，观众能感受到睡眠者极细微的呼吸和姿态变化。《10分钟年华老去》是2002年戛纳电影节开幕展邀请的15位世界著名导演的合拍片，阿巴斯拍摄了一个小婴儿的10分钟甜蜜的睡眠。一开始还以为是幅画，但仔细看他的肚子在一鼓一鼓，结尾处婴儿苏醒，啼哭着坐了起来环顾四周。即使在看似静止的镜头中，我们也可以感受到时间的流逝，感受到这个时间瞬间的微妙变化，形成了非常富于效果的"生动的静态"。让-吕克·南希说阿巴斯的镜头语言具有"天空的元素"（ethereal element）。他说：

> 　　光线、空气、呼吸都属于电影元素，成为了它的媒介。电影通过、穿过、越过光线、空气、呼吸，在其中发生折射，最后才实现自己。阿巴斯的电影同时是一条带子（就像走过的路）、一种凝胶、一块玻璃和一汪水。它是一种具有捕捉能力的液体，将生活抓住，并在每秒24帧的不连续的图像中保持它，只是在一种持续性的"看"中瞬间性地让这些图像变得流畅。沿着这条蜿蜒的道路，汽车上的开口就成为了图像的捕捉器（注：指阿巴斯电影中常见的在乡间小路上行驶的

汽车的车窗等观察外界的"开口")。这些图像就像框架中的虚空。一个开口就让我们进入到天空的元素中，就像在墙上切开的口子，沐浴在光线中，《生生长流》中的人物通过这个口子专注地看着风景，然后他转过身来发现裂开的墙上的图画。天空的元素是一种渗透，或是一种浸透：虽然景象与我们仍保持着一定的距离，但我们进入到了它的元素之中；作为观众，我们被成为我们目光的光束所捕捉。电影让我们保持静止，静止是这种运动的条件，带着我们离开。[1]

天空似乎是广大和一无所有的，但其实充溢着光、空气和呼吸，他的镜头就像从天空剪下来的一部分，用远景让我们和拍摄对象保持距离，好让我们能体会拍摄对象和身边世界的关系，而一些富于暗示性的镜头（敞开的门、弯弯曲曲的小路）提示我们更加丰富广大的世界敏感生动的存在。

图7-14： 阿巴斯电影《生生长流》中的车窗表现了存在对世界的敞开

---

1　Jean-Luc Nancy, *Kiarostami Abbas: The Evidence of Film*, Brussels: Yves Gevaert, 2001, p.50.

阿巴斯电影中的运动不会有固定的目标，不是从一个固定的地方移动到另一个固定的地方。我们要注意，阿巴斯喜欢呈现事物真实和开放的状态，所以一种经过事先规划的位移对他而言是不能接受的。相反，运动往往是某个人或者物受到某种情势的推压而去到了一个地方，但这个地方是不可预知的，也很难想象他会一直待在这个地方。也就是说，运动会带我们到某个"别处"，但是这个"别处"绝不会是预先给定的。所有阿巴斯的片子都是这样的，展现从"此处"到"彼处"，到一个新的地方，这意味着一个新的可能性的打开，把看上去遥不可及的东西拉到近处。包括《特写》中萨巴奇安冒充导演这件事也是这样，因为一个偶然的契机，他在公交车上遇到了阿汉卡夫人，他灵机一动使自己有了另一个身份，进入了一个他之前完全陌生的世界中，整个电影就围绕着这件事展开。这个"到别处"是完全偶然的，是一种生命的自然的过程。在阿巴斯的电影里，我们很难看到情节的连续的演进，毋宁说，没有情节的完整性，全都是由一些片断的、静态的时刻组成的，这些时刻是不可复制的，没有目的的，都是对生命里的一段历程的完整的记录。比如，在《樱桃的滋味》中，准备自杀的主人公坐在有薄雾的山头上，看着雾气笼罩下的城市里的高楼和吊车，突然之间一个吊车开始缓缓移动，夕阳的微光照射在吊车上。这个平凡的景致在这里意味深长，变成了他内心影像的一种结晶。在这一瞬间的凝视，是他一生中最有意义的一段。

所以，阿巴斯呈现的"运动"绝不是一种有方向的紧张的情节和紧张的情绪，它归根结底就是人生中蕴含的无数个不含目的的"刹那"，是能够引起我们的精微感受的那些结晶了的时刻，是一些

生动而特殊的，但又完全是自然发生的时刻，并且捕捉它们在一刹那形成的特殊的美。他展现的"运动"甚至可以是静穆的，一棵在草原上的树，一个握着方向盘的人，一台正在拍摄的相机……这些静穆并不等于静止，他们有着内在的生命和韵律，可以在任何一个有着细微感受的心灵上引起领悟和应和。这些片断的、静穆的镜头向我们呈现着世界的纯洁的、本源性的存在，将世界最为凝练和纯净的一方面呈现出来，而事物这种纯粹的状态也将我们从日常生活那些五色令人目盲的喧嚣中拉出来，让我们能对其哭和笑，等待和期盼，思考和感叹。他的镜头干净简明，但是非常深邃，因为它们展现的绝不是枯燥的表象世界，而是汇聚了我们对真实人生的诸多感受，我们可以读出蕴含于这些自然风物背后的敏感、矛盾和忧郁的心灵。在这个意义上，阿巴斯的镜头语言充满了诗意，直抵我们存在的深处。

在拍人的时候，他也从来不刻意，只是追随着人们自然的生活步伐，让他们引领着他的摄影机，在他的世界里，每个人都随着自己的性子过日子，随遇而安，顺其自然。他电影中的人总是在偶遇、谈话，然后又走开，好像什么事都没发生。但一切都是如此透明和毫无矫饰。在《特写》里，抓捕萨巴奇安之前，镜头展示的却是几个人在汽车里面东一句西一句地聊天，而非发生在屋里的中心事件，包括我们上面反复提到的踢气罐和摘花的镜头。这些"闲笔"使得电影缺乏通常意义上的戏剧性，我们预期的那些情节上的套路并不会出现。阿巴斯尊重日常生活里那些容易被忽视的小事，这些事情之所以让人着迷，是因为它们永远是发生在现在、当下的，是切切实实的现在，因为只有现下、眼前的一刻，才能够被我

们所体验——一个人在等待的时候摘下一朵花，在晴朗的日子里看到摆放在露台上的花盆，这些心境是值得怀恋的，但却是很容易被遗忘的，但是通过摄影机，眼下的这一刻，也就是被我们所有人都不断遗忘的幸福的现在的时光，被保留了下来。这些时刻呈现在银幕上，就变成了如此有分量的、沉甸甸的东西。

对阿巴斯来说，生命的存在是不可能预设，不可能服从任何理性认识的，它扎根于我们对这个世界上最平凡的经验的基本领悟和感受中。当一个刚刚出生不久的小孩子听到有人叫他的名字的时候，他会作出反应，但他并不知道这是在叫他的名字，而只是因为他觉得这和自己有关系，是他对世界的一种回应。只有在年长一些后，他才会有这是"我的名字"的意识，这时名字就从一种感受变成了一种知识。当我们走入一片秋天的树林的时候，我们什么都不想，但是觉得心里很干净，会觉得身边的一切都是和自己相关的，如果你去辨认这是一棵枫树还是一棵枞树，那就从对世界的感受变成了知识。阿巴斯的电影充满了相遇、偶然和漫不经心的谈话，"问路"的情景在他的影片中经常出现，《何处是我朋友的家》里面，一个小男孩不断停下来问如何去同学家，有时得到答案，有时得不到；《橄榄树下的情人》里面，导演试图穿过被地震毁灭的地方，不得不常常停下来问他们在哪里；《特写》里面，记者和警察为了去阿汉卡家也时不时地停下来问路。"我在哪？""你从哪里来？""这是什么地方？""你要去哪里？"这些问题往往不可能得到确定的回答，却像永不停息的回声一样在空中飘荡。生命就是一个这样偶然地相遇、交谈和绵延的过程，而不可能有任何确定的答案。

图7-15：《特写》中的"问路"场景

对阿巴斯来说，电影是这样的一种东西，通过它世界能够呈现出自己最本真的样貌，我们也能窥见这一样貌，世界是按照它自身的韵律在运动的，它不承载任何外在的附加的意义，它也不会因为人为的规定停留在某个地方。世界就是那个在风吹过的时候会呼吸、喘息和颤抖的地方。阿巴斯的电影是一个诗与思的处所，是一个让人安顿下来，感觉和接受这个世界对你的言说的地方。从这一点上说，他的电影具有沉思的气质，非常哲学化，它是一个平台，重建我们和这个世界的关系，重建我们对世界的领悟。

## 本章课后练习

### 习题一

阅读阿巴斯的诗集《一只狼在放哨》和《随风而逝》，分析一下他的文字和他的影像之间的关系。思考一下在阿巴斯那里，文字、照片和影像是如何互动的，这种互动对你理解这三种媒介的性质和潜力又有什么帮助。

### 习题二

我们知道，阿巴斯的电影善用"闲笔"，在你阅读的文学作品和看过的电影中，有没有这种看似"闲笔"，实则蕴含深意的例子，展开说一下。同时思考要使"闲笔"不闲，需要哪些因素。

### 习题三

观看阿巴斯的电影《橄榄树下的情人》，结合《特写》，写一篇500字左右的短评，分析他介于真实和虚构之间的"伪纪录片"手法，这一手法对深化主题、表现人物能起到什么作用？对于扩大我们对现实的认知，又能起到什么作用？

## 《恋恋风尘》中的"天眼"
### ——兼谈侯孝贤电影的文学性

## 一、主题

1986年对中国台湾电影来说是一个标志性的年头，这一年杨德昌的《恐怖分子》和侯孝贤的《恋恋风尘》发行，这两部电影可说是台湾新电影的巅峰成就。侯孝贤说：

> 《恋恋风尘》是（吴念真）以前的恋爱故事，就是家乡的一个邻居女孩。因为他初中就上来台北念书，念延平高中夜间部，一边做事；那这个女孩子也上来台北了，在裁缝店。念真去当兵，女孩子还给他一千多封写好自己姓名地址的信封，一元邮票都贴好了。结果就被常常送信的邮差追上，结婚了。我想那女孩太年轻了，太寂寞了。[1]

和之前侯孝贤的几部影片不同，这部电影没有死人，也没有人快要死去；甚至父亲的受伤也几乎谈不上是生活威胁，不像《冬冬的

---

1　白睿文（编访）:《煮海时光：侯孝贤的光影记忆》，朱天文校订，桂林：广西师范大学出版社，2015，第202页。

假期》中母亲的昏迷。看起来这似乎是一段时间内侯最轻淡的电影。

我们可以注意到一些奠定《恋恋风尘》主题基调的关键事件。例如，在火车上，阿云说她的数学成绩很差。阿远轻声责备她，她应该早点告诉他，这样他就可以帮助她了。这种责备的举止和表情在影片中多次出现。在台北火车站，当阿云差点被骗时，他责备她没有按照他的指示等待；在和他们的朋友一起吃饭后，阿远责备阿云和"男人"一起喝酒（而她只是被认为是一个"阿云"）；当他们的朋友要求阿云脱掉她的外衣（下面有两层），好给她在上面画一个彩色的图案时，阿远很不高兴。当他们疯狂地寻找阿远被偷的摩托车时，阿远一怒之下准备去偷别人的，而且要求阿云放哨；在宜兰的转车站，阿远指示阿云自己一人回村，因为他太丢脸了，不敢空手回家。这些事件累积成一种微妙的思维定式，即阿远在这段关系中是占主导地位的。他是负责任的人，是男性，是领导者，是必须在他们的关系中承担经济、教育和情感负担的人。当然，他并不是故意对阿云呼来喝去。

图8-1：　阿远的摩托车被盗，他想偷一部车回来，阿云伤心地劝阻他

他认为自己的地位是一种责任，而不是一种特权。阿云默默地接受了这个顺从的角色，从未用语言表达过任何不满。影片对他们的分手没有予以直接的表现，我们无从得知她的动机，也没有机会听她辩解。观众只能通过曲折的方式了解，阿远从他弟弟那里收到了一封信，然后是阿云夫妻俩在阿远母亲面前羞愧难当的静止镜头。

影片中，行动是由阿远做出的决定所推动的。阿远品学兼优，但是穷困潦倒，他面临着两难的境地：是做出巨大的牺牲来继续接受教育，还是选择适度的短期经济保障。他选择了辍学，以拯救自己入不敷出的家庭。他出发去城市，以便能获得可以寄回家的稳定收入。然而，就算这种微不足道的愿望也无法实现：他并不擅长操作机器；后来用于快递工作的摩托车也被盗了，经济上经受了巨大损失；最终他被要求服兵役，他离自己改善家庭经济的目标越来越远。经济压力和无望的前途折磨着他，影响了他的情感状况和与其他人的关系。

从伦理上说，阿远的肩上始终有两个重担：一方面是寻求经济收入上的成功，另一方面是履行传统家庭的义务，娶妻生子，做一个孝顺的儿子和孙子。在这方面，他有一个镜像人物，即他的父亲。观众了解到，阿远的父亲是祖父的养子，而且答应过生下的第一个男孩跟祖父的姓，但生下阿远后又反悔了。这也类似于吴念真的实际情况："他父亲是'过继'的，台湾话叫'入赘'，第一个小孩基本上要姓（妻家的姓）吴——他父亲姓连。李天禄有演，有讲到这个；对男性而言，入赘是很不得已的。"[1]在一个场景

---

[1] 白睿文（编访）：《煮海时光：侯孝贤的光影记忆》，朱天文校订，桂林：广西师范大学出版社，2015，第207页。

中，当阿远带着他回家时，所有的家庭成员都在等待他，在祖父和母亲的指示下，在家门口摆放食物进行祭祀和烧纸。但父亲坐在离这种仪式活动很远的地方，似乎并不参与其中。祖父看不起父亲，觉得他懒散无用。父亲身体上有缺陷（腿脚伤），但导致更多问题的，是他的好酒、好赌和对孩子的不关心。作为一名煤矿工人，他差点死于矿难，他的贫穷和无能也成为他对儿子内疚的来源。父亲在影片中始终作为一个沉默和被动的角色出现，这必须在他所处的经济环境的大背景下来理解，包括当时的所有的煤矿工人。他们都是冒着生命危险开采煤炭的被剥削的下层工人，但是，面对控制煤矿的企业主，他们却无能为力，只能聚集在一起，抱怨生活的不公。他们并没有进行任何抵抗，因为这很可能是徒劳的，而是喝得酩酊大醉，在家里搬大石头。这引起了邻居们的抱怨，但这不只是简单的喜剧效果。搬石头的场景强调了诉诸虚幻行动的倾向，这些行动给人以运动的印象，但实际上什么都没有。

阿远的摩托车被盗，不仅没赚钱反而赔了钱回家。当他们到达宜兰的转车地点时，阿远让阿云自己回家，因为他太羞于面对他的父母。阿云无言以对。在无处可去的情况下，阿远沿着海滩往前走，恶劣的天气使这里变得更加荒凉。他看到海滩上有一个葬礼仪式，估计是为一个失踪的渔民举行的，接下来的镜头几乎没有任何对话。对台湾观众来说，标志性的龟山岛是一眼就能认出的。对阿远来说，它成了他的孤独和寂寞的客观对应物。他独自在海滩上，一个人思考自己的处境。男性气质是影片中一个突出的问题。阿远承受着成为传统意义上的男人的压力，他的软弱、无能，以及无法

获得较好待遇的工作，以致也无法履行结婚和生育的必要职责，这些东西困扰着他，使他的情绪变得很坏。在传统的农村文化逻辑和城市现代性的原子化话语之间，阿远处于一种瘫痪状态。这个时代的基本难题是，在这两个世界之间成长起来的年轻人该做什么？他们将如何谋生？他们将如何重新定义自己的性别角色？他们该如何成功？这些正是阿远所面临的问题。

图8-2： 阿远活在传统的农村文化逻辑和城市现代性的原子化话语之间

## 二、沈从文与侯孝贤的"天眼"

侯孝贤的电影有非常强的文学性。甚至可以说，某些方面，他的电影更新了我们对"电影"的认知。他也自称，比起电影来，倒是文学给他的启发更大。这方面，尤其值得说一说的是沈从文对他的影响。沈从文的作品是朱天文介绍给他的。侯孝贤说："沈从文的书以前在台湾算禁书，我看了之后感觉他的视角很有趣。他虽然描绘的是自己的经验和成长，但他是以一种非常冷静、远距

离的角度在观看。"[1] "每个人都有一个主观的情感，但要会分辨，就是你的艺术性跟你的美学素养到什么程度，包括你怎么看这事情。假使像神这样看的话，就有另一个味道、另一个层次，可以尽量客观，不带任何情感——这样看得很清楚，而且会超过当初想拍这事件的想法。在还原这事情的真相时，比如说社会新闻或什么事件，假如很主观的话，那就是很意识形态的，就很小很窄。沈从文提供我这个，这对我有感觉，对别人没有，所以这东西很奇怪。"[2] 他多次谈道，沈从文给他的启发是一种"客观俯视的view"，一种"远一点"的眼光——"沈从文的自传提供我一个view看人间的事情，一个作者对自己身边的事能够这么客观，这是不容易的。不太有什么激动、情绪在里面，就像上帝在看这个世界一样，这样反而更有能量"[3]。朱天文将这个"view"解释为"天的眼光"：

> 就是说沈从文自传那种"天"的眼光——用"天"的眼光来看当时战乱所发生的所有事情。比方说这个军队来，那个军队去，抓到的所谓叛军就是老百姓，抓到了也分不清，就在神前面掷竹笺，你掷了这个笺，应该死了，你就死，另外一笺就活，因为都分不清谁该放出来。所以活的就到这边来，而死的那个老百姓不会反抗的，他也没什么，他就交代说，啊我的牛怎么样，我的家人怎么样……沈从文是这样写他的时代。这眼光是天的眼光。[4]

---

1　白睿文（编访）:《煮海时光：侯孝贤的光影记忆》，朱天文校订，桂林：广西师范大学出版社，2015，第162页。
2　同上书，第467页。
3　同上书，第467页。
4　同上书，第541页。

那么，这个在侯孝贤和朱天文口中，有点神秘的"天眼"到底是一种什么样的眼光呢？要回答这个问题，我们还是先回到沈从文的文本，来破解这个"天眼"之谜。我们先来看他的小说《黄昏》中的段落，描述的是乱世中一群犯人要被处决的场景：

老狱卒走过那个先是不愿意离开牢狱，被人迫出以后，满脸是血目露凶光的乡下人身边来，"天保，有什么事情没有？"犯人口角全是血，喘息着，望到业已为落日烧红的天边，仿佛想得很远很远，一句话一个表示都没有。另外一个乡下人样子，老老实实的，却告给狱吏：

"大爷，我砦上人来时，请你告诉他们，我去了，只请他们帮我还村中漆匠五百钱，我应当还他这笔钱。……"

于是队伍堂堂的走去了。典狱官同狱卒送出大门，站到门外照墙边，看军官上了马，看他们从泥水里走去。在门外业已等候了许久的小孩子们，也有想跟了走去，却为家中唤着不许跟去。只少数留在家中也无晚饭可吃的小孩，仍然很高兴的跟着跑去。天上一角全红了，典狱官望到天空，狱卒也望天空，一切是那么美丽而静穆。一个公丁正搬了高凳子来，把装满了菜油的小灯，搁到衙署大门前悬挂的门灯上去，大门口全是泥泞，凳子因为在泥泞中摇晃不定，典狱官见着时正喊：

"小心一点！小心一点！"

虽然那么嘱咐，可是到后凳子仍然翻倒了，人跌到地下去，灯也跌到地下了。灯油溅泼了一地，那人就坐在油里不知如何是好。典狱官心中正有一点儿不满意适间那军官的神气，就大声说：

"我告诉你小心一点，比营上火夫还粗卤，真混账！"

小孩子们没有散尽的，为这件事全聚集了拢来。

岗警把小孩子驱散后，典狱官记起了自己房中煨的红烧肉，担心公丁已偷吃去一半，就小小心心的从那满是菜油的泥泞里走进了衙门。狱丁望望那坐在泥水里的公丁，努努嘴，

意思以为起来好一点，坐在地下有什么用，也跟着进去了。

　　天上红的地方全变为紫色，地面一切角隅皆渐渐的模糊起来，于是居然夜了。[1]

这段描写的特别之处在于，明明描写的是砍头这样悲惨的事，但在沈从文笔下，"死亡"这个中心事件却被延宕了。一些与之无关的散漫细节，却不知不觉地渗透了进来，干扰了我们注视"死亡"的眼光。在一刹那间，读者竟恍然有一种感觉：死亡也没有什么大不了的，也不过如日升日落、风卷云舒一样是自然进程的一部分。关于这一点，王德威在《从"头"谈起——鲁迅、沈从文与砍头》中说得好："我们如果只看到《黄昏》中对社会的反讽批判，或是'天地不仁'的慨叹，未免糟蹋了这篇小说。砍头，而且是冤枉的砍头，是沈从文的主题。托生乱世，人命果不如蝼蚁！但他抒情的笔触，静静地将与砍头同时的各种感官意象联结起来：变幻莫测的夕照，晚饭的炊烟菜香，小孩的嬉戏目光，老门丁的春情旧梦，犯人的最后交代，添油兵丁的笨拙举动，还有典狱官的红烧肉，似乎一起来到眼前。这些杂然分属的事物好像各不相干，但又似乎有所关联。分则木然兀立，合则生机乍现。离合存没之间，它们没有象征闪烁的逻辑，惟见文字左右联属的寓意。"[2]其实不仅是《黄昏》，在沈从文的其他作品中，我们也不难发现一种完全不同于与他同时代的"五四"启蒙作家的世界观。简言之，启蒙作家往往或以人道主义，或以历史进程为立足点，对各种社会景观做批判性的解读，

---

1　沈从文：《月下小景·如蕤》，武汉：长江文艺出版社，2014，第274—275页。
2　王德威：《想象中国的方法：历史·小说·叙事》，北京：生活·读书·新知三联书店，1998，第144页。

从中获取推动社会变革的意见。正如安敏成（Marston Anderson）所说："只是在政治变革的努力受挫之后，中国知识分子才转而决定进行他们的文学改造，他们的实践始终与意识中某种特殊的目的相伴相随。他们推想，较之成功的政治支配，文学能够带来更深层次的文化感召力；他们期待有一种新的文学，通过改变读者的世界观，会为中国社会的彻底变革铺平道路。"[1] 所以王德威发问，要是鲁迅写作这种题材，会是什么样子？然而，沈从文却有一种截然不同的"非启蒙"（如果不是"反启蒙"的话）的眼光。在他看来，沧海桑田，世变缘常，人类并非宇宙的中心，所谓"历史进程"则更像是理论家的臆想。比起启蒙思想家们打造的观念世界，沈从文更愿意以连绵柔韧的生活和生命憧憬，来抵消大时代的喧嚣。所以王德威说："当小兵沈从文凝视溪流边斩首尸身的血迹，一夜就能濯洗尽净；当他眼见无辜的农民，被迫以掷笏的儿戏方式赌输性命，哀哀向待释的难友交代后事，他形诸于外的反应是莫可奈何。但作家沈从文想到死者已矣，杀人者与被杀者的家人似乎很快就忘了一切，'大家就是这个样子活下来'，'规矩以外记下一些别人的痛苦或恐怖，是谁也无这义务'时，寥寥数语，却有多少对人世劫噩的大悲悯、大惊恸积蕴其中！"[2]

1952年，沈从文到四川参观土改，目睹了对地主的镇压："来开会的群众同时都还押了大群地主（大约四百），用粗细绳子捆

---

1　安敏成：《现实主义的限制：革命时代的中国小说》，姜涛译，南京：江苏人民出版社，2001，第3页。
2　王德威：《想像中国的方法：历史·小说·叙事》，北京：生活·读书·新知三联书店，1998，第142页。

图8-3：沈从文

绑……实在是历史奇观。人人都若有一种不可解的力量在支配，进行时代所排定的程序。"但在这个残酷的历史场景中，沈从文却看到了不同的、包容性的生命视野："工作完毕，各自散去时，也大都沉默无声，依然在山道上成一道长长的行列，逐渐消失到丘陵竹树间。情形离奇得很，也庄严得很。任何书中都不曾这么描写过。正因为自然背景太安静，每每听得锣鼓声，大都如被土地的平静所吸收，特别是在山道上敲锣打鼓，奇怪得很，总不会如城市中热闹，反而给人以异常沉静感。"[1]

也许，这就是朱天文所说的"天眼"。就像沈从文给张兆和的信中说的，这是相对于历史的"常动"的生命的"常在"。"常动"是要改变世界的人的意志和信念；而"常在"是"忠实庄严的生活"，不服从任何预设的意义，只会为自己欢欣和悲伤。翟业军认为：

> 沈从文很沉湎（万花缭乱，真是好看啊）又极超然（只是被动地"看"，绝不以某种既定的价值观来惊扰、判断）地"看"着现象的川流汩汩流淌，由此造就一种高度单纯的文体。[2]

---

1　沈从文：《沈从文全集》第19卷，太原：北岳文艺出版社，2009，第267页。
2　翟业军：《退后，远一点，再远一点！——从沈从文的"天眼"到侯孝贤的长镜头》，《文学评论》，2020年第2期，第92页。

这种"看"呈现在电影中，就是侯孝贤式的长镜头。翟业军进一步认为，"长镜头不只是技巧，更是一种类似于沈从文'看'世界的眼光、态度"；"仅止于'看'，让现象的网络自行铺开，这就是侯孝贤所说的客观；客观的世界里，生或者死，相爱或者勾心斗角，其实是一回事。这就是侯孝贤所说的上帝看世界的眼光，用朱天文的话说，就是'天'的眼光。"[1]陈儒修在《台湾新电影的历史文化经验》中列举的三个台湾新电影比较突出的特征——长镜头、静态摄影机、通过普通人的个人记忆过滤的历史——很适合用来描述侯孝贤的电影。《恋恋风尘》的摄影机比从前摆放得更远。大量的镜头是大远景，很多是风景镜头，人物不过是小点。即便是拍摄拥挤的大城市台北，角色也被环境衬托得渺小了。有人统计过，影片中有人出场的镜头中差不多一半是远景镜头。关于这种远景镜头的功能，安德烈·巴赞的说法是：

> 第一，景深镜头使观众与画面的关系比他们与现实的关系更为贴近。因此，可以说，无论画面本身内容如何，画面的结构就更具真实性；第二，所以，景深镜头要求观众更积极地思考，甚至要求他们积极地参与场面调度。倘若采用分析性蒙太奇，观众只需跟着导演走，他们的注意力随着导演的注意力而转移，导演替观众选择必看的内容，观众个人的选择余地微乎其微。画面的含义部分取决于导演的注意点和意图；……蒙太奇在本质上是与含义模糊的表现相对立的。……景深镜头把意义含糊的特点重新引入画面结构之中，虽则并非必然如此，至少也是一种可能。[2]

---

1 翟业军：《退后，远一点，再远一点！——从沈从文的"天眼"到侯孝贤的长镜头》，《文学评论》，2020年第2期，第92页。

2 安德烈·巴赞：《电影是什么？》，崔君衍译，北京：中国电影出版社，1987，第77—78页。

　　侯孝贤一个基本的技法是，淡化所谓的"中心事件"和"中心人物"，以周边的人事或景物将传统叙事的"中心"挤到边缘位置。比如阿公送阿远入伍的三个长镜头，矿山小镇的比例比人大得多。阿云在火车站月台等阿远时，被一个老头子骗了，被拿走了行李。阿远赶来把行李抢了回来，这本来是个戏剧化的事件。但影片一方面不厌其烦地拍摄站台人来人往的全貌，另一方面把镜头拉远，让我们产生一种"远观"之感。杜绝了我们感情的直接投入。使行李被夺走/夺回这件事不成为一个突出事件，而成为发散性、多维度的日常生活的一部分。再比如，阿远去参军，他和阿云的分别几乎是不露痕迹的。恒春仔因为工伤住院，他谈起自己的伤势、梦，还说稀饭有点咸。谈话是如此平淡，以致大多数观众认识不到这里面蕴含的悲哀：阿云坐在前景中的椅子上，背对镜头，至于她可能在想些什么，影片没有给我们提供任何线索。恒春仔问为什么稀饭这么咸时，她没有反应，恒春仔问阿远："她怎么了？"阿远闷闷不乐地回答说他刚接到了兵单。

图8-4：　在阿云火车月台受骗这组镜头中，侯孝贤通过景深镜头淡化了中心事件

图8-5： 表层叙事是阿远和恒春仔的闲聊，但深层却蕴含了阿远和阿云离别的悲哀

　　在大陆渔民船搁浅这段情节中，先是对渔民一家的一个正面特写，然后跳轴到一个较远的侧面，让我们看到军人招待渔民的全景。这是侯孝贤很典型的镜头语言，先正面对人物进行交代，然后用较远的、有距离感的长镜头勾勒军营生活的全貌。这时我们的关注点已经不再局限于渔民一家，而是包括了渔民在内的军营整体，

图8-6： 招待大陆渔民的场景很好地体现了侯孝贤表现生活全貌的创作理念

进入我们视野的有辅导长、厨师和哨兵。这样，生命的各种纹理就
被交织在了一起。而在下一个镜头中，是阿远给阿云写信说这件
事，紧跟了在海边送别渔船的长镜头。这样，大陆和台湾的分隔的
惆怅就巧妙地与阿远和阿云分别的惆怅紧密地结合在一起了。

## 三、高度单纯的文体

翟业军说的沈从文那种"高度单纯的文体"，我认为在侯孝贤
的镜头中也是有所呈现的。这种文体不是来自叙事技巧，而是来自
一种现象学式的"看"，完全删除了意识形态的、观念的和主观性
的东西。世界是完整的，而自己只是一个倾听者，只是其中的一分
子，没有用主观意志和后天知识去切割世界的权力。所以，尽管
在"主题"一节中我们谈到了那么多观念化的东西，但实际上在看
电影的时候，观众并不会真的去想到全球化、家族制度、男女不平
等这些问题。为什么呢？这就是因为侯孝贤是开了"天眼"在拍电
影。"天眼"把所有这些观念性的、制度的、意识形态性的东西全
都过滤掉了，只剩下我们的直觉体验到的"生活世界"。这里，我
是在胡塞尔（Edmund Gustav Albrecht Husserl）的意义上使用"生
活世界"这个词的，它是没有经过科学概念化的，是由知觉实际地
给予的，是被人们经验到的世界。叶秀山认为：

> 胡塞尔认为，人之所以能从朴素的自然态度中摆脱出
> 来，正因为人是以对立面的一方来对待客观世界，才能在
> "心理"、"精神"中"建构"出一个本质的世界，从这种态度
> 出发，主体与客体的关系，首先是主体，不是作为一个自然

科学家，而是作为一个"人"来对待客体，即作为纯思想、精神性的人来建构"世界"。这并不意味着"自然的"人被消灭，而只是"摆脱"、"排除"一种态度——自然、朴素的态度，采取了一种新的态度——现象学的态度。[1]

所谓"现象学的态度"，其实和侯孝贤从沈从文那里学到的"天眼"颇有相似之处，按胡塞尔的话说，就是"在超越论的自我中"，"在由这个超越论自我本身展露出来的超越论交互主体性中"，也就是在主体的精神中清空那些私心杂念的东西、那些充满个人主观成见的东西，在看待世界时清空那些强加在世界上的种种话语和说辞。让自己的精神达到澄明，达到一种和世界、他人的纯粹交往状态。说穿了，就是人去除我执，对世界的直觉性敞开，达到纯粹的生命体验。所以朱天文说他的电影的根基是"真味和真知"，他的电影是"直觉和自发自动的"。不妨说，是一种"了悟"：

> 这种看法最好的地方，我想是将心比心，碰面即中，不论看到了什么，于自己都是真知。正如刘大任《浮游群落》中所写小陶大病一场之后的了悟，"波特莱尔的忧郁不是他的忧郁，他不能也不应该眼睛望着台北市栉比鳞次的泥灰色屋瓦，却一味追寻波特莱尔坐在塞纳河畔的阁楼里望着巴黎波浪滚滚的屋瓦油然而生的忧郁。他不应该把柴可夫斯基的悲怆想成自己的悲怆，通过别人的眼睛看自己的世界，他应该先牢牢抓住自己生活里的一点一滴，就像他抓住病中第一碗蒸蛋一样，细细地、全心全意地领略它的真实滋味。"[2]

原先电影叫《恋恋风城》，后来改为《恋恋风尘》。因为阿远和阿云的恋爱，自始便与他们的家乡、与台北市、与这个风尘仆仆的

---

1　叶秀山：《思·史·诗：现象学和存在哲学研究》，北京：人民出版社，1988，第98—99页。
2　朱天文：《最好的时光：侯孝贤电影记录》，济南：山东画报出版社，2006，第344—345页。

人世是结在一起的。所以，这个标题，就是侯孝贤去除那些旁观者的指手画脚，推己及人，在自己的精神中思考阿远和阿云的精神，而达到的对他们的人生况味的把握。朱天文还说："形式也成为内容，文体亦即是况味。"侯孝贤电影在语言上的高度单纯性我认为来自这种高度超越性的"文体"。

这种文体上的单纯性也体现在影片的时间意识中。侯孝贤对时间工具有着自觉的描写，比较明显的是父亲给阿远的那块表，还有时钟和其他与时间有关的东西。在谈到自己关于时间的思考时，侯孝贤说：

> 当你用这种方法让非职业演员开始演的时候，就发生了一个问题：他们不是要照剧本远远地讲话，而是要遵照房间生活的动态，这样时间就变得很重要——设定的时间到底是上午、中午还是下午。如果时间不清楚，就不能安排演员。当你有了清楚的时间，一个真实的时间观念的时候，你才有了依据，才能够判断；违背时间的状态时，我的意思是说假使一个小孩，他本应该上学，但是他回来了，而妈妈正好中午的时间在做饭，这时就会产生妈妈的反应，会问他为什么。你要安排一个状态，你就要用这样的现实时间，违背了现实时间后，你怎样安排，按照对现实时间的判断，会发生所谓的戏剧性，这种戏剧性基本上就是你违背了现实时间的常理，它会发生什么。比如我刚刚说的小孩，妈妈会奇怪现在明明是上课时间，回来干吗？就冲过去问他，于是镜头就跟进去，有时声音会变成画外音，但没关系，画外音的想象空间更大。所以当我在使用这种现实的真实生活状态作为依据的时候，也就是我的电影走向另一个阶段的时候。[1]

---

1 侯孝贤：《侯孝贤电影讲座》，卓伯棠编，桂林：广西师范大学出版社，2009，第56页。

这段话的重要性在于，我们可以从中看出，侯孝贤的"时间"是一种"自然化"的时间。也就是说，人的生命状态随着时间的流逝而改变，这是自然的、合理的。这一点也是沈从文擅长的，相较于"五四"启蒙文学中那种用强力、抽象的观念猛然改变一个人原有的生命进程，沈从文更相信时间进入人的生命内部的缓慢、连绵的力量。就像在《边城》中，天保和傩送用唱山歌的办法赢取少女翠翠的心。天保不敌后死于船难，老船夫也在一个雷雨之夜死去。傩送出走——"这个人也许永远不回来了，也许'明天'回来！"我们看到，这里的时间，按照沈从文的话说，是"更有人性，更近人情"的时间，而不是被某种抽象观念所掌控的剧烈、突变的时间。回过来说侯孝贤，他更擅长拍农村（包括城乡结合）的题材，即使拍摄城市，也不关注竞争、赢利、选举、运动这些"宏大"的东西，而是反映人在时间之中的细微变化。他从来不把时间看成抽象的，即可以定义、计算和消费的连续单位。在谈到《恋恋风尘》中阿远和阿云的感情为何变质时，他说："其实辛树芬（阿云扮演者）本人个性是很强硬的，强硬中又很温柔。现在要把她变成会跟邮差走，有她的弱点啦——也不是说弱点，是个性——所以才会有这种安排。一次一次，现实改变了人的状态；那时候他去找她，两人透过（红楼戏院旁边）裁缝店的窗子讲话（已经有一种距离）。"[1]侯孝贤所说的"现实改变了人的状态"，在我的理解中就是人对时间的反应，时间不是空洞的，而是会现实地进入人体内，改变人的

---

1　白睿文（编访）:《煮海时光：侯孝贤的光影记忆》，朱天文校订，桂林：广西师范大学出版社，2015，第211页。

生理和心理。对于侯孝贤影片中这种时间的自然性和内在性，阿城
有一段文字概括得很好：

> 《恋恋风尘》与《风柜来的人》，都有一个难写处，即少
> 年人的"情"。少年人的"情"之难写，是挥霍却不知是挥
> 霍，爱惜而无经验爱惜。好像河边自家的果子，以为随时可
> 取，可怜果子竟落水漂走。又如家中坐久了的木凳，却忽然
> 遍寻不着。……《恋恋风尘》我初见时略有担心，一路下来，
> 却收拾得好，结尾阿远穿了阿云以前做的短袖衫退伍归家，
> 看母亲缩脚举手卧睡，出去与祖父扯谈稼穑，少年历得风尘，
> 倒像一树的青果子，夜来风雨，正耽心着，晓来望去却忽然
> 有些熟了，于是感激。[1]

图8-7：　隔着窗格说话暗示了阿远和阿云之间已生隔阂

农村的时间标识与城市不同，在那里，变幻莫测的自然是时间
的标记，在影片最后，当阿远回到家，和祖父一起抽着烟，闲聊着

---

1　阿城：《且说侯孝贤》，《文化不是味精》，南京：江苏凤凰文艺出版社，2016，第101—
102页。

天气和红薯的收成时，这才是一种解脱。番薯的不稳定状态，意味着一切都需要培育，并理解挫折的发生。因此，《恋恋风尘》的结尾并非悲剧，而是对人生无常的认识。祖父对收成的评论的另一个层面是，在季节的一般周期性回归和田园生活的循环逻辑中，根据年份的不同会有一些变化。今年的庄稼很不好，但也许明年会好一些。侯孝贤不从一个特定的角度去看人和事，也不去批判。人类的一切，所有的生与死，在他的镜头下都变得相当正常，都是阳光下的简单事物。正如吴凤鸣所说的：《恋恋风尘》中男主角阿远发生'兵变'，女主角阿云与天天为她送信的邮差结婚了，下一景空镜头的处理是拍黄昏金门海边的木麻黄被风雨无情地刮着，以大自然的现象表露了主角的心境，笛声悠扬，吉他勾弦出异样的声情。全片最后，阿远回家，穿着当年阿云为他做的衣裳，蹲在大石头上，静静听着阿公反复在田埂上说那番耕种困难的话：'不种番薯不下雨，一种番薯，台风就来了……''照顾番薯比照顾巴参还累。'两人的

图8-8： 阿公和阿远在山中的谈话体现了生活的绵延与柔韧

视野望向天空，镜头以水墨的山城风光作结束。山上灰黑的云逐渐罩落下来，远处平静的大海流云，当光影浮动飘过山脉时，大有影过山无痕，隐喻人原就是融合在大自然中的脉动中，处理这一对情侣的爱恋，竟在连续包容的含蓄镜头里，对生命无常提供了深切的反省，让生活的坚韧与化境凝注在大自然中。"[1]

## 四、无情节电影的节奏

很多论者谈侯孝贤的电影风格时，都会使用"无情节"这个术语。朱天文说："纪录片对无情节电影的影响很大，除了不遵循叙事的连续性，它最特别的性质就是普遍的自由与无目的的气息。我们无法预测这些角色会如何表现，因为导演并未事先选择好我们需要的线索。大部分无情节电影喜欢许多与叙事不相干的细节，这些细节的运用，或者为了它们本身就具有吸引力，或者为了场景中因着它们的存在而更增真实。"[2] "回顾这段无情节电影的历史演变，再来看侯孝贤的电影，实在也就不会感到太排斥。其中，我认为值得重视的一点是，侯孝贤开始乃出于直觉跟自发自动，所以他的作品是充分根源于他所生长的这个环境和文化背景的，此背景与不论雷诺阿的、意大利新现实主义的、法国新浪潮的无情节传统，有相同，而毋宁更有极不相同。如果这样的原动性，赋予自觉省察，则足以累积成一种特属于我们气味的、无情节电影的传统。台湾如此，大

---

1　吴凤鸣：《侯孝贤镜头语言与历史叙事》，《戏剧之家》，2018年第29期，第77页。
2　朱天文：《最好的时光：侯孝贤电影记录》，济南：山东画报出版社，2006，第341页。

陆亦如此，这足以形成欧美电影传统以外的另一个传统——中国电影。"[1]在某种意义上，"无情节"简直成了侯孝贤的个人标签，甚至上升到"中国电影"的高度。阿城也说："孝贤的导演剪接意识是每段有行为的整体质感，各段间的逻辑却是中国诗句的并列法，就像'两个黄鹂鸣翠柳，一行白鹭上青天，窗含西岭千秋雪，门泊东吴万里船'这四句，它们之间有甚么必然的因果关系吗？没有，却'没有'出个整体来。孝贤的电影语法是中国诗，所以孝贤的电影无疑是中国电影，认真讲，他又是第一人，且到现在为止似乎还没有第二个中国导演这样拍电影。"[2]

在我看来，"无情节"这个词具有一定的误导性。好像只要细节脱离主线，彼此不形成整体逻辑性就可以了。这么说，是对侯孝贤电影的美学特质的莫大误解。无情节不等于堆砌细节，重要的是形成一种"无情节"的节奏感。我们来看影片中的一个特写跳轴镜头。先从后面拍阿云在做裁缝活，这时她的姿势是从左向右。然后她慢慢面向我们转过身。这时阿远来看她，透过有铁栅的窗往里看，镜头随着他的视线移动。这时阿云转过身看阿远，她的姿势变成了从右向左。在这个特写跳轴中，镜头由客观呈现变成了从阿远的角度看到的阿云，整个画面变得活泼而且充满感情。这证明了侯孝贤并不是死抱着长镜头，他的镜头语言是极为丰富的。

《恋恋风尘》对节奏是高度关注的，可能有人以为这是一个简单的单恋故事，由一些即兴的"生活流"片段组成。但实际上它

---

1　朱天文：《最好的时光：侯孝贤电影记录》，济南：山东画报出版社，2006，第343页。
2　阿城：《且说侯孝贤》，《文化不是味精》，南京：江苏凤凰文艺出版社，2016，第102页。

是一部要深入得多的电影。从根本上说，这种深度不在于那些日常生活的片段本身，而在于它们如何以一种精妙绝伦的方式结合在一起。影片的整个叙事结构：因果关系与其说是被消除或不被强调，不如说是被巧妙地伪装起来。每个场景都包括大量的生活细节，然而，只有回过头来才会发现，最初看起来只是众多琐碎细节中的一个，实际上会成为一个关键的叙事元素。侯孝贤在制作《童年往事》时已经意识到了这种叙事策略，特别是我们可以注意到学校桌面上的一个标记是如何在后来的场景中才被解释的。尽管如此，在《童年往事》中，这种追溯性的因果结构仍然是局部的。在《恋恋风尘》中，它则成为一种普遍性的叙事策略。开场时出现的一个核心情节是，阿远的父亲出院回家。这被其他看似不重要的细节所抵消。为什么一个弟弟不吃东西，以致祖父费尽心思地劝他吃"西餐"，而另一个弟弟似乎愿意吃任何东西，包括味精和牙膏？观众可能只会觉得祖父编的谎话太可笑；或者觉得那个吃牙膏的弟弟有毛病。这些片段与其他片段天衣无缝地融合在一起——放学后阿远和阿云坐上火车，他们带着一袋大米回到家，发现当晚将有一场露天电影放映。所有这些似乎都是单纯的事件、生活，仅此而已。

只有当阿云到达台北，我们回过头看这些场景时，它们才呈现出另一种滋味。尤其是在阿云到达的那天，大家聚在一起吃饭的时候。阿远、阿云和他们的朋友之间的谈话很平淡，这时阿云突然想起阿远父亲送给他的礼物：一块天美时手表。大家被这个闪亮的小玩意所吸引，纷纷欣赏这块表，谈论它的防水性能和它值多少钱，以至于没人注意到阿远已经不吃饭了。突然，阿远冲出了房间。大

家们都莫名其妙。此后不久，阿远在给家里写信时将手表浸泡在水中。阿远显然已经接受了这块表，但在信中他简要地表达了对这块表价格的担忧。将这些碎片拼凑起来，我们意识到，阿远那天很可能是因为这块表很贵而感到不安，他担心父亲实际上买不起这么贵的东西。这一迟来的启示使前面的所有场景都有了新的意味。一个孩子不吃东西，而另一个孩子却在吃牙膏。父亲受伤意味着他没法

图8-9、8-10：阿远打工期间收到家里寄来的手表的序列镜头和前面阿公让弟弟吃饭的镜头形成了遥远的呼应

工作，不能养家；现在阿公要弟弟吃饭，是因为可能以后就没得吃了；弟弟吃味精和牙膏，是因为他太饿了。整部影片弥漫着生存的阴影，涉及了农村的现实，罢工、受伤和打架。从这个意义上说，《恋恋风尘》不只是关于失恋的痛苦的故事，它也关于生存本身。

当阿远因为手表的事发火时，观众对这一时刻感到惊讶的部分原因是，场景设计分散了我们对他的注意力，迫使我们的注意力集中在欣赏手表的其他人身上，而不是伤心的阿远。因为摄影机位置的关系，阿远离我们很远，坐在桌子的远端，在一堆人中很不起眼。反倒是其他人的语言和动作引起了我们的注意，他们把表传来传去、试戴，把它举到耳边摇晃。在这个过程中，这一长镜头有一个轻微的右移，对画面进行了微妙的重构，让阿远显得更模糊而不起眼。现在我们知道这一移动的目的了：它是场景的一部分，为的是分散我们对阿远的注意力。

影片中的核心叙事事件，即阿远和阿云的突然分手，也是以同样的方式处理的。影片的某些部分暗示了他们关系的不稳定，比如阿云"和男人喝酒"，以及脱掉外衣让恒春仔在上面画画。然而，也有同样多的地方暗示了这对情侣将终生相守，比如她给阿远做了件衬衣（就是阿远在片尾穿的那一件），后来又在阿远患支气管炎期间悉心照料他。因此最终的分手让我们大吃一惊。毫无疑问，征兵是导致这段关系结束的主要原因，但阿远一开始去当兵时，他收到了阿云的一封信，说她正在数着日子等他回来。这封信还提供了另外两个细节，至少在现在看来是相互矛盾的。一方面，阿云寄给他的东西包括内衣上的标签，这应该是女性表示忠诚的方式；另

一方面，她也提到了和朋友一起去看电影，包括一个邮递员，还把票根作为证据。影片的这一所谓的"高潮"包括了大量的省略和留白。在不到10分钟的银幕时间里，我们先是从阿远那里读了一封表示她永远是他的人的信，然后到他兄弟来信说她已经嫁给了别人。侯孝贤并没有为阿云嫁给邮差这件事做任何铺垫；邮差之前只在两个镜头中短暂出现，其中一个是极长的镜头。在这一点上，他只是一个不知阿云为何人的邮递员。我们不知道他是谁，也不知道他会变得这么重要。

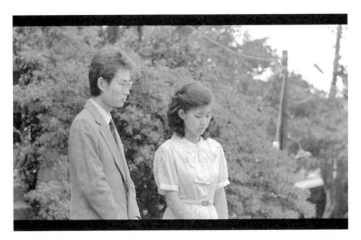

图8-11： 阿云和邮递员在一起这一情节基本以"留白"的方式加以处理，大大出乎了所有观众的意料

## 五、火车

火车是我记忆中很重要的事情。因为我从小坐公车晕车，坐一阵子就会吐，很怕闻那个汽油味；所以从凤山离开，要去哪里，都是坐火车——常看到有人送别，就像在机场一样，父亲送小孩，送当兵什么的。火车这种节奏我很喜欢，

在火车上你可以做梦一样，想很多事情，很有意思。而且以
前的小说里面，日本小说或黄春明的小说都有火车，有一篇
是三岛由纪夫还是芥川（龙之介）的？很动人。火车是以前
我们时代的标志，很重要的。[1]

侯孝贤电影的无情节的节奏感，最明显地体现在关于火车的
镜头中。《恋恋风尘》从一开始就把观众吸引到所谓电影的考古学
狂欢中。飞驰的火车穿过隧道，在铁轨弯道上呼啸而过，不禁让人
想起19世纪末卢米埃尔兄弟拍摄的电影《火车头穿越隧道》中令
人激动的运动感。卢米埃尔兄弟早期的影片并不热衷于说故事，而
专注在捕捉日常生活中的变化。摄影机从驾驶座上拍摄近在咫尺
的风景，观众只来得及对拍摄的某个特定的点印象深刻。这一手
法自其最早的时代起就不再启用，在侯孝贤的电影中却被重新唤
醒了。作为电影史上最古老的镜头之一，卢米埃尔兄弟的短片是
黑白的，无声的，不到一分钟长。它由一个单一的镜头组成，镜
头从火车头拍摄，火车穿过一座桥，穿过一个隧道，沿着一个平
缓的曲线滑行到里昂郊区的圣克莱尔火车站的站台。虽然这个镜
头如此短暂，但观众的眼睛与前进中的摄像机融为了一体，当我
们在不断变化的构图中被无休止地向前拉动时，我们体验到一种
令人惊叹的连续性。观看《恋恋风尘》的观众也体验到了类似的
令人紧张的连续性，以至于我们不禁惊叹："就像卢米埃尔的电
影！"诚然，侯孝贤的电影在技术上比《火车头穿越隧道》要复
杂得多，但两部片子的导演同样采用了单一的摄影机角度和银幕

---

[1]　白睿文（编访）:《煮海时光：侯孝贤的光影记忆》，朱天文校订，桂林：广西师范大学
出版社，2015，第131—132页。

的间歇性晃动，将火车穿越山脉的运动描绘成一个不间断的连续事件。正是这种连续运动的感觉将这两部相隔90年的电影联系在一起。

《恋恋风尘》开头的阿云和阿远，显然是在从学校回家的路上。尽管他们之间的微妙距离显示了某种亲密关系，但彼此几乎没有交流过一句话。阿云穿着白色的校服衬衫，说了几句很短的话，表示了对数学考试失败的失落。阿远穿着像童子军一样的卡其色制服，面无表情地回答说他已经向她解释过了。他们的对话就此结束，当他们面对面站在离其他乘客有一段距离的地方时，他们的目光又落在了书上。而载着阿远和阿云的火车伴随着铁轨的持续节奏不断向前行驶。阿远和阿云在一个小站下车，开始默默地沿着轨道行走，踩着铁轨。唯一听到的声音是他们的脚踩在碎石上发出的脆响。铁路沿线一家商店的一名妇女让他们把一袋米送给阿云的母亲。阿远一言不发，把袋子背在背上，他和阿云继续一起走回家。到此为止，观众已经开始明白，这两个年轻人之间存在着一种默契，这种沉默显示了他们之间的亲密关系。然后阿远突然停下来，看着前方，喃喃自语："那里要放电影。"听到这句话，阿云把目光转向了同一个方向。镜头一转，我们看到一个大幕布在风中飘扬，耳边充满了风吹动那个白色幕布的声音，然后传来了安静的吉他声，似乎对应着阿远和阿云之间的关系。随着"那里要放电影"这句话，《恋恋风尘》的绪论部分就结束了，真正的故事正式开始。这个沉默寡言的阿远的这句话深深打动了我们，反思一下我们刚刚听到的声音和白色幕布在黑暗中飘动的画面——是的，《恋恋风尘》是一部电影，而且每一寸都是电影。

图8-12： 影片开始不久飘扬的白色幕布表明了侯孝贤探索彻底影像化的叙事语言的决心

　　《恋恋风尘》的开头部分并不是侯孝贤的导演与早期的电影之间唯一的相似之处。他的电影还包括一个与卢米埃尔兄弟的传奇作品《火车进站》相同的场景。那个场景出现在阿远和他的祖父（李天禄扮演）一起去车站见阿远的父亲，他在矿难中受伤，一直在城里住院。导演并没有事先说明这一幕展现的是一个期待已久的家庭重聚的场面。相反，我们所看到的是祖父一声不吭地用一把斧头在花园里砍树枝，传到我们耳朵里的只是刀刃劈开木材时发出的尖锐的沙沙声。只有当我们看到戴着宽大的白色草帽的祖父拄着用树枝削出来的拐杖站在车站时，我们才搞清楚状况。镜头位于站台上，离等待火车的人有一段距离。在他们之外，铁轨向屏幕上方延伸。在《火车进站》中，火车从右侧斜向抵达站台；在《恋恋风尘》中，抵达的火车从左侧斜向移动。虽然角度相反，但两个场景都是由火车逐渐放缓速度并停下，乘客下车的固定镜头组成，而且镜头的距离和静止是一样的。

在这里，我们不能忽视这样一个事实，虽然作为观众，我们也许会期待阿远与父亲从医院回家的场景包含情感因素，但镜头并不去拍摄团聚的家庭，也没有切入一组系列镜头。相反，侯孝贤将这一场景设置为一个连续长镜头。这里唯一重要的细节是祖父默默地递上自己刚做好的拐杖，父亲有点不好意思地拄着拐杖，沿着月台走过来。这一切都是从远处拍摄的，有意地隔离了观众的感情，看起来就和火车站的任何一天没有什么区别。

无疑，这种通过使用距离、连续性和静止来消除戏剧性元素的做法是侯孝贤电影的一个基本和独特的元素。但需要补充的是，这种距离感、连续性和不动声色还有另一个也许连导演自己都没意识到的作用。那就是，让观众回到电影这一媒介刚刚诞生的时代。将侯孝贤的电影与电影诞生时的卢米埃尔兄弟的影片相联系，我们也可以发现《恋恋风尘》的原创性。对侯孝贤来说，在一部电影成为一个故事之前，它首先是通过其图像和声音打动观众的东西。正如《恋恋风尘》中的白色幕布和阿远说的"那里要放电影"所显示的那样，这些图像和声音，与其说是为故事的发展服务，不如说是切断了故事的发展，使作品充满了一种力量，形成了它自己的新语境。只有在这种视觉和感官的力量逐渐消退之后，故事才慢慢浮现出来。

我们所谈论的《恋恋风尘》中的这两个镜头，再次让我们看到了交通工具在侯孝贤作品中的重要性。正是交通工具为银幕带来了距离和运动。它们也让我们明白，乘坐这些交通工具的年轻人基本上是沉默不语的。这并不是说他们完全不说话；而是，当他们表达自己的看法时，他们的声音大多以画外音的形式出现。当阿远和阿

云没赚到钱两手空空地乘火车返乡时，人物在火车上的位置与开场时相反。在这个返回的场景中，他们站在火车的最后面，几乎是挂在打开的车门上。侯孝贤拍摄的动作就像火车被拖向它的目的地。没有前行的感觉。没有回家的急切心情。人们看到经过的风景是向后看的，而不是向前看的。这个镜头的视觉体验与影片中的第一个镜头形成对比，当时他们站在火车的前部，而乡村、火车轨道和隧道的穿插镜头都是摄像机朝前拍摄的。

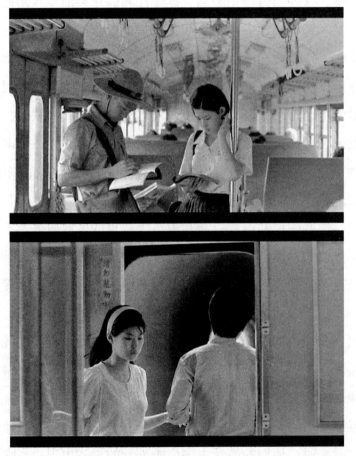

图8-13、8-14：　阿远和阿云前后两次乘火车返乡，但心境已大为不同

从《在那河畔青草青》（1982）到《咖啡时光》（2003），侯孝贤无数次将他的镜头对准了铁路，有时摄像机在火车内，有时在铁轨旁，有时在站台上，每个画面都给那部电影赋予了一种独特的节奏。他在电影中不仅拍摄正在移动的火车的图像，还将镜头对准了一系列与铁路有关的场景，包括火车站的站台和检票口，这些往往是会面和离别的场景，车站独特的圆形时钟，火车接近时的信号操作，道闸的上升和下降，等等。由于对空间构成的关注，他在他如此之多的作品中加入了火车的元素，通过将运动带入画面而不是不必要地移动摄像机本身来实现他的导演意图。从这个层面说，火车沟通了城乡，将不同的生活层面勾连起来。但更重要的是，火车使稳定而封闭的生活秩序产生了动荡和迁移之感。

此外，我们还可以将《恋恋风尘》中的火车镜头与侯孝贤的其他影片的类似镜头略作比较，以便更好地理解火车的叙事作用。《童年往事》（1985）中年迈的祖母一次次地离家出走，宣称要回到大陆。有一次，祖母和孙子一起离开。在一个长镜头中，两人在枝干下垂的大树下沿着主干道行走，之后插入另一个长镜头，显示一列货运火车在一条狭窄的商店街边经过一个路口，发出低沉的轰鸣声。第三个镜头显示孙子和祖母在火车道口边的一家商店里相邻而坐，用带勺子的杯子喝着甜冰，而他们身后又有几辆货运车经过。微风吹过灯光明亮、几乎没有墙壁的商店，运动的感觉和经过的货运列车的热闹隆隆声似乎在撼动那个开放的空间。老祖母说出了她在大陆的家的地址，并询问如何去那里，但在店里工作的台湾妇女没有一个能听懂她的客家方言。在这段时间里，孙子一声不吭。似乎是为了拯救这段尴尬的对话，侯导将镜头对

准了一列驶向远方的货运列车的车尾。这个长镜头以惊人的表现力道出了老祖母所感受到的焦虑和孤独，观众不禁为之感动。而《悲情城市》（1989年）中荒废的海边站台的场景，是对人物在经过的火车面前的无力感的一种崇高的描述。一个空荡荡的车站突然出现在屏幕上，背景是伸向大海的海角，远处传来蒸汽机车的鸣笛声。在接下来的镜头中，我们看到几节经过的火车车厢，在对面的月台上，聋哑摄影师文清（梁朝伟饰）空洞地注视着没有停顿迹象的火车——他已经知道自己很快就会被逮捕；一旁是他的妻子（辛树芬饰），他们的小孩坐在两个行李箱上。这对年轻夫妇没有看对方，只是一动不动地站着，茫然地注视着火车的方向。接下来的场景，是令人难忘的一家人拍照的镜头，我们从妻子的画外音中得知他们没有地方可逃。就像《童年往事》中货运列车通过十字路口的镜头一样，《悲情城市》中火车经过的这个场景强调了台湾人在陷入动荡时的无能为力。就像那个梦想着回到她出

图8-15：《悲情城市》中文清一家在海边火车站候车的场景，是华语电影中最有震撼力的镜头之一

生和成长的大陆的老祖母一样，文清希望能和他的家人一起找到
一个躲藏的地方，但匆匆驶过的火车清楚地表明了一个痛苦的事
实：他们必须放弃这个希望。不曾停下的火车激发了人们的距离
感，但也迫使人物放弃了前往远方的打算，把他们推向了无力的
境地。

## 本章课后练习

习题一

　　观看侯孝贤的《童年往事》，将其与《恋恋风尘》进行比较，分析两部影片在影像语言和风格上的联系和区别。

习题二

　　阅读沈从文的《湘行散记》，根据作品中的细节，谈一下你认为侯孝贤从他那里汲取了什么。同时，侯孝贤又从中发展出了哪些在沈从文作品中缺乏或较为稀薄的美学特质？

习题三

　　想一想你在其他电影中看到的火车，写一篇500字左右的短评，分析电影中的火车意象。

第五编

现实之殇

## 本编导语
## 反抗意义

鲁迅在杂文《扁》中曾讽刺他那个时代的文学论争说："中国文艺界可怕的现象，是在尽先输入名词，而不绍介这名词的涵义……于是各各以意为之……多讲别人，是写实主义。"[1]虽然文章是讽刺性的，但说"写实"的特征是"多讲别人"倒不能算错。所谓写实者，即对生活的客观观察也。

英国文学批评家伊恩·瓦特（Ian Watt）在其《小说的兴起》一书中，谈到18世纪"现实主义"文学在英国的兴起时，认为"时间"和"空间"要素的突出，是"现实主义"区别于之前的古典文学、中世纪文学和文艺复兴时期文学的重要标识。在之前的文学中，"永恒"的概念比"时间"的概念更为重要，因此作家会毫无顾忌地使用古代传说中的人物作为故事的主角，只要传达的价值是"永恒"的就可以了。这也造就了"三一律"中著名的时间一致性，所有动作必须在24小时之内完成这个要求，暗示了人生不需要那么多细枝末节，只要保留富有启示意义的"关键时刻"就可以了。与

---

[1] 鲁迅：《鲁迅全集　第四卷》，北京：同心出版社，2014，第48页。

此相对的是，现实主义坚持"在时间进程中塑造人物"，最极端的例子是意识流小说，因为它记录的是个体在一瞬间产生的细致而杂乱的思绪，这种记录在前代文学看来必定是毫无价值的，但现在却成为了小说家们不遗余力去表现的对象。这也说明了为什么现代文学中书信体和日记体大行其道，因为这两种形式再现的都是琐碎、不可重复的生活片段。在"空间"方面，之前的文学中的地点、环境大都是模糊含混的，而现实主义文学第一次实现了"把人完全置于具体背景之中"来进行描写。比如，丹尼尔·笛福（Daniel Defoe）塑造了诸如鲁滨逊·克鲁索和摩尔·弗兰德斯这样的主人公，他们的行为就完全具体化到了其所处的真实环境中。总之，空间在这里变得具体了，充满了实际的生活意义，而且对主人公的命运和内在精神都有切实的影响。

　　上述小说在技巧上的特征，说明现实主义文学在某种程度上远离了对"意义"或"价值"的直接宣示。与主题明确的前代文学——如寓言、传说、悲剧、喜剧、骑士传奇、宗教讽喻——相比，现实主义的长处在于捕捉独特、不可重复的生活片段，而不是预先设定价值框架。因此它总是能包容那些看似"无关紧要"的细节。罗兰·巴特（Roland Barthes）曾引用了福楼拜（Gustave Flaubert）的小说《一颗淳朴的心》中的一个细节说明这一问题。该小说描绘一架钢琴时，说它立在"一支气压表下，上面乱糟糟地堆满了盒子和纸片"。"气压表"就是一个与小说情节毫无关系的"细节"，然而它却捍卫了现实主义的核心价值——"真实"。[1]

---

1　Roland Barthes, *The Rustle of Language*, Richard Howard, trans., Berkeley: University of California Press, 1989, p.141.

不要忘了"现实主义"这个词最早指称的是伦勃朗（Rembrandt Harmenszoon van Rijn）绘画中所呈现的"人的真实"（相对于古典主义的"诗的理想"）。在巴特看来，福楼拜小说中"气压表"一类的细节是"一柄刺向意义的长矛"，因为它仅仅提供了生活的质感，而与任何的主题化冲动无关。今天，我们重申现实主义的这一美学特质绝不是老生常谈。因为在我们常见的现实主义文学作品中，"细节"往往受制于在"观察"之后通过反思和分析形成的"观念"，"观念"驯服"细节"，驾驭"细节"，抹平那些物质化、差异化、碎片化的东西，让它们重归于秩序的连贯性。例如，茅盾最优秀的小说《子夜》《蚀》虽然包容了无比丰富的现实性细节，但却受制于意义确定性的形而上学，最终将作品中的人物嵌入一种政治、社会和经济的结构性解释框架中。茅盾的创作，归根结底是通过美学来弥合破碎的社会，重建"总体性"叙事。这实质上是通过想象性、观念性的力量，在语言中排斥无序、偶然和混乱这些不可控的物质力量。这一倾向的极端例子就是苏联的"社会主义现实主义"——"（社会主义现实主义）要求艺术家从现实的革命发展中真实地、历史—具体地描写现实。同时，艺术描写的真实性和历史具体性必须与用社会主义精神从思想上改造和教育劳动人民的任务结合起来"[1]。换言之，只有被置入清晰明了的意义系统中，"细节"才会被批准为有效。在此，我们也就不难理解阿多诺（Theodor W. Adorno）的嘲讽："现实主义成了一种意识形态

---

[1] 转引自周启超：《一个核心话语的反思——苏联"社会主义现实主义"话语演变记》，《文艺理论研究》2014年第5期，第120页。

的艺术，仿佛那些所谓现实性的人们的精神状况，都必定会符合某种惯例。"[1]

对确定性意义进行反抗的这一要求，不仅体现在文学中，也体现在电影中。巴赞认为，在为观众创造出尽可能完美的"现实幻境"这一点上，电影不同于诗歌、绘画和戏剧，而接近于小说。因为"对于小说来说事件重于动作，接续关系重于因果关系，理解重于意志……我们可以把影片设想为一部超小说，其文字形式不过是影片的一个临时性和不完全的版本"[2]。展开来说，在巴赞看来，电影和小说在美学性质上有一个重要的相似性，就是既不需要明确的主题意义，也不需要贯穿的因果逻辑，更不需要强化的戏剧冲突，这些性质使这两种艺术和戏剧艺术产生了很大的差别。这方面最有说服力的例子来自意大利新现实主义电影的实践。比如，在罗西里尼的影片《游击队》中，我们看到了这样一些细节：1. 一户渔民为意大利游击队战士提供食物，但此事被一队德国巡逻兵发现了；2. 当战士们在沼泽地行走时，远处传来了枪声，我们知道渔民一家遭了难；3. 渔民夫妇的尸体横陈屋外，一个赤裸的婴儿在不停哭喊。在这个段落中，导演偏离了戏剧化的中心，我们没有看到惨案现场。而且，导演似乎觉得没有必要交代德国人怎样发现渔民的行为，以及婴儿为什么会活下来。无论如何，这里只陈列了一些"事实"，它们"接续"性地出现，但事实与事实之间有着较大的裂隙，无法

---

1　qtd. in Astradur Eysteinsson, *The Concept of Modernism*, New York: Cornell University Press, 1990, p.204.

2　安德烈·巴赞：《电影是什么？》，崔君衍译，北京：中国电影出版社，1987，第323—324页。

连缀起来说明某个预设的"观念"。因此，这些"事件"是"具体现实的片段，而现实本身是多面的和多义的，一个事件的确切含义只是在悟出它与另一些事件之间的联系后才能逆推出来"[1]。可以说，这些无法被中心性的情节覆盖，无法予以确切解释的"事件"构成了意大利新现实主义电影最有魅力的风格标识。由于二战后恶劣的拍摄条件，罗西里尼、德·西卡（Vittorio De Sica）等导演就带着剧本提纲、摄影机和胶卷盒外出拍片。他们根据手上的人力物力，看到的风景，周边环境以及遇到的人和事进行"即兴"创作，这种做法带来了两个明显的后果：首先，他们拍摄的故事就不像同时期的美国好莱坞电影那样是在一个中性的、布景式的、近乎抽象的环境中展开的，而是深刻地将自己和所处"空间"中的人、物和事都关联起来；其次，大量离题、异质和破碎的"细节"充斥其间，就像福楼拜小说中那个钢琴上的气压表，形成了可畏的物质性。在德·西卡不朽的《偷自行车的人》中，在父子（均由非职业演员出演）寻找丢失的自行车这一过程中，如果小孩突然要撒尿，那就让他撒；突然下雨了，父子躲在大门旁避雨，观众也就不得不搁下找车的事，和他们一起等雨过天晴。这些随机性的"事件"绝对无法被任何抽象"观念"穿透，而是保持了自己的具体性、独特性和多义性。当然，这绝不是说它们只是杂乱无章的堆砌，在很多时候，它们会闪现出惊人的美感和意义，如父子俩避雨时，一群奥地利神学院的学生从他们身边经过，这群学生兴高采烈，叽叽呱呱地用德

---

[1] 安德烈·巴赞：《电影是什么？》，崔君衍译，北京：中国电影出版社，1987，第297—298页。

语聊着天。在这个随机拍到的镜头里，我们可以感受到阶级的差距，宗教的虚伪，以及人类悲欢的不能相通。但这不是一个被"建构"出来的主题，而是无意中"自动"浮现出来的主题，因此具有了撼动人心的真实的力量。

意大利新现实主义的电影实践，是20世纪最伟大的艺术遗产之一。我们在无数后代的电影思潮和电影作品中看到了它的身影。法国电影"新浪潮"的代表作，弗朗索瓦·特吕弗的《四百击》中，有个让人难忘的镜头：逃学的少年安托万来到游乐场玩"旋转机"。随着机器的旋转，他借着离心力贴上了墙壁，在墙壁上变换着姿势，显得非常快乐。拍摄这一段时，摄影机长时间地停留在安托万身上。我们看到他一开始努力做出不慌不忙的样子，但当他被吸附在机器墙壁上的时候，他发现自己可以随意做动作而不用担心掉下来，这时他自内而外地散发出了纯真的活力和快乐。这种以"脸和肢体"为表征的纯粹的感觉绝不可能被预先写在剧本里或者由导演的头脑设计出来。所谓"脸和肢体"在此就是物质性的细节，其存在先于意义。就像德·西卡的影片会让镜头对准一扇门，让我们看到上面釉的颜色，推门处油垢的厚度，金属的光泽，锁舌的磨损。它们并不是无关紧要的东西，而是昭示了我们生存的厚度和密度，在好莱坞电影中，我们几乎不会看到这样的画面。在比利时导演达内兄弟（Dardenne brothers）的《罗塞塔》中，我们看到了生活在贫困线上的少女罗塞塔的一系列行动——奔跑、步行和跨越，也看到了她随身带的一系列物品——手提包、雨靴、鱼饵盒，等等。这些作为"事件"的行动和物品未加说明地、沉默地并列在一起，彼此呈现出异质性。人物方面，我们只看到她的一些外在表象，甚至

对这些表象的再现也是残缺、不完整的。例如，如果罗塞塔开门拿一袋面粉给屋外的人，我们的视线会被她的背影和门挡住，看不见那个人的全貌。导演用这种办法，消解了任何流畅叙事的可能性。就像达内兄弟自己说的，他们试图"不去呈现所有事物，不去看到所有东西，角色和他们的境况依然处于阴影之下，这种不透明性和反抗性，赋予我们拍摄的对象以真实和生命"[1]。在美国导演吉姆·贾木许（Jim Jarmusch）的《天堂陌影》中，我们看到三个"躺平"青年毫无期许、单调重复的日常生活场景：旅行、开车、抽烟、赛狗、尴尬的聊天……这甚至说不上"虚无"，因为"虚无"也是个主题化的词。他们只是能活着就活着，活在当下，因此每件事都做得简单、随意，每个反应也相应地简单，能敷衍就敷衍，能逃避就逃避。然而，这些不想总结自己，更不想超越自己的人，却让我们面对了生活中无法被意义统摄的零散化、碎片化的真实。而中国导演贾樟柯的影片《小武》的结尾镜头中，对无法被定义的"真实"的表现达到了另一个高度。派出所所长因为临时有事，将抓获的小偷——也就是小武——铐在路边一根用来固定电线杆的钢索上。当小武浑身不自在地蹲在地上时，镜头突然意想不到地对准了周围的人群。但他们并不是请来的群众演员，而是来凑热闹，来看拍电影的吃瓜群众。群众的表情各种各样，他们绝不会想到自己会成为电影成片的一部分。在这里，贾樟柯想说的或许是：生活的"真相"到底是什么，电影摄影机是无法得知的，哪怕是一部自诩

---

1　伯特·卡尔杜洛：《反抗的电影：达内兄弟访谈》，宋嘉伟译，《电影艺术》2015年第5期，第131页。

为"现实主义"的电影也同样如此。说到底，电影作为一个封闭性的叙事文本，不过是在"建构"自己的意义系统而已。但对此有反省精神的导演，却能充分意识到文本的这一有限性。将画面在一瞬间交给匆匆聚集在街头的人群，似乎是反讽性地让我们看到文艺作品"再现"生活的无力——人群所代表的外部世界可畏的物质性，恰恰说明"真实"最终是无法再现、无法穿透的。

　　在本编中，我挑选的作品是中国台湾导演杨德昌的《恐怖分子》和日本导演是枝裕和的《小偷家族》。请同学们一起观看和思考这两部"现实主义"电影是如何以灵活、自由的形式深入到现实经验的各个断面，探寻人性中那些无法被统摄的、变幻和破碎的部分。

# 第九章

# 《恐怖分子》中的都市空间

## 一、制作缘起

我们先来看导演杨德昌的自述：

我脑海里深藏了 15 年甚至 20 年的一些想法在构思这部电影时瞬间变得清晰起来了，事实上这确实是我创作得最快的一部电影。一切都是那个混血女孩引起的。别人向我推荐了她，后来她也在这部影片里有表演，看来是块做演员的料。我和她交谈后发现，她与自己的母族前亲有着各种各样的矛盾，她妈妈曾经把她关在家里。她告诉我，被关起来后，为了发泄，就会打恶作剧电话。

"你觉得这很有趣？"我问她。她说："当然，不过有一次我确实很不安。我随便拨通了一个电话，是一个中年家庭主妇接的。我说：'我是你丈夫的情人，我想和你单独聊聊。'电话随即被挂断了。"

我很震惊，我想这是一个定时炸弹，一个漫不经心之举却可能导致命案。紧接着，故事情节很快就构思出来了：一切都变得合情合理了。一个随意拨通的电话给每一个人都

带来了悲剧性的后果。由于故事讲述的是一群彼此没有关联的人，事情的发生又非常意外和随意，因此叙述起来很复杂。[1]

　　最有趣的是王安（注：即影片中"淑安"的扮演者）的经验，我不知道她那个电话结局怎样，可是我觉得这个有意思，既然是从这里下刀的话，一定有一对夫妻，王安这边一定有个妈妈……我觉得这是很逻辑的推展，所以说好像是益智游戏。后来觉得这些人最好全部都不要有关系，全是社会里不可能发生关系的人，可是被 focus，被 random，这 random 可能会发生在所有人的身上，最后这几条线交错之后，原来那些人的生活状况全部都改变了。[2]

《恐怖分子》是一部具有高度复杂性的电影，它将三条故事线索混合在一起，至少包含十个角色。这对观众的观影耐心提出了挑战。第一个故事讲述了一位来自上流社会的年轻摄影师，他对一个叫作"淑安"的混血女孩着迷。淑安是第二个故事的中心，她是一个妓女和美国士兵的女儿，过着放荡不羁的混混生活。在第三条剧情线中，中产阶级小说家周郁芬离开了她在医院工作的丈夫，因为他既不能给她所需要的爱，也不能给她所需要的孩子。她靠着新事业和前男友沈维彬为生活开辟了新的道路。这些角色来自台北城市生活的各个阶层，淑安的一通电话让散落在城市四面八方的人物汇聚起来，看似无关的一出出故事，最终汇聚成一个暴力的、荒谬的结局。由于人物之间的关系非常隐晦，而且展开得极为缓慢，我们很可能看了一半都不明白电影情节。

---

1　约翰·安德森：《杨德昌》，侯弋飏译，上海：复旦大学出版社，2013，第83页。
2　王昀燕：《再见杨德昌：台湾电影人访谈纪事》，北京：商务印书馆，2014，第361页。

图9-1： 淑安的恶作剧电话让事情向不可收拾的局面发展

影片的预算非常有限，几乎没有钱去租任何地方，制片小野借出自己的一间房子，还央求自己曾就职的医学院借他场地，拍摄时，杨德昌将实验室里冷冻细胞的冷藏柜插头拔掉，改插上摄影机的插头。李立中、周郁芬夫妇家是副导演赖铭堂的家，他家有很多从外头搜购回来的古董家具，看起来很怪，颇符合杨德昌想要的氛围。透过屋子的陈设正好可以反映夫妻俩的关系，妻子是作家，喜欢古物，家里主要是暖色调，相对地，先生很呆板，在冰冷而空洞的医学院工作，两个空间形成了强烈的对照。至于少女淑安的家其实就是小野的家。影片质感粗糙，大量采用街头拍摄，形成了不稳定的拍摄条件。然而导演从来没有隐瞒过拍摄条件的不稳定，却反而利用了这一点。埃里克·侯麦（Eric Rohmer）曾将制作条件纳入戏剧的本质属性，从意大利新现实主义和法国新浪潮开始，现代电影开始致力于表现追求物质条件导致的扭曲，杨德昌全盘接受了这一点。后来，杨德昌将在较差的条件下拍电影称为"最低限度主义

的实验",并说:"我喜欢我目前的工作条件,这样的条件可以让我发现新的可能。"[1]我们看到,《恐怖分子》毫无中国台湾电影那种惯有的感伤主义倾向,视觉上极为克制、冰冷。影片所映射出来的城市空间,是非常冷调而坚硬的。杨德昌及其摄影师制造出整个城市的冷色效果,使之显得极度枯燥、现实,城市的细节被压平,变成了单一、均质的东西。片中的警察宿舍是北投的老房子,他故意找这种很古旧的温泉别馆,将之改造成宿舍。他镜头下的台北是一个杂乱的、拼凑的城市,没有统一的建筑与美学。

杨德昌拍电影时就像一个建筑师。他构思故事时多是先想风格,再想情节,然后不断修订,且往往今天想到的明天就推翻,每推翻一个就有新的发现。《恐怖分子》编剧时,先设定那对夫妻感情很好,转眼,又假定先生外遇,太太搜了他的公事包;翌日,杨德昌又说,万一太太接获女孩打来的电话,听到对方扬言要谈判,却完全不在乎,这是否意味着他俩的关系早就很冷漠了?他会不断在编剧过程中提出相反的角度,慢慢形成我们最终看到的故事。这样的创作过程,反映在影片叙事风格的不断转换上:

> 开场:拂晓,车灯的光线穿透黑暗,各种颜色晃眼,警笛声刺耳。
>
> 一个男人问一个女人:"我操,都七点了?""天都快亮了耶。"
>
> "马上就看完了。吵到你了?"
>
> 她一直在看书。风不时将窗户上垂挂下来的窗帘吹起,露出那个男人拥有的很多照相机。那个女人终于看着书睡着了。

---

[1]　让-米歇尔·付东:《杨德昌的电影世界》,杨海帝、冯寿农译,北京:商务印书馆,2012,第94页。

突然，枪声响起。我们看到一个人倒在街头，一动不动，看上去死了。通过俯拍镜头，我们看到一个奔跑的男人一闪而过。

接着一个女人醒了，显得忧心忡忡，她的公寓阳台上有个男人在做深蹲。这两个人就是周郁芬和李立中。他问："又要重写？从来没看你写得这么痛苦过。放轻松吧，写小说怎么会变成那么要命的事呢？"

## 二、何为"恐怖"

影片的主线来自英国古典侦探小说中的常见伎俩——一个突如其来的谣言或诽谤打破了乡村或社区关系的宁静。对于杨德昌来说，这一诽谤标志着一种怨恨。无疑和淑安在社会上的边缘地位有关。

第一遍观影时，我们可能困惑于片名中的"恐怖分子"所指为何。不妨说，片中的"恐怖"不是明确、显性的，而是含混、隐性的。因其含混、隐性，所以反倒无处不在。这种隐隐的恐怖感在表层上，往往以意象化的方式呈现，比如说那个好像随时会爆炸的大煤气球，还有攀悬在大厦外层玻璃上的清洁工。杨德昌经常在影片画面中插入这种突兀的形象。大煤气球和清洁工所带来的不安感，营造了一种险象环生的氛围，突出了建立在对朋友、夫妻、体制、民族等各种形式的背叛基础之上的事态。杨德昌镜头下的城市好像都行走在边缘，随时会发生状况。这一点很符合他的个性，因为他是一个敏感、细腻的人，看什么事情都觉得不太对劲。就像影片《一一》里头，洋洋喜爱拍摄人家的后脑勺，这其实贯穿了他所有的创作，杨德昌在看人的时候，总看到别人没看到的面向。里面

所有的人物关系看上去都是混乱无序的，并且建立在虚构之上。在台北，人们的关系随时变换着，已经建立起来的纽带被破坏，又不断建立起新的联系。焦雄屏的评论是：

> 杨德昌熟练地将影片里的人物和城市环境融为一体，让观众感受到来自台北现实生活和其中潜在的凶险和危机的全面冲击。在这样的环境中，没有人可以逃避隐伏的恐惧，因为它就存在于我们的日常生活当中，表现为婚姻的破裂、向

图9-2、9-3：大煤气球和擦大厦玻璃的清洁工的形象，营造了一种险象环生的氛围

上爬的压力、城市犯罪、自杀和暴力。周郁芬那本小说的书名再好不过地说明了这一点：《婚姻实录》。任性女孩拨打恶作剧电话这件事告诉我们，恐惧是可以转移的。人们需要做的只是翻开电话簿，把所有标着李立中这个名字的号码都打一遍，他们中的任何一个人就有可能受到伤害。这些细节引导观众仔细检视整体情节结构的编排，以便找到维系影片中散乱的场景与其真实意图的丰富脉络。[1]

杨德昌希望能通过电影来影响都市人的生活态度。每个角色都代表都市生活的某个方面，电影叙事的交错揭示了他们的内在关联，即一个人的自私行为如何在家庭和社会领域产生影响。杨德昌受到了德国导演莱因哈特·豪夫（Reinhard Hauff）的影响，豪夫对社会状况的关注以及致力于通过电影来影响社会变革的态度令杨德昌深受启发。谈到在《审判》(1986)后期制作期间与豪夫的一次对谈时，杨德昌说："现今的世界可能没有红军旅，但我们在彼此内心深处埋下的炸弹正在嘀嗒作响。除了祈祷它们永远不会爆炸之外，我们还有别的事情可做。"[2] 这些炸弹确实爆炸了，电影的结局就是最好的例证。《恐怖分子》中弥漫着一股毁灭的气氛，似乎是社会动荡不安的病态症状。以李立中为例，他几乎一手毁了自己的婚姻。他还陷害同单位的朋友，而当这位朋友对他说"我才懒得背这个黑锅呢"时，却从未想到是谁设下的圈套。

周郁芬是个出版过作品现今陷入创作瓶颈的女作家，丈夫因周而复始的上班族生活和平庸的个性无法接近妻子丰富多感而又空虚的内心。女人当初辞去工作回到家庭，希望生个孩子却没能保住孩

---

1 转引自约翰·安德森：《杨德昌》，侯弋飏译，上海：复旦大学出版社，2013，第94—96页。
2 AFI Fest Program Book, Los Angeles, 1988, p.45.

子，只能借写作逃避失去孩子的痛苦以及现实生活的单调无趣；男人则早出晚归努力经营着所谓的事业，期待着获得升迁的机会以改善生活现状。影片巧妙地利用人物的空间分配来凸显二人的沟通之难：妻子蜗居书房，丈夫占据卫生间，二人之间似乎有一道鸿沟难以逾越。他们的婚姻原就是周郁芬前一段爱情失败后的逃避性选择，并非奠定在相爱之基石上，最起码二人相互的情感很不对等，丈夫对妻子始终"百依百顺"，而妻子对丈夫则无动于衷。

在床上，周郁芬的情人——也是她的前男友——百无聊赖，随口问她："你想什么呢？"他语气倦怠，表明他们两人此时对什么都没兴趣，除非是和自己有关的事情。"那他很信任你啰。"他在说女人的丈夫，指她夜不归宿的事。"是啊，也不是。"

打算离开李立中时周郁芬说：

> 我很讨厌当时上班的生活，我怕一辈子就那么过。你知不知道？我每天关在那个小房间里面，我不断去想那些诗情画意的句子，它就可以让我忘掉那些痛苦，忘掉失去的小孩。你到现在还是不懂，你永远不会懂，你每次不是误解我，就是责怪我。也许我对你是不公平，但我知道我需要的生活。当初结婚，以为那是一个新的开始；想要生孩子，也以为那是一个新的开始；重新写小说，也希望那是一个新的开始；决定离开你，为的也是一个新的开始。我跟你讲这些有什么用呢？你会懂吗？你懂的就是那些习以为常，日复一日，重复来重复去的东西，我每天关在小房间里，为的就是要逃避那些毫无变化的重复。这些你明白吗？你不明白！这是我们最大的不同，这就是为什么……

但这一切李立中并不明白。他不仅懦弱，而且愚钝。当被问到是否看过他妻子写的东西时，他的反应让人无语：

　　医院院长（有些怀疑）：她都写些什么呢？
　　李立中（支支吾吾地）：我也不太清楚，我也没看小说
的习惯。

　　弗雷德里克·詹明信（Fredric Jameson）曾将《恐怖分子》与
安德烈·纪德（André Gide）的小说《伪币制造者》进行比较。这
是因为两部作品都有明显的"戏中戏"的情节，这一点容后再谈。
詹明信指出，《伪币制造者》暗含了一种19世纪式的道德评判，诱
导读者对作品中的角色进行某种道德鉴定，在彼此之间进行好坏善
恶方面的比较。[1] 小说以高度形式化的方式探索了个人品性的问题，
这一问题成为了作品的"主题"和"动机"。在当时的法国社会中，纪德有两个极为敏感的身份，一是同性恋，二是新教徒。这两种身份让他对人的品性问题更为在意。《伪币制造者》中的全知叙事者对正直和虔敬有着极高的要求。在纪德看来，人类的盲目自大阻隔了信徒与上帝真正的交流："当一个灵魂深陷在虔信中，它逐渐就失去对现实的意义、趣味、需要与爱好。……他们信仰所发的光芒蒙蔽了他们周

图9-4：纪德的《伪币制造者》书影

1　Fredric R. Jameson, *The Geopolitical Aesthetic: Cinema and Space in the World System*, Bloomington: Indiana University Press, 1995, pp.123-124.

围的一切，也蒙蔽了他们自己，而使他们都成为盲者。对我，我唯一的希望是想看清一切，所以一个虔诚者用来包围自己的这一层浓重的虚伪之网，实在使我心惊。"[1]这种对个人内心世界的关注使《伪币制造者》具有强烈的社会性，对于罪恶和腐化有着毫不含糊的态度。纪德总是在进行社会状况的诊断，并指出社会罪恶的成因。小说中有一些真正消极、邪恶的人，比如小说家帕萨旺和一些无政府主义者。纪德描写了小资产阶级的腐化，尤其是年轻人，比如奥利维一度受到帕萨旺的引诱，而文森特则被格里菲斯太太腐化，最后犯下了谋杀罪。

但这种道德和个人品性的评判在《恐怖分子》中完全不存在。影片的一个特色是，我们似乎完全无法与其角色共情，既不能怜悯，也无法恐惧。虽然他们大多数暴露出目光短浅和自私自利的特点，不讨人喜欢，但也谈不上罪恶昭彰。李立中在单位无法升职，在家受窝囊气，这些事固然不幸，但他那过度的自艾自怜又让人反感；周郁芬在家庭生活中感受不到快乐，但她那种文人式的自恋，以及成功后的得意洋洋，又让观众好不容易建立起来的对她的那点好感烟消云散。影片的其他角色也没好到哪里去，摄影师是个不关心别人，把自己的好奇心看得比什么都重的富家公子；淑安成长于单亲家庭，母亲神经质，她本人混迹于街头，这或有值得同情之处，但就算不谈她的那些几近犯罪的行为，她也是个高度自我沉溺，将别人的生死置之度外的人；她的母亲成天沉溺在酒精中回忆

---

1　转引自罗湉：《"我唯一的希望是想看清一切"》，《社会科学报》2017年1月26日，第6版。

往事。片中的官僚固然招人厌烦，与之相对的黑社会也毫无浪漫可言，只是毫无意义地行凶而已。警察老顾倒是不错，但这也许是因为我们对他知之甚少。将这些形象和《伪币制造者》中的角色并列的话，就足以看出在后现代的国际都市中，纪德式的道德评判是多么地无效。换言之，我们无法以抽象的道德视点看《恐怖分子》这部电影。纪德式的对社会的罪恶和腐败的警告性的描绘，无法照搬到《恐怖分子》中的角色头上——尽管他们显然是充满弱点的。哪怕是那些在道理上应该引发观众同情的角色，杨德昌也会刻意地消除所有导致心灵共振的元素。比如说摄影师的女友，她把摄影师赶了出去，试图自杀，然后被很仓促地送往医院，这一切都被很平淡地表现出来，无法引起观众对她特别的同情。纪德在《伪币制造者》中预设了中心化主体，试图勾勒并评判个体的完整品性。但在杨德昌的世界中，没有人是有罪的或无罪的，甚至"罪恶"这个词都显得毫无意义。因为后现代都市中并没有所谓的完整主体，每个人的行为都是随机的或者说被某种境遇建构起来的。我们当然可以说淑安和拉皮条的人是危险的、暴力的，但在后现代都市语境下，他们并不比其他人更坏。说得更明确一点，在《恐怖分子》中，暴力和犯罪很大程度上起到的是叙事学意义上的作用，而不是道德评判意义上的作用。枪击事件也被挖空了道德意义上的内核，更多地起到叙事作用，将一群人的命运偶然性地联系在了一起（尤其是让摄影师看到了淑安）。

然而，这并非意味着纪德小说的这一道德内涵就全无用处。只是在全球化都市的语境中，需要将其转化为和我们的时代关联得更紧密的东西。在这方面，我认为《恐怖分子》中对社会系统在人物心理上

造成的后果是值得关注的。就像《伪币制造者》中的劳拉和格里菲斯太太分别代表了社会系统的受害者和迫害者两个极端。在《恐怖分子》中，杨德昌揭示了大都市中普遍存在的物化和商品化，以及个体的生存经验是如何以各种形式被这种物化和商品化所扭曲的。

## 三、多情节线索的共时性在场

杨德昌热衷于创作结构复杂的故事，交织出电影的多线程叙事结构。受1968年后的政治电影的影响，他使用了一种先锋的拼贴结构，电影中的故事最初并无交集，随着情节的推进逐渐汇合，最后收拢。《恐怖分子》是其第一部真正意义上的多主人公电影：年轻的摄影师小强一直想拍到独家镜头让自己声名鹊起；医师李立中不惜使用卑鄙手段也想要在医院爬上高位；他的妻子，女作家周郁芬怀孕失败后，觉得婚姻生活里只剩下日益增长的痛苦。还有不良少女淑安，医生的童年伙伴警察老顾，作为淑安的男朋友、伙同淑安一起敲诈嫖客的混混大顺，周郁芬昔日的追求者、报社主编沈维彬。

影片中，人物之间的联系是机械的，仅仅因为毗邻才被组合在一起，李立中开车上班的路同时也是淑安逃走的路，以及警察去抓罪犯的路。尽管这些人和事似乎共处一个空间之中，而且彼此之间发生着联系，但这种联系不是有机的，而是偶然的、瞬间的，靠一些转折和意外短暂地聚合，转眼之间就烟消云散。这种瞬间性的聚合只会把我们更深地驱入到自身的孤独中。就像波德莱尔（Charles Pierre Baudelaire）在诗作《给一位交臂而过的妇女》中展现的那种大城市中的邂逅带来的孤独：

大街在我的周围震耳欲聋地喧嚷
走过一位身穿重孝、显出严峻的哀愁
瘦长苗条的妇人，同一只美丽的手
摇摇地撩起她那饰着花边的裙裳；

轻捷而高贵，露出宛如雕像的小腿。
从她那孕育着风暴的铅色天空
一样的眼中，我像狂妄者浑身颤动，
畅饮销魂的快乐和那迷人的优美。

电光一闪……随后是黑夜！——用你的一瞥
突然使我如获重生的，消逝的丽人，
难道除了来世，就不能再见到你？

去了！远了！太迟了！也许永远不可能！
因为，今后的我们，彼此都行踪不明，
尽管你已经知道我曾经对你钟情！[1]

　　所谓"多主人公电影"，关键不在于主人公数量的多少，而在于影片试图表现的主人公之间的关系的本质。《恐怖分子》从形式上可以被归类为立体主义电影，这不仅仅因为电影中反复出现正方形或三角形分割画面的镜头，更因为同立体主义绘画一样，电影试图通过其构架方式提供给观众另一个观察世界的视角，这一新视角更加准确，更加深刻，即使乍看起来有些混乱。为了达到这个目的，杨德昌冒险尝试对电影画面进行了交叉剪辑，以一种看似毫无关联的顺序，把各个人物、各个场景一步步展现给观众。摄影师目

---

1　夏尔·波德莱尔：《恶之花 巴黎的忧郁》，钱春绮译，北京：人民文学出版社，1991，第215页。

击了混混和警察之间的枪战，看到一个负伤少女逃脱了，他照下的照片却成了日后和女友分手的导火线。然后观众看到李立中工作的医院的主任办公室，看到这个野心勃勃的年轻医生怎样在背后给竞争对手下绊子。场景随后切换到一家报社的会议室，报社主编试图说服周郁芬复职。接下来，镜头又跳到淑安妈妈的家里，淑安被妈妈训斥然后被关了禁闭。

这些切换之间并没有什么逻辑关系，而是蒙太奇式的，其过渡让观众感到无所适从。电影最初的一连串的长镜头纪录片式地拍摄着台北的黎明，这不过是日常生活中的一个早晨：街上横陈着一具尸体，某扇窗户中伸出的一支枪开了火；同一时间，另一个女人却安静地在阳台上洗着衣服；接下来，我们看到一个戴墨镜的警察，一个摄影师想进入现场拍些照片，但是被警察赶走了；警察抓捕一个逃出来的嫌疑犯；淑安跳下窗户摔伤了脚，一瘸一拐地往前走。

这些看上去没有关联的片段，在其后被一点点联系起来，摄影师离开女友家，租下了先前混混们待过的公寓；淑安被关在家中不能出门，百无聊赖的她随便打了通电话，骗电话那头的人到混混们曾经的公寓；周郁芬因这通电话而相信丈夫出轨，她因这个打击突然有了写小说的灵感，也毅然下定决心离开已经没有了爱的丈夫。杨德昌没有被理清这一连串推动故事前进的事件难倒，反而通过看似随机和偶然的场景和人物行动的切换，使叙述结构变得十分巧妙。

导演想寻找一种既有广度又有深度的，打破单线程的叙事结构，从而避免将世界的复杂性简单化处理。杨德昌试图尽量减少传达给观众的信息：主人公有时候甚至没有名字，场景的变换跳跃

也省略了必要的铺垫和过渡，人物和事件的安排逻辑更是令人费解，观众必须费一番力气才能猜到其中的关联，而能够被观众猜到的也只是部分的和不确定的。如此，电影的整体结构便在被加固的同时，也被抽象化了。我们看到，《恐怖分子》中各种事实之间的"交集"有以下两种基本手段。

首先，同样的东西往往会重复出现多次，当它们再次和不断出现的时候，我们逐渐意识到其重要性。这有点像文学中相同"动机"或"主题"的不断出现。杨德昌会在叙事线索之间插入许多具有讽刺意味的"动机"或"主题"的前后呼应，这使他能够将情节尽可能深地隐藏起来。这样，观众在观影时，把情节挖掘出来的过程也是一种阐释作品主旨的尝试。最明显的此类"动机"或"主题"是大煤气球和吠叫的狗。当这两个东西第一次出现时，我们根本不会注意它们，仅仅视其为枯燥无聊的街边景象。但它们第二、第三次出现时，我们意识到了不平凡，又回过头去重新观看和思考它们的首次登场，让原本平淡的东西增添了丰富的意涵。我们现在感到：1. 大煤气球坐落于人口稠密的住宅区中间是一件很危险的事，它视觉上的突兀增加了我们的危机感；2. 它又隐喻了下层社会和中产阶级生活的单调痛苦；3. 大煤气球有点超现实的轮廓和我们平庸的生活形成了张力性的反讽。至于吠叫的狗；它们被关在笼子里，形成了某种听觉上的主题。这个主题隐喻了空间的单调和监禁。随后，李立中家的公寓和摄影师租住的公寓才出现在观众眼前。另外一个值得一说的"动机"是李立中强迫性的洗手，他以一种超乎寻常的认真态度洗手（从下臂一直往上擦洗），并且重复性地洗，只要进入一个新的室内空间——他自己的公寓，其他人

的公寓、酒店房间、工作场所等——他都要洗手。这个动作预示着他内在安全感的崩溃，让我们直观地感到他的内心与公共领域——事业、婚姻、工作——之间出了大问题。还有一个不断出现的"动机"是斑马线。这个典型的都市意象伴随着淑安腿上的伤势的进展，她先是在上面跌倒，逐渐痊愈后又一次次出现在斑马线上。由于影片几乎没有表现淑安的内心世界，我们对她的认知其实就建立在她以不同的状态出现在斑马线上这件事上。再举一例，影片接近30分钟时，摄影师任意拍摄着走在天桥上的行人。这些角色是与剧情相关的，还是导演在随机拍摄走到镜头前的人？导演带着游戏意味地将镜头切换到那个无聊的摄影师身上，我们看到他的相机挂在他胳膊上来回晃荡着。所以，这只是摄影师在随意取景？在电影临近结束时，这个天桥上的镜头突然"再度"出现——李立中"杀"了主任和沈维彬之后，他茫然地穿过天桥。不过这一次，镜头跟随着李立中而不是任意选中的行人。之前模糊的所指似乎有了一个明确的意涵，但也不过是其中的"一个"意涵。

图9-5：李立中标志性的动作是重复性地洗手

其次，一个"动机"似乎总会"无意"地牵扯出其他的"动机"。影片的开始是警察和混混之间的枪战。它发生在天刚亮的时候，随后空空荡荡的城市逐渐被各种人、各种事物所填满。枪战本身变得并不重要，它被交织进了城市本身的脉络之中。枪战导致了一个混混的死亡，我们不知道是谁的尸体躺在地上，但这个场景给了摄影师一个机会去寻找独家新闻，而且让他瞥到了淑安从阳台窗户跳下并弄伤了自己的腿。这件事又成为他和女友分手的导火索。另一个动机是清晨的大街上救护车和警车的啸叫声（这让台北早高峰的繁忙显得更加刺目）。啸叫声和另一个看似毫不相干的戏剧动机相交，当声音传到一户公寓的时候，我们看到了医生李立中在阳台上做深蹲运动，他的事业问题和家庭问题随后会逐渐展现出来。跟交火和李立中的锻炼同步的，是摄影师和其女友的分手。在一所飘动着窗帘的旧公寓中，摄影师的胶卷和照片被女友扔进了垃圾桶。然后她试图自杀，被同样啸叫着的救护车送进了医院。还有，

图9-6：楼下在枪战，楼上却在若无其事地洗衣服，动机和动机之间的关联是非逻辑性的

周郁芬在接到匿名电话后，为了进一步了解情况，她要去一个地方，这个地方正是发生枪战的公寓。摄影师现在已经住进了这里，但淑安也会时不时过来，因为她有钥匙。要特别指出的是，这种由一个动机牵引出另一个动机的结构和传统叙事中的"铺垫"完全不同。因为它们彼此之间根本没有什么合理的逻辑关系，之所以发生碰撞，仅仅是因为它们共时性地身处于同一个城市空间中。这种联系是牵强和偶然的。当然，正如我前面说的，只有影像才能最"自然"地表现这种纯粹的经验事实之间的并列和转换。

## 四、"拟像"的都市

杨德昌觉得创作既然是在进行一种虚构，不如给影片加入一条关于写作和拍摄的轴线。他想要探讨的是，经过描写、拍摄，究竟真实的世界是什么？杨德昌让观众清清楚楚地看到自己作为编剧对电影的介入。他清楚地告诉读者，构思故事、安排图像的导演本人也是戏中人之一。在电影中，摄影师和女作家作为导演在影片中的两个代言人，是导演对自己行动的意义和结果的担心的具象化。杨德昌的这种质疑此后又多次出现——比如《牯岭街少年杀人事件》中的导演、《独立时代》中的剧作家、《一一》中拍照片的洋洋，都在某种意义上是导演的传声筒。如付东（Jean-Michel Frodon）所说："从更广阔的意义上来说，《恐怖分子》质疑的是我们看到的所谓'真实'：观众从头到尾都在猜想，荧幕上发生的一切究竟是否只是小说家周郁芬反复修改的、却从未完稿的小说中的情节。甚至可以说，对电影元素如此批判式的解构在中国电影史上、甚至在非西方

电影世界中，都还是第一次。"[1]

影片似乎要表达的是，叙事和图像以自己的手段改变着人们的生活，一切似乎都是幻觉，解释已经毫无用处。从这个层面说，电影所表现的现代都市的"恐怖"，还包括人在现实和虚构之间、在真实和幻象之间的迷失。不妨说，《恐怖分子》表现了一个"拟像社会"。摄影师建造的暗室代表着"精神世界"：这里的一堵墙满满地被淑安那张由无数小部分组成的大照片占据，摄影师在这里工作，也在这里生活。暗室仿佛是世外桃源，里面的人甚至不知道外面是白天还是黑夜。但《恐怖分子》中也不乏各种画面造型的创新：医院的会议室笼罩在一片不真实的黄色光芒中，淑安在病房里的镜头充斥着白色的光线；橙色的电话作为流行符号被导演用来以小见大。电影中的任何造型都不是无故出现的，颜色、形状、声音甚至是经常把声音和画面割裂开来的剪辑手法体现出一种非自然主义构思，说明导演在尝试寻找一种新的、只属于电影的表达手段。

导演放在电影里的台北商业区的后现代建筑、玻璃幕墙、有着简洁几何线条的办公室等，绝不是为了装饰。电影中的一幕是墙上挂着淑安的巨幅肖像，以多张相纸拼接而成，风一吹拂，相纸纷飞，便透出了隙缝与破绽。杨德昌的思考是比较视觉化的，他脑中的画面经常盈满丰富的暗示。就像我刚讲的，本片要谈的很重要的主题是：什么是虚构？什么是真实？淑安与摄影师走到了一

---

1　让-米歇尔·付东：《杨德昌的电影世界》，杨海帝、冯寿农译，北京：商务印书馆，2012，第87页。

起。她发现，摄影师就住在原先那间被子弹打烂了的公寓里。摄影师用一幅她的照片装饰了一面墙，这幅照片是由几十张小照片拼接起来的，在她的注视下，一阵清风撩开窗帘，吹动了墙上的这幅巨大的人像。整个城市也是一样，这是一个拼凑的世界，每个人看到的都只是一部分，并非真实的全貌。《恐怖分子》片中人物不断利用文字、照片、电话、报纸、电视来重述或重现生活。真实世界其实是透过媒体在传达的，所以杨德昌会怀疑什么是真实，媒体所呈现的是一个人的正面，藏在后面的东西是不为人所见的。我们看到，片中的人物表象和实质往往是背离的。换句话说，他们往往被都市的"表象"所迷惑。李立中渴望成功和家庭安定，但为了晋升不惜诋毁别人；周郁芬和沈维彬相见，旁边玻璃的折射反映着这段感情的虚幻；警察老顾被医生的故事欺骗；摄影师被淑安的照片迷住；淑安接的嫖客以为自己有魅力吸引淑安。作为观众，我们也不知道自己看到的究竟是真实的事情还是周郁芬小说的情节。

图9-7：　淑安占据一面墙的拼贴照片是《恐怖分子》中最有代表性的画面

周郁芬沉迷写作，但她也劝别人小说毕竟是小说。"小说归小说，你不必太认真，跟真实毕竟是有距离的。"但在杨德昌的影片中，虚构与现实生活之间的距离正在逐渐缩小。当周郁芬的小说《婚姻实录》获奖后，摄影师发现小说情节与现实如此相像，觉得"太恐怖了"。爱看小说的女友却不以为然，说"小说是假的"，让他不要多管闲事、不要混淆虚构和真实，男孩仍执意把事情原委告知了李立中。李如获救命稻草，然而当他找到周郁芬澄清这一真相时，周却反问他："小说归小说，你连真的假的都不分了吗？"

从时间的层面说，《恐怖分子》中的时间是一种死寂的"过渡"时间。换句话说，时间缺乏踏实、可靠性，总是处在惴惴不安的"暂时"状态中，似乎在等着某种未知的未来的降临。这种情况甚至很难被称为等待，似乎只是一种百无聊赖的发呆：摄影师等着服兵役；李立中等待着提升；周郁芬等待着灵感的到来，同时等待着感情生活发生一些变化；淑安等待腿部愈合。所有这些角色都被赋予了一种缺乏热忱或期待的时间标记。面对未来，他们要么不确定某种结局是否会到来（如医生的升职），要么不确定那是否是件好事（如摄影师要服兵役）。这就使他们缺乏主体性的行动，换言之，缺乏主动选择、勇于承担、用自己的双手去创造未来这种带有"启蒙"性的行动，而只是机械地等待着某种结局不可避免的来临。在此语境中，他们在这个"暂时性"的"等待"时间中采取的行动，就带有强烈的无目的性和虚无感。好像不是为了获得什么真正想要的东西，而只是让自己能得到片刻的安慰，暂时避开生活的深渊。比如说淑安漫无目的地拨出恶作剧电话，李立中陷害同事（他并未因此获得任何利益），周郁芬和她以前的追求者上床，以及摄影师

对淑安的迷恋。就拿摄影师来说，他对淑安的兴趣显然是暂时的，只是好奇和冲动的产物，就像他突发奇想搬到事发的公寓一样。他把淑安的照片放大拼在一起挂在公寓的墙上，风一吹就四处飘摇。就像他的情感一样——没有着落，虚幻无根。

图9-8：　李立中把生活的希望寄托在升职上，升职失败导致了他的崩溃

## 五、自反性

《恐怖分子》在主题上涉及了"现代文学"的一些核心问题：艺术与生活，小说和现实，模仿和反讽。我们看到，周郁芬因为"揭露"丈夫出轨的匿名电话获得了自由，开始写有关这一处境的小说，并在此期间离开了丈夫。这是一条颇为狗血的、戏剧化的线索。但杨德昌完全没有突出这种戏剧性，周郁芬、李立中的故事不过是三条线索中的一条，观众对他们在这个婚变事件中的心理进程亦一无所知。影片真正突出的，是一种文学化的"自反性"，即生

活是如何模仿艺术——或者反过来说，艺术是如何入侵生活的。以及作为"虚构"之物的小说与外部"真实"事件的互动乃至互换。在电影中表现"自反性"，是很罕见的事。另一方面，在一个拟像和技术媒体统治的时代，思考这一颇具"现代主义"色彩的文学问题，使整部影片显得颇为不合时宜。

詹明信通过《恐怖分子》与《伪币制造者》的对读，得出了不少具有启发性的结论，我在这里介绍一二。詹明信认为，《伪币制造者》是现代主义文学中展现"自反性"问题的典范文本。在《伪币制造者》中，小说的主角爱德华在写一部关于《伪币制造者》这本书的日记。我们看到，爱德华一面在愤世嫉俗地讽刺别人，讽刺社会，同时自己也反讽性地被和那些被他讽刺的角色并列在一起。同时，小说还有大量的文本自我指涉和多重文本反射。比如爱德华的日记被小说的第一个主人公伯尔纳得到并阅读；爱德华在回巴黎的途中读自己的日记。文本维度的转换迫使我们不得不不断转换阅读的机制。这种文学上的现代主义结构其实不太适合被电影化。当然也有例外，比如雷诺阿的《游戏规则》中，就有内含于影片的作者（导演本人扮演的奥克塔夫，一个好管闲事的家伙）。但就算在《游戏规则》中，也很难做到像《伪币制造者》那样将同情和冷漠这两种态度水乳交融地汇合在一起。在《游戏规则》中，观众的内心被两种极端的感情所撕裂：一方面，那些栩栩如生的形象让我们和角色之间产生了感情上的联系，但另一方面，我们又意识到，导演对这一切的态度是严厉的、批判性的。这就是影像和文字在表现力上的巨大不同：影像，由于其过度的客观性和演员的必须在场，无论如何都无法和纪德这

样的现代主义作家所玩弄的那种词语技巧的多向性和丰富性相提并论。[1]

　　詹明信提到，在西方文学中，多情节线索的小说是屡见不鲜的。这方面，我们也可以说，在中国文学中同样是屡见不鲜的，比如《儒林外史》或者《天龙八部》。然而，东西方传统文学把不同线索组织起来的方式基本上靠的是"命运使然"或者说由巧合性形成的交集。因此这些作品的主人公往往是"在路上"的旅者，而且总是处在追踪或者被追踪的地位，这样才能创造出"交集"的机会。与此同时，就如我们刚才指出的，像《伪币制造者》这样的"自反性"小说包含了不同的文本维度，读者被迫在不同的阅读机制之间进行转换。在这方面，电影——作为一种媒介——显示了它无以伦比的优势。因为影像是"直接"与客体打交道的，不需要像文学语言那样照顾语法、修辞、情节等方面的惯例。比如说，在小说中，如果作家突然抛弃现在写的东西而毫无来由地插入一段与主线无关的描述，那便会显得很奇怪。所以像纪德这样成熟的作家会很好地安排全文的结构，控制着某条情节线的起点和终点。在这方面，影像较之叙事语言的优势就体现出来了。因为影像不需要任何说明就能实现在纯粹事实之间进行转换。也正是出于这个缘故，蒙太奇成为了最典型的电影手段。[2]

　　虽然从总体上看，《恐怖分子》是一部现实主义作品，但它强烈的风格化，以及对传播媒介和作者身份的不断指涉又使其超越了

---

1　Fredric R. Jameson, *The Geopolitical Aesthetic: Cinema and Space in the World System*, Bloomington: Indiana University Press, 1995, p.122.
2　Ibid., p.133.

现实主义，具有现代主义的特征。更明确地说，这一特征明显地体现在影片对"艺术"与"生活"（或"虚构"与"真实"）的互动乃至互换关系的关注上。影片中的自反性比比皆是。人行天桥横穿台北市中心的"电影街"，我们看到了巨大的电影广告牌。一个外卖员带着50个三明治来到片场，结果被一个演员拒收。他愤怒地说："电影是狗屁。"杨德昌利用自反性来提醒观众他们正在看电影，就像周郁芬提醒她的丈夫和情人，她的小说只不过是虚构的。不妨说，《恐怖分子》的独特形式在观众对电影的情感认同和对其虚幻本质的反思性之间创造了一种持续的张力。

以周郁芬这一角色为例。周郁芬被匿名电话所欺骗，认为自己已经知道了丈夫的出轨行为。然而，这个震惊反而使她从平淡无趣的日常生活中摆脱出来，她现在觉得自己有充分的理由去追求幸福。同时，电话事件给了她灵感，使她从写作瓶颈中解脱出来，重新开始工作。这形成了电影中很罕见的自反性叙事（更通俗的叫法是"戏中戏"）：周郁芬在作品中建构了与现实生活平行的虚拟性替代世界。在这个世界中，她丈夫与一个类似于淑安的人发生了外遇，而她身为作家也因此获得灵感写出了一个故事，这个故事在现实生活中为她赢得了一个奖，并把她推上了各大报纸的文化版，还使她得以在电视屏幕上露了脸。我们看到，这不仅是自反，而且是多重性的自反和互指：

　　现实世界中周郁芬接到电话，开始创作→在文本世界中一个作家的老公出轨导致她开始创作并获奖→现实生活中这部小说使周郁芬获奖

在这里，叙事线索的交织被改造成创造世界的游戏。作家似

图9-9：　恶作剧电话反而使周郁芬获得了创作灵感，这是影片最具反讽性的情节之一

乎成了上帝，用小说中审美化的巧合、误会和反转取代了沉重的现实。

　　对情节的"认同"与"反思"并存，使影片片段之间的矛盾与影片整体的完美解释之间产生了张力。达到这种效果的技巧之一是声画交叠。例如，酒吧伙计给淑安的男友打电话叫他藏好，但在画面转入那个被子弹打成马蜂窝的公寓后，他的声音仍然没有停止。还有，在《烟雾迷住了你的眼睛》（"Smoke Gets in Your Eyes"）的曼妙歌声中，摄影师和女友分手了。她发现了他给淑安拍的那些照片，大吵大闹。更有说服力的例子是，摄影师为了淑安离开了他的女朋友，留下一张纸条说他永远不会回来。女友读着它，而一个女性画外音在大声朗读遗书。下一个镜头中女友躺在一辆救护车上，而背景音中继续播放着遗书。最后，杨德昌通过将镜头切给正在打恶作剧电话的淑安，揭示了念遗书的画外音的来源。我们一开始以为遗书是摄影师女友写的，然后恍然大悟，这实际上是淑安失去男

友后报复社会的恶作剧。也就是说，当我们沉浸在某种现实逻辑中时，"另一种"现实突然不由分说地加入了进来。不同的现实维度就像是层层叠压在一起的运动中的地壳构造板块，彼此挤压、摩擦，迫使我们从单一现实中挣脱出来，"反思"现实究竟是稳定的，还是可变的。

导演创造的一个不稳定的屏幕外的空间，也能帮助观众达到这种自反性。有时在场景之间，有时在同一场景的镜头之间，杨德昌会设置可以供角色进入的空镜。小津安二郎常常使用这种空镜——画面中包含生活中随处可见的物件，但它们和电影主线没有直接联系。杨德昌创造性地使用了这一技法，《恐怖分子》中的一处空镜是：一群陌生人在街角闲逛，突然，其中一名男子走开并穿过街道，摄像机与他一起平移，镜头中出现正在拉客的淑安。作为能指，这些空镜头缺乏所指，甚至是失焦的。杨德昌通过以下两种方式巧妙地将这种银幕外的空间融入叙事中。

首先，幕外空间会释放猝不及防的转折和暴力元素。我们知道角色会进入空镜中，但怎样进入？从哪里进入？这些都充满了不稳定性。比如，淑安将嫖娟的男子带到一家旅馆，在那里偷走了他的钱包。嫖客发现了她的偷窃行为，抽出腰带要打她。在画面中，嫖客在左边，淑安在右边；他看向右边的眼神证实了这一点。但就在他拉出腰带的时候，淑安突然从画面左侧跳了出来，捅了他一刀。在这里，意外的暴力不仅令人惊讶，而且破坏了画面的一致性，因为淑安从一个不可能的方向镜头出现。人们永远无法确定在摄影机视野范围之外的东西是什么，这让导演、电影和观众之间心照不宣的共谋破裂。

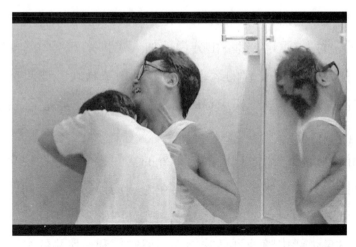

图9-10：　淑安从一个完全不可能的方向跳进画框扎伤嫖客

其次，这种对空间的创造性使用，使观众无法轻易看破电影的复杂意蕴，不得不转向对作品复杂内涵的解读。幕外空间打破了常规的叙事线索，即使在叙事流恢复之后，观众仍会震惊于这一幕外空间的性质，谁会在其中出现？又从哪里进入？这使得观众的思绪在幕外空间（不稳定）和叙事流（稳定）之间来回穿梭，不得不思考其复杂的内涵。

杨德昌还有一种制造"空镜"的方法。在一系列把故事推向高潮的情节之后，突然插入一段看似与之无关的抒情段落。比如说，在一组镜头中，我们先看到一个酒店伙计在给淑安那正在逃亡中的男朋友打电话："人多的地方最好了。我跟你讲，最危险的地方也就是最安全的地方。"然后是淑安开始打她的恶作剧电话。这时，影片的调子突然变得舒缓起来，我们看到一只手（淑安母亲的手）轻轻地把唱片放在留声机上，半明半暗的光影中流淌出《烟雾迷住了你的眼睛》的低唱：故事发展在这一刻停了下来，所有的视觉空间

和听觉空间都被一种没有任何实际意义的感情占据。

　　我们来重点谈谈影片惊人的结尾。据廖庆松说，是他建议杨德昌让影片的结尾具有开放性。《恐怖分子》这样的收尾杨德昌很满意，因为他并不想只讲一个外遇的故事，这故事似真似假，像是小说家笔下的故事，又像是摄影师透过镜头捕捉到的幻象。杨德昌通过设置多种情节发展的可能，成功地使自己介入了电影。传统电影中"不可见的场面调度"原则神圣不可侵犯：该原则要求在故事发展过程中，尤其是在结尾部分，导演绝对不可以介入电影。然而杨德昌在《恐怖分子》中破除了这一原则，也质询着观众在看电影过程中暗含的猜测：哪个结局才是我们真正期待的？在"双重结局"后，影片的最后一个镜头更加沉重，也更加使人迷惑：女作家在情人身边醒来，突然恶心想吐——这代表她面对世界现状的反胃？还是暗示她终于怀孕成功？抑或是说之前发生的一切只是她小说的情节，在如同噩梦一般的写作过程结束后，她感到如此眩晕和反胃？我们试着来分析一下影片的三个结局。

图9-11： 影片的最后一个镜头是周郁芬耐人寻味的干呕

第一种可能：李立中用顾警官的枪杀死他的上司、周郁芬的情人，最后杀死淑安；李立中第一次变成强者——一个冷酷的杀手。影片中的每个人都无法幸免于诸如婚姻危机、升迁压力、都市罪恶、自杀暴力等的潜在恐怖。如同硕大的煤气球象征的表面平静的都市里隐伏的无处不在的危险和恐怖，每个普通个体都有可能在压力达到极限时因无法承受压力而变成恐怖分子。

第二种可能：李立中并未杀害别人，而只是一如他往常软弱妥协的性格，选择了自杀。杀手式的痛快复仇仅仅出于想象。伴随着顾警官惊恐地倒退，蔡琴的《请假装你舍不得我》的前奏缓缓响起，映入眼帘的是倒在盥洗间蓄水池旁的李立中死不瞑目的中景，紧接着是一把枪躺在洁净地砖上的特写，进而转向墙上大片血迹的近景。

第三种可能：其实前两者都没有真的发生，只不过是女作家周郁芬的噩梦而已。影片结束于她梦醒后不断地干呕，此时她的表情是痛苦的。我们不妨把小说家的干呕当作一种象征性指涉，那就是：对一切感到恶心。因为她厌倦了发生的这一切"恐怖"行为。也可以有一个更平凡的解释：她怀上了情人的孩子。生活终于有了新的开始，但却也是错误的开始。变化只是轮回的重复，生活才是最大的恐怖分子。

周郁芬的小说讲述了一段陷入困境的婚姻：一个恶作剧电话导致丈夫怀疑妻子不忠，丈夫在嫉恨中枪杀了他的妻子，然后自杀。电影情节与周郁芬小说中的事件产生了奇妙的对应关系。摄影师和李立中阅读了她的小说后，误认其为现实；她不得不不断提醒他们这只是一个虚构的故事。影片结尾，丈夫读了小说，开始表演书

中的情节，和书中角色一样开枪杀人。但是，电影似乎突然让时间倒流，呈现了一个完全不同的结局——丈夫没有杀别人，只是自杀了。哪个结局是真的？抑或都是周郁芬做的梦？都不是，这是《恐怖分子》特殊的叙事结构所导致的必然结果。或者说，电影结局的第一个可能性遵循的是读者根据小说情节的推动，对其结局形成的期望；第二个可能性则是对这种消极阅读方式的嘲弄。那这等不等于周郁芬做的梦呢？似乎也不能画等号！杨德昌在这里提醒观众的是：这只是一部电影。

# 本章课后练习

## 习题一

在你的阅读和观影经历中，有没有别的作品——小说或电影——是将创作的过程写入作品之中的？如果有的话，请和《恐怖分子》联系起来进行分析，重点说一下这种手法的目的和作用。

## 习题二

观看美国电影《双面情人》（*Sliding Doors*），思考以下问题：

在《恐怖分子》中，"现实"本身成为了问题化的，现实不再是确定的和单一的，而是反讽的、分层的。那么，《恐怖分子》的这种问题化现实和《双面情人》中双重现实的本质区别是什么？杨德昌表现这种现实的目的是什么？你觉得《恐怖分子》达到这一目的了吗？

## 习题三

观看王家卫的电影《重庆森林》，写一篇500字左右的短评，分析一下《重庆森林》的多线索情节和《恐怖分子》中的有何不同。另外，同为表现城市空间和生活的电影，两部作品在主题、叙事和美学风格上有哪些不同的侧重？作为观众，你更喜欢哪部电影，为什么？

# 第十章

## 无缘中的结缘
## ——作为"抒情喜剧"的《小偷家族》

### 一、关于是枝裕和

从早稻田大学文学系毕业后，是枝裕和进入电视人联合会（TV Man Union），拍了将近十年的纪录片。他的纪录片涉及的主题十分广泛。既有社会事件，如伊南小镇学校一个班级的学生喂养一头小牛的经过，社会福利局官员由于理想幻灭而自戕的事件后续；他还关注一些社会边缘人，如战时流落日本并冒充日本人50年之久的朝鲜人，日本首位公开承认自己经由同性性行为而感染艾滋病的平田裕，东京的智障儿童，等等。在这些纪录片中，形成了他关注社会、思考内心、克制情感的独特风格。这种风格的形成对他日后拍摄剧情片产生了深远的影响。

是枝裕和的电影往往将诸多社会事件的影响及他的情感态度隐藏在影片的立意与呈现之中，以此来完成平缓、含蓄的艺术表达。自杀、少子化、无缘社会、地方过疏化等诸多社会现象与问题，都

在他的电影中留下了深刻的痕迹。比如说,《无人知晓》和《海街日记》都跟被遗弃的孩子有关。《无人知晓》更是改编自1988年的西巢鸭弃子事件。在事件中,一位单亲母亲将自己的四个孩子遗弃于家中,导致其中一个孩子的身亡。

谈到《无人知晓》的创作动机时,是枝裕和说:"想改编《海街日记》的原作漫画(吉田秋生),或许是因为我自己喜欢拍被遗弃的孩子的故事,《无人知晓》是如此,这部电影也是。被遗弃的孩子被同样被遗弃的姐姐捡到的故事,或许我就是被这一点吸引了。"[1]导演在影片中留下的只是四个孩子照顾自己生活的日常影像,将现实中过于残忍的情节全部删除。是枝裕和说:《无人知晓》的策划长达十五年,其中最大的变化就是我自己的视角。最初写下剧本还是在1989年的时候,剧本名称定为《美好的星期天》……。到《无人知晓》,已是2002年。这时我已年届四十,已是成人的视角。这个时候,我更愿意和对象保持距离,和他们共同分享这份空间与时间。作品中,年轻时站在少年立场的视角已经褪去,我只是希望描绘出这个相对价值观的世界。"[2]何为"相对价值观的世界"?导演说:"作品本是与世界的交流,电影不是用来表现自我的,拍电影是自己发现世界的行为。"[3]或者说得更明确一点,是一种知人论世的态度,没有居高临下的判断,而是把自己化为倾听者,化为媒介,去感受和传达对象的感情和精神世界。在这方面,是枝裕和跟用一生述说平

---

[1] 茶乌龙(主编):《interview 是枝裕和》,《知日·步履不停,是枝裕和》,北京:中信出版社,2017,第43页。

[2] 是枝裕和、朱峰:《生命在银幕上流淌:从〈幻之光〉到〈小偷家族〉——是枝裕和对谈录》,《当代电影》2018年第7期,第73页。

[3] 茶乌龙(主编):《interview 是枝裕和》,《知日·步履不停,是枝裕和》,北京:中信出版社,2017,第46页。

庸小市民的煎熬的导演成濑巳喜男
有相似之处。对待这些小市民的阴
暗面，应该给予更多的爱而不是批
判。《无人知晓》中哪怕对抛弃了
子女的妈妈也没有批判，而只是冷
静地刻画其处境。只要展现人的所
有方面，到最后你会看到每个人的
痛苦和无奈。在《无人知晓》拍摄
过程中，他一再思考如何最大程度
地在作品中理解他们所处的情境和
行为的动机，反省和消灭自己早期
作品中过强的自我意识。他说：

图10-1：《无人知晓》电影海报

> 在真实事件中，大儿子将死去的小弟弟装入行李箱，乘
> 坐红箭号列车前往秩父市的山上埋尸。我曾经住在西武线沿
> 线，因此大概能理解男孩的想法。当时红箭号需额外支付乘
> 车费，他一定是想带弟弟坐一次特殊列车。警察认为他去秩
> 父是为了毁灭证据，但这与我之后所调查的有所出入。大儿
> 子是一个头脑聪明的孩子，他还写信给房东假称出门几天，
> 叫他不要担心等，想尽一切办法不让大人们侵入房间，这也
> 是为了达成对母亲的承诺。他的成熟担当叫人心怜，我想好
> 好地在作品中表达出来。[1]

世界上没有天堂，也不会建成天堂。这是一个不会完美的世
界，与其站在世界中心呼唤爱，不如给活在当下的升斗小民的脆弱

---

1　茶乌龙（主编）：《interview是枝裕和》，《知日·步履不停，是枝裕和》，北京：中信出版
社，2017，第26页。

无助一点温存的理解。比如《海街日记》里的大姐，一边鄙视自己的父亲因为婚外情而使家庭破裂，一边又与医院里的医生维持婚外情关系。不妨建立同理心和同情心，去捕捉平庸生活里哪怕一点点闪亮的东西。说回《小偷家族》，是枝裕和说：

> 这次的《小偷家族》，最初想到的，实际上是一则新闻，有一个一家人偷东西被逮捕、被审讯的新闻。那个家族，在超市里，孩子偷了东西跑走，家长就在超市外面开了门等着他，小孩就拿着东西从那里逃跑了……这个家族把偷来的东西全部转卖了，但是只有钓鱼竿没有卖，留在了家里。然后暴露了偷盗的事实被逮捕了……当然，他们所做的事情很过分，但是唯独没有卖钓鱼竿这一点，我很喜欢，或许是因为他们很喜欢钓鱼。然后一家人一起用那个钓鱼竿钓鱼什么的。我就想到了制作一部有这个场景的电影，偷了鱼竿的父亲和儿子一起钓鱼的场景。实际上电影里稍微做了改动……。先写了这个场景，然后再围绕这个场景去写别的内容，是这样开始创作的。……我很喜欢他们保留下钓鱼竿这一点，让我觉得既悲哀又美好。生活就是这样，千疮百孔中也会有美丽的瞬间。我想捕捉的正是这些瞬间。[1]

《小偷家族》中反映出的社会现实问题让我想到日本的一句流行语"无缘社会"，指的是现代社会中的某个人出于某种原因，逐渐被社会边缘化。最终落到无所依靠的"无缘"状态。甚至孤苦一人倒毙在租住的公寓中，即所谓的"无缘死"。NHK电视台的纪录片《无缘社会》记录了这一"无缘死"的状况。同时呼吁社会建立新的"关联"：

---

1　是枝裕和、朱峰：《生命在银幕上流淌：从〈幻之光〉到〈小偷家族〉——是枝裕和对谈录》，《当代电影》2018年第7期，第74—75页。

"在途死亡者"，指的是无论警察还是行政部门都无法搞清其身份的"无缘死者"……关于死亡者的信息只有几行：身高、随身物品、年龄、性别以及遗体发现地、死亡时的状况。但里面也看得到诸如"职员打扮"、"身穿西装"、"饿死"、"冻死"之类引人注目的表述。为什么人们会渐渐失去与社会的关联而"无缘死"？他们本来与家人有"血缘"，与故乡有"地缘"，与公司有"职场缘"，这些"缘"与"纽带"在人生中是如何失去的？通过细心追寻他们的轨迹，或许能够让我们更清晰地看到引起"无缘死"的我们这个社会吧。[1]

那些被逼得走投无路，甚至想要去死的人，他们渴求的新的"关联"是什么？在为了找到这个"关联"而继续采访时，我们不止一次目睹了悲惨的场面，看到了失去一切关联后走上自杀之路的那些身影。一个五十多岁的男子被解雇而失去建筑方面的工作几天之后，卧到了通勤列车奔驰的铁轨上。一个男子在妻子病亡后未等到七七四十九天，便企图用儿童玩的攀登架上吊自杀。他们都是因为失去了"无以替代的关联"而对人生绝望了的人。他们没有一个人去找公共机关咨询，而是选择了独自死亡。

如何才能重建"关联"，继续生活下去？[2]

图10-2：《无缘社会》书影

---

1 NHK特别节目录制组：《无缘社会》，高培明译，上海：上海译文出版社，2014，第8页。
2 同上书，第249页。

重建"关联"，也可以被认为是重新"结缘"吧。《无缘社会》中描述了一些非营利组织救助"无缘者"，建立新的"关联"的形态。如早餐会、合唱队，为圣诞晚会准备节目，等等。纪录片摄制组在影片中说道："即便不是'家庭'，不是'公司'，不是'故乡'，人与人之间的'关联'也还是能够建立起来的。"不妨说，《小偷家族》描述的正是这种新的关联形态。影片思考的是：当旧有的关联形态丧失后，人们会采取何种补偿形式？当一群没有制度保障，所作所为与普世道德相悖的人聚在一起组成了"创伤后共同体"，他们会面临怎样的生存状态？

## 二、缘聚与缘散

影片的原名是"万引き家族"，翻译成"小偷家族"并不完全贴切。在日语里，"泥棒"才是窃贼小偷的总称，而"万引き"的意思，特指那些在商店百货超市里面，装成要买东西的样子，然后偷走东西的人。我们先来看一下这个"超市偷窃家族"的人员构成：

柴田初枝（奶奶）——亚纪——柴田信代（布子）——
柴田治（胜太）——祥太——尤里

家族组成的过程大致是这样的：柴田初枝奶奶嫁给了柴田让，柴田让与柴田初枝离婚后又娶了另一名女子并生下了儿子，这个儿子生了两个女儿，一个是亚纪、一个是纱香，纱香倍受宠爱，亚纪离家出走后被柴田奶奶收留（算是没有真正血缘关系的孙女），亚纪的父母则谎称她去澳洲留学了。亚纪靠女色工作时就故意取名纱香，可见她憎恶（也嫉妒）这个妹妹。因离婚心有不甘（或有报复心）的柴田

奶奶于每年柴田让忌日必去亚纪家拜访，亚纪父亲每次拿给她三万日元当作补偿。柴田奶奶共拿了15次，但是她都没有花掉，这些钱直到她死后才被胜太找出来。亚纪得知此事后心里很受伤，她一直以为奶奶真心爱她。在这个"家庭"中，充当柴田奶奶女儿的布子（假名柴田信代）其实和她毫无血缘关系。年轻的布子工作时认识了客人胜太（假名柴田治），之后两人搞外遇并被布子的先生知道了，三人争执之中，胜太和布子失手杀了布子的先生，后将他偷偷埋葬。布子和胜太发现柴田奶奶被遗弃，但她有年金，于是就改了名字充当她的家人一起生活并照顾她。当然，这也是柴田奶奶同意的方式，她选择了柴田信代做自己的家人，所以她在海边才会对信代说："我选择了你。"祥太和尤里的来历是，祥太的父母到柏青哥打小弹珠，把小儿子留在车子里，柴田治要偷东西时看到他便抱走了，取名祥太（在日语中与他名字谐音）。尤里常常被柴田治看到孤单一人在家，一天晚上就把她领了回去。信代原本不同意这种做法，要让她回家，但听到尤里父母在大吵特吵后决定不还小孩了。信代因为无法生育，先抱走了祥太，又抚养了尤里。她认为这两个小孩的父母都没资格当父母，不如让她养。就这样，六人组成了小偷家族。

我们再来看看影片中小偷家族的居所空间。他们蜗居的破旧小屋是一幢位于东京足立区梅田7丁目的旧房子。现实中的足立区一带建有很多政府的公租房，也有很多二战之后兴建的独栋房屋，很多都已破旧不堪。值得一提的是，位于东京北部的足立区与荒川区是整个东京最"贱"的地区，房价连续多年位列全东京最后两名，也是整部电影主要的拍摄地。影片一开始小偷父子登场的超市叫做"新鲜市场草加八幡店"。胜太、祥太和妹妹"光顾"的渔具店，是

位于东京足立区的"maniac's"。奶奶和亚纪光顾的百年甜食店"か
どや"则在足立区西新井附近。而东京荒川区8丁目团地的古旧的
公寓楼，是（所谓的）父子俩带回妹妹的地方。是枝裕和说：

> 　　一间房子能做到许多事。从那个空间里传来的声音、色彩，
> 让人联想起的味道，能得到许多的刺激。不论登场角色还是观
> 众，都能感受得到在这个房子里独有的时间的流逝和堆积。[1]

　　是枝裕和营造的空间，即失意者所处的生活空间，往往被赋予
强烈的象征意味。比如，在《比海更深》中，阿部宽所饰演的落魄
作家生活在简易的团地公寓里。阿部宽对此说："这样的现场让我可
以只要待在那里就自然成为角色中的人物。"我们来仔细看看这个
六人"家族"的家居环境。

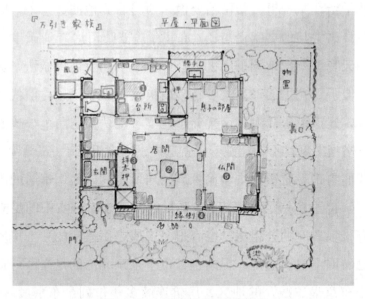

图10-3："家族"的居住环境

---

1 《〈步履不停〉导演是枝裕和访谈》，http://edu.1905.com/archives/view/1554

　　我们逐次分析各间屋子的功能和对构筑他们关系所起的作用。

1. 起居室。起居室是整座房子里面空间最大的一个房间，还是一个与其他所有空间都相通的房间，从玄关到厨房，再到侧室和院子，都与它相连。所以在这里发生的戏，大都是一家人的群戏。一家人在这里谈论的，大多是比较公开的话题，像是谁谁谁明天再去偷点什么啦，生活又出现了什么问题啦之类的。从影片开场吃泡面的场景开始，一家人散落在起居室的不同角落。2. 侧室。这间侧室与建筑平面图稍有出入，影片里它与起居室之间是没有隔断的，可以看作是起居室横向的延伸。侧室的环境相较于起居室来说更为逼仄，这里发生的事情，多是围绕两个角色，大都比较隐秘，像是讲悄悄话一类。治与信代尽床笫之欢在这间侧室；亚纪与奶奶讲悄悄话也在这里。3. 左上角的浴室。在浴室中人要脱光衣服，坦诚相见，所以内心也贴近了不少。他们在这里互诉心声，尤里在这儿抚摸着信代的伤疤，穿上信代和奶奶给买的裙子，心灵上与这家人靠近了许多。4. 起居室中的壁橱。壁橱是所有场景中空间最狭小的，设置这个空间，是因为是枝裕和自己在小时候，由于没有自己的房间，也曾住过壁橱。在这个小小的空间里，祥太读了许多书，收藏了许多零零碎碎的小宝贝，把它打造成了一方属于自己的小天地。也是在这里，祥太告诉尤里，从弹珠里能看到大海。

　　我个人认为，"家族"中最复杂，最"有戏"的三个人物是柴田初枝、柴田治和祥太。他们也代表了"家族"的老、中、青三代。首先来看柴田初枝奶奶。柴田奶奶在本片中发挥着异常重要的作用。她的身亡，为影片一大剧情转折点，至少导引出以下两个后果：1. 导出非法埋尸的罪名。信代和治不光偷窃，而且埋尸隐瞒

死讯继续骗取抚恤金，甚至后来被揭露出杀人重罪。这终究是一出"引发争议"的家庭片，而非纯粹正面的温情片；里面许多的是非对错问题，包括各人人生应怎样走，导演仅仅刻画了相关处境，没有明显的肯定或批判，偏向留白处理，好让观众自行思考。奶奶的死，开启了电影的死亡前奏，并马上与大和屋老板的死形成呼应。电影前段的温情气氛蓦然急转直下，由喜剧转向悲剧。2. 电影安排初枝死亡的最大理由，是导出这个"小偷家族"的根本瓦解（如同红楼梦里的查抄大观园），这个家因此散了。按加入"家族"的顺序看，女孩尤里是最后一个被信代和治收养的，此前再早一点被二人收养的是男孩祥太，而再追究下去的话，真正发起收养的，是奶奶，她分别接纳了信代和治，还有亚纪。换言之，没有初枝的牵头，这个"家"未必立得起来；而且她的养老金可以说是家族唯一的稳定收入源。简言之，柴田奶奶是一切的根本。没有奶奶，就没有这个"家"；而她死后，"家"也立即分裂。这里，"家族"中的各人对她的死作何反应也值得玩味。亚纪是反应最强烈的，但信代和治就一

图10-4："奶奶"初枝的存在让这个松散的"家"能暂时黏合起来

心想着如何继续骗取养老金——不是说他俩不爱初枝，只是金钱也同样重要。后来，各人真正的身世陆续被揭发，大家基本各散东西、各自生活。其中，信代入狱了，治则过着孤老生活，祥太进了教养院，尤里回到母亲身边，亚纪似乎没再跟众人碰面。可以说，初枝是这个"家"的黏合剂；她一消失，"家"就即刻土崩瓦解了。

　　"爸爸"柴田治是一个活在自己惯性化的精神世界中的人。如果用一个词来概括他的话，我认为是"执念"。他对"家"、对亲情、对"职业"都高度认同，希望现状永远延续下去。尤其是他对自己"父亲"身份的执念，最后徒劳地追着祥太乘坐的公共汽车的身影，简直天真到令人心生怜悯。治是简单、淳朴，不会反思，也不会怀疑的。他无力跳出"自我"的框架，不会分化出来考虑问题，不会也不愿看到生活底色的苍凉。在所有人中，他对"家"最有憧憬，也可以说是最温情脉脉的一个人。即使在家已经完全散了之后，他还要找祥太钓鱼——"钓鱼"意味着"父子"的温情一刻，他想用这样的时刻留住祥太。

图10-5：　钓鱼是柴田治和祥太的感情联系方式

祥太代表了家族自我反思和自我否定的力量。壁橱这个空间代表了他独立的自我意识的成长，他其实远比"爸爸"治成熟。为何祥太选择"自首"？士多老板的以德报怨，固然在祥太心坎里埋下了识辨善恶的种子；这位老人的死，也让不太识字的祥太，误以为大和屋的"忌中"是"倒闭"的意思，使他自责违反了信代所说的"不要偷到人家倒闭"。这些都是电影对祥太这一抉择的直接解释。另外，他步入青春期，意味着他逐渐懂得反思治说的"偷窃无妨"的说法。

图10-6：　祥太的壁橱是一个反思性空间

在这个不像"家族"的家族中，有一个无法回避的问题：他们之间真的有那种我们称为"亲情"的东西吗？我认为，影片对这个问题的处理是非常高明的。不同于NHK将人为的"关联"视为丧失亲情后的补偿乃至替代手段，《小偷家族》中，没有一厢情愿的温情脉脉，而只有对社会现实的复杂性的多重揭示。是枝裕和试图表明，在原生的"关联"断裂之后，新的"关联"能否诞生，是高

度问题化的。而且，这无法由个人的主观意志决定，而只能在悖论重重的社会脉络中获得理解。

影片的一大关键剧情，就是孩子们是否会叫他们爸爸妈妈。我们来看信代被捕后的一段对白：

> 女警察："这两个孩子是怎么称呼你的呢？"
> 柴田信代擦了擦泪水。
> 女警察："妈妈？母亲？"
> 柴田信代继续擦拭着眼泪，皱着眉头，冷静了片刻后女警察又问了一遍。
> 柴田信代自言自语："怎么称呼的呢？怎么称呼的呢？"

再联系到柴田治最大的心愿是让祥太叫他爸爸，这一情节确实让人黯然神伤。这里涉及朴素的"名实之辩"——被人称为父母的，实际是否等于好父母？没被人称为父母的，实际又是否没有为人父母的资格？此外，埋藏心底而未有发声，是否代表尤里和祥太不认同信代和治的父母身份？身为小偷"夫妇"，继而教出小偷儿童的人，确实没资格为人父母！但是家庭关系中蕴含的情感，又是真实感人的。

所以，祥太和尤里是不是把治和信代叫作爸爸妈妈，就不仅仅是个名称问题。兹事体大，只要叫了爸爸妈妈，就是对亲情关系的确认，"家族"似乎也就具备了某种程度的合法性，甚至可以因此神圣起来。如果缺了这名称，"家族"就是个空壳，类似于小孩子的"过家家"游戏。我们看到，就算是这么脆弱的临时拼凑出的关系，也是要追求稳固、确定和神圣的。然而，电影一直没让两个孩子把这一声叫出来，这等于宣告了这种"结缘"的脆弱和转瞬即逝。信代最后戳破了"亲情"妄念，入狱后将祥太的身世线索和盘托出，

宣告了这个"家"最后一丝存在希望的泯灭。影片的最后，治还残留着一丝把"家"留住的妄想，约祥太出来钓鱼。但当祥太上车时，车窗玻璃将二者分隔在两个不同的世界，从此天涯永隔。祥太最后那一声只有他自己能听到的"爸爸"，绝非是治（也包括观众）所期望的那种确认。而是痛彻心扉之后的五味杂陈——养育之恩、相伴之情、被窃之痛、被教养成贼之恨——是对往事的挥手作别。

图10-7：　治和祥太的诀别

## 三、抒情喜剧

在观看《小偷家族》时，我总是想到契诃夫的"抒情喜剧"。原因有两方面。一是从人物来说，影片塑造的是"可爱而一事无成的人物"，这一点和契诃夫相通。纳博科夫指出，契诃夫笔下的男女正是因为一事无成才显得可爱。[1] 二是从情节上来说，影片平

---

1　弗·纳博科夫：《论契诃夫》，薛鸿时译，《世界文学》1982年第1期，第257页。

淡而近于自然的风格是契诃夫式的抒情喜剧风格。契诃夫曾说："在生活里人们并不是每时每刻都在开枪自杀，悬梁自尽，谈情说爱。他们也不是每时每刻都在说聪明话。他们做得更多的倒是吃、喝、勾引女人，说蠢话，必须把这些表现在舞台上才对。必须写出这样

图10-8： 安东·契诃夫

的剧本来！在那里人们来来去去，吃饭，谈天气，打牌……因为在现实生活里本来就是这样。"[1]亨利·特罗亚（Henri Troyat）评论契诃夫的《海鸥》时指出："这出戏的趣味并不在于它的故事情节，因为故事相当平庸，而在于剧中那些微妙的、有寓意的和令人回味的对白，情节被心理气氛取代了。激情不是反映在动作和话音中，而是反映在内心的深处，观众不是被剧情的变化，而是感情的悄然发展所深深地吸引。总之，作者并不是想通过这出戏使观众感到震惊，而是想使他们着迷。"[2]契诃夫剧本里的日常生活的戏剧性，表面上似乎看不出什么戏剧性的事件，只不过是枯燥、愁闷、平庸的生活的延续。但是，在下面在内部，正在不知不觉地进行着一场深刻的酝酿过程，说不定什么时候会突然地爆发出来。

---

1　安东·契诃夫：《契诃夫论文学》，汝龙译，北京：人民文学出版社，1958，第395页。
2　亨利·特罗亚：《契诃夫传》，侯贵信等译，北京：世界知识出版社，1992，第187页。

是枝裕和这样说自己的创作理念，"电影的主题并非在开拍前就知晓，大多是在累积细节的过程中自然浮现出来的"。[1]他的电影常以去情节化的形式来铺展故事，以最自然的方式展开故事，同时摒弃对人物内心活动的直接讲述，最大限度地淡化或消除作者的主观立场，而仅仅提供相对客观的观察视角，将人物心理融入到日常情境的描绘之中，以此让观众对角色的悲喜自行感知或对其善恶进行自主判断。在他的电影中没有特别的道德说教，或者特别的寓意，而是基于各种情绪的微妙变化之上。这是一种"去戏剧化"，事件让位于情感。它审视的是人的生活姿态，日常的、流动的细节，而非决定性的事件。同时，故事叙述者似乎总是偏离主题而去提一些琐碎的东西，这些琐碎的东西看上去毫无意义。但是这些细微的东西的积累，其实一方面营造了真实的气氛，另一方面展示了人的状态。比如说影片的这一段：

> 祥太和尤里站在超市的一个鱼缸前看着水里的鱼。柴田治拄着拐杖走到服务员面前和他商量着鱼的事情，把服务员带到了一边。祥太和尤里从鱼饵缸前离开，尤里走到门口把一个插头从插座上拔了下来，祥太趁机从店里拿走了两个钓鱼的鱼竿立马跑开了，尤里插上插头，也立马跑了出去。
>
> 祥太在河边低着头慢慢走着，柴田治和尤里走在一起。
>
> 柴田治："很顺利吧，尤里表现得也不错，这种情况下诀窍就是耐心等待店员人数减少。"
>
> 祥太："两个人就可以了。"
>
> 柴田治："这就叫分工制。"
>
> 祥太："什么意思？"

---

1　是枝裕和：《拍电影时我在想的事》，褚方叶译，海口：南海出版公司，2018，第294页。

柴田治:"就是说,大家分担工作。"

祥太指着尤里:"她很碍事。"

柴田治:"不要这么说,孩子,她是你妹妹。"

祥太:"她不是我妹妹。"

说完,祥太跑开了。

柴田治:"她是你妹妹,你应该把尤里当成你妹妹。"(低头对尤里)"是妹妹吧,别理他。知道吗? 不是说了嘛,不要理他,那孩子到了叛逆期了。"

尤里突然愣在了原地不肯走。

这里没有波澜起伏的情节,也没有直接展示人的心理活动和道德困境。我们看到尤里融入这个家庭的努力,虽然小但也可以帮哥哥忙了。但祥太已经有了自己的意识和独立判断,在镜头中,他在河堤上端走,而治和尤里在下方,空间上的不同层暗示了人心理上的隔离,他对在超市偷东西不满,更不喜欢尤里牵扯进来,所以才说尤里"很碍事",我们从中可以看出祥太是个富于怀疑精神的人。但这些话对觉得自己帮了大忙,讨好了哥哥的尤里是很大的伤害,

图10-9: 空间上的不同层暗示了人心理上的隔离

所以她停下来不走了。但治对这一切浑然不觉，因为他不善于思考，更不善于怀疑，对他来说维持生活的表象就是最好的。既然我们有个"家"，不管它在外人眼里多么可疑，我们只要把"家"的形式维持住了就是好的。所以他才反复说大家在一起干活（偷盗）就是"分工"，祥太应该把尤里当成自己的妹妹。就在这样的不动声色中，每个人的性格和境遇都呼之欲出了。这是非常高明的艺术表现手法。

我再谈谈契诃夫作品中的"崇高的滑稽"这一含有感伤意味的喜剧手法的运用。这一手法最初出现在莎士比亚的剧作中，卡尔维诺对它的总结最为到位："忧愁与幽默紧密地结合在一起，这是丹麦王子语言的特点。在莎士比亚的全部或几乎全部的作品中，我们都能看到哈姆雷特式的人物语言，都有这个特点。"[1]在契诃夫的《樱桃园》中，当家庭教师夏洛达沉浸在对自己命运的忧思中时，她突然"从口袋里摸出一条黄瓜，啃着"，这形成了一种崇高的滑稽。在契诃夫的《带小狗的女人》中，一对偷情的男女（古罗夫和安娜）在旅馆相会，在最浪漫的时刻，契诃夫却描写男方切了一块西瓜，坐在椅子上慢慢地吃了起来。我认为，在是枝裕和的影片中，也体现了契诃夫式人物的这个语言特点：

> 柴田信代："是腿疼吗？"
> 柴田治："是啊！应该是又来阵雨了吧！"
> 柴田信代："你这腿还能天气预报啊！"
> 柴田信代起身去给柴田治盛面，柴田治扭头看了看厨房里柴田信代的身体，等柴田信代过来的时候，他将头埋下来。
> 柴田治："今天什么日子啊，你还化妆了。"

---

[1]　伊塔洛·卡尔维诺：《美国讲稿》，萧天佑译，南京：译林出版社，2012，第21页。

柴田信代："在商店的时候别人推荐给我的，（拿过旁边的袋子从里面拿出化妆品卖弄着）这些都是。"

柴田治："我说你啊……"

柴田信代："我啊，被裁了。"

柴田治："被抓包了吗？"

柴田信代挤出一些护手霜涂抹在手上，然后给柴田治的脸上抹了抹："差不多吧！"

柴田治："那要不要再一起开店？开在西日暮里附近。"

柴田信代："找亚纪来做应该有办法吧！"

柴田治："不是还有你吗？你可以干回老本行，再化上妆，（外面传来大雨声）看吧，下雨了。"

两个人都停下来静静地听着外面的雨声。

柴田信代："怎么感觉有点儿累呢？"

柴田治指了指柴田信代穿的内衣："这个，也是从那里弄的？"

柴田信代笑了笑："是啊，一千九百八十日元，看不出来吧！"

柴田治抚摸了一下："质量不错啊！"

两个人低头吃了一口饭，突然柴田信代凑到柴田治的面前亲吻了他一下，然后退回去继续吃饭，柴田治却愣了一下。柴田信代吃了几口饭后直接凑过去将柴田治扑倒，亲吻着他的嘴巴。

如果说契诃夫式人物的一个重要特点在于崇高、浪漫和滑稽、庸俗的结合的话，那《小偷家族》的这个片段可以说是绝妙的写照。一个炎热的夏日，信代和治在屋里吃面条，这是一个非常平凡的日常生活场面，但因为信代意外地化了妆，使注意到这一点的治产生了欲望。于是他开始撩拨信代（谈论内衣问题），然后两个人开始做爱。这个场景，如同《带小狗的女人》中的古罗夫在浓情蜜

意之际突然吃西瓜，真正的艺术家会把生活中完全不同层面的东西冶为一炉。在电影的这个场面中至少有三个层面的东西：一、爱情，或欲望；二、普通的日常生活（吃面）；三、炎热的气候。爱欲不是在花前月下或温馨烛光下产生的，而是在一个完全不匹配的吃面的环境中产生的，观众不由得想怎么不擦擦嘴巴，嘴里还有面条呢……另外如此酷热的天气真的适合做这种事吗？浑身臭汗的这对男女看上去黏糊糊的，没有半分美感。除此之外还有第四个层面，那就是他们大白天旁若无人地在客厅里亲热，其实还要担心孩子们随时会推门进来。果然下一个场景就是祥太和尤里为避雨跑回家，信代和治慌忙穿衣服。所以，一个爱欲的场面被如此多的生活中的其他因素和层次切入和打乱，以致变得驳杂不纯。在这个活生生的场景中，崇高和滑稽坦然地并列在一起，展示出具有高度内在张力的生活的多元性和混合性。更重要的是，这一场景和其他类似的场景让我们感觉到，在是枝裕和笔下，高雅与卑下是没有区别

图10-10：　治和信代在炎热的夏日午后产生了情欲，这一场面形成了契诃夫式的"崇高的滑稽"

的，这也是真正的天才作品的特征。淡蓝色月光下"父子"的嬉戏，共浴时的喜悦，在客厅里吃面条，大汗淋漓地做爱，这些对于这个"美丽加遗憾"的世界来说都是必不可少的。

## 四、含蓄的诗意

影片的叙事极为含蓄。除了表层文本之外，尚有大量的"潜在文本"，等待着观众去解释、破译。这种"留白"的技巧使作品意涵丰富、余味无穷。是枝裕和非常喜欢将已经去世或者不在电影里出现的人通过剧中人的对话和行动表现出来。《海街日记》中的父亲始终没有出现，但他是电影的核心，四姐妹都在他的影响下生活着。几个姐妹都在想象他是一个什么样的人。千佳应该是没有什么对爸爸的记忆的，但是通过玲的话建立了和他的联系。最后大姐也说，爸爸应该是个挺温柔的人，因为留下了这样的妹妹。其实这也是在扩大电影的想象空间。他说："我的电影最常出现的是小孩子和死去的人，也就是不在这个世上存在的死者。这两者是非常重要的要素。"[1]《小偷家族》中的每个人都有一段不为人知的过往，但都没有明说，而是常常透过一些简单的对白来交代重要讯息。比如信代曾从事过色情行业（因而与治邂逅），她与治二人曾经杀过人等，但导演并没额外加添一两幕来作交代，观众一不留神就会错过。类似的例子，其实不胜枚举，比如这一段：

---

1　茶乌龙（主编）:《interview是枝裕和》,《知日·步履不停，是枝裕和》，北京：中信出版社，2017，第46页。

客厅里，三个人坐在一起。

男人："大家都好吗？父亲葬礼之后大家都没见过。"

柴田初枝盯着男人的脸看："血缘还真是争不过啊，鼻子这里……"男人抚摸了一下自己的鼻子。

这个时候，一个叫纱香的小女孩儿下楼和柴田初枝打过招呼后准备出门："我要出去了。"

女人走过去："纱香，晚饭怎么办？"

纱香："什么？"

女人："我要做包菜卷。"

纱香："没问题，我要吃，放上酱汁，不要番茄汁，蛋糕给我留一块儿。"

柴田初枝感叹："已经长这么大了啊！"

男人："是啊，她已经上高二了。"

柴田初枝："你大女儿呢？"

男人似乎不想回答，而是看向旁边一个女孩儿的毕业照片："你说雅吉啊？"

柴田初枝："在国外吧！"

男人："是啊，好像过得挺开心的，在澳大利亚，是吧？"

女人补充："是啊，这孩子暑假也不回来，她爸爸可寂寞了。"

柴田初枝："是吗？只要开心就好。"

画面切换到柴田初枝出门准备离开，夫妻出门送她。男人递给柴田初枝一个信封："给您，虽然不多。"

柴田初枝接过信封："这样啊，那我就不客气了。"

男人："我妈妈的事，真是对不起您了。"

柴田初枝："没有，又不是你的错。"柴田初枝接过信封直接走了。

柴田初枝边走边打开信封看了看，抱怨道："什么啊，又是三万。"

这段对白看上去没头没脑，但对构筑剧情的"前史"非常重要。我们从中知道了柴田初枝原来的家庭的状况，知道她前夫已经

去世。我们震惊地听到了"纱香"这个名字，很难不联想到亚纪在风俗店工作时的化名就是"纱香"。然后不由得怀疑起那个被称为在澳洲留学的"雅吉"到底是谁……另一个例子是，信代和小女孩尤里在洗澡的时候看到彼此胳膊上都有一道伤疤。我们因此窥见了尤里和信代的过去之一角。尤里和信代的生命也在这样共同不幸的过去中联系起来。

影片另一个值得关注的叙事上的特点，是大量具有形式意味的象征化手法的运用。这一点同样让我们想到契诃夫。契诃夫的作品往往会通过精挑细选的细节，达到对人物准确而丰富的刻画。他不会没完没了地描写、重复、强调，而是脱离情节主线，转而去描写一些看似琐碎无聊的东西。这些琐碎看似毫无意义，但却是高度形式化的，对气氛的营造起到至关重要的作用。比如说在他的短篇小说《带小狗的女人》中，古罗夫在雅尔塔度假时遇到了安娜。他上床躺下后回忆起的安娜的形象是，觉得这个女人虽然结了婚，却还是像中学生一样腼腆、局促。然后就想到她"纤瘦优美的脖子和她那对美丽的灰色眼睛"。第二天他又去找安娜，他们来到码头游玩时，"女人在人群中把她的长柄眼镜弄丢了"。虽然看上去只是毫不经意的一笔带过，但长柄眼镜的丢失恰恰跟之前建立起来的纤瘦的脖子和美丽的灰色眼睛的意象形成了呼应，非常生动，非常有视觉上的具体性。这么一来，安娜那种无助哀婉的气质就被建立起来了。[1]

---

1　安东·契诃夫：《契诃夫小说全集·10》，汝龙译，北京：人民文学出版社，2016，第325—326页。

在这一点上，是枝裕和是与契诃夫相通的。在接受采访时，是枝裕和会有意无意地回避谈论某个画面的意义，或者一部电影表现了什么，却喜欢事无巨细地讲述每一个镜头的由来，那些有用或无用的琐碎的小心思、小设计，它们一点点建造起他要的世界。他说："说到底，电影就是要对日常生活进行丰富的描述，并且把它真实地传达给观众。"[1]《小偷家族》描写的虽然是底层人千疮百孔的生活，却不乏诗意的细节。影片中的烟花、鱼竿，以及小黑鱼的故事，都成为了这种诗意化叙事的一部分。是枝裕和说："虽然现实主义是这部电影的主调，不过，对于内容的描写或者拍摄方面，会有稍微从现实中浮出几厘米的感觉。可以说是在现实中书写诗歌的感觉。"[2]比如说，祥太给全家人念了一个"小黑鱼"的故事，讲的是生活在大海里的小红鱼群总是被大鱼吞掉，有一天他们遇到了一条游得很快的小黑鱼，小黑鱼邀他们一起看看美丽的世界，但小红鱼群害怕自己会被大鱼吃掉。小黑鱼就跟小红鱼群说他们要是排成一条鱼的形状，看起来就会像是一尾"最大的鱼"。他自己可以充当这尾"最大的鱼"的"眼睛"。当他们游动起来的时候，那些大鱼都被这个怪物吓跑了。这个故事的寓言性是不言而喻的。但更重要的是，是枝裕和利用了这个故事的美好氛围，赋予了影片某种感伤的童话性。对此，是枝裕和自己给出了解读：

> 电影30分钟处，深夜在停车场，父亲和儿子在追逐嬉闹。那个景致是充满蓝色光晕的，看起来就像是水底一样；

---

1　是枝裕和：《有如走路的速度》，陈文娟译，海口：南海出版公司，2016，第2页。
2　是枝裕和、朱峰：《生命在银幕上流淌：从〈幻之光〉到〈小偷家族〉——是枝裕和对谈录》，《当代电影》2018年第7期，第75页。

图10-11—10-13："小黑鱼"的童话是影片的核心象征，画面上也相应地营造了如
　　　　　　　同鱼在水下的诗意氛围

电影70分钟处，一家人仰望看不见的烟花，也给人一种从海底仰望水面的印象……想要有一些寓言性的地方会加音乐。在那里的居民从海底向上看的时候，会有一种穿越水面的画面感。从海底看着海面的光，从泛着闪闪波光的水面向上看的那种感觉。[1]

　　需要进一步阐明的是，影片中的这些意象往往不是单独存在的。当它们第二、第三次出现时，就和第一次出现形成了呼应和互动。在这个过程中，其内涵不断丰富和深化，形成了意涵连绵的诗意空间。比如，片中有两次柴田奶奶在牌位前敲磬的情景。奶奶去世后，祥太依旧像以前一样在家中的柜子里用手电照着玩具，小女孩凑过来看，这时，画外音响起了一敲磬声。虽然看似不经意，但在一瞬间将"生"与"死"拉近了，奶奶虽逝，磬声犹在，这是过去时间在现在时间中的蔓延。是枝裕和的电影"几乎从不直击人物的过去，而只将过去渗透到现在时间"[2]。由此，时间的维度丰富起来，将电影中的时间化为一段完整的时间片段。在是枝裕和的处理中，这是一种过去的时间维度和当下的时间维度的并存，是一种对生活的绵延性和完整性的确认。

---

1　是枝裕和、朱峰：《生命在银幕上流淌：从〈幻之光〉到〈小偷家族〉——是枝裕和对谈录》，《当代电影》2018年第7期，第74—75页。
2　同上，第76页。

# 本章课后练习

## 习题一

观看是枝裕和的电影《海街日记》，与《小偷家族》联系起来，分析一下同样表现有问题的"家庭"，两部电影的主题和叙事方式的侧重点有何不同，从中可以总结出导演的哪些创作特色。

## 习题二

《小偷家族》与韩国导演奉俊昊的电影《寄生虫》分别获得了第71届和第72届戛纳金棕榈奖。两部影片反映的同样是底层家庭的生活。在你看来，通过这两部影片我们能发现哪些现实主义题材的创作原则？在两部之中，你更喜欢哪一部？说说你的理由。

## 习题三

阅读契诃夫的短篇小说《迟开的花朵》，写一篇短评，分析一下小说中"悲喜交集"的情调和"崇高的滑稽"的手法，重点分析这种写法对表现现实的作用，并谈谈你从中得到了什么启发。

# 第六编

# 信仰之谜

## 本编导语
## "确"与"疑"

在我看来，艺术家有无信仰不单是个宗教问题。而是说，艺术家必须面对艺术之"美"与信仰之"确"的关系问题。伟大的中世纪文学家但丁在《神曲》中，借引路人维吉尔之口解释了为什么那些看上去没有"罪"的灵魂会住在地狱边缘的"灵泊"（limbo）中："他们并没有犯罪，如果他们是有功德的，那也不够……（他们）所受的惩罚只是在向往中生活而没有希望。"[1]所谓"在向往中生活而没有希望"说的是对最高的"爱"的无知。这种"爱"当然不是世俗的亲情、爱情，而是对最高的、"确定"的精神价值的体认。那么，在21世纪，信仰之"确"对我们日常、庸碌和操劳的生活来说是否仍有意义？艺术是否仍要像中世纪和文艺复兴时期那样处理个体与信仰的关系问题？这听上去离我们很遥远，实际上涉及的是我们的生存根基的问题。

诺思罗普·弗莱认为，"世界历史事件"讲述的是人类生活的有限性、必然性，正所谓心比天高，命如纸薄。但"价值纲领"揭

---

1　但丁：《神曲·地狱篇》，田德望译，北京：人民文学出版社，1990，第22—23页。

示的是人想自己成为什么的"可能性"。在这个意思上，信仰和历史相对抗。不妨说，历史创造的是冰冷的、"事实"的世界，而信仰、神话创造的是关怀的、"价值"的世界。托多洛夫（Tzvetan Todorov）认为："对介入（即：关怀）的态度来讲，真理是权威的默启的真理，它与社会的价值相一致，人类与之相适的行为则是信仰。"[1]就像但丁在《神曲》里描述的，大地上同时出现了两个世界，一个是13世纪的意大利，正在如火如荼地发生着很多现实的事件；另一个是炼狱之山，灵魂聚集于此，唯一的目的是和天上的永恒世界发生联系。

我们知道，信仰问题在俄国作家笔下得到了最深刻、最切身的表现。但和弗莱着意强调的"确"有所不同，俄国作家一方面承认信仰的精神支撑作用，承认想象力和象征性超越物质世界的力量；另一方面，他们又不相信人生有所谓"确定"的解决方案，如果宗教的存在仅仅是为我们无所附着的人生提供一个包罗一切的原理体系，一个信念和价值的共同体的话，那它仍是"可疑"的。对他们来说，信仰之所以重要，不在于其提供的答案，而是它启示我们要不断以整个生命去直面生活，追问生命的价值，找到属于自己的"确"，然后再抛弃这种"确"，进行下一步的追问。这是一场永无止境的生命的奥德赛。在托尔斯泰的小说《谢尔盖神父》中，一个在别人眼里"功成名就"的神父突然陷入精神痛苦之中。他强奸了一个来求他治病的半傻的姑娘，换上农民的衣服跑掉了，成了一个

---

1　茨维坦·托多洛夫：《批评的批评——教育小说》，王东亮、王晨阳译，北京：生活·读书·新知三联书店，2002，第107页。

流浪汉，在艰苦的体力劳动中度过了余生。为什么呢？因为就像谢尔盖神父感受到的，要是宗教只是让我们回避人生的问题的话，那它什么帮助也没有。神父的痛苦来自不管他做了多少慈善事业，他仍旧生活在社会秩序里，生活在别人对他的要求里，他和别人没有任何的不同。为什么连信仰神这件事也不能让他摆脱痛苦呢？那是因为，信仰本来就不能取代我们的个体痛苦，不能取代一个个具体的生活事件加在我们身上的要我们回答的问题。"生命"是非常真切具体的东西，每个人的命运都独一无二且各有不同，无法同别人互作比较。每个人都要独立承担自己的使命，这些使命构成了人的命运。

我们还无法说，在信仰问题的探讨上，电影达到了小说的高度。但是，由于信仰是关乎生存根基的，所以从根本上是难以回避的。一大批最优秀的导演承接了文学上的思考，将这个问题拓展到了惊人的深度。要是做个粗略划分的话，我们可以将关于信仰的电影分为"确"和"疑"两派。在我看来，"确"的代表人物是塔可夫斯基，他的影片《安德烈·卢布廖夫》通过14世纪圣像画家安德烈·卢布廖夫的眼睛，让我们既看到了广袤的土地，清晨的露水，异教徒的狂欢，在草地上打滚的马，流浪的艺人，也看到了鞑靼人的入侵，被焚毁的教堂，被抢掠走的女孩。"信"不仅要靠头脑的"思"，更要靠沐雨栉风的"经历"，在身体发肤的切身之痛中感受神恩。所有的这一切，都让卢布廖夫的心灵变得宽容、博大，充满同情和悲悯。唯有如此，他的画作《三圣像》中的天使才会如此温和、纯粹、充满人性。就像影片开始时那个飞上天空的载人气球，那是对驰骋的想象力的一种隐喻。塔可夫斯基要说的是，只有当我

们把现实中的一切结晶、凝聚为一种具有普遍意义的价值时，生命才是值得过的，这是"想象"对于"历史"的战胜。相较于塔可夫斯基的空灵，意大利导演帕索里尼关于信仰的影片就"接地气"得多，对这位马克思主义的信徒、左翼导演和作家来说，信仰是他教养的一部分。然而，他拍摄的《马太福音》，展现了一个和我们习以为常的形象完全不同的先知。帕索里尼完全祛除了那些神化、圣化和符号化的东西，我们看到了一个彻底和平民、乞丐、疯子、妓女和流浪汉站在一起的先知，他所有宏伟、激烈的箴言都是为这些人发出的。毋宁说，这是一个革命者的形象，而这个形象本身也充满了矛盾和不确定性，时而圣洁，时而慈悲，时而又迸发出非理性的政治激情。可以说，这是20世纪电影对《圣经》文本的一次最大胆、最激动人心的重构。

而要是说到将信仰问题化的"疑"派导演的话，我首先想到的是基耶斯洛夫斯基。他的电视电影《十诫》不仅思考了"命运"，也同样思考了"信仰"。基耶斯洛夫斯基思考的是，"十诫"是神和人之间的契约，代表的是一种至高的道德理想。然而作为个体的人，真的可以被"你不能……"的简单粗暴的诫令限定吗？标签化的诫命是否能够称量个体的偶在生命的重负？在影片中，他把这些诫命语境化、具体化，让我们看到道德的困境，道德在遭遇偶在的、鲜活的生命时呈现出的复杂状态。杨德昌同样探讨了统一信仰丧失后我们如何自处的问题。他的电影《独立时代》一开始就打出了《论语》子路篇中的一段话："子适卫，冉有仆。子曰：庶矣哉！冉有曰：既庶矣，又何加焉？曰：富之。曰：既富矣，又何加焉？曰：教之。"但是，如何"教"？"教"的目的最终是什么？杨德

昌意识到，孔子的目的是"大同"，然而如果大家为了达到"大同"都去守"礼"的话，整个社会的风气就会变得很"装"。如果为了一种确定的共同体价值就强行推行某种信仰的话，就会无意中给"虚伪"二字提供了温床。与其把某种指导性的价值纲领看得过重，还不如守住差异，保持自我，这样的话哪怕别人误解你，至少对自己有个交代。

在本编中，我将解析两部改编自文学作品的电影杰作，塔可夫斯基的《潜行者》和法国导演罗贝尔·布列松的《扒手》。我想指出的是，两部影片都以一种上帝式的视角向我们陈说了一个进退两难，但必须做出抉择的困境："我将生死、祸福陈明在你的面前，所以你要拣选生命。"

第十一章

《潜行者》
——塔可夫斯基的灵视

## 一、主题

1972年，苏联导演安德烈·塔可夫斯基阅读了阿卡迪·斯特鲁伽茨基（Arkady Strugatsky）和鲍里斯·斯特鲁伽茨基（Boris Strugatsky）的科幻小说《路边野餐》，产生了改编这部小说的兴趣。他的设想是拍摄一部符合古典"三一律"的影片：发生在24小时内（单一时间点），在单一地点进行单一的行动。他请来斯特鲁伽茨基兄弟写出了电影的第一个剧本。不过，电影在很大程度上偏离了小说的内容。虽然据1979年对塔可夫斯基的采访，除了"潜行者"和"区"这两个词外，影片与小说的共同之处甚少，但其实《潜行者》仍吸收了《路边野餐》的一些基本设定。比如，"区"是由警察或军队守卫的；潜行者通过抛出用布条捆绑的螺母和螺栓的方法来测试道路的安全性，验证重力是否正常；一个名叫箭猪的人物是潜行者的导师；等等。另外，在小说中，经常造访"区"会增

加访问者的后代畸形的可能性。在小说中，潜行者的女儿全身都覆盖着浅色的毛发，而在电影中，她腿脚残废，而且具有超凡的精神能力。小说和电影都提到了"绞肉机"，这是路途中一个特别危险的地方。当然，最重要的是，无论是在小说还是在电影中，探险的终极目的都是抵达一个能满足心愿的装置。

图11-1：斯特鲁伽茨基兄弟《路边野餐》书影

在《潜行者》的故事里，一位被人称为"潜行者"的怪人带领两位难相处的客户穿过一片着魔的荒原去寻找一个能实现愿望的"房间"。潜行者的伙伴们对身边的危险的真实性充满了怀疑。但是他们又不得不搁置他们的怀疑，因为任何对于潜行者的警告的怀疑都会削弱他们对其承诺的信心，而他们已经把希望（以作家为例）和恐惧（以科学家为例）寄托在了这一承诺上。他们保留着这份信仰到达了"房间"。他们到底在那儿有没有做任何事情——实际上他们根本没有跨过"房间"的门槛——都是一个问题。似乎他们一路艰辛的回报就是在于对信仰的重新确认。

正如德勒兹在关于戈达尔的论文中写道："人活在世界上，仿佛活在一个纯粹的视觉和听觉的环境中……世界上只有信仰能够把人类和他们看到和听到的东西重新联系在一起。电影必须拍摄关于信

仰的东西，而不是世界，因为信仰是我们唯一的联系。"[1]信仰和物质质感（纹理）之间的联系是《潜行者》的核心思想，这部电影是塔可夫斯基的电影作品中最鲜明和最纯粹的例子。电影"苦行"般的情节是有意设计的，是为了完全杜绝"娱乐观众或让他们感到惊讶"的东西，让他们把注意力完全集中在影像本身。塔可夫斯基一再强调电影要在"情绪和感官上"影响观众，不要让他们"试图分析现在屏幕上正在发生什么"，因为这"只会阻碍对图像的感知"。如果你没能"直接"处理电影的信息，塔可夫斯基说，它就会像沙子一样"从指缝中溜走"。[2]

实际上，如果一定要为这部电影做一个解释的话，塔可夫斯基说，在旅行结束时电影中人物说的话可以满足这一愿望。"在《潜行者》中，所有事情都充分说明：人类的爱是一种奇迹，足以抵御关于世界的毫无希望的枯燥理论。"[3]如果观众还是不能理解这点的话，塔可夫斯基继续说道：

> 这部电影讲述的是这样的事实：力量最终是无意义的，而弱小有时反而传达了一种强有力的灵魂的感觉。它说明在生活中我们每天去追求物质层面的成就时，如何失去了灵魂，说明在道德层面上我们还没准备好去面对伴随我们生活的科技"进步"，这种进步几乎不会按照我们的意愿进行。[4]

---

1  Gilles Deleuze, *Cinema 2: The Time-Image*, Hugh Tomlinson & Robert Galeta, trans., Minneapolis: University of Minnesota Press, 1989, p. 172.

2  Robert Bird, *Andrei Tarkovsky: Elements of Cinema*, London: Reaktion Books,2008, p.153.

3  Ibid.

4  Ibid.

简言之，《潜行者》试图通过在世上重建世界上的信仰，把观众的注意力吸引到银幕上，但不是建立某种宏大的想象力图景，而是通过看上去基本写实的物质性来达到这一点。

## 二、作家，科学家和潜行者

《潜行者》和《魔笛》一样，主人公要经受一系列的磨难，包括火的考验，尤其是水的考验。这场冒险具有朝圣的性质，而影片是一则追求信仰的寓言。

三个人可以被看作为：

艺术 作家 诗/反理性主义/犬儒主义
科学 科学家 理性主义/无信仰/工业/战争
宗教 潜行者 魔法/直觉/纯粹信仰

当潜行者为了潜行任务离开家时，他妻子恳求他不要去。她说："他们会把你关进监狱。"他回答："监狱无处不在。"是什么让潜行者执着于"区"？作家和科学家希望从那里找到什么？

这三个人开始了一段旅程，每个人可能抱有不同的目的。科学家相信科学世界，即对可验证的事实和技术进步的信念；而作家则相信想象力和直觉。但他们也有相同之处，科学家和作家都是物质世界的怀疑主义的代表，他们对上帝及其本身失去了信心。我们或许以为，科学家因为想获得更多的科学见解而被吸引到"区"。作家则是因为"区"有着潜在的丰富的新观念而来到这里。但实际上，旅途成为了信仰的试验场。

先来看作家。当作家第一次出现在三人约定见面的酒吧外时，

他正在向一个女人讲述这个世界如何变得可以解释，变得理性，因而变得无聊。即使是莫名其妙的现象，也会服从我们根本还不知道的规律。他是一个幻灭的人，宣布想象力和创造力是完全多余的，这很反讽，因为这两者本来应该是作为作家必须具备的东西。在潜行者看来，作家对此次探险的态度不够严肃。他好像是在一个通宵聚会后直接来到集合地的。一直在喝酒，他的女伴猜测"区"中可能会有超级文明，甚至有兴趣加入他们，她穿着晚礼服和皮草斗篷。潜行者拒绝了，于是那女人开车离开了，而作家的帽子还在她的车顶上，这是塔可夫斯基少有的视觉讽刺之一。作家对待整个事件的态度缺乏诚意，这一点激怒了潜行者。即使在冒着火力进入"区"后，作家也对潜行者的小心翼翼、迂回的路线和领导者的地位感到不耐烦。作家刻意表现出怀疑主义的姿态，并且借助酒精来维持这种姿态，当他们在"区"内发生第一次争执时，潜行者终于把作家的酒倒掉了。躺在被水淹没的一小块干地上，作家向潜行者询问人们到底在"区"内寻找什么。潜行者回答说，他们都在寻找幸福，作家回应说，他一生中从未见过幸福的人。

那么，为什么作家没有进"区"呢？我们不知道原因，他自己也不知道。他不知道他要去哪，也不知道他想要什么。我们了解到他是个江郎才尽的人，并且他现在所写的是批评家、出版商和公众期望他写的。他仅仅是个流行作家，但他不想这么继续下去了。一开始，对他来说似乎只要进去"房间"，他就能写出更好的作品来。他就可以成为他从开始写作时就想成为的人，从而消除那些困扰他的精神负担。但是之后他的想法改变了，他开始问自己：如果我的愿望实现了，我的灵感又回来了，那我又何必继续写作？既然我已

经知道我写的任何东西都会自动成为天才之作，继续写下去还有什么意义？写作的意义就在于超越自己，去向别人展示自己所能做到的，在于自我改善。如果一个人已经知道他自己就是天才，那还有写作的必要吗？

作家同时质疑，当人们只想要多吃少干的时候，技术有什么用？慢慢地，他们所经受的考验磨去了"作家"愤世嫉俗的面具。当他抽签抽到自己第一个穿过长长的隧道时，他终于暴露出了自己内心的虚弱和恐惧。隧道顶上挂着钟乳石，地面上堆满了垃圾，在这条被潜行者称为"绞肉机"的隧道尽头，作家看到了一扇门，他万分恐惧地拔出了手枪。潜行者命令他把它扔掉，没人敢在这里手持武器，而且你能射击什么呢？作家屈服了，走进一个很深的脏水坑里。然后他指责潜行者在他们进入隧道的顺序上玩了花招；最后他抱怨说，这里找不到真理。他没有进入"房间"，而是承认了自己精神上的贫困。他质疑自己写作的意义："我以为我可以改变人类。但他们已经把我变成了他们的样子。"既没有激情，也没有灵感，"作家"戴上了他一直拿在手里的荆冠，以表达（自我）嘲讽和厌弃。也许他曾暗中希望在他们的旅程结束时，能在神奇的房间里找到灵感；但现在，面对着自己的空虚，在房间的门槛上，他被恐惧所征服，拒绝进入那个空间。塔可夫斯基说：

> "房间"实现的不是人的欲望，而是隐藏在每个人内心深处的愿景。这些才是真正的欲望、与人的内心世界相对应。例如，如果我渴望的是财富，那么我得到的可能不是财富，而是更接近我内心真实的东西。比如，贫穷才是我灵魂深处真正渴望的东西。这些都是隐藏的欲望。作家害怕进入"房

间"，因为他对自己的评价很低。[1]

科学家也同样是一个怀疑主义的社会代表和受害者。对他来说，"区"应该为研究提供独特的材料。但他对最终能在这里发现什么不感兴趣。他更关心的是"区"的现实政治性。就像作家一样，他也不是手无寸铁地来的，他随身携带了一个安瓿瓶，以应付各种可能的情况。他真正的目的是毁灭，这就是他随身携带着的背包的意义。当他取出炸弹时，我们才知道他打算摧毁这个房间和它所有的神秘感。

在迷宫的深处突然响起了电话铃声，"作家"举起听筒回答说这不是诊所。我们会意识到这种与外部世界联系的超现实性。科学家拿起了电话，给第九实验室打了个电话，他宣布自己离目标只有一步之遥，他已经在第四个仓库里找到了炸弹，而且休想再用安保人员来恐吓他。他敦促潜行者想象一下，如果人类发现了这个能实现愿望的房间会发生什么：人们会成千上万地来到这里，因为还有其他潜行者给他们指路；有权有势的人会来，并利用这个房间改变世界。科学家具有实用主义的态度，喜欢直截了当地解决问题，并且执行能力很强。他从背包里取出炸弹，开始组装，免得这个地方落入坏人之手。潜行者与他搏斗，试图从他手中夺回炸弹，直到作家介入，终于击败了潜行者，将他扔进水里。塔可夫斯基说：

> 至于科学家，他从一开始就不想进去。事实上，他带着炸弹准备炸掉它。这是因为对他来说，"房间"是一个会

---

1　John Gianvito, ed., *Andrei Tarkovsky: Interviews*, Jackson: University Press of Mississippi, 2006, p.56.

让不安分的人造访的地方，从而危及地球上的所有生命。但他放弃了自己的计划，因为没理由担心那些受权力欲望驱使的人会来到"房间"。另外，一般来说，驱使人们行动的都是非常基本的东西，比如金钱、地位、性，等等。所以他才没有摧毁"房间"。另一个原因是"潜行者"说服他不要这么做，告诉他为什么这样一个地方需要被保留下来。人们可以前来这里寻求希望——那些有所求的人，那些需要理想的人。[1]

然而，就在"房间"的门槛上，他们犹豫不决，无法进入，他们开始审视自己，以前根深蒂固的怀疑主义动摇了。就像潜行者说的，没有信仰，就没有天堂。潜行者恳求道："这是没有希望的人唯一的去处。你为什么要摧毁信仰？"对科学家来说，信仰的有无根本不重要，我们只能在现实层面考虑问题。而对潜行者来说，这段旅程的目的是追求人类的幸福和满足，而在"区"之外，他根本得不到这些幸福和满足。他恳求他的同伴们去相信：如果没有信仰，那"房间"和对幸福的承诺算什么呢？科学家最终拆开炸弹，把零件丢在地上，把引信部分扔进水里。科学家自问道："来这里的目的是什么？"他丢弃了自己的装置，并非因灰心丧气，而是因为他开始意识到"区"比自己的想法更重要。

作家称呼潜行者为"钦加哥"，这是美国西部作家库珀（James Fenimore Cooper）的小说《最后的莫希干人》中的印第安向导。潜行者把软弱视为生命中唯一真正的价值。他认为，只有他一个人是不允许跨过门槛进入"房间"的，那是别人的目标，虽然他本人最

---

1  John Gianvito, ed., *Andrei Tarkovsky: Interviews*, Jackson: University Press of Mississippi, 2006, pp.56–57.

深切的愿望是让女儿恢复健康。小说中，莫希干部落最后一位酋长继承人恩卡斯死去，宣告了整个族裔的断绝，只有钦加哥孤零零一个人活在祖先的土地上。

科学家分了饼（以三明治的形式），而作家戴上了荆冠。这和《圣经》的关联是不言而喻的。潜行者本人是一个失败者，一个圣洁的"傻瓜"（白痴），相信必须为了人类的利益而牺牲自己；他拥有陀思妥耶夫斯基笔下"白痴"一般的童真，塔可夫斯基一生中大部分时间都在关注这类人物。他说："主人公（潜行者）经历了信仰动摇的绝望时刻；但每次他都会重新认识到自己的使命，为那些失去希望和梦想的人服务。"[1] 潜行者是导演心目中真正的英雄——不是像作家那样愤世嫉俗，而是一个饱受屈辱的人。正如塔可夫斯基所说，这是电影的中心主题之一：丧失了尊严的人所经受的痛苦。因为自己是卑微、无力的人，才能理解别的卑微、无力的人。这可能是塔可夫斯基决意改编斯特鲁伽茨基的小说的原因。厄休拉·勒古恩（Ursula K. Le Guin）评论《路边野餐》时说："在本书问世的年代，以普通人作为主要人物的科幻小说是极为罕见的。即便是现在，这种文学类型也很容易落入精英主义的窠臼……而那些单纯把科幻小说当成一种写作方式的人，则更喜欢托尔斯泰式的方法，这种方法不仅从将军的角度，还通过家庭妇女、囚犯和16岁男孩的视角来描述战争。《路边野餐》即是如此，不仅通过知识渊博的科学家来描述外星人的造访，而且重点讲到了它对普通人的影

---

1　Andrei Tarkovsky, *Sculpting in Time: Tarkovsky The Great Russian Filmmaker*, Kitty Hunter-Blair, trans., Austin, Texas: University of Texas Press, 1989, p.193.

响。"[1] 在阅读小说时，我们其实很难将其归入"科幻小说"的行列，因为其中既没有智慧超群的大人物，也没有复杂晦涩的科技术语，而只有普通人的生存和救赎。这一平民化的视角在塔可夫斯基的影片中得到了很好的体现。潜行者的妻子形容她的丈夫是囚犯，是半死的人，正如她母亲曾经说过的那样，一个没有前途的男人是可笑的。而在潜行者自己眼中，他是那些寻求非法进入"区"的人的仆人、向导和侦察员，他对"区"有极深的了解。在房间的门槛上，潜行者宣布他们已经到了，这里可以实现人内心的愿望，不需要说话，只需要集中精力回忆自己的生活，"最主要的是相信"。塔可夫斯基说：

> 信仰就是信仰。没有它，人类就没有任何精神根基了。就如同盲人一般。随着时间的推移，信仰可能会有不同内容。但在这么一个信仰毁灭的时期，对潜行者来说重要的是点燃一点火花，守住人们心中的一点信念。[2]

"对他来说，更坏的事不是他们害怕，而是他们不信，而是世上再也没有信仰了。"只有丧失一切的人，才会从心底呼喊。如同中世纪的朝圣之旅一样，主人公们出发去寻找他们一直渴望（或害怕）的东西。就像《潜行者》所说的，你所渴望的东西给你带来了人生中最多的痛苦。"区"就像人生一样，是一个永恒的流浪之地，而旅程本身是比目标更重要得多的东西。

---

1　厄休拉·勒古恩：《路边野餐·序》，刘文元译，郑州：河南文艺出版社，2021，第4页。
2　John Gianvito, ed., *Andrei Tarkovsky: Interviews*, Jackson: University Press of Mississippi, 2006, p.57.

图11-2：　作家、科学家和潜行者

## 三、妻子和女儿

　　潜行者的女儿和她的母亲，其意义远远超过了她们在影片中所占的实际比重，是两个感人至深的形象。潜行者回来后，他筋疲力尽，他发现没有人需要"房间"，他为此悲伤不已。所有的努力都是徒劳的，他发誓不再去那里。在明白自己无法改变教授和作家对世界、人性、精神的根深蒂固的感受和思考后，他意识到自己在人间是孤独的。他想改变他们，邀请他们到神秘的、不可能的地方去，就像一个先知一样；但他意识到，他无法改变他们。

　　为了安慰他，他的妻子提出要和他一起回去。她把他扶到床上，用一段精彩的长篇独白，讲述了她和他的生活，这位似乎只为了家里人而活着的妻子和母亲，在这段独白中描述了自己是如何不顾家人的警告以及她和丈夫所受到的嘲笑，仍然选择和丈夫在一起，并且从不后悔；尽管他们经历了如此多的痛苦和恐惧，但这

就是他们的生活和命运。她补充说，没有苦难，就没有幸福，没有希望。

影片的最后几个镜头中颜色又变成了彩色的。桌子上的玻璃杯在桌面上颤抖和移动。女儿把脸放在桌面上，漫不经心地把思绪集中在玻璃杯上。其中一个从桌子上掉下来，好像是她在用某种看不见的力量使它移动。在过往火车的轰鸣声中，人们勉强可以分辨出贝多芬《欢乐颂》的曲调，当火车通过时，这些曲调也平息了：

> 最终，所有事情都可以被简化成一件事，而这件事也是所有人存在的基础：爱的能力。我的任务就是让那些看到我电影的人意识到他们对爱的需求，让他们主动去爱，让他们意识到这正在召唤他们的美好。[1]

影片结尾这些短暂的彩色场景表明，潜行者的女儿自己也找到了"区"所承诺的内心平静或超脱的状态。女儿的残疾和她神秘的精神力量与塔可夫斯基电影中的其他主题产生了呼应。我们可以想起《镜子》中的悬浮场景或《牺牲》中奥托的神秘力量。同样，女儿不仅跛脚，而且不说话（如果排除朗读《启示录》和邱特切夫（Fedor Ivanovich Tyutchev）诗歌的那些画外音）。塔可夫斯基《安德烈·卢布廖夫》以后的几乎所有电影中都有重要角色不说话或者只说片断的话的情况。但正是这种残缺，赋予了女儿圣洁的意味。这种情况让人想起了潜行者自己提到的脆弱是生命中唯一真正的价值。她的身体残疾似乎神奇地被她的超感能力所补偿。正是通过女

---

1 Andrei Tarkovsky, *Sculpting in Time: Tarkovsky The Great Russian Filmmaker*, Kitty Hunter-Blair, trans., Austin, Texas: University of Texas Press, 1989, p.200.

儿和她的母亲，而不是那些进入"区"的知识分子，影片中关于人类之爱的最后信息才变得明显，因为人类之爱，正如塔可夫斯基所说，是对抗世界的绝望的证明。

图11-3：　潜行者一家人

1. 如果只把电影视为耍聪明和技巧，就意味着对我们来说电影、文学只是把戏，只是像杂技、耍猴一样的东西。把戏总是会换的，我们明天就会喜欢上新的把戏。因为我们不信啊！我们就是那个"作家"——一切对我们来说都是儿戏。所谓"信"，就是相信世上有"让无力者有力，让悲观者前行"的力量。如果不信世界上有拯救弱者的力量，如果对人没有同情，怎么能看得懂塔可夫斯基呢？塔可夫斯基反复告诉我们，要同情人，要爱人。否则，我们就是视而不见的盲人！

2. "爱"是个过于简单的主题吗？世界为什么没有爱，或者说充满了虚假的爱？因为世界变成了儿戏，到处都是"作家"这样自

以为是的人。就像意大利学者维柯（Giovanni Battista Vico）说的，在统一的真理丧失之后，一切都成了话术和技巧，只要有话术，真的也可以是假的。这是个反讽的世界，有学问的人都以为自己掌握了真理，互相争辩，这是个充斥着公众号和营销号的世界。到了今天，弗洛伊德也好，福柯也好，拉康也好，都成了一种话术。在这个世界里，潜行者怎么能不心如死灰？而"爱"是什么？"爱"就是确信！是一起吃苦，是无力者的确信。女儿就是"爱"本身——苦难的、圣洁的。为什么电影的最后移动了杯子？因为我们已经不相信这种力量（爱），但就算你不相信，也有人相信——潜行者和他的家人，还有塔可夫斯基。

在一个到处都是"作家"，都是怀疑主义的世界里，为什么要看塔可夫斯基？在充斥着抖音、快手、知乎和营销号的世界里，还能信什么？塔可夫斯基的《潜行者》本身就是一次引导，塔可夫斯基自己就是潜行者，他要说的是"请你们看看吧，睁开眼睛看看吧！"这当然是一部优秀的电影，但它的深意，不是"优秀的电影"这么轻飘飘的几个字能概括的。

## 四、"区"

电影开始后的一段文字，讲述了"区"是如何由外星人的存在造成的。"区"是一个被摧毁了的地区，陨石、飞碟或类似的东西落下，摧毁了一切。在这里，住户全都搬走了，那些进去调查的人也失踪了。于是，"区"被封锁起来，禁止进入。随着时间的推移，它变得越来越神秘。人们认为它具有神奇的力量，这吸引了非法游

客，他们在熟悉地形的潜行者的带领下，前来寻找某种知识或实现梦想；在"区"的中心有一栋房子，里面有一个房间，据说在那里可以实现人们内心的愿望。我们不妨先看看小说《路边野餐》中的"区"是什么样子的：

> 疫区里的建筑破破烂烂，死气沉沉，窗户并没有烂，只是这些房子看起来脏兮兮、灰蒙蒙的。夜里，当你匍匐着打这儿经过时，可以看到里面有微弱的光，像是酒精吐着蓝色的焰舌在燃烧——那是"女巫的果冻"在地窖里呼吸。匆匆一瞥留给你的印象是，这里和别的街区没什么不同，房子也和其他地方一样，只不过需要修整一番。实在没有其他特别之处了——除开一点，这周围看不到人。对了，那幢砖头房子是我们数学老师的家，以前我们管他叫"逗号"……没错，这里就像什么也没有发生过。那儿有一座玻璃亭子，完好无损。一辆婴儿车停在屋门口的车道上，甚至连车里的毛毯看起来都干干净净。但是那些天线却让人对造访产生的影响迷惑不解——它们长出了一些毛绒绒的东西，看起来跟棉花一样。有一段时间，那些理论学家对这个"棉花"的问题十分关注。你知道的，他们对调查这种东西特别感兴趣。别的地方都找不到类似的东西，只有疫区才有，而且只长在天线上。[1]

塔可夫斯基在影片中去掉了小说中关于"区"的详细描述和精确解释。《路边野餐》所强调的那些东西已经完全被改变了。小说中探险的目的是寻找外星人来访的遗物，而塔可夫斯基完全没有表现这一点，根本看不出这个地方和外星人有什么联系，没有来自另一个世界的任何东西。但塔可夫斯基还是拍出了小说中"区"的核

---

1 阿卡迪·斯特鲁伽茨基、鲍里斯·斯特鲁伽茨基：《路边野餐》，苏宁宁译，成都：四川科学技术出版社，2013，第19—20页。

心要素——平淡无奇，以及荒芜破落。除了一点神秘的不安气氛之外，不妨说"区"不过是一片被文明遗弃的荒地，长满了野草和灌木丛；到处都是残垣断壁，腐烂的物体浸泡在水中。灌木丛中可以找到报废的汽车和坦克，其中可能还躺着正在腐烂的受害者的尸体；但他们看起来更像是核战争或其他一些人为环境灾难的受害者，而不是外星人存在的证据。那么，"区"到底是什么呢？是恐怖之地，还是存放梦想的地方？是一个失落之所，还是一个唤起人的乡愁的时空？是理想的境界，还是死亡之地？对此，我们可概括出两点：

1. "区"的虚幻性。雷蒙德·贝鲁尔（Raymond Bellour）认为，"区"是一个意象，在这里梦境和回忆难以区分。"区"和"房间"的物理证据几乎全部是无法证实的，关于"区"的存在及其作用都是神秘和模糊的：封闭的边界、关于奇迹的传闻以及潜行者用来标识路径的布条。[1]书中的潜行者最终见到了作为"区"的核心的神秘物体——一个能够实现任何愿望的金球，而塔可夫斯基完全地避免了这一类东西的出现。在影片中，"区"的核心变成了一个房间，在这个房间的门槛上，三个人并没有试探它是否灵验就回头了。"区"的威胁和困难似乎只存在于潜行者的脑海中。作家和科学家只是听他讲述而已。只有极少数情况下，"区"会实际地带来一些危险的东西，并且即使这样也是模棱两可的：当作家通过直接路线接近房间时，有一个声音在呼唤他，让他停下来回去。但即便如此，这也可能只是一个虚无缥缈的时刻，因为它只是一个声音，而不是别的什么威胁着作家的东西，这里没出现任何有形的东西。

---

1　Raymond Bellour, *L'Entre-Images 2: Mots, Images*, Paris: P.O.L, 1999, p.190.

现实与幻想之间的边界的脆弱性，也许在"干涸的下水道"这一部分中是最明显的——"干涸的下水道"只是一个讽刺性的说法，因为它实际上是一条湍急的水流。第二部分的开头，潜行者把他的两个客户叫起来。科学家落下了他的背包，没有意识到不可能返回，但是想起来之后他仍然回去了。潜行者和作家继续前进，他们蹚过了水，不指望科学家能回来，因为潜行者不断重申，从来没有人能从来时的路返回。然而，潜行者和作家从"干涸的下水道"中出来，正好看见科学家，在他们和他分别之处不远的地方静静地享用点心。

2."区"的形而上学性。影片既与但丁的《神曲》相似，也与寻找圣杯的过程相似。对潜行者来说，"区"也是他的家，一个他熟悉和热爱的地方。他说："我的一切都在这里，在'区'里。这里是我的幸福、自由、尊严。"一进入"区"，他就面朝下躺在灌木丛中，伸出双臂，拥抱大地。对他来说，在这里他可以追寻信仰和天堂，到一个可以实现自己内心愿望的地方，甚至他残废的女儿可能会被治愈。

在小说中，能满足愿望的"金球"只是一种单纯的装置。斯特鲁伽茨基兄弟是这样描写金球的："金球并不是金色的，而是更接近于铜的赤红色，并且非常光滑，在太阳下闪耀着钝钝的光泽。它静静地躺在采石场里侧的墙角下，惬意地藏在一堆岩石中间。"[1]但塔可夫斯基不光舍弃了小说的科幻内核，而且摒弃了任何对实现愿望之装置的实体化描写。他把"区"变成了一个完全内向的、形而上的

---

1　阿卡迪·斯特鲁伽茨基、鲍里斯·斯特鲁伽茨基：《路边野餐》，苏宁宁译，成都：四川科学技术出版社，2013，第164页。

世界，把它从可验证的经验层面转移到了信仰层面，创作了一部与我们自身精神状况相关的作品，是对人类状况的陈述。他把"区"描述为生命本身的一个形象，人必须通过它。塔可夫斯基说：

> 在某种程度上，它是潜行者想象力的产物。我们是这样想的：是他创造了那个地方，带着人们四处参观，让他们相信他的创造是真实的……我完全接受这样的观点："区"是潜行者创造的，目的是让人们相信他的真实存在。这是我们用来创造这个小宇宙的假设。我们甚至计划了一个不同的结局，告诉观众潜行者制造了这一切，而他之所以绝望，是因为人们不相信它。[1]

大卫·文格罗夫（David Wingrove）认为，"区"是"精神的家园，是想象力，非生命中的生命本身"。[2]在很多方面，"区"不过是一块划界的范围，事件可以在其中发生。塔可夫斯基把"区"定义为"不是一个地区，而是一项考验，看一个人能经受得住还是崩溃。一个人是否能幸存取决于他对个人价值的感觉，取决于他区分重要的事物和转瞬即逝的事物的能力"。从这个意义上来说，"区"就如同神话里的照妖镜，让自我暴露、一切显形。因为"区"是真的，是生命本身，所以一切的虚假、虚伪在其中都无处藏身。就像电影中的那个寓言，"箭猪"进入了房间，并许愿让自己的弟弟复活。然而，当箭猪回到家中时，他发现等待他的不是他的弟弟，而是无法估量的财富。这是他最深刻的愿望，而不是他弟弟的归

---

1　John Gianvito, ed., *Andrei Tarkovsky: Interviews*, Jackson: University Press of Mississippi, 2006, pp.61–62.
2　David Wingrove, ed., *Science Fiction Film Source Book*, London: Longman Trade/Caroline House, 1985, p.215.

来——这让箭猪无法忍受，于是上吊自杀了。对此，小说《路边野餐》中通过主人公之口说明了处于"区"中心的"金球"的这一神奇功能：

> 瑞德里克亲切地说，"记住了，兄弟，金球只会满足你内心深处最隐秘的愿望，那些如果不被满足、你就会完蛋的愿望！"[1]

因此，"区"的中心（"房间"）是检验自己灵魂的地方。总括来说，"区"是我们去查看自己最隐秘欲望的地方，也是拷问自我的地方。

3."区"的他者性（不可知性、不透明性）。齐泽克认为，"区"是"物质的存在，具有绝对他者性的真实，和我们这个宇宙的法则不相容"。[2]塔可夫斯基所唤起的"区"，有着不见底的深井，不断变化的状态，看不见的威胁和险恶的电话，尽管潜行者相信它有超自然的力量，但它表面上仍遵守自然界的规则，其氛围实际上非常可怕。超自然力量——也就是剧情中无法解释的谜团——的证据，就是呼唤作家从他的独自冒险中回来的声音；在沙丘上消失的小鸟；黑狗的突然出现；投掷附有白丝带的金属螺母，作为确定前进方向的一种手段；以及潜行者对不能走回头路的坚持。塔可夫斯基后期作品中一个越来越重要的特点是，在不违背自然法则的同时，暗指在人类日常生活中无法理解的现象，营造一种强烈的不安感。

---

1　阿卡迪·斯特鲁伽茨基、鲍里斯·斯特鲁伽茨基：《路边野餐》，苏宁宁译，成都：四川科学技术出版社，2013，第145页。
2　Slavoj Žižek, "The Thing from Inner Space", *Sexuation*, Renata Salecl, ed., Durham, North Carolina: Duke University Press, 2000, p.239.

图11-4: 电影中"区"的外观

在他们的冒险之初,潜行者说"区"按定义来说应是一个寂静的地方。因此,影片中所有的声音都是某种外来的陌生的意志对三人的侵入作出反应的痕迹。与其说"区"意想不到和异乎寻常的声音传达了一种异质世界的感觉,这些世界和我们的世界并列存在,但并不产生交集,还不如说它们让观众剖析自我经验中的异质成分,这种经验总是体现为对立力量之间的遭遇。比如,潜行者的女儿凭意念移动了桌上的三个玻璃杯,并使最后一个从桌子边缘摔下来。对此应该怎么看?

在影片的开头,玻璃杯的震动标示了侵入家庭的无形震颤力。在影片的结尾,玻璃杯同样标示了家中有一种无形的力量——玻璃是水的意象的类似物,不仅是透明的,而且是对世界的折射而不是模仿。然而,开放性的结尾强调了,这部影片并不主要是关于人的精神力量的,更不是关于那些迫在眉睫的(生态、政治、道德、宗教,等等)危机的,而是关于人类主体和一个他们所不知道的世界之间的遭遇。塔可夫斯基在外来意志占领的空间中,表现了人类经验奇特

的陌生化。这种冲突由电影装置记录并起中介作用促成，而这电影装置是一种不透明的——如果最终是启示性的——媒介。影片中（正如在"区"中）富有意义的承诺不是把赌注押在一个超自然王国的存在上，而是押在观众身体发肤的（因此也是精神的）感受性上。

## 五、水

水是普遍的艺术元素，因为水反射和折射它覆盖的事物周围的光，使事物脱离日常用途，同时加强我们与它们的视觉接触。塔可夫斯基对透明的水元素的痴迷早在《压路机与小提琴》中就显而易见，他在其中反复研究人和物通过水坑以及把水踩到干燥的人行道上的效果，仿佛用水在地上画画。《潜行者》中，当三个人停下来休息时，他们躺在或坐在一个浅水池旁边；潜行者在一个小岛上躺着，他的手放在水里。除了水池，还有河流、湖泊、被洪水淹没的仓库、滴水的隧道、水的房间和瀑布。

1. 净化。从隧道顶或"区"中心突如其来的雨，男人们必须涉水而过的河，这些都不是简单的图像，它们包含了净化的概念。

2. 末日。在"区"中，文明似乎消逝了，只留下一些遗迹，从"干涸的下水道"中出来的镜头包括一个脏水覆盖下的瓷砖地面的彩色镜头。这些镜头继续以深棕色持续到随后的休息场景中。观众能瞥见的物体包括瓶子、注射针筒、枪、硬币、日历页等；还有淹没在水中的科学家扔掉的被拆开的炸弹引信。有时，塔可夫斯基电影中的布景看起来好像洪水或潮汐退去了，留下一池水或是一片泡在水里的草，同时到处都是垃圾。

3. 再现的媒介。我们不能忽视一个事实，即塔可夫斯基展现的世界不是它实际的样子，而是它被媒介折射扭曲后的样子，仿佛是透过一片水膜看到的样子。作为把世界转化为影像的媒介，水是他美学的基础。电影镜头中不断细致地展现水面的情况，有盛着表面有一层薄膜的水的桶、被污染的河流，以及被水淹没的瓷砖地面。一个由水组成的透镜让空间折叠起来，使我们的注意力逐渐聚焦在三个忧心忡忡、寻找自我的男性身上。然而，这些影像强调的是：三人的旅程最终得到的只不过是一个透过水观察大地的新视野。

图11-5： 电影中的"水"

## 六、梦境

塔可夫斯基的移动摄影及其与镜头内部运动的相互配合，连同画面的色彩复现，都是与静止镜头并列所产生的摄人心魄的效果。在《雕刻时光》一书中，塔可夫斯基直言不讳地指出："电影形象诞生于拍摄之时，存在于画格之中。而剪辑将已经充溢了时间的镜头

连在一起。"[1]塔可夫斯基认为，时间概念是电影媒介最重要的方面，因为"它是电影固有的……它流淌在影片的血管中，通过各种有节律的血压使影片活了起来"。[2]德勒兹说：

> 这些纯粹是视觉和听觉的场景，在其中角色也不知道如何作出反应，在这样一个被遗弃的空间里，他停止去体验，而是在行动中继续他的旅程，不怎么关心那些发生在他身上的事情，也对他必须要做些什么犹豫不决。但是，他反之获得了这样一种能力，能看清在他的一切行动和反应中，他失去了哪些东西：他"看到"了这些，并因此使观众也开始思考，在这个画面内的人会看到什么。[3]

人们普遍认为，塔可夫斯基的影片中充满了一种梦境般的灵视氛围——一种如梦似幻的作用，它和观众所渴望的事件逻辑和确实性针锋相对。特别是在《潜行者》中，塔可夫斯基通过纯粹的电影手段成功地传达了关于过去和未来的白日梦：通过各种视听手段对语言表述进行补充，他创造了一种只有在我们的感官层面才能体验到的神奇感受，这主要是摄影机在空间显著地、持续地运动的结果。

塔可夫斯基的镜头语言的一个重要特征是他的镜头在表象上从不失真，但是放映出来的影像看上去却很"间离"，他用这个办法压制观众想看故事的冲动，使观众沉浸到隐藏于叙事层面之下的含义之中。塔可夫斯基鼓励观众在作为现实类似物的景象背后寻找某种东西，允许他们沉思被表现的事件/物体。《潜行者》包含了很多

---

1　Andrei Tarkovsky, *Sculpting in Time: Tarkovsky The Great Russian Filmmaker*, Kitty Hunter-Blair, trans., Austin, Texas: University of Texas Press, 1989, p.200.

2　Ibid., pp.200-201.

3　Gilles Deleuze, *Cinema 2: The Time-Image*, Hugh Tomlinson & Robert Galeta, trans., Minneapolis: University of Minnesota Press, 1989, p. 272.

梦幻般的片段，如灯光突然的闪烁（虽然只是起床刷牙，但电影语言却给出了三个具有超验性和宗教意味的意象：水、火和光），人物离奇的行为（潜行者躺在水中央的土堆上），色调出乎意料的变化——所有这一切促使观众去接受发生在银幕之上的非常事件。就这样，观众在观影时，独特的感官体验压倒了对影片中的事件进行主题性和心理性分析的企图。

图11-6： 潜行者起床刷牙时的水、火和光

　　《潜行者》中一种典型的摄影方式是这样的：摄影机的横向运动。在进入"区"的轨道车上，摄影机依次拍摄每个人的特写，然后再返回。这呼应了电影开始时的类似镜头，潜行者和他的家人躺在床上睡觉，镜头从装有玻璃和废纸的金属盘的静物上移过来，依次拍摄潜行者的妻子、女儿和潜行者本人，然后再返回——对人的反复凝视和关注。

　　另一种典型的摄影方式是：近前景被人物占据，而深后景是模糊的动作和画面。在《潜行者》的第一部分（序幕之后）中，摄

影机伴随三位剧中人（潜行者、作家和科学家）向"区"的中心走去，我们看到景物的形状呈现出虚焦的状态，而这种景观是在前景中三个人头部背后的位置上（时常是后脑勺对着摄影机）拍下的；正是因为如此，影像的朦胧部分比清晰部分更具有表现力。所以结果是，模糊的后景压倒了前景中的人物，好像笼罩住了越来越疲惫的主人公。他们茫然失措，对自己的处境不明就里。塔可夫斯基的摄影机运动反映了一种隐藏于现实外表之下的抑扬顿挫的生命脉动，唤起了一种强烈的情感和沉思。

《潜行者》中最迷人的梦境也许就在于"区"的"沙丘厅"里面布满了数不清的小沙丘。发生在这一间大厅内的每件事看起来都像是一个"时间的特写"。在一个地方，两只黑色的鸟从前景的左右两端飞进画面，向大厅的另一头飞去；就在它们快要飞到（明亮的）后墙时，第一只鸟（通过一种光学技术）突然消失了，而另一只鸟自然地落在沙丘上轻轻地扇起一阵沙土。观众会对这一视觉形象惊叹不已，但对银幕上到底发生了什么事——或这景象是否真的发生了——拿不定主意，而且自然而然地产生了想再看一次这一镜头的愿望。导演通过将事件表象与超现实主义的镜头处理相结合，强化了一种幻觉性和多义性。这一构图和色调上的变化，以及其环境上的反常（那只消失的鸟、地面上缓缓扬起的沙尘、大厅的反常设计）不仅反映了主人公们的心情，而且也在观众身上激发了一种梦幻般的体验。

对电影大师们一向最感兴趣的两大对象——自然景观和人的面孔——塔可夫斯基也尤为重视。对于他来说，摄影机是一种"以其照相的精确性来主动又即时地抓住'风景画精神'的探测性设备，

因此观众的情绪变成了一种类似见证人（如果不是作者的话）的情绪"。他认为，摄影机是探索者而不是观察者。塔可夫斯基的梦境现象学的意义在于表象与超现实间的一种相互作用：观众感觉到银幕上事物的出现方式有些"不对头"，但是又无能力找到足够的"证据"去推倒根据日常逻辑而表现出来的事件。其结果是，这些镜头被诗意地"间离"了，就像俄国形式主义诗人坚信的那样，观众应该始终意识到，对一件艺术品的体验即是对现实的一种主观换位。波光闪闪的水面的质感、水渍动摇不定的形状、变化不断的光线和色影，这种水面色彩不断发生变化的效果使人倍感疑惑。摄影机死盯着光质的缓慢变化，使观众产生了一种幻觉，他们开始以一种全新的方式去感受一个普通的现象：对于一个自然过程在视觉方面的超常的全神贯注，使一件普通的事物神秘化了，创造出一种极为魔幻的气氛。

《潜行者》中，某些饱含梦的色彩的极为迷人的镜头是通过纯视觉手段而取得的；所有这些镜头都"反映"了主人公受挫的心灵——一种渴望逃脱某种压抑而进入自由的心理状态。从影片一开始，居室（它的墙壁就像巨大的抽象派浮雕）镜头的视听语言就抑制了观众把画面仅视为简单的现实再现的倾向；相反，它迫使观众陷入到动作及其环境的缓慢步调中，对主人公寻找的那个虚幻世界产生认同。

作为一个追寻者，潜行者口头上承认自己有为了过一种"不受他人伤害的平静生活"而与妻子女儿移居到"区"的打算；但是他和他的两位伙伴一经到达"区"的中心大厅，他的期望就烟消云散了；摄影机变得凝滞不动，而众角色却漫无目的地游动着（主要

是沿着与摄影机成直角的轴线），在镜头内创造出各种不同的构图。摄影机经过相当一段时间的对角色的凝视，开始向后拉，把众人单独留在远处，随着画面的扩大显露出一汪（阳光照射下的）池水。摄影机这一视听设备（它的作用与其说是一种解释性的工具，不如说是为了让我们的感官变得活跃）传达了一种强烈的间离感。这就是为什么与其从意识形态／传记／心理分析的角度来解读《潜行者》，不如将影片的结构看作是作者的梦境意象，通过电影装置来触发观众的感官反应，这似乎更有道理，也更有启发性。塔可夫斯基说：

> 电影中的节奏是通过画面中被可视化地记录下来的物体的生命来传达的。正如从芦苇的摆动中可以看出河流中的水流和压力，同样，我们可以从镜头中再现的生命过程的流动中了解时间的流逝。最重要的是，导演通过时间感和节奏感来展现自己的个性。节奏为作品增添了风格的印记。它不是想出来的，不是在不管什么的理论基础上构成的，而是在电影中自发产生的，是对导演与生俱来的生命意识的回应，是他对时间的"追寻"。在我看来，一个镜头中的时间必须独立而庄严地流动，然后思想才会在其中找到自己的位置。[1]

塔可夫斯基让观众体验到的心理幻觉，是通过视听加以表现的，不仅有潜行者对"区"中的地下隧道、巨大的水管和分崩离析的金属构架的探险，还有发生在居室和酒馆（其四周全是类似有机物的表现主义风格的墙壁）中的"序幕"和"尾声"——两者表现出种种奇特的环境，简直类似于外星，它们不仅仅是故事的发生地，而且自身也是如梦似幻的。为了掌握物质世界那些不可言传的

---

1　Andrei Tarkovsky, *Sculpting in Time: Tarkovsky The Great Russian Filmmaker*, Kitty Hunter-Blair, trans., Austin, Texas: University of Texas Press, 1989, p.120.

现象，塔可夫斯基利用光线来创造镜头的"不透明性"，如物体未加解释的颤抖和运动、事物莫名其妙的消失，和烟、雾、雨、火、风以及飞扬着的絮状物的不可思议的出现。这些东西增强了影片的哲学意味。但是所有理念性的东西均是通过电影的视听手段表现在银幕上的，这些手段将它们无法用语言文学表达的"不可言说性"传达了出来：塔可夫斯基的雨、火、雾、风和土都在银幕上被体验为一种电影现象而不是自然的力量。

## 七、色彩

塔可夫斯基的美学原则是用最低限度的手段去寻求效果的最大化："影像必须是真实的和最简单的。影像自身并非目标，而是向观众传达所讲述的东西的精神实质的必要条件。"他的某些电影直接用黑白镜头，如《安德烈·卢布廖夫》，用单色调可能会让我们意识不到人工调色，从而显得更加"真实"。然而，塔可夫斯基非常现实地承认"既然彩色电影被发明出来了，你就要知道如何去运用色彩"。他的解决办法是以一种精心设计好的、小心翼翼的方式，在黑白、深棕色和彩色电影之间不断进行转换。

塔可夫斯基认为，胶片的任务不仅仅是通过制造强烈的冲击性让观众对色彩的感觉陌生化，而是做出更多微妙的变化。他用声学术语强调，要将颜色"混合"以"达到必要的节拍"：

> 第一种方法是用色彩来"消除色彩"，就是用各种方法使色彩变得柔和，寻找合适的、细微的，同时又是平衡的色谱，引出灰色色度，使色彩的感觉并不比我们正常生活中的更强

烈或鲜明。还有另一种方法，我称之为心理性的：就是让行动中饱含这种情绪，那么这种情绪对应的经验也就比单纯对色彩的感觉更高级、更鲜明、更强烈。我觉得彩色摄影最重要的就是不要让色彩占据最重要的位置或者变得很显眼。[1]

塔可夫斯基指出，唯一被感知为彩色的现象是日落以及其他"大自然的过渡状态"。为了使观众看到色彩，要向他们传递一种所表现的事物内部的过渡形态，这种过渡与质感的变化相对应。不同配色之间的质感差异"表达一种对电影中的事物及其随时间变化的瞬间的凝视"。就像秋叶一样，"色彩直接表现出了藏在表面质地之下的时间过程"；"只有和事物的质感一起显现，色彩才能传达所描绘事物的状态，它的'历史'和'现实'，以致观众觉得他是在用自己的皮肤感觉它"。[2]这正是塔可夫斯基艺术的悖论，即一种人工化的视觉处理引发了对大自然新的感知力。

非戏剧化的静止（凝视）镜头也可以产生一种不相上下的梦幻气氛，例如在那个"房间"外面的长镜头中，三个人困惑地坐在一个池塘边。正当他们心灰意懒地反思着这次冒险时，一系列非常事件在他们周围发生了，但是他们对现在的外部世界无动于衷；时间静止了，然而内部"有节奏的压力"却通过稍低角度机位的微妙后退表现出来，机位的这种后退把观众的注意力引到了画外的空间：呆坐着的三位剧中人的头上是否有房顶？镜头构图的变化（它与色调的连续交替同步）在多大程度上是合理的（该镜头开始时画面是彩色的，后来逐渐转为一种深褐色的色调，最后完全变成黑白

---

1　Robert Bird, *Andrei Tarkovsky: Elements of Cinema*, London: Reaktion Books, 2008, p.156.
2　Ibid.

的）？后来，前景中出人意料地下起倾盆大雨（伴随着雨滴击打在水面上的响亮声音），在湖面上形成一圈圈微微发光的波纹，就好像反射了看不见的太阳的光线；此时观众在视觉和听觉上已经是不由自主了：他们对眼前所发生的事情不可能熟视无睹，而是和三位主人公一道被"区"的神秘力量所震慑。

在《潜行者》中，塔可夫斯基将"区"内和"区"外的世界划分为彩色和深褐色的画面。影片开头描述潜行者在家和进入"区"的长镜头，和结尾回到外面世界的一样，都是黑白镜头。只有在三个人突破了禁区的防线，坐上了轨道车进入"区"之后，影片才突然转为彩色，这时，潜行者已经到达了他的目的地。有三段简短的镜头片段打断了这段漫长的色彩图像。其中之一是黑狗出现在河边，而潜行者躺在被水包围的土堆上睡觉；这表现了潜行者一瞬间的精神状态的变化，呈现出极度疲倦和沮丧。该片将近尾声的时候，摄影机定焦在潜行者的女儿身上，她那冻僵了的脸上显露出一

图11-7： 潜行者躺在被水包围的土堆上睡觉，这是影片最具代表性的镜头

种强烈的专注：我们开始只是看到她占满整个前景的轮廓（潜行者把她扛在肩头），她戴着一条五彩的披巾；但是背景中的风景却从模糊的轮廓逐渐变得生动鲜明——在摄影上这完全与片头段落中这一行人进入"区"的镜头构图风格一致。

## 八、声音

和色彩一样，随着时间的推移，塔可夫斯基越来越多地以一种出人意料且复杂的方式，用声音来打断和扭曲图像。在电影拍出来之后再为对话配音和加上各种音效，在苏联电影中是标准做法，对塔可夫斯基来说却是一种去同步化的有意识的诗学，他试图通过这种方法来破坏伴随着图像的固定意义："我们要把银幕所反映出的世界的声音拿走，或者为这个世界填充上偶然性的声音，这一声音并不是为这个确定图像而存在的，或者说，是经过变形的、与这个图像无关的声音，唯有如此，电影中的声音才能立刻变得完整。"[1]这种复杂的累积效果创造出的是能够抵抗任何解读的图像，模仿物质形式的不可知性。

在谈到伯格曼的《呼喊与细语》（1972）时，塔可夫斯基认为巴赫的音乐"为屏幕上出现的所有事物都增添了一种特殊的内涵和深度……由于巴赫的音乐，也由于摒弃了人物之间的对话，电影中出现了一种真空状态，一种空荡的空间，其中观众可以感觉到精神世

---

1　Robert Bird, *Andrei Tarkovsky: Elements of Cinema*, London: Reaktion Books, 2008, p.157.

界被充实的可能，感受到理想的呼吸"。[1]也就是说，因为音乐不是配合图像出现的，而是虚幻而神秘的，这就使得音乐也好、图像也好，都从通常的使用环境中被抽离出来，重新变得清晰可感。在叙事的转向中，它们不再仅仅是一种合法化的东西，而是充满了一种凄美而脆弱的可能性。这在《潜行者》中最典型的运用可能就是开头的印度音乐，这一音乐的特别之处不仅在于其空灵和神性，而且在于它是异质的、无形的，它在潜行者回家后又出现了一次。因此，塔可夫斯基电影中声音的效果不是在情感上或知性上使图像变得更清晰可解，而是拓宽图像的宽度和密度；声音不是图像的附属品，而是与之互补，互相增强。从《索拉里斯》开始，他开始和音乐家爱德华·阿尔捷米耶夫（Eduard Nikolayevich Artemyev）合作。阿尔捷米耶夫是一个电子乐作曲家，他在谈到《潜行者》的配乐时说：

> 我回想起一次聆听印度音乐时的感受，那里有一个不断回响的主导音调或者说音列，使我联想到一个充满生命力的，但是凝滞住的空间。就这样处理！我用合成器做了一个音响声学空间，在谱阶上很像印度乐器坦普尔的音色。这样一来，这个音响空间一下子就把那些看似不可能的东西统一了起来，把东方和西方乐器（塔尔琴和长笛）的声学效果、风格上全然对立的主题素材融合为一了。[2]

塔可夫斯基听觉美学的一个绝佳例证是1965年根据威廉·福克纳的短篇小说《回转》所录制的广播剧。塔可夫斯基证明他不仅在摄制中追求多中心和多变，在听觉上也同样如此。在这个广播剧

---

1　Robert Bird, *Andrei Tarkovsky: Elements of Cinema*, London: Reaktion Books, 2008, p.151.

2　爱德华·阿尔捷米耶夫：《我们在电影音乐上的探索》，《七部半——塔尔科夫斯基的电影世界》，李宝强编译，北京：中国电影出版社，2002，第117—118页。

中，前景的叙事和对话会伴随着与之冲突的音轨——街上的卡车声，酒吧里的歌声——逐渐在不同的点上压倒了前景的声音，将人物置于一个更大的、某种程度上来说难以掌控的世界。阿尔捷米耶夫会把电子乐加入到古典音乐（主要是巴洛克音乐）的录音之中。在《索拉里斯》中，塔可夫斯基开始构思，他电影中的声音应该是音乐和剧情声的融合体，包括（后期配音的）对话和（不同步的）音效，最终创造出声音和图像之间的一种逐渐增长的同步的复杂性。例如，当三人乘坐轨道车前往"区"时，阿尔捷米耶夫的实验性音色被加入到自然环境声和轨道车声之中。镜头聚焦在人物身上，我们同时听到的是电子声波与自然环境声。

《潜行者》是阿尔捷米耶夫和塔可夫斯基合作的最后一部电影，片中三种不同的声音逐渐混淆在一起，以致无法分辨彼此。就像安德烈·特鲁平（Andrea Truppin）注意到的，在视觉韵律的折叠中，"一种声音会非常缓慢地消失，通常会长久地停留在听觉的边缘，以至于当我们感知到它的时候，首先会怀疑我们实际上有没有听到什么声音，然后纳闷我们已经听了多久了"。[1]塔可夫斯基说：

> 我们希望声音接近大地的回声，充满诗意的暗示——窸窣声、叹息声。音符必须传达出现实是限定性、条件性的这一事实，同时准确地再现人的心理状态，即人内心世界的声音。一旦我们听出它要表达什么，一旦意识到它是被构造出来的，声音就死了。
>
> 相比之下，器乐的个性更为鲜明独立，更难同电影真正融合，成为其有机的一部分。在电影中使用器乐需要做出妥

---

1　Andrea Truppin, "And Then There Was Sound", *Sound Theory, Sound Practice*, Rick Altman, ed., New York: Routledge, 1992, p. 237.

协，因为它太具有解说性了。但电子乐却很容易被其他声音吸收。它可以躲在噪音背后，不醒目地存在着。就像自然中那种模糊的声音……电子音乐有时就仿佛人类的呼吸。[1]

在"区"里，人们会听到狗叫声或鸟鸣声和杜鹃反复的鸣叫声——从早期《伊万的童年》的宁静场景开始，塔可夫斯基几乎在他所有的电影中都使用了这一主题。这种自然声的背景——水的飞溅声、脚下玻璃的嘎吱声、火车头的鸣笛声、金属轮子在弯曲的铁轨上的吱吱声，或者火车经过潜行者家时的轰鸣声——在影片的大部分时间里都取代了音乐的位置。在这部影片中，阿尔捷米耶夫很少使用自己的音乐，在大多数时间里，他着力于扩大自然的声音；他也会引用其他的音乐作品——拉威尔的《波莱罗》和贝多芬的《第九交响曲》——但全都淹没在火车通过时的噪音中。在这个镜头中，我们一开始听到的是作家的脚步声，但这不是正常的脚步声，而是空荡荡的、似乎会产生回声的脚步声。然后当他快接近"房间"时，观众听到了风声、同时夹杂着不明所以的电子乐声（类似于流水声），然后我们听到了一个人声制止他往前走，随后是很短促的一段类似圣歌的声音。我们看到，这里的声音本身承担了重要的叙事功能，空荡荡的脚步声准确了反映了作家内心的不安，而风吹草动的声音以及奇特的电子乐声将人所不知道的大自然的神秘性凸显了出来。最后的圣歌不妨看作是那神圣的异质性（也可以称其为"神"）的短暂显现。

就像塔可夫斯基说的，声音必须抵达人的内心世界。三人首次

---

1　Andrei Tarkovsky, *Sculpting in Time: Tarkovsky The Great Russian Filmmaker*, Kitty Hunter-Blair, trans., Austin, Texas: University of Texas Press, 1989, pp.162–163.

进入"区"时，我们在画面中可以看到风吹草动，但声音中没有风的声音，只有轨道车的声音。这种声音的处理自然地将我们的注意力导向人物的内心世界。在三人进入"区"的旅途中，水声变得更加重要。在人物之间进行对话之后，情况越是无望，水声就越是突出。因此，后者取决于前者。一方面，水声似乎象征着开始，象征着变化以及变化的愿望；另一方面，我们的注意力被单独集中于水声的变化及伴随着它的金属摩擦声上，这声音不仅来自外界，更与人物内心的震动相应和。在这里，声音自身承担了叙事的功能，而不仅仅是辅助画面。

在《潜行者》中，音乐和剧情的杂音糅合在一起，常常变得无法分辨，甚至结尾出现贝多芬《第九交响曲》的片段也是一样。这种复杂的声音同步性，和"区"的折叠空间一起，使电影变成一种不透明的媒介，用近乎物质的力量拒绝着我们的理解，更新了我们的身体感觉。在影片结尾的序列镜头中，潜行者的女儿的眼睛紧盯着桌子上的三只玻璃杯（其中一只有半杯水），她的目光反映出某种精神上的重压。随着摄影机在亮光闪闪的桌面上渐渐后拉，三只玻璃杯神奇地面对摄影机滑过桌面，最后那只最高的空杯随着一声破碎声坠落在地。与此同时，驶来的列车（呼应了影片开始时的列车）发出阵阵有节奏的轰鸣声，与狗的嗥叫及那张颤抖的桌子发出的噪声响成一片。摄影机朝女儿缓慢地推过去，她的头倚在桌子上，双目紧闭，面部圣洁平静；此时，贝多芬的《欢乐颂》和列车离去时发出的轰鸣混合在一起。摄影机推向对女儿的特写，她睁开双眼，音乐也在此渐强至顶点，形成一种对生命的辩证性与宏大性的礼赞。

图11-8： 潜行者的女儿用精神力量移动桌上的水杯

## 九、结语

可以说，塔可夫斯基是导演中的巴赫，他用电影将现实改造为一种"精神启示"，与对事件进行线性表现的叙事性电影的正统概念相悖。塔可夫斯基创造了其感官能量超过对现实的单纯观察的梦境般的形象，同时又提供了一种只有在电影中才有可能的独特体验；塔可夫斯基证明，真正的艺术实验并不意味着单纯对光学手段的运用，而是创造一种复合的电影结构，一种最能传达作者内心世界，最能体现他对理想的渴望的形式。所有创造性的电影导演都很关心用视觉（和听觉）手法来既表现思想又表现理想这一问题，对他们来说，影像绝不是只适合于表现外部运动和戏剧性情节的东西。

塔可夫斯基以一种创造性的方式表明：在电影叙事中创造诗意的灵视是办得到的。条件是故事本身要被这样一种感官力量所超

越，这种感官力量有能力产生"某种比单纯事实更具有宽广和普遍精神意义的东西，一个集感情、思想和景象为一体的完整世界"（塔可夫斯基在这里引用了托马斯·曼的话）。显而易见，塔可夫斯基在自己的梦境、幻想和幻觉中体验到的最强烈的内心感觉，是无法单纯通过语言表达出来的，但是却可以通过这样的电影形象得到最大程度的表现：这些电影形象代表了由形而上的逻辑所构成，以梦境化的过程为形式的内在的灵视。

# 本章课后练习

## 习题一

阅读斯特鲁伽茨基兄弟的小说《路边野餐》，写一篇500字左右的评论，分析一下小说文本和电影文本的异同，重点分析一下塔可夫斯基在电影中删去了小说的哪些部分，这样做的合理性是什么。

## 习题二

中国导演毕赣受塔可夫斯基影响很深，请观看毕赣的电影《路边野餐》，分析一下这种影响体现在什么地方。你认为这种"诗意"化的电影和你平时看的电影的区别在哪里？你认可这种电影的创作理念吗？展开说一下。

## 习题三

观看塔可夫斯基的电影《镜子》，以"镜像"为关键词写一篇评论，分析导演是如何以独特的视听语言进入信仰的领域的。建议先阅读塔可夫斯基的著作《雕刻时光》，增强对他的创作理念的了解。

# 第十二章

## 《扒手》
## ——寻找灵魂的出口

苏珊·桑塔格（Susan Sontag）说："有些艺术直接以唤起感情为目的；有些艺术则通过理智的途径而诉诸感情。有使人感动的艺术，制造移情的艺术。有不动声色的艺术，引起反思的艺术。"[1]在桑塔格看来，罗贝尔·布列松就是这样的反思艺术的大师。

所谓反思艺术，指的是电影不直接诉诸观众的感情，他当然也想让观众感兴趣，但它的力量是通过冷静、疏离、反思和超然的立场体现出来的，也就是说，观众并不能直接感受到导演所表达的东西，演员的表演也不以激发观众的情感共鸣为宗旨，因为共鸣只是一种情绪化的、低级的状态，应该采用间离手法，从情感共鸣的状态中超越出来，反思更加重要的东西。

法国导演罗贝尔·布列松出生于1901年，长久以来，人们对他知之甚少，他在1941年被德军拘押过18个月，这构成了他日后拍

---

1　苏珊·桑塔格：《反对阐释》，程巍译，上海：上海译文出版社，2003，第205页。

摄《死囚越狱》的素材。他的第一部电影《罪恶天使》拍摄于1943年，后来在长达40多年的导演生涯中他仅仅摄制了14部影片，其中大部分票房惨淡。尽管他的影片大多获得了批评家的好评，但是普通观众似乎很难理解。和他比起来，那些我们认为是小众的导演，比如伯格曼、费里尼和安东尼奥尼简直称得上是大众化的导演。

布列松是少数几个堪称20世纪伟大的电影大师的导演之一，塔可夫斯基说："布列松也许是电影界唯一一位将完成的作品与事先在理论上形成的概念完美融合的人。"[1]但总的来说，布列松未获得与他的成就相符的地位，原因在于他那种反思性的艺术不能获得很好的理解，布列松的电影经常被说成是冷漠的、知识分子化的、抽象的。说他的电影"冷"有一定的道理，但是并非所有的电影都应该是"热"的。我们也许可以试着去理解这种冷漠的美学。

布列松企图用电影表达生存境况中那些无法用正常手段表达的东西——个人精神运动的轨迹。为达此目的，他在电影中排斥所有他认为是虚假和不必要的成分，将现实精简到仅剩下精髓的程度，他自己说："一把小提琴足够，就不用两把。"[2]但是他的"极少主义"最终获得的是"极多的"丰富。布列松并不是冷漠的，他的影片揭示了非常丰富的人性。

---

1　Andrei Tarkovsky, *Sculpting in Time: Tarkovsky The Great Russian Filmmaker*, Kitty Hunter-Blair, trans., Austin, Texas: University of Texas Press, 1989, p.94.

2　罗贝尔·布烈松：《电影书写札记》，谭家雄、徐昌明译，北京：生活·读书·新知三联书店，2001，第11页。

图12-1：　法国导演罗贝尔·布列松

## 一、小说与电影

布列松从陀思妥耶夫斯基的作品《罪与罚》中得到灵感，拍摄了影片《扒手》，尽管作家和导演的不同作品表面上看起来并不那么相似，但共同点在于他们同样认识到，哪怕是对彻底现实发生的事件的讲述说到底也许只是一种精神运动。无论是塑造具有精神优越性的孤独的罪犯形象，还是塑造具有救赎性的纯洁的女性形象，影片都与《罪与罚》有高度的呼应。布列松尤其重现《罪与罚》中关键的"超人"理论，他创造了一个渴望重复和完善其罪行的20世纪的拉斯科尔尼科夫。

《罪与罚》的核心事件是对"超人"理论的辩护，这也是电影的核心事件。但落脚点却明显不同。《罪与罚》中"超人"理论的重点是，一个拥有与众不同的革命性思维的人可以"允许自己……踏过血路"。不过，在小说中，拉斯科尔尼科夫因为无法应付他"踏过血路"的后果而精神崩溃。和拉斯科尔尼科夫血腥的斧头谋杀罪行

相反，《扒手》中的犯罪是不流血的、鬼鬼祟祟的偷窃行为。然而，无论是谋杀还是偷窃，在看似无情的行动中却有着人性的因素。比如说，小说中放高利贷的老太婆阿廖娜·伊万诺夫娜被谋杀的前一天，拉斯科尔尼科夫遇到了她，她"带着恶意和不信任"地注视着凶手。同样的语言也足以描述米歇尔描述的第一个受害者。影片中他第一次作案时，他的偷盗对象——一个女人——无意中转过头来与他对视，她的目光使他感到不安。这种一闪而过的与被害人感情上的微妙联系，表明米歇尔的犯罪冲动伴随着陀思妥耶夫斯基所描述的不期而至的"对人类伴侣的渴望"，也使电影中的犯罪与小说中的犯罪产生了共鸣，尽管它们表面上有很大的不同。在《罪与罚》中，暴力似乎无处不在，充满了对鲜活生命的侵犯，如自杀、虐待动物和试图性侵，拉斯科尔尼科夫的谋杀不过是其中的一种。而在《扒手》中，偷窃固然也是一种犯罪，但程度轻微得多，布列松也无意升华其严重性。和他中后期拍摄的那些涉及自杀和谋杀的影片——如《温柔女子》（1969）和《钱》（1983）——相比，《扒手》中没有暴力。除了偷盗之外，影片中最严重的行为也许只有让娜生下一个私生女这件事了。影片中的偷窃行为似乎仅仅是蔑视道德成规的象征。在布列松看来，尽管《扒手》没有

图12-2：陀思妥耶夫斯基《罪与罚》书影

《罪与罚》中的那种暴力叙事，但这丝毫不影响他表现个体的生存焦虑感这一主题。在1960年接受法国电视节目《电影院》的采访时，布列松认为影片的目的是传达主人公"可怕的孤独，这成为了这个窃贼真正的监狱"。在布列松这个时期的作品中，孤独、苦难和精神痛苦的主题挥之不去。这一主题是和俄罗斯文学的精神高度契合的，这也说明了他为什么会改编《罪与罚》。

《扒手》和《罪与罚》有着奇妙的关系。一方面，两部作品之间有着丰富的互文性，另一方面，它们在精神气质上迥然不同：《罪与罚》充满了激情和躁动，有着丰富的细节，而《扒手》是一部简约、冷淡的作品。在从这个意义上，它们之间只有遥远的呼应。布列松在其导演生涯后期正式改编了两个陀思妥耶夫斯基的故事，分别是1969年的《温柔女子》（改编自《温顺的女性》）和1972年的《梦想者四夜》（改编自《白夜》）。在《梦想者四夜》上映前，布列松接受《世界报》的采访时说，他被这两个故事吸引，不是因为它们的伟大，而是因为它们的不完美。布列松说，这两个故事都有"相当的缺陷"，"这让我觉得能使用它们，而不是为它们服务"。[1]这些话揭示了伟大的文学作品对于布列松所起的双重作用。一方面，它们是灵感之源，另一方面，又会成为一种负担，桎梏导演的创造性。出于这个原因，布列松说，他"不会碰（陀思妥耶夫斯基的）伟大的小说，因为它们形式上太过完美"。[2]这一说法在某种程度上否认了《扒手》是对《罪与罚》的直接改编。《罪与罚》启发了《扒手》的

---

1　Robert Bresson, "L'art n'est pas un luxe mais un besoin Vital", *Le Monde*, 11 November, 1971, p.13.
2　Ibid.

创作，这是毋庸置疑的，但布列松只汲取了小说中的几个核心要素，其主题、结构和形式都是他自己的。通过《扒手》，布列松既向陀思妥耶夫斯基进行了致敬，又创造出了完全属于他自己的伟大作品。

布列松有个永恒的主题：人在精神上的自闭和最后打破禁闭后获得的自由。他通过把个人从社会中抽离出来从而把世界变成监狱。在他最初的几部电影中，《死囚越狱》和《圣女贞德》几乎全部场景都发生在监狱中；《扒手》的主人公米歇尔住的阁楼，《乡村牧师日记》中乡村牧师的住所，也都像监狱一样灰冷。布列松的很多电影都和禁闭有关，禁闭和自由是他影片中萦绕不去的问题。戏剧性的本质是冲突，而布列松的电影展现的冲突是内心冲突：与自我的斗争。在《死囚越狱》中，主人公被禁闭在一间单人牢房里，和自己的绝望作斗争，空荡荡的牢房、走廊和庭院加强了主人公生存境地的隔绝感，有助于观众把目光聚焦在他们的内心斗争上。在《扒手》中，我们注意到的仍然是米歇尔的孤独和内在冲突，他生活在囚室一样的阁楼里，他像拉斯科尔尼科夫一样希望受到惩罚，由于过于绝望，他不能接受让娜的爱情，并且沉溺于偷窃行为中不可自拔。布列松通过创造出来的氛围和情境，表现出人生的压抑和逼仄感；这种压抑无处不在，他电影的主人公身处的是一个从日常生活中抽离出来的世界，这是一个幽闭的所在。影片的中心都放在这样一个严肃的主题上：逃出来，逃出来，从肉体上和精神上的囚禁中逃出来。

## 二、寓言

我们对电影的要求是有现实的、性格特征清晰的、行为举止合

乎逻辑的主人公。这必须是一个以理性思维和合理关系为依据的世界。直到今天其实还是有这样一种想法，就是只要我们写出一个滴水不漏的故事，故事中的人物行为和命运都可以用社会学、心理学、政治经济因素来解释清楚，巧合最好少出现，一个人的死必须有一个说得过去的原因，要么病入膏肓，要么自杀，要么从事危险事务。

电影是一种很平实的艺术，它的基本表达方式就是给大家看一个人、情景或者事物。于是很多人就会认为真正的电影就是对现实的简单抄录。但是，人们越来越明显地感觉到，这种对生活表象的简单表现不再能构成电影的本质，所以很多电影人开始反抗这种限制，去挖掘电影的潜质。

陀思妥耶夫斯基总是试图去深入到他的主人公的思想意识中，去记录他个人化的思绪。尽管《扒手》中的场景都是写实性的，但要是把布列松当成一个现实主义者的话就会误导我们对他作品真正意义的把握。虽然《扒手》把一个人偷窃的细节展现得如此极致，但是对布列松来说，如果观众只看到了这些，而没有感受到影片中的想象力基础，那么他就没有读懂这部电影。《扒手》抽象的寓言性体现在方方面面，比如，布列松始终不去解释米歇尔到底为什么要去做扒手：按道理说是可以从社会学或者心理学角度去给出一个合理的解释的，但布列松好像根本对这些漠不关心，他根本没意识到这里需要一个解释。要是我们把布列松的电影理解成对人物的现实主义描写，那么这种批评也许还能成立。可布列松的电影不是这样的，而是一种非现实主义的寓言。

我们看到，当米歇尔第十次走下同一个地铁站、和同样的人一起来来回回坐同一线路的地铁，他却说："我一直非常小心地改变我

的路线，从一条线换到另一条。"这种显而易见的破绽发生在一个像布列松这样谨慎的人身上，只有一个解释，就是他对所谓的现实性连最低的兴趣都没有。他对所谓的心理现实也同样没有兴趣，米歇尔讲到他的两年伦敦生活的时候说"我把钱全都花在赌博和女人上了"，这话从他这样一个苦行僧一样的人嘴里说出来未免也太不可信了。他的朋友雅克是个人品不错的人，但是居然让娜怀了孕并抛弃了她和孩子，这无论如何是没法让人相信的。在时间上，布列松的电影没有时代特征，他也从来没有试图把自己的电影放进任何一个社会框架中，比如我们不可能在《圣女贞德》中找到任何政治动机。即使把他的电影放在一个比如1774或者1965这样的年份，接下来的任何时间错位也都是无稽和没有预告的。

不要走相同的路线时不时地改换一下

图12-3： 影片的背景是极简的，甚少变化

所以，米歇尔根本就不是一个我们平时所说的"角色"，他的脸和他所有的表演都力求把这个人变成一个无名的看不出个人特征的人，布列松要的就是这种尽可能的模糊和非特指。米歇尔就是一

个罪人、一个寻求救赎的人。他的救赎有两种方式，一是偷窃，他最初和最后的偷窃都是在赛马场，让自己晦暗无光的人生获得一点运气。二是通过他的朋友雅克，雅克劝他应有正当的职业，不要再为非作歹。但无论是雅克的世俗智慧还是米歇尔企图通过行窃来获得赦免，都行不通，雅克不仅帮不了米歇尔，连自己都解救不了（抛弃让娜和孩子）。最后他自己意识到了，只有被捉住才能获得自由；可是这种自我惩罚还是不够，最后是让娜的爱才让米歇尔得到救赎。

影片风格上有强烈的矛盾对立，一方面极为写实，偷窃的训练，地铁车站和赛马场的喧闹都是真实的，另一方面又极为抽象，背景极端简化；一个小偷却在思考人生问题；整个故事是寓言性的。布列松恰恰就是从这种矛盾中获得艺术效果。《扒手》是作为寓言存在的，它在去除个人特征方面下足了功夫，这就意味着，电影中的人遇到的困境其实就是我们自己的困境。布列松关心的是通往救赎的那条道路，而不是这条路路边的任何一种风景。布列松用复杂、无逻辑的寓言的方式来做电影，为的就是能充分彻底地展开对他要表达的对象（罪和救赎）的处理。人人都喜欢好故事，但导演不仅要讲一个好故事，还要让故事和我们拉开足够的距离，来保证我们不被故事本身限制和束缚。

## 三、精神与形式

电影不是适合表现思想、观念和精神的媒体，因为电影呈现给我们的是真实的图像，它的长处是唤起强烈的感情和表现动作，布

列松的电影要传达的是寂静、幽闭和反思，这种精神上的感觉，电影能以什么样的形式表现呢？

为了达到这点，布列松的电影采取了反情节化的方法。警察、女孩、罪犯，这是一般的追求情节的电影的惯常模式，但是导演却用他自己独特的方法来表现：在情节上没有叙述的高潮，作为一部表现偷窃的影片，居然没有抓捕的情节，影片开始时，米歇尔说："我以为自己掌握了世界，但一分钟后我被抓了。"但是他如何被抓的、有没有反抗都没表现。他母亲的死，让娜孩子的病也没有表现。这是一个静止的、无动作的电影。在他那里，即便一部影片完全有可能牵涉到宏大的场面，比如《圣女贞德》，也会被彻底无视，而如果一部影片是有可能有悬念的，那么布列松会一开始就明白地告诉你结果，就像他在《死囚越狱》的标题里做的那样：A Man Escaped。《罪与罚》中的拉斯科尔尼科夫是生动具体的存在，我们了解他的心情、他的苦闷和他的社会关系，但是影片中的米歇尔在具体形象方面却是很弱的，在陀思妥耶夫斯基的原著中，到处都有生动的、质感的、鲜明具体的视觉形象。但是在这部影片里，偷窃生涯本应具有的激动人心和情绪上的大起大落却被放弃了，而表现动作发生的过程本应是电影最擅长的事情。

布列松对戏剧化的反对并不意味着他的电影就没有强烈的戏剧冲突。但是这种冲突都是内在的，为了强调这种内在性，布列松把所有外在的、喧嚣的东西都省略掉了。在影片的开始和结尾，米歇尔出现在跑马场，但是布列松没有让我们看见一匹马，只是用马蹄声让我们知道那是跑马场；米歇尔被抓住后也没有表现警察讯问的情况，直接用一句"没有证据，不会逮捕你"就把情节带过去

了；米歇尔逃离巴黎，在外生活又重返巴黎的情况，只用一个火车站的场景，以及米歇尔的日记和声音的讲述就交代过去了。偷窃和被抓，以及谈恋爱的过程都不表现，完全被干巴巴的讲述和回忆代替，通俗的口语交谈在布列松的电影中鲜少出现，人物说的话都像是书面语。布列松对陀思妥耶夫斯基的改编，只是抓住故事的主要结构和冲突，而所有那些表层的事实、那些细节的东西，甚至包括人物的心理动机，都被有意地忽略了。

他的反电影语言还体现在其他方面，比如说音乐，一般的音乐是和画面配合的，告诉你应该觉得喜悦还是恐怖，比如无人的长廊配上恐怖的音乐就会产生可怕的效果。布列松的电影基本上没有音乐，但有时会在毫无先兆的情况下突然出现音乐，音乐和画面往往是不呼应的。背景极其简约，到达能删则删的地步。米歇尔居住的地方空空如也，没有家具摆设。视觉上平淡无奇，能省则省，尽量做到简单、中性、不惹眼，可以说是一种自我淡化的风格，我们几乎注意不到米歇尔穿什么衣服，实际上他根本没换过衣服；在长相上，米歇尔平庸无奇如同路人。

通过这些手段，可以达到三重效果：1. 人物的外部关系几乎被消解为零，观众被迫将注意力集中到人物内在的精神世界上。一般情况下小偷偷窃是为了钱财，但是米歇尔的生活却没有因为偷窃变得更好，何况他出门时从不锁门，要是他真的关心财物，就应该把门锁好。这一切只能说明，偷窃只是为了精神上的需要。2. 这一切的不对劲、不合拍是和米歇尔那种焦躁不安的精神状态对应的，在观影过程中，观众由于达不到对情节的期待而产生的焦虑和米歇尔自己的焦虑是对应的。3. 我们会去想，既然导演不想编一个好看的

故事，也不设置悬念，也不给我们好听的音乐，那么他的意图一定在别的地方。由于这些间离手段的采用，我们无法在观影中获得情感上的共鸣，于是被迫去反思更重要的东西。所以这部片子适合第二、第三次看，因为你知道情节发展以后，就不会整副心思都在期待剧情上，就可以把心思放在别的地方，思考导演编排每一个细节的原因。

从《乡村牧师日记》开始，布列松全部启用非职业演员，这些演员们眼神空洞地走过布列松的镜头，用导演规定的语调态度去读出台词，除此之外不做任何其他表演。《扒手》的主要演员可说是非常蹩脚，就像把自己家的表哥或者堂姐拉来当演员了。但是，这么拙劣的表演却未必不能带来感人至深的效果，这是因为这部影片根本不能用惯常的表演范式加以评价。米歇尔的脸一直都非常平静，尽管手指掀动一次次犯罪，他的表情始终不变。巴赞指出，布列松的电影"不要求演员去表演一份台词（况且，原文的文学修辞也是表演不出来的），甚至也不要求演员体验它：仅仅要求照本宣科"。[1]布列松坚决反对任何强烈戏剧化的东西，不要求演员优美生动地念台词，也不要求他们体会台词中蕴含的情感状态，而只是要求他们干巴巴地把台词念出来，这使得画外音的独白和人物实际说出来的台词往往混在一起不辨你我。在表情上，布列松偏爱固定的表情和动作，米歇尔不管遇到什么事都是那副呆滞的样子，他身边的人也是这样。布列松的用意是，他要反映的是一种固定的精神状态，一种人存在在那里的常态。就像我们在火车站看到的人，那

---

1 安德烈·巴赞：《电影是什么？》，崔君衍译，北京：中国电影出版社，1987，第119页。

里的人都是麻木和无表情的，即使有人打架吵架大家也只是漠然地看着。但恰恰是因为这一面部神情根本不是表演，不是对外界夸张的反应（现在的演员基本上都把遇到外部刺激时眼神、表情和肢体的瞬间反应当成表演），它反而反映出了人的本性，呈现了人固定的、突出的内在标记，法国电影理论家巴赞称之为"存在的观相术"。[1]

　　电影里基本看不到性格的变化，米歇尔从头到尾都是那个样子，他的内心冲突、挣扎都没有明显的外在表现，然而我们仍然能体会他的痛苦，这是因为影片塑造的那种隔离、冷漠以及幽闭、寂静的氛围使我们的注意力单纯地集中在米歇尔的身上，他的面无表情恰恰提醒着我们这个人承受着的内心的挣扎，这是被凝固、凝聚起来的痛苦形式。

图12-4：　影片缺乏一般意义上的表演，演员的表情相当呆滞

---

1　安德烈·巴赞：《电影是什么？》，崔君衍译，北京：中国电影出版社，1987，第119页。

与此同时影像极为清晰，布列松极为注重影片的视觉质感，他的导演生涯中换过三次摄影师，但有一点没有变，就是布列松永远孜孜以求影像的清晰。如果我们在布列松的任何影片中看到神秘的影像，那绝不是因为模糊或者扭曲，恰恰相反，是因为太过清晰锐利而走向了反面。布列松在《电影书写札记》里对此的解释是："你以清晰、准确的东西迫使那些涣散分心的眼睛耳朵专注起来。"[1]

布列松反对表演的理由是，相较于戏剧，电影是一门总体艺术，是更高级的艺术，在电影中："每个镜头都像是一个词语，其自身并没有任何意义，或更可以说它意味着太多的东西以至实际上毫无意义。但在诗歌中，每一个词语因被置于词语之中而获得改变，其意义变得准确而独特；以同样的方式，电影中的每一个镜头依靠上下镜头而被赋予意义，每一个镜头都修正上一个镜头的意义，一直到最后一个镜头才能达到一种总体的，非断章取义的意义。"[2]布列松不用职业演员，大多数人只用一次，以后就不再在他的电影里出现。

简而言之，在表演之外存在着精神的力量，只有当没有表演时，精神的力量才会出现。布列松剥夺了演员的表演，他们根本没有表演只是念台词，但这不是为了很烂地表演而很烂地表演，就像我们要静静地想想心事只有独处，安静的环境能让我们更好地认识自我。只有在静止或者说是空无之中，更深刻的意义才能显现出来，但是这个"空无"并非一无所有，即使一个人不会表演，只要他有独特气质的话，在他很安静的时候，这种独特的气质会显现出

---

1　罗贝尔·布列松：《电影书写札记》，谭家雄、徐昌明译，北京：生活·读书·新知三联书店，2001，第60页。
2　转引自苏珊·桑塔格：《反对阐释》，程巍译，上海：上海译文出版社，2003，第214页。

来。布列松以"模型"一词来区别一般"训练有素"的演员，模型这个词汇强调了一种反剧场表演的立场。"脸"的价值，在于一部片子的每一张脸都是独一无二的，有着内在的无限精神潜能。当选对了适当的脸和身体，模型就会"自动地"有灵感、有创意。为什么米歇尔这张看上去平淡无奇的脸渐渐地会焕发出光彩，原来模糊的人物会渐渐地变得清晰起来？为什么呢？布列松相信的是：当我们足够长时间、足够集中心力地去注视脸、手，或者任何一个物体，我们就会领会造物的奥秘。布列松并不自以为可在拍摄前掌握一切，他也期待偶然、意外、神秘的效果的到来，未事先设定的脸面、无意义的人脸却蕴含了无限意义的可能性。所以有评论家将布列松影片中质朴无华的"脸"比作引起东方禅意联想的托物小寓言，誉其为"以最少达到最多"的电影大师。

此外，影片中，很多表述是重复的。我们看到米歇尔在写日记，然后他读他写的日记，这样相同的信息就被重复了两遍，有时候还会重复三遍，比如他在日记里写"我走进银行大厅坐了下来"，然后读一遍，然后再演一遍。本来是一件事却被分离成了三个脱节的部分。这种脱节体现在方方面面，画面和声音总是脱节的，一方面是毫无修饰的人的表演画面，一方面是和人物表演毫无关系的不动声色的对话和独白。第一人称的旁白告诉我们的，常常就是它们所叙述的情景，这两种本来应该融合在一起的东西却像两条永远不会相交的直线一样行走在各自的轨迹上，各有各的手段和风格。

这种令人惊异的手段我们称之为"音画分离"或"音画平行"，在无声电影转向有声电影的时代，一些怀旧的人认为电影的本质在于创造的形象（所谓视觉艺术，表现主义影片就是如此），而声音

是多余的，在我们惯常看到的电影里，声音和画面是结合在一起的，一般而言声音是从属于画面的。但是《扒手》中的声音与众不同，声音好像是空降到画面上的，两者是不协调的，声音不是用来解释画面的，而是独立存在的。

布列松将写作、表演和声音剥离开来的做法，是和我们的欣赏习惯不符的，这一奇怪的做法一方面让我们不可能沉迷于故事情节和人物性格之中，另一方面，用不同的手段反复渲染一件事，其目的是把观众感受的时间拉长，达到对人的存在状况的反复确认。这部影片最动人的部分恰恰是画面和声音重复地描述同一件事情的那些段落，单单从画面来看，那些镜头画面似乎毫无美感，人物表情呆滞拘谨，但是加上了声音之后，画面被扩展了，声音可以说是对画面的一种发自远方的共鸣，声音的独立性扩展了叙事维度。

通过声音和画面的交错重叠（音画蒙太奇），某个动作或细节的重要性被强调了，我们的注意力不断地被拉到人物此时此刻的处境上面，两种不同质地的东西对同一件事情的不同渲染获得了独特的美学效果，使得它们要表现的东西凸显出来——灵魂。完全不一致的信息只在一件事上达到了内在的契合，那就是人的灵魂。人的灵魂在不同质地的媒介上获得了同时的表现，激发出了它全部的丰富性。

## 四、劳作与救赎

偷窃生涯的动荡给了米歇尔一个契机，那就是能够把自己的灵魂追求和真实的人生体验融为一体，在世事的流转和个人的阅历

中，他逐渐从一个抽象的人还原为一个真实的人，所有的人和事最后都生长在他的灵魂之中了。他不再是一个在斗室里自怨自艾的人，而是渐渐脱去了那些梦想的衣裳，而成为一个在现实中真实地磨炼着的人。

这是一个自我承担和自我抗争的过程，所谓灵魂的运动并不是空想——电影也很难表现空想的东西——而是不可摆脱的劳役。就像西西弗斯遭受天谴，日夜无休地推滚巨石上山，快到山顶之时，巨石会滚落下来，周而复始，永无止境。但这恰恰是最脚踏实地的态度，把梦想还原成真实的生活，融化在时时刻刻的忍耐、沉默和抗争之中。也就是说，个人不是墨守在自己的意识之中，而是把自己交托出去，为了一项实际的、不带感情色彩的劳作和任务付出，"劳作"是和"想象"对抗的实际体验，是生活的态度。在《乡村牧师日记》里，最感人的意象并非是牧师行使神职拯救教民灵魂的场面，而是他每天都在做的一些事：骑自行车，散步，吃面包。《死囚越狱》里，最感人的意象是方丹纳专注地每天用勺子刨门，用一根小秸秆把地上的木屑扫成一小堆的情景。

同样，在《扒手》中，最富于感情的部分是扒手仪式一般的训练偷窃动作的场景。如果说布列松对《罪与罚》中"超人"理论的呈现程度接近于模仿，那么他对小说中的罪行的改编就明显带上了自己的理解。对于罪行，《扒手》发展出了一个小说中没有的问题，一个自诩为"超人"的人，怎样知道何时停止这种超越世俗道德和法律的行为？米歇尔对这个问题不屑一顾，他对警长说："只是开始会这样（犯罪），然后他们就会停止。"这位类似于小说中的波菲里·彼得罗维奇的警长，只是冷冷地回答道："他们停不下来，相信

我。"《罪与罚》中的拉斯科尔尼科夫对自己所犯的罪行感到震惊。
但米歇尔的罪行却正如警长预言的一样"停不下来",他甚至开始
执着地追求完善自己的偷盗技艺。总之,陀思妥耶夫斯基笔下的单
一暴力行为被转化成了布列松镜头下的重复犯罪行为。最终,当米
歇尔又一次在赛马场盗窃时,他被抓了个正着。这表明要不是外力
的阻止,他会一直干下去。对于米歇尔来说,偷盗仿佛成为了某种
精神上的练习——"如果不停下来,最后会怎么样?"布列松似乎
非常着迷于把偷盗作为一种符号的姿态这一想法。在米歇尔身上,
我们看不到拉斯科尔尼科夫在谋杀案后所表现出的自我厌恶。相
反,他好像一头扎进了扒手的世界,乐此不疲。

那很难 有危险

图12-5: 检察官一直密切关注着米歇尔

　　他的第一次偷窃完全是靠运气才成功的。然而,在影片的中
段,布列松安排了精彩的序列镜头,表现了米歇尔与其同伙一起,
在里昂火车站实施的一系列盗窃活动。布列松精妙的剪辑和编排为
扒窃行为注入了极具艺术感的优雅,这些镜头虽然没有一丝特技,

却是惊心动魄且富于美感的，被后人称为"指尖芭蕾"。米歇尔似乎已经沉醉于这种偷窃的"艺术"中。这些疯狂的偷窃行为，其堕落程度连拉斯科尔尼科夫都望尘莫及。窃贼们成群结队，恣意妄为，疯狂就像一场会传染的瘟疫。这个反讽性的场景将拉斯科尔尼科夫的梦想具象化了，因为按照他的哲学，每个人最终都会相信"只有自己拥有真理"。这些高难度的精密手部动作说明了偷窃是一种孤苦的劳作，需要不断重复的日常练习。手部的语言在布列松的

图12-6、12-7：片中的偷窃镜头极富艺术性，并突出了"手"的存在

电影中承担起了重要任务，在这部电影中，手变得和脸同样重要。《扒手》中的大部分场景是没有语言的，它描绘的是自我被融化到劳作中时产生的美感，这种美感产生了一种专注力，使偷窃上升到一个艺术的层次。通过精心计划的、无休无止的劳作，米歇尔精神上的重负被缓解了。

布列松没有重现小说中拉斯科尔尼科夫在警察局忏悔的场景。然而，在此之前，米歇尔向让娜坦白了他的罪行。让娜这一角色是《罪与罚》中的邓亚（拉斯科尔尼科夫的妹妹）和索尼娅的结合体。尤其是索尼娅这个"神圣的傻瓜"，是整个作品的精神指标。像陀思妥耶夫斯基一样，布列松以一个女性角色作为米歇尔精神上的引路人。我们很少能看到像米歇尔和让娜最后在监狱里隔着铁栏相互依偎那样有美感的时刻，但是这一效果是如何达成的呢？因为这里既没有演员高超的表演，也没有动人的对话。这个镜头是如此之美又如此神秘，无论对它怎样强调也不过分。我们看到，让一个绝望的

图12-8： 让娜是影片中救赎的象征

灵魂获得救赎的，根本不来自任何浮华的言辞，而来自于米歇尔和让娜在整个生活历程中那种默默的忍受，来自他们的人生经验。

《扒手》是一部关于自我的灵魂的电影，但并不是自恋的电影，米歇尔的痛苦在于他被幽闭在自我的意识中，要是他永远只能想到自己的话，他会越来越绝望，自己的意识活动成了他的负担，他一切的活动就是为了摆脱他自己，为此不惜接受法律的惩罚。所以他要寻找一个出口来超越自己，超越自我的意识，那就是说，去领会更广大的世界、更广大的人生，获得自我的升华。影片将内在的精神运动当成唯一的表现对象。我们所看到的，是一个找不到出口的、封闭的灵魂，一个漂浮的、不安的灵魂如何寻找出口的过程。整个影片没有强烈的戏剧动作，一切都慢慢积累，最后突然获得意义。当米歇尔终于和让娜隔着铁栏相拥的时候，我们感受到了一种神圣的精神之光照耀在他脸上，他获得了精神的自由。这个自由把他从之前那种模糊、模棱两可的状态中解救了出来。

所以，里面的对话都没有实际的意义，而只是表达一种愿望，一种情绪或是预感，换句话说，影片中借由台词所说出来的东西都只是一小部分。比如说，米歇尔和让娜的感情发展很少得到描写，但是有一个暗示，就是他叫雅克去追求让娜，因为雅克有工作，可以养活妻儿。但是这说出来的一小部分却暗示着更广大的、波涛涌动的内心世界。在这最后的镜头里，我们目睹的就是这种情况，米歇尔对让娜说："为了找到你，我走过了一条多么奇怪的路。"这句话当然是非常动人的，但是这种动人不是来自语言本身，一个寻求救赎的灵魂和一个始终在默默承受的灵魂之间真正的对话，是难以表现的。可以说，这句话仍然只是他们内在的精神交流的一种暗

示，而他们之间浮动着的充满契合的沉默，才是两个灵魂真正的对话，才是对封闭的自我意识最终的击破。

无论是反情节、反表演还是将原来融合在一起的音画分离开，都表明布列松是个反普通电影语言的导演。一切都打破了我们的期待，节奏不对、表演不对、情节也不对，电影不是这样拍的，我们也不是这样看的，这种有违常规的手法让我们不舒服。但是电影并不完全是无动作的，最后的镜头就是一次动作的爆发，是一次高潮，在这部缺乏动作没有高潮场面的电影中，米歇尔和让娜相拥在一起，这时布列松罕见地给了一个特写镜头，同时音乐声响起，这次音乐终于和画面配合在一起了，然后米歇尔说出了那句激动人心的话。这是全片唯一一次导演照顾到了我们的感情需要，让米歇尔、也让我们把自己的感情发泄了出来，真是太痛快了，我们在之前看到的都是不对劲的东西，不对劲的表演，不对劲的情节，不对劲的节奏……这种不对劲是和米歇尔不安的精神状态对应的，但突然之间，

图12-9： 米歇尔和让娜隔着铁栏的相拥

一切都获得了解脱，我们感到压在主人公身上的精神镣铐松开了，我们从先前的紧张不安中挣脱出来，一下子跳到最后的和谐和升华的境界中。这是一次真正的灵魂的飞跃，精神奥德赛的完成，那个不安的灵魂终于超越了幻想的、孤独的、闭锁的自我，领悟了更高的精神。他接受了爱，也就是表明了自己仍然能够爱，能够和他人交流，也就是说，他接受了整个世界，这就是他最后的救赎。

然而，我们需要从上面的结论往后退一步。不得不说，电影的结尾虽然有超越性，却并不具备《罪与罚》那样崇高的救赎感。我们来看看小说的结尾：

> 这是怎么发生的，连他自己也不知道，但是蓦地，好像有什么东西把他托起，把他抛到了她的脚下。他抱住她的膝头哭了起来。一开始，她吓得面无人色。她跳了起来，哆哆嗦嗦地望着他。但是就在这一刹那间，她立刻全明白了。她的眼睛里闪耀出无限幸福的光芒；她明白了，对她来说已经毫无疑问，他爱她，无限地爱她，这个时刻终于来临了……
>
> 他们想谈谈，但是一句话也说不出来。他们的眼里满是泪水，他们俩都面色苍白，形容憔悴；但是在他们带有病容的苍白的面孔上，已经闪现出焕然一新的未来的曙光，重新开始一种崭新的生活的曙光。爱，使他们复活了，一个人的心里装着滋润另一个人的心田的取之不尽的生命的源泉。
>
> 他们决定等待和忍耐。他们还得等待七年；在这以前，将要受到多少难以忍受的苦难，享受多少无限的幸福啊！但是他已经复活了，他也知道这一点，那整个已经复活的身心完全感觉到了这一点，而她——她是仅仅依靠他的生命才活着的啊！[1]

---

1　费奥多尔·陀思妥耶夫斯基：《罪与罚》，朱海观、王汶译，北京：人民文学出版社，1991，第727—728页。

在《罪与罚》的结尾，虽然我们并不明确地知道拉斯科尔尼科夫是否已经皈依了宗教，但陀思妥耶夫斯基明确宣布拉斯科尔尼科夫和索尼娅的"新故事开始了"。也就是说，获得了新生。与之相比，尽管布列松也自称电影的结局表现的是"从罪恶中得到救赎"，然而这种精神上的救赎似乎是存疑的，因为当米歇尔和让娜隔着牢房的栏杆相拥时，他的目光是游移、疏离的，越过让娜，带着一种不安的不确定性。布列松的很多电影都以某种方式表达人的灵魂上的困境以及与命运进行的搏斗。当然，信仰对他是至关重要的，但他对信仰的表达总带有浓重的怀疑和不确定的色彩。在与编导保罗·施拉德（Paul Schrader）的一次对话中，他说自己摇摆于"信仰"和"相信"之间。相比之下，陀思妥耶夫斯基的信仰要确定得多。陀思妥耶夫斯基自称，在被囚禁的几年里，他受到了"基督带给世界的爱和自我牺牲的道德信息"的启发。在开始写《罪与罚》之前，他将这一信念记录在具有精神启示意味的各种作品中。陀思妥耶夫斯基对东正教的信仰在《罪与罚》中得到了充分的体现，小说在不同的地方提到了一百多次上帝；相比之下，《扒手》中只提到了一次。按照皮波罗（Tony Pipolo）的说法，我们在《扒手》中"既看到了一个天主教徒成长的符号，也看到了一个现代思想家深深的怀疑"。[1]

---

1　Tony Pipolo, *Robert Bresson: A Passion for Film*, Oxford: Oxford University Press, 2010, p.15.

# 本章课后练习

## 习题一

阅读布列松的著作《电影书写札记》，谈一谈你的阅读感想。重点说一下你对他的"模型"理论和反戏剧化理论的看法。

## 习题二

布列松在《电影书写札记》中说："声音永不该援救影像，影像也不该援救声音。"你觉得《扒手》中的音画之间的配合有些什么特色？试着说一下。在你的观影经历中，还有哪部电影在音画关系上做了独特的处理？试分析一下。

## 习题三

观看布列松的电影《死囚越狱》，结合《扒手》，写一篇500字左右的短文，分析一下两部影片中"手"的镜头，重点说一说"手"对于他电影的主题和叙事结构的建立起到的作用。